折射集
prisma

照亮存在之遮蔽

A Theory of Craft

Function

and

Aesthetic Expression

Howard Risatti

当代学术棱镜译丛·视觉文化与艺术史系列

丛书主编 张一兵 副主编 周宪 周晓虹

工艺理论

功能和美学表达

〔美〕霍华德·里萨蒂 著

陈勇 译

南京大学出版社

《当代学术棱镜译丛》总序

　　自晚清曾文正创制造局,开译介西学著作风气以来,西学翻译蔚为大观。百多年前,梁启超奋力呼吁:"国家欲自强,以多译西书为本;学子欲自立,以多读西书为功。"时至今日,此种激进吁求已不再迫切,但他所言西学著述"今之所译,直九牛之一毛耳",却仍是事实。世纪之交,面对现代化的宏业,有选择地译介国外学术著作,更是学界和出版界不可推诿的任务。基于这一认识,我们隆重推出《当代学术棱镜译丛》,在林林总总的国外学术书中遴选有价值篇什翻译出版。

　　王国维直言:"中西二学,盛则俱盛,衰则俱衰,风气既开,互相推助。"所言极是!今日之中国已迥异于一个世纪以前,文化间交往日趋频繁,"风气既开"无须赘言,中外学术"互相推助"更是不争的事实。当今世界,知识更新愈加迅猛,文化交往愈意加深广。全球化和本土化两极互动,构成了这个时代的文化动脉。一方面,经济的全球化加速了文化上的交往互动;另一方面,文化的民族自觉日益高涨。于是,学术的本土化迫在眉睫。虽说"学问之事,本无中西"(王国维语),但"我们"与"他者"的身份及其知识政治却不容回避。但学术的本土化绝非闭关自守,不但知己,亦要知彼。这套丛书的立意正在这里。

　　"棱镜"本是物理学上的术语,意指复合光透过"棱镜"便分解成光谱。丛书所以取名《当代学术棱镜译丛》,意在透过所选篇什,折射出国外知识界的历史面貌和当代进展,并反映出选编者的理解和匠心,进而实现"他山之石,可以攻玉"的目标。

　　本丛书所选书目大抵有两个中心:其一,选目集中在国外学术界新近的发展,尽力揭橥域外学术20世纪90年代以来的最新趋向和热点问题;其二,不忘拾遗补阙,将一些重要的尚未译成中文的国外学术著述囊括其内。

　　众人拾柴火焰高。译介学术是一项崇高而又艰苦的事业,我们真诚地希望更多有识之士参与这项事业,使之为中国的现代化和学术本土化做出贡献。

丛书编委会
2000 年秋于南京大学

目 录

001 / 前言

001 / 序言

001 / 导论

001 / **第一部分　实用的—功能的艺术与工艺的独特性：术语的问题**

011 / 第一章　目的、使用与功能

018 / 第二章　基于应用功能的工艺分类法

030 / 第三章　不同的应用功能：工具和工艺品

037 / 第四章　比较机器、工具和工艺品

044 / 第五章　工艺中的目的和生理需要

050 / 第六章　自然与工艺品的起源

057 / **第二部分　工艺与美术**

062 / 第七章　美术是什么？美术是做什么的？

069 / 第八章　社会习俗与物质需要

078 / 第九章　工艺、美术和自然

089 / 第十章　技术知识和技术手工技能

099 / 第十一章　与工艺有关的手和身体

107 / 第十二章　与美术有关的手和身体

117 / 第十三章　物质性和视觉性

129 / 第十四章　物的物性

141 / **第三部分　工艺与设计问题**

148 / 第十五章　材料和手工技能

153 / 第十六章　设计、技艺与手艺

162 / 第十七章　工匠和设计师

172 / 第十八章　工艺和设计的寓意

184 / 第十九章　手、机器和材料

195 / **第四部分　美的物品和美的形象**

199 / 第二十章　工艺与美学理论的历史观点

210 / 第二十一章　美学与功能/非功能的二分法

223 / 第二十二章　康德与美术中的目的

230 / 第二十三章　纯工艺、纯艺术、纯设计

242 / 第二十四章　意向性、意义和审美

254 / 第二十五章　美、沉思和审美维度

265 / 第二十六章　审美沉思如何运作

273 / 第二十七章　批判性工作室工艺品的发展

294 / **后记**

298 / **参考文献**

315 / **索引**

338 / **译后记**

前　言

　　有鉴于工艺在其他视觉艺术面前的低人一等的地位，只有那些勇于担当的人才会认为它是一种艺术。在《工艺理论》一书中，霍华德·里萨蒂就提出了一个深思熟虑又小心谨慎的观点，他认为工艺实际上就是艺术。二十年来，他一直在努力完善本书中的论点。随着对工艺的思考逐渐成形并日益清晰，作者努力寻找一种合适的架构来论述这些棘手的二元对立问题，比如"功能与非功能""工艺与设计""知识分子艺术家与作为物品制作者的手艺人"以及"艺术的内容与物质的物品"等。就像读者们将会看到的那样，每一章都会涉及一个特定的问题，各章之间相互呼应，最终指向工艺即艺术这一结论。凭借在艺术理论领域（尤其是现代艺术、美学理论及其相关哲学话语）里游刃有余的学术背景以及对于当代文化的敏锐眼光，里萨蒂挑战了许多关于工艺的刻板印象，正是这些印象长期以来妨碍了我们真正地去理解艺术形式。他在结论中敦促我们去对自身的想法进行重新评价，其中不仅有关于工艺的，也有关于艺术品到底是由哪些东西所构成的。

　　　　　　　肯尼斯·R. 特拉普（Kenneth R. Trapp）
　　　　　　　史密森学会美国艺术博物馆伦威克画廊的前总策展人

我在本书中的任务是要回答"什么是工艺品"这个问题。对于引发这一问题的两个因素，我认为都与当代社会息息相关，尽管它们在二十世纪初就已经形成。第一个因素就是工艺和美术在批评理论与实践中不断被改变的关系（也许"日趋紧张的关系"更准确），而且这种改变仍在继续。因为工艺领域缺乏属于自身的批评理论，每当针对工艺品的批评意见出现时，它们都倾向于围绕着否认功能事物之美的美术概念展开，因此工艺品从未被认为是艺术。另一个因素是工艺和设计之间的关系。这一关系之所以重要，是因为紧随着工业化机器生产之后崛起的设计行业已经通过接管大部分日用功能产品的方式改变了工艺相对于功能的基本关系。这种结果是现代世界新出现的特殊情况，却被那些让工艺和美术水火不容的意见所完全忽视了。

只有在考虑这些因素之后，"什么是工艺品"的问题才变得相关和紧迫起来。如果不从整体意义上去理解什么是工艺品，那么工艺领域将依然无法定义自身活动的边界，特别是对于美术和设计的边界，因此它也就无法清晰地阐明自身在当代世界中所应有的严肃位置。相对于社会上给予美术和设计的崇高定位来说，工艺将会作为一种可辨别的活动领域而被美术或设计所吸收，进而最终消失。我认为这种结局令人感到遗憾的地方在于，工艺品能够提供的理解世界的独特方式也将随之消失。正是基于这些原因，本书不但在工艺和美术之间进行了对比，而且还比较了工艺和现代设计行业。

正如读者所即将看到的，本书大体上分为两大块。第一块包括第一部分和第二部分，我通过将传统工艺品作为物质实体和把它看成在空间中存在着的现实材料物这种方法来回答"什么是工艺品"的问题。

XIV 我将依据功能和材料特性来对它们进行考察，随后把它们与工具和机器这类明显关涉功能性的事物进行对比。之后我将把传统工艺品和美术品放在一起比较。读者可以从中清楚地看出，第一块的主要内容将致力于描述工艺及其相关物品的物理特性，也包括美术作品。这样做是为了让读者更好地理解工艺品在物质层面上是如何既有别于美术品又能够反映工艺在功能上的独特起源的。这一块还将会讨论手工技能、技艺（workmanship）和手艺（craftsmanship），因为它们是一类与工艺相关的实践活动，需要运用娴熟的手来操控物质材料。

本书的第二块包括第三部分和第四部分，讨论的内容将从物理特性转向更主观的意义领域。第三部分以分析工艺和现代设计行业之间的关系作为开端。这里我们将考虑制造作为过程这一重要象征意义是如何塑造我们的世界观的。第四部分的主题是物理功能和审美表达之间的关系，它们既是理论—哲学上的概念又涉及物品的实用性方面，而这也正是构成工艺与美术之争的那些美学观点的症结所在。我们准备探讨像"物理功能真的像许多现代美学家和批评家所说的那样会妨碍表达吗？"以及"一个物品是否可以同时具备物理功能和审美表达这两种特性？"这样的问题。我们将从抽象和历史两个概念维度来考察与美和艺术品相关的"审美"（the aesthetic）的本质。

最后，不管工艺和美术之间的对比会激起怎样的争论，本书写作的目的都不是要赞成一方或反对一方，或者认为这一方优于那一方。我们想要呈现的是工艺在人类价值的形成与表达中的重要作用。

因此，在这个多元文化主义、民族主义等思潮展开政治对抗的时代里，各种价值（甚至包括艺术价值）都被认为是相对的，被认为是某种服务于权力、统治及贪婪的文化建构，而本书的重要性正是在于展示工艺是怎样穿越了时空的界限和社会的、政治的、宗教的藩篱而成为一种人XV 类价值和人类成就的基本表达的。用圣达菲国际民艺博物馆（International Museum of Folk Art in Santa Fe）入口处镌刻的佛罗伦萨·迪贝尔·巴特利特（Florence Dibell Bartlett）的话来说："匠人的艺

术是世人之间的纽带。"她想说的就是，从人类时代开端起，世界上的所有人就通过工艺品的创造而连接在一起了。于是，工艺品就提供了一种意义样本，代表着我们作为人类所一起共享的遗产，它在很多方面都比我们表面上的差异要更富有价值。但是只有当我们知晓并理解什么是真正的工艺品时才能理解这一点。

我从研究生时代起就开始对工艺及相关问题产生兴趣。那时我并不知道工艺或者"装饰艺术"为何低人一等或者够不上艺术，因而不该被研究者关注。比如，我在跟随安·珀金斯（Ann Perkins）学习世界古代艺术的时候，并没有在希腊雕塑和希腊陶器之间做过高级艺术或低级艺术这样的区分——好就是好而已。安·摩根（Ann Morgan）作为我的论文导师，不仅以身作则、率先垂范，而且她强调批判性思考与写作的重要内容就是仔细的观察，这一点颠覆了我以往的认知。对此我深表感谢。

与弗吉尼亚联邦大学的同事们的讨论也让我获益良多，特别是在工艺/材料研究系。作为系主任，我得以在不同的工作室中实地观看工艺品的制作，这种经历让我更深刻地理解了与工艺有关的技艺以及什么是"会思考的手"。我要感谢那些参加工艺理论研究生讨论会的学生们，他们来自艺术史、工艺和美术等专业，让我有机会思考并与他们认真地讨论工艺的问题。我还要感谢陶艺家兼作家斯蒂文·格拉斯（Steven Glass）和亚当·韦尔奇（Adam Welch），还有芝加哥伦威克画廊的前策展人肯尼斯·特拉普（Kenneth R. Trapp）。不仅因为我们在30年前的研究生同学阶段就开始不断地讨论问题，而且还在于肯尼斯对于工艺和装饰艺术的热情与学识，以及他是最早阅读本书草稿的人，这些都对我帮助很大。我也同样要感谢唐纳德·施拉德（Donald Schrader），我在写作本书时，我们曾在几个夏天里整日地激烈争论，而且他不断地给我提供大量的学术资料。我还要感谢唐纳德·帕尔玛（Donald Palmer），他大方地将自己的写作计划搁置在一边来阅读我的手稿；他针对我哲学"沉思"这一部分内容所提出的意见非常富有见地，

当然,他无须对我在这一领域中所犯的任何错误负责。还有其他几位我需要诚挚地感谢的人,包括老威廉·西蒙(William Simeone Sr.),他很早就开始耐心仔细地阅读本文草稿,并对内容提出了很多有价值的建议,本书清晰的风格和组织的逻辑等特色也得益于他;还有珍妮特·科普洛斯(Janet Koplos)和格伦·布朗(Glenn Brown),他们两人是这个领域里最博学的专家,他们从自己的学术研究工作中抽出宝贵时间两次阅读书稿,每次都提出富有挑战性的问题,并且给出严谨的改进意见;还有负责排版定稿的埃里克·施拉姆(Eric Schramm)以及北卡罗来纳大学出版社的保拉·瓦尔德(Paula Wald)和查尔斯·格兰奇(Charles Grench),他们都对本书的策划提供了无私的帮助和慷慨的支持。

在图像方面,我要感谢弗吉尼亚联邦大学艺术史系同事詹姆斯·法默尔(James Farmer)的建议和帮助,还有希腊陶瓷艺术基金会的约翰·杰西曼(John Jessiman);库珀·休伊特美术馆的吉尔·布鲁姆(Jill Bloomer);伦威克画廊的罗宾·肯尼迪(Robyn Kennedy)、理查德·索伦森(Richard Sorensen)和莱斯利·格林(Leslie Green);还有彼得·劳(Peter Lau);杰森·哈克特(Jason Hackett);金子润工作室的瑞·肖洛(Ree Schonlau);科特森管理公司的丽莎·斯塔普顿(Lyssa Stapleton);史密森学会美国印第安国家博物馆的罗·斯坦卡里(Lou Stancari);哈格里博物馆及图书馆的乔·威廉姆斯(Jon M. Williams);纽约大都会艺术博物馆图像图书馆的丽贝卡·阿肯(Rebecca Akan);以及其他所有将作品图像慷慨相借的艺术家们。我希望本书没有让他们失望。

最后,我要感谢我的妻子克里斯蒂娜(Christina),感谢她愉快地聆听了我有关工艺和艺术的观点,感谢她从不说"够了,够了!!"这样的话。

导　论

耳闻目睹，并不算什么。认识与否，才至关重要。

——安德烈·布勒东（André Breton）《超现实主义与

绘画》（*Le Surréalisme et la peinture*，1928）

在过去的三十年中，人们对工艺和美术之间的关系进行了大量的讨论。在某些方面，这一讨论正是由萝斯·斯里夫卡（Rose Slivka）发表于 1961 年《工艺视界》（*Craft Horizon*）关于"新陶瓷形态"（new ceramic presence）的文章所引发的。在这篇文章中，斯里夫卡试图将她所定义的"新陶瓷形态"与现代工业文化以及当代绘画中的新趋势联系起来。她认为"陶艺画师规避了与功能的直接联系……因此，使用价值变成次要的甚至是随意的属性"。对于由此引出的无法回避的问题（即"这还是工艺吗？"），斯里夫卡回答说，除非"与功能观念有关的所有联系都被切断，（这样的话）它就不再属于工艺"，否则这就是工艺。①

斯里夫卡的文章站在了一场有关工艺与美术地位的广泛讨论的最前沿。在某种程度上，这场讨论得益于此后几十年里美术作品天价拍

① 斯里夫卡，《新陶瓷形态》，第 36 页。罗斯玛丽·希尔（Rosemary Hill）于 1973 年前后在英格兰创办由工艺咨询委员会支持的《工艺》（*Crafts*）杂志时也持相同的态度；参见其"2001 年彼得·多默尔讲座"，特别是第 45 - 47 页。

卖的刺激,尤其是绘画作品。① 正如 2003 年伦敦泰特美术馆"特纳奖"得主、英国陶艺家格雷森·佩里(Greyson Perry)所指出的那样:"陶器和绘画有着同样悠久的历史甚至比绘画更古老,但如果你看看拍卖行里的成交价格……无疑绘画作品更值钱。"②

但是,美术品价格飞涨的原因并非八十年代的经济繁荣或者九十年代的新技术泡沫乃至近几年的重新富裕可以解释的。其身价也是一个因素。这在很大程度上可以与一百多年来出现在报纸、期刊和杂志上的围绕当代美术的批评话语传统联系在一起。此外,这一批评话语反映了绘画、雕塑甚至建筑成为美术的知识化(intellectualization)过程,它以传统美学理论为基础,这一理论的源头可以追溯到古希腊,并且在十八世纪随着亚历山大·鲍姆嘉通(Alexander Baumgarten)、埃德蒙·伯克(Edmund Burke)和伊曼努尔·康德(Immanuel Kant)等哲学家的出现而一同复兴。这一理论与批评话语已经形成了一个完整的知识框架,让美术得以扎根其中,并将其从一种单纯的交换物或手工物品转变为一种以概念和知识为中心的活动。

相比之下,工艺领域却没有经历过类似的"知识化"的历史过程,也

① 拍卖价格的例子很多,比如像贾斯珀·琼斯(Jasper Johns)的《窗外》(Out the Window)在 1986 年达到了 363 万美元;两年后他的《错误开始》(False Start)卖出了 1 550 万美元。1987 年,梵高(Van Gogh)的《鸢尾花》(Irises)卖出了令人难以置信的 4 900 万美元的高价,而在 11 年后,他的《无须自画像》(Portrait of the Artist Without a Beard)卖出了 7 150 万美元。这些价格很快就被毕加索的《拿烟斗的男孩》(Boy With a Pipe)在 2004 年卖出的 1. 41 亿美元和克林姆的《艾蒂儿·布洛赫-鲍尔》(Adele Bloch-Bauer)在 2006 年 6 月卖出的 1. 35 亿美元所刷新。更多有关内容及拍卖价格可参见霍华德·里萨蒂(Howard Risatti)的《工艺与美术:支持边界的一种观点》,第 62 - 70 页;格雷格·艾伦(Greg Allen)的《第一条规则:不要喊,我的孩子可以做到》;苏伦·梅里基安(Souren Melikian)的《当代艺术:火爆拍卖周的更多记录》;以及拉斐尔·鲁宾斯坦(Raphael Rubinstein)的《克林姆肖像画是有史以来最昂贵的画作》。

② 关于佩里的评论,参见《为安全演奏的艺术家们所设的避难所》一文。评论家约翰·佩罗特(John Perreault)对艺术界质疑说:"把工艺从其他艺术品中区别出来的重要性在哪里?"他进而自己回答,"因为价格和职业都需要保护,分类必须保持"。见其《工艺不是雕塑》一文,第 33 页。

　　　　　　　　　　　　工艺理论:功能和美学表达

没得到来自内部或外部的批评与理论支持，而这些一直是美术的特征。事实大致如此，当然也不乏有一些工艺评论家对这个领域采用了更富理论性/理性的方法。尽管这样，正如艺术家兼工艺评论家珍妮特·科普洛斯在与一家专业陶瓷组织的谈话中所指出的那样，"工艺评论家往往不谈理论；他们要么以历史为导向，要么在写作时注重感官体验和经验。事实上，工艺行业总的说来也是非理论的，我不知道这是一个原因还是一个结果"。科普洛斯接着说："问题的关键……在于工艺能否从对艺(美)术的知识结构的模仿中获益。"她的回答是，这其实并不重要，"事实上，一味追求艺(美)术的标准对工艺而言有害无益"。最后，她鼓励工艺匠师们做"与众不同的自己，特别是在区别于主流美术的方面"。①

3

在最近一期的《陶瓷月刊》(*Ceramics Monthly*)上，工艺评论家马修·坎加斯(Matthew Kangas)也讨论了工艺领域的知识设定问题。他引用了美术评论家唐纳德·库斯比(Donald Kuspit)对加斯·克拉克(Garth Clark)所做的策展工作的褒奖，即"颠覆了那种认为陶瓷根本无足轻重的根深蒂固的负面态度"。坎加斯还引用了工艺评论家约翰·佩罗特关于工艺领域忽视自身历史的批评。在我看来更值得注意的是美术评论家彼得·施尔达尔(Peter Schjeldahl)的经验，他在回顾1987年阿德里安·萨克斯(Adrian Saxe)陶瓷展时，莫名感觉到自己"正在侵入一个领域，在这里，对才智提出疑问是理所当然的，而且在多数现代手工艺运动中所呈现的某种积极价值观的背后，则是反智主义的大行其道"。与这些观察相呼应，坎加斯在其"评论"的结尾要求"美国陶瓷运动同样需要建构自己的知识理论体系，正如画家和雕塑家们所要做的那样"。② 最后，还有工艺评论家格伦·布朗的呼吁，他在谈到当代装置时认为它们"未能发展出既忠实于工艺传统，又能有效证明工艺

① 她的演讲见《得克萨斯黏土2研讨会》，1993年2月，得克萨斯州圣马科斯市，第12-14页。重印版见科普洛斯，《这个叫作工艺的东西是什么？》，第12-13页。

② 当坎加斯专门谈到陶瓷时，我认为施尔达尔的意见普遍适用于工艺。参见坎加斯的《评论》，第110-112页。

实践的当代意义的理论体系,这使得工艺意识在饱含敌意的刻板偏见面前不堪一击。更糟的是工艺界已经接受了自身的异化,这一点就表现在对于定义其传统的某些特性——多样性、分散性、交互性和暂时性——的排斥上"①。

尽管这一领域呼唤着更富有理论性的方法,但有关工艺的写作仍然主要集中在材料和技术等实际问题上。具有支撑作用的批评及理论框架的缺乏,导致了工艺(在审美及其他方面)的地位普遍不高,因此也就无法反驳库斯比眼中"(仍然存在的)固化的艺术等级序列",即一个美术居于顶层的等级结构。② 这也有助于解释为什么市面上对于当代工艺品的关注很少。考虑到这一点,斯里夫卡的文章可以被看作是纠正这种状况的早期尝试,也就是以一种新的视角来看待工艺活动。令人感到遗憾的是,通过大踏步地跨越无人涉足的理论领域,她所声称的"陶艺画师规避了与功能的直接联系"似乎是在表明工艺领域应该在围绕美术的既有批评和理论话语中立足;我相信这会无意中强化佩罗特眼中关于陶罐的忧虑,即一种对于"实用主义与美感可能会再次步调一致的忧虑"。③ 我认为,只有在尽快填平工艺中的那些因无人涉足而遗留的理论鸿沟之后,我们才能接受那种具有暗示或隐喻功能而不是实际功能的工艺品及其内涵。

如果仅以有限的声望和市场价值来衡量,工艺和美术之间的差别并不能让人一目了然,有人难免也会据此认为这两个领域也许没有差别也不应被分开。这些主张大部分来自工艺界一些对雕塑情有独钟的人而不是美术家。1999 年,身为画家和资深工艺赞助人同时也在圣安东尼奥西南艺术与工艺学院进行创作并担任指导的葆拉·欧文(Paula Owen)策划了一个主题为"抽象工艺"(Abstract Craft)的展览。她在展

① 格伦·布朗,《陶瓷装置和工艺理论的失败》,第 18 页。
② 坎加斯引用库斯比,《评论》,第 110 页。
③ 斯里夫卡,《新陶瓷形态》,第 36 页,以及坎加斯引用佩罗特的《评论》,第 112 页。

览手册中写道:"参加此次展出的艺术家和展品,意在讨论……反对艺术和工艺的刻板界定或分类。"说到这里,她进而假定了一种独特的工艺鉴赏力,用以支持而不是否认两个领域的区分。[①]

虽然欧文关于"工艺鉴赏力"的说法可能是对的,但在我看来,像她本人、佩罗特以及其他倡导者实际上都是在呼吁工艺与美术之间的审美平等。[②] 然而,无论审美平等有多么地值得拥有,将问题限定在消除工艺和美术两个独立类别的区分上,仍是一种值得怀疑的策略。它在现实层面中面临着一系列的问题,比如两个领域里既定的思维习惯,这使得"不区分"(no separation)的论点难以被人接受。一方面,观看者经常根据物品的材质来辨别工艺品。用现在大家认为是传统工艺材料(如黏土/陶瓷)来制作的物品会自然而然地被许多人视为工艺品(见图1)。[③] 就算只从历史的角度来看,这样的结论也是没有根据的。至少从伊特鲁里亚(Etrucsan)时代起,人们就已经开始大规模地使用黏土/陶瓷来制作人物雕塑了(见图2)。但是思维的惯性很难被克服。如果连黏土或陶瓷制作的雕塑作品都不能轻易登上美术雕塑之堂,那么,用玻璃和纤维等特种工艺材料制作的雕塑作品就更加不能被顺理成章地归入工艺的范畴了,就算在历史上有过先例也说不通。

撇开用材料来定义工艺的问题不谈,还有一个更重要的问题被"不区分"论所忽略。这与工艺及美术既是物品又是概念的身份认定有关。从理论上讲,什么是工艺品?工艺品和美术品是否共享同样的理论基础?工艺界和美术界在某些现实与意义方面是否实际上就是一回事?如果我们连这些问题的答案都不知道,又如何能把工艺和美术联系起来呢?就更不用说将它们看作同一类东西了。无论是对于工艺还是对

5

① 欧文,《抽象工艺:非客观性物体》。更多观点参见其《标签、术语和遗产:处于十字路口的工艺》一文。

② 我认为佩罗特的《工艺不是雕塑》一文发表在艺术杂志《雕塑》(*Sculpture*)上而不是专门的工艺杂志上,这一点颇具深意。

③ 更多有关艾伦·罗森鲍姆(Allan Rosenbaum)作品的讨论,参见里萨蒂的《古怪的抽象》一文。

图 1　艾伦·罗森鲍姆,《故事》(*Tale*),2002 年,陶器、染料和釉(28 英寸高×19 英寸宽×15 英寸进深)。照片由艺术家本人友情赞助。

这个超过真人大小的头像制作的背景,是当代一场利用黏土和复杂的陶瓷手艺及上釉技术来制作人物雕像的广泛运动。虽然受到了北加利福尼亚和芝加哥的放克艺术(Funk Art)的影响,罗森鲍姆避开了此类作品的低俗特征和明显的政治色彩,而是倾向于深层的心理暗示。尽管如此,许多人仍会因为其材料而认为这件作品是工艺品。

于美术来说,"不区分"论都不能让人满意,因为它对这些问题视而不见;这就意味着在谈到工艺和美术时,我们既不需要从形式和观念上准确地理解它们究竟指什么,同时也不需要认为工艺与美术在形式与观念上就是一种活动。

关于第一点(即理解不是必须的),我认为这是一个严重错误的观念,因为理解和认识对于身份和意义来说至关重要。这正是德国阐释哲学家汉斯-格奥尔格·伽达默尔(Hans-Georg Gadamer)所提出的观点。正如艺术评论家克劳斯·戴维(Klaus Davi)在接受采访时所指出的那样,伽达默尔关于游戏和玩游戏的概念导致了对模仿概念的重估,

　　　　　　　　　　　　工艺理论:功能和美学表达

图2　意大利维伊的波托纳西奥神庙（Portonaccio Temple）的《维伊的阿波罗》（*Apollo of Veii*），公元前 510—500 年，红陶彩绘（约 5 英尺 11 英寸）。意大利罗马朱利亚国家别墅博物馆藏。摄影：斯卡拉/纽约艺术资源（Scala/Art Resource N. Y.）。

这是我们从古代流传下来的许多真人大小的彩陶雕塑之一。其他的例子还包括中国陕西省西安市附近的临潼秦始皇墓中出土的 7 000 多个真人大小的秦代（公元前 221—公元前 206 年）兵马俑。

也就是说，对于"再现"（representation）概念的重估。在亚里士多德（Aristotle）那里作为时间、空间和行为统一体的模仿，对于伽达默尔来说则不只是现实主义或自然主义那么简单。伽达默尔的模仿概念与"模仿如何扎根于认知意义的知识"有关。他认为，每一件作品都是它所处时代、所处历史时刻的"再现"，无论抽象的还是现实的作品都是如此。在这个意义上，正如其所说的，模仿的概念"暗示了认识的概念。就一件艺术作品而言，［只有］在抓住了它的本质时，其中的某个要素才能被'认识到是某种东西'"①

8

① 戴维，《汉斯-格奥尔格·伽达默尔：关于解释学与艺术处境的对话》，第 78 页。

伽达默尔的模仿概念对于我们讨论工艺具有指导意义,因为它触及的核心是我们如何超越对于世界中偶遇之物的直观看法,转而在认识和理解的意义上去真正看懂它们。当我们用英语说"**看看这个,明白我的意思吗?**"的时候,我们就在做这样的区分。虽然伽达默尔的论点非常微妙,但是举一个简单的例子就可以让它们更加清晰。假设我们在机场接人,旅客们正在从门里出来。尽管我们在看着他们,却不会太在意,除非我们无意中看到我们等的那一班飞机刚刚到港了。然后,我们看到一个熟人并上去打招呼。我们之所以认出这个人,是因为知道他是街上的邻居。很快我们也等到了要接的人,一位多年的老朋友,我们互相拥抱。在这两种情况下,认识显然不只包括观看,还来自了解。这就是伽达默尔的观点。了解的程度越深,认识的层次也就越深,这也是为什么当一个人做了完全不符合他性格的事情时,我们会说"我已经不认识你了"。他们性格中不为人知的另一面被揭示出来。事实上"认识"这个词的意思就是"重新了解"。①

我的观点有两个方面。其一,我们必须设法超越那种把工艺品认为是具有某种功能或者由某些材料(如黏土、玻璃、木材、纤维或金属)制成的东西的简单看法;其二,我们必须在理解的意义上来观看和认识它们,而把握本质是前提。然而,从我们所说的理解和意义的角度来说,理解总是发生在结构化的界限或边界之内,也就是伽达默尔所说的"游戏"。在这个意义上,游戏是指任何关于惯例或规则的结构化设定或系统;这些惯例或规则可能由艺术家或书写者来操纵,而由观看者或读者来识别(比如肖像画或十四行诗),就像足球或拳击比赛等普通日常的游戏规则那样简单。只有当一个人知道足球或拳击比赛的规则时,他才会意识到这不是一场自由放任的混战或一场失控的斗殴。和

① 正如当我们遇到某个很像电视名人的家伙时,便会又想起这个词的本义。当我们在街上看到他们时,我们有似曾相识的感觉,这是因为我们很熟悉他们在电视上的角色。但是,一旦离开镜头回到现实生活中,他们可能与在电视上扮演的角色一点也不一样,需要明确的是,我们认知的并不是真人,而仅仅是他们的物理特征。

那些门外汉的不同之处在于，由于事先知道规则，所以我们总是在规则生成的形式框架内来以某种方式观看，来关注着比赛的精彩之处，而不是打电话叫警察来。①

那种意义必然建立在一套"惯例"或规则的系统之中，这些"惯例"或规则既与事物的观念的方面（某物是什么）有关，也与它们的感知的/形式的方面（它们看起来是什么样）有关——通常以"形式与内容"以及"理论与实践"这两个极端为特征。然而这种两极分化的观点误解了这种关系相互依存的本质。了解和理解/领悟（相对于简单的看或听）不仅在形式和观念上密切相关，而且是相互依存的，对于包括艺术在内的任何交流系统来说都必不可少。正如伽达默尔所指出的那样："只有当我们'认识'了画中所再现的东西时，我们才能'读懂'（一幅画）；事实上，这正是它最终成为一幅画的原因。"他继续总结道："明白（seeing）就意味着清晰流畅的表达。"②

这对于随后有关工艺和美术的讨论有着重要意义，即对工艺和美术的认识和理解需要从本质和基本的层面上去理解它们。就像我们认出街上的邻居一样，我们只是在下班遛狗的时候跟他们打个招呼，这就意味着我们只是能认出他们形式上的外表；就像在街上遇到某个有点名气的家伙那样。伽达默尔所说的那个层面的了解，则是在更深远、更深刻的那个层次上的了解。

只有从这一层次的理解出发，制作者所制作的形式才会获得意义，

10

① 文学评论家乔纳森·库勒（Jonathan Culler）指出，诗歌"只有与读者已经内化的约定俗成的体系相关时才会体现出意义"。没有这种约定俗成，诗歌也许只是一种撰写散文的拙劣尝试。他还指出，"要说明一个句子的结构就必须揭示出设计这种结构的内在语法规则"。见库勒引用汤普金的《读者反馈式批评》，第17－18页。乔治·库布勒（George Kubler）在谈到有关视觉艺术的问题时也持有类似的观点，他认为"任何意义都需要一个支撑，或者一个载具，或者载体。这些支撑是意义的承载者，如果没有它们，意义将无法在你和我或者我和你之间传递，事实上，也无法在自然中的任何两个不同的部分之间传递"。见其《时间的形状：造物史研究简论》（Shape of Time：Remarks on the History of Things），第7页。

② 伽达默尔，《真理与方法》（Truth and Method），第91页。

并被观看者所理解。在所有的视觉艺术中,意义自身的可能性取决于对形式对象所依赖的观念基础的了解和理解。从这个角度上说,要认识某事物的本质(如工艺品),就需要理解和了解该事物本身——它是如何被制作出来的,它的用途是什么,以及它如何被纳入其历史传统的连续性之中。[①]

我必须强调这不仅适用于工艺,也同样适用于美术。如果一个人连一幅画或一件雕塑是什么都不知道的话,他又怎么能做出这个东西呢?他又怎么会对它做出回应呢?这似乎是一个愚蠢的问题,但现代艺术的历史正是如此,因为这就是1917年纽约独立艺术家协会展览的"评判者"们第一次看到马塞尔·杜尚(Marcel Duchamp)的作品《泉》(*Fountain*,图3)时所面临的问题,后者提交的这个简单的雕塑作品就是从商店里买来的小便池。由于缺乏足够鲜明且有代表性的特征,它无法被认识和理解为雕塑,所以,尽管组织者表明本次展览不设任何评判程序,但最终还是拒绝了它。在组织者看来,《泉》这个作品的问题不在于它是一个"糟糕的"雕塑,而在于它根本不是雕塑作品。[②]

在我们所说的这个意义上,任何对于工艺和美术的理解和领悟都只能来自它们作为形式和观念的活动的深度知识。这就是"不区分"论中所隐含的工艺和美术完全相同的假设,只能通过对工艺进行考察来加以证明的原因所在,在内部将其作为实践,在外部考察其与美术的关系。只有这样,人们才能发现工艺是否与美术相同,抑或其本身就是一种独一无二的实践。

① 出于这些原因,我认为佩罗特如果能立足于理论框架之内使用"传统工艺材料""流程"和"像容器、织物、珠宝和家具这样的工艺形式"来把工艺定义为"手工的"做法是非常有用的。见佩罗特的《工艺不是雕塑》,第34页。
② 更多有关《泉》这个作品的历史与反响,参见威廉·卡姆菲尔德(William Camfield)的《马塞尔·杜尚》。

　　　　　　　　　　工艺理论:功能和美学表达

图 3　马塞尔·杜尚,《泉》,1917 年,1964 年复制,陶瓷(未证实尺寸:360×480×610 毫米)。1999 年在泰特美术馆之友的帮助下购买,现藏于英国伦敦泰特美术馆。照片由伦敦泰特美术馆/纽约艺术资源友情提供。版权所有© 2007 Artists Rights Society (ARS), N. Y./ADAGP, Paris/Succession Marcel Duchamp。

原件(现已丢失)是一座普通的小便池,它是杜尚从一家水管商店购买的,签了 R. Mutt 的名,然后被拿去参加 1917 年 4 月在纽约举行的美国独立艺术家协会(American Society of Independent Artists)的开幕展。有趣的是,杜尚是该协会的委员会成员,同时也是该展览的布展委员会主席,当时他以 R. Mutt 的名字将《泉》提交给该展览。在布展过程中,《泉》受到了强烈的批评并被撤回,杜尚和其他几位成员以辞职表示抗议。

1

第一部分

实用的—功能的艺术与工艺的独特性：
术语的问题

当我们使用"工艺"这个词时有必要对其所指加以澄清，因为这个词的使用非常混乱。科林伍德（R. G. Collingwood）在其 1938 年初版、2007 年仍在重印的名著《艺术的原则》（*The Principles of Art*）一书中对"工艺"一词进行了定性；在他看来，如果一个作品是发明性的、创造性的，那么它就是艺术；如果不是，他认为它就一定是工艺品。按照这种逻辑，"工艺"的定义就是那些在艺术中的失败尝试以及重复性的、机械性的工作。我觉得人们理应会问：为什么不把艺术与非艺术对立起来，而把艺术与工艺对立起来呢？为什么工艺被用来代表那些艺术领域之外的东西呢？这难道不是在用简单化的方式来看待事物吗？除此之外，还有对于工艺由来已久的歧视，科林伍德显然是在假设任何有关制作功能物（比如桌子）的行动都只不过是在执行一个预先设想好的计划或设计而已，因此这不可能是创造性的活动，也就无法成为艺术。①

科林伍德并未在作为物品类别的工艺与作为制作过程的工艺之间进行区分。进而，他把工艺当作先入之见、把艺术完全当作是创造性想象物的界定，在解释像伦勃朗（Rembrandt）和安格尔（Ingres）这样的艺术家也只能在完成作品后才意识到他们正在画一幅肖像时，也显得很粗糙，因为在他的定义中，艺术家并不像工匠那样会事先预知结果。事实根本不是这样。艺术家们不但在绘画或素描之前就已经事先做好计划，而且他们也在那些被伽达默尔称为惯例或规则的先入为主的结构体系中进行创作，比如概念肖像、风景或静物等。无论是伦勃朗还是安格尔，都不是肖像画传统的发明者；这些传统在他们开始创作之前早就存在了。有鉴于此，使用"工艺"一词自然不是区分熟练工的举手之劳

① 见科林伍德的《艺术与工艺》，第 15 - 16 页。类似的观点，可参见马特兰德（M. R. Martland）的《艺术与工艺：区别》，第 231 - 238 页，特别是 233 页；大卫·贝尔斯（David Bayles）和泰德·奥兰德（Ted Orland）的《艺术与恐惧：对于艺术创作的风险（与回报）的观察》[*Art and Fear: Observations on the Perils（and Rewards）of Artmaking*]，第 98 页及其后；还有艾伦（R. T. Allen）的《莫恩斯和科林伍德谈艺术与工艺》，第 173 - 176 页。对于科林伍德的批评，参见莫恩斯（H. O. Mounce）的《艺术与工艺》，第 231 - 240 页。

与源自艺术想象力的天才创造的最好方式，无论是对于肖像画还是家具制作来说都是如此。

在这里，"工艺"一词在用法上既指特定的物品，比如花瓶、水壶、椅子、桌子、柜子、罩子等，也指与创造相关物品有关的行业，其从业者中包括了陶艺师、玻璃吹塑工、家具制作师、铁匠、织工等。当指的是制作这些物品的技术活动时，我们会用"手艺"这个词。这样既可以区别工艺品和那些被用来制作它们的技术，同时又可以强化工艺与蕴含在手艺中的灵巧的手之间的联系。

区分物品的制作过程是很重要的，因为一件物品的制作过程与其意义紧密相关。在现今工业生产的背景下，维持这种差别所具有的意义远超以往。在工业革命以前，制作活动总是由灵巧的手来从事的。"工艺"和"手艺"这些词并非仅就制作品质而言，还暗示了灵巧的手正是这些品质的来源。今天的情况已经完全不同，灵巧的手已经不是制造物品的唯一来源，所以当我们用到"工艺"和"手艺"这些词语时，它们经常会出现语义偏移，比过去少了一些精确的含义。尽管它们还可以通过指代事物的"制作精良性"（well-made-ness）来维持其品质维度，但也会经常用在那些机器生产的东西上，从而基本不再与灵巧的手有关。

即便机器生产的物品（或者部分由机器生产，随后由学徒工组装）也可以是制作精良的（well-made）或具有极高品质的，但它们仍和出于自灵巧的手的物品不同，这是因为在制作过程中体现了不同的观念态度。为了把其中的差别说清楚，我用"制作精良的"这个通用词语来指在事物中得到普遍呈现的制作品质，而无需在意其制作过程；用"机制的"（machine-made）一词来专指机械化生产的产品；用"精工细作的"（well-worked）和"工艺精良的"（well-crafted）等词来指手工制作的物品。这样就为更大的精确性留出了空间，只要我们小心地不把所有的手工物品——无论多么地制作精良或者精工细作——都当成工艺品。仅靠双手的技术活动已经不足以将一件东西定义为工艺品了。

那么我们到底靠什么来定义工艺品？如果美术审美理论不能为我

们理解工艺提供帮助,我们将从哪里着手? 我的看法是,工艺必须在其自身的表述上找到出路,也许像观察那些已经为这个领域提供了传统定义的物品并考察其内在特征的这类做法可以提供帮助。这种方法所揭示的正是我所相信的存在于工艺生产各个领域中的共享概念框架。

从传统上看,工艺品的生产连同围绕着它们的话语更倾向于关注实用的东西而非理论或批评问题。人们一度对材料和生成物品的难度非常关注,也就是如何把一种材料实体变成另一种存在形式。因此,是包括工具、配方、温度、修饰和手法在内的有关材料和技术的讨论长期主宰了工艺的论争,而不是抽象的、富有理论性的概念或者艺术的、美学的问题。

就工艺而言,对材料的关注是重中之重,以至于整个领域的分类和定位都离不开它。比如,像陶瓷、玻璃、纤维、金属和木材这些材料就对定义工艺的主要领域以及某个具体的工艺品是什么起到了决定性作用。被公认属于工艺品的茶壶、水罐和碗如果是由陶土制成的,将被归入陶瓷一类;同样的物品,比如花瓶、平底玻璃杯和高脚酒杯如果是由石英熔铸成的,则被归入玻璃一类。同样,地毯、毯子、篮子、被子、布料甚至毡帽被分到"纤维"一类,其实这个词还涵盖了各种天然的和人造的材料,比如人造丝和尼龙等。

所有这些不同的物品都被归入"工艺"这个词之下,但随后也由于其材料的不同而各有所指或被分门别类。工艺也会按照技术流程的不同来命名,比如编织、缝制、车削等。就算有人想要判定上述的某样物品具体是属于编织、缝制或车削中的哪一类,他其实也只不过是在赋予"工艺"这个词以更丰富的寓意,因为这时他所关注的重点已经从材料转移到技术和流程上来了。就这个术语而言,自从像布料、金属、塑料、天然与人造纤维、木材甚至黏土这样差异巨大的材料都能够被编织、缝制和车削的时候起,流程就变得比材料更值得优先考虑了。像"锻造"(无论是用于金、银还是铁)这样的词就把材料(金属)和包括加热与捶打在内的具体流程联系到一起了,从而让流程变得和材料一样地重要。

与此相似的术语还有"木头加工""玻璃吹塑"和"家具制作"。它们都包含了行动、技术流程和特定材料等不同的范畴。但是与其说"木头加工"命名了一种具体的加工技术,还不如说它更凸显了木头这种材料的特殊性。相比于生产出了各种碗、纺锤、栏柱或者书桌这样的东西,像弯折、车削、接合或者雕刻这样的加工流程只能是排在第二位的。"玻璃吹塑"也是一个动词,但它所要表达的既有具体的材料也有加工材料的具体方式。另一方面,"家具制作"指的是制作具体类型的物品而并没有对其加工的方法与使用的材料做出明确的限定。毕竟家具是可以用多种材料制成的,比如木头,或者像很多现代及后现代家具那样用皮革、织物、复合板、金属、玻璃和塑料等材料来制作。

这种依据材料、加工方法、技术手段乃至制品式样(家具)而对工艺进行分类的做法反映了一个可以追溯到中世纪的行会体系,甚至更久远的古罗马时期的"互助协会"(collegia)的古老传统。这一传统至今仍在学院和大学的艺术系中延续,甚至在那些通常用材质来判定藏品的博物馆行业中也屡见不鲜。这一遗产的延续至今,让人感受到材料、技术技能和技术知识对于工艺领域的重要性,毕竟绘制或描绘一个类似碗的图像与制作一个真正的碗是截然不同的。

很明显,材料和技术已经深入工艺的核心。事实上,对工艺匠人的要求也推动了"工艺"一词的演化。在《牛津英语词典》(*Oxford English Dictionary*)中"craft"一词起源于日耳曼语,原意与力量、暴力、权力、德行有关。在古英语中又加入了技术与技术职业、计划与执行能力、制造的智慧以及灵巧等意思。这时的"craft"一词被用于强调能够让一个物体变成现实的那种技术知识和技术技能。这类技能非常有用,也很特别,以至于在中世纪时"工艺"这个词和魔法及神秘联系到了一起,比如"巫术"(witchcraft)一词就残留着"狡黠"(crafty)的意思,而狡黠则通常被用来形容一个狡猾或圆滑的人。

工艺领域术语的复杂性、"工艺"一词本身的起源,都反映出对工艺匠人的现实要求:精通具体的材料和技术。这种精通的重要性与商业

价值很早就被中世纪的行业(trade)行会注意到,这些行会一般以材料划分类别并自我组织起来;他们将加工材料的技术作为"商业机密"严加保护并且通过把控学徒制的方式来限制其传播。① 这种行会旧习在现代的行业工会(trade union)中仍然可以找到,比如木工、泥瓦工、水管工和电工等。工艺中也保留了一些类似的惯例,因为如果对材料和技术不够精通,就难以真正从事这些具有传统规范的劳动。

工艺领域的内部划分是由对材料和技术的需求引起的,这使得领域之间存在的共享框架变得难以辨别和难以理解。这似乎也让一个富有凝聚力的工艺概念变得前景黯淡,同时也让批判性理解失去了共同的理论基础。我相信一旦人们开始从功能的角度看待工艺,这些差异就会消失。如果真能这样,材料、技术和形式之间的关系就会变得清晰而有意义,因为实用的物理功能(practical physical function)在过去被称为"应用功能"(applied function),是几千年来不论材料或生产流程如何的工艺对象所共有的要素。本质上,前面我提到的所有工艺品都具有实用的物理功能,正是这一功能将那些可能分属不同领域的活动联系到了一起。

这种假设对于当代许多人的工艺观形成了挑战。比如将当代非写实雕塑品(nonvessel sculptural objects)纳入工艺品范畴就会引发质疑,同样,将传统的雕刻工艺品、珠宝和挂毯纳入工艺品也一样。这一假设将非写实雕塑排除在工艺品之外。然而,对于坚决反对这一假设的人,我要再次重申开头提出的问题。我们如何将此类作品与美术雕塑区别开来?是类似陶瓷这样的材质引起了差别吗?或是此类作品确实离不开技术技能?如果这些情况都不是,为什么它们被称为雕塑形式?至于小雕像,它们和美术雕塑的差别是否仅仅在于尺寸?这些做

18

① 根据《精编版牛津英语词典》(*The Compact Edition of the Oxford English Dictionary*),"行会"这个词可能起源于日耳曼语,并且与金钱有关。"十四世纪在英格兰崭露头角的贸易行会是同业工人为了保护和提升其共同利益而组织起来的联合会。"

法不但完全绕开了作品所牵涉的智力/理论因素，转而更倾向于以材料、技能或尺寸等试金石为基础来做的简单测试，而且它们也仍然没有对既作为物品又作为观念的功能物做出任何解释。

至于我将在后续章节中展开讨论的珠宝的问题，我认为它偏离了工艺的主题。这并不是说珠宝、挂毯或小雕像这些东西不是艺术品。相反，就像我在第四部分将要讨论的那样，我认为相较于常用的"美术"概念而言，我们需要一个更加广阔的艺术视角。我认为，大部分由人工制作的物品都可以被称为艺术品。制作者所要做的就是让它拥有充沛的审美品质（aesthetic qualities），从而让内行的观看者在审视它时可以获得一种审美体验（aesthetic experience）。但是，我认为虽然珠宝如工艺品一样，与身体有着亲密的关系，然而就其功能而言，又是另外一种不同的关系。工艺品（也就是那些我将在下面以容纳、遮盖、支撑等功能为基础来归纳其特征的物品）制作中所包含的有关身体的观念手段是有别于珠宝那一类的。但是我的确认为珠宝与身体的亲密关系是其长久以来被归属于工艺品而不是雕塑的原因之一。① 另一个原因则在于珠宝要求一定水平的技术技能，直到今天这仍是工艺的典型特征，但对于美术实践来说不是必需的。至于挂毯，我们该如何将它与美术图像（如绘画或摄影作品）区别开来？ 材料和技术的要求会让它从属于工艺吗？ 如果是这样，这些是否足以和它所强调的图像的制作而非功能物的制作相抗衡？ 我不这么认为。

要回到实用的物理功能问题，我有意地避免使用"应用的"（applied）（就像"应用艺术"）这个通俗的说法，因为我想表达不同的意思，而且"应用"这个词也遭到了许多工艺匠人的反对。"应用"一词不仅看起来强化了工艺与行业之间的关系，更强调手工而非脑力，而且还使工艺更加接近于机器制造。"应用艺术"一词可能起源于十九世纪的

19

① 珠宝和雕塑与严格意义上的工艺之间的关系的示意图参见下面的图 28。

008 工艺理论：功能和美学表达

英格兰,意指将艺术的/美学的元素应用于机器生产的功能性物品的实践。[①] 这一遍及工业化国家的运动背后的推动力并不是人们对艺术的/美学的兴趣,而是商业,是那种让设计平庸、装配拙劣的产品更加畅销的欲望。这种市场导向态度的指导思想认为艺术的/美学的东西在实现方式上是完全不同于设计制造的东西。所以,为了让产品更受消费者的青睐,只要考虑如何把艺术的/美学的品质应用于商品表面就可以了,否则品质往往不佳的商业产品看起来就太商业化了;有人相信,不管产品设计或制造得多么糟糕,只要用装饰来强化产品的外观,总是会有人被它们吸引然后花钱将其买回家的。

二十世纪的这种对修饰和装饰的抵制在很大程度上是一种观念的反映,即认为审美品质是可以被"粘贴"到一件物品上的,而就其重要性而言,审美品质却并非像材料和形式那样重要。[②] 就算应用功能是工艺传统的重要组成部分,人们也仍然担心今天有关"应用"的任何解释会受到抵制,因为其依然暗示着十九世纪的"应用艺术"思想。尽管这种有关功能的思想本身已经受到工艺领域的从业者们的排斥或者至少是压制,但是它与十九世纪的应用艺术的思想相去甚远,反而和倡导艺术需要去功能化的现代理论性的/美学的思想更加接近。斯里夫卡的文章《新陶瓷形态》就是试图运用隐喻功能来处理这种情况的一次尝试。尽管隐喻功能是一个反映二战后陶瓷新形态的重要概念,对此我们将在本研究的最后加以讨论,但"功能"这个概念仍然会让很多人感到不适,而不在乎其是不是隐喻的。要想为工艺累积起像美术那样的声望,他们需要至少将功能看成是工艺的附带之物才行,或者说得不好听一点,对工艺是有损害的。

20

———————————

① 更多有关内容可参见威廉·莫里斯(William Morris)1889 年的文章《今日艺术与工艺》,第 61 – 70 页,以及瓦尔特·克兰(Walter Crane)1892 年的文章《实用艺术的重要性以及它们与日常生活的关系》,第 178 – 183 页。

② 这种抵制的例子包括阿道夫·路斯(Adolf Loos)最早于 1908 年出版的《装饰与罪恶》(*Ornament and Crime*)一书,还有他在 1924 年出版的最初作为德国工艺展览目录的《无装饰的形式》(*Form Without Ornament*)一书。

令人遗憾的是,通过压制其功能维度和心照不宣地接受了非功能化作为美学维度的必要条件,工艺已经允许那些借以衡量自身的美学词汇变成围绕美术的清晰表达。在美术理论中为工艺寻求理论与批评后援的做法已经将工艺带入一种不切实际的,甚至是完全不真实的境地,因为意义(在"表示意义"和"具有重要性和意义"的角度上)作为任何一个针对事物的理论或批评立场的立足点都必须以所批评的那个事物为依据。正如十九世纪的实用艺术问题所表明的那样,它不能被强加在一个物品上,也不能从另一类物品上借用。将工艺的功能维度从讨论中剔除,就是要剔除我所认为的工艺起源的规范基础。它冒着跨出这一领域的风险,却没有能够用一些独特的东西来形成一个理解工艺品的理论和批评话语。

我也怀疑这种批评立场的缺失是工艺在现代晚期或后现代时期受到诱惑去对美术的形式和方法进行效仿的原因之一(也就是说去努力变成雕塑或绘画,或者至少是在逐渐地失去自我而演变成那些艺术形式)。因此,审美理论为理解工艺对世界的独特看法提供了重要框架,但对于这样的审美理论的探索也最好就此打住。当工艺领域的陶艺家们开始把他们的作品称为雕塑时,这种现象变得再明显不过了。这在短期内可能是一种权宜之计,但它最终将意味着手工艺作为一个独特的艺术活动领域的消失,我认为这将是不幸的。

实用功能(practical function)的概念绕开了与美术之间的各种对立关系,也避开了工艺是什么以及应该是什么的先入为主的观念(notion),它迫使人们去探索工艺内部存在的功能与其他要素之间的巧妙而复杂的关系,这些要素包括材料、技术、技巧、手艺,还有它们与意义/含义(signification)及艺术表达的习俗之间的关联。正如我所希望展示的那样,这些要素在工艺中形成了一种独一无二的关联,构成了这一领域全部活动的基础,这也是一种完全无法在美术中以相同的方式形成的关联。实用功能并非要削弱工艺的价值,相反,它能够帮助我们理解传统工艺品和现代工作室工艺品所具备的一系列独有特征。

第一章　目的、使用与功能

　　当我们试图辨认、了解并最终理解工艺品时,从考察一般的人造物入手是个不错的选择。我们可以通过各种方式接触到它们,还有它们的有用性(usefulness)和期望性(desirableness)。乔治·库布勒在《时间的形状》一书中反对使用(use)时说:"如果我们单独把使用拿出来讨论,所有的无用物都会被忽略掉;但如果我们用事物的期望性作为取舍的衡量标准,那么有用物则会成为我们或多或少赋予其昂贵价值的事物而得到恰当地看待。"[①]他的看法自有其道理,只要我们不把使用、有用性与期望(desire)混为一谈并小心翼翼地区分期望和实际需要即可;因为虽然需求会激发期望,但期望本身并不一定源自实际需要;有许多东西是我们想要但实际上并不需要的。另一点要记住的是,有用性和功能并不一定相同;一件物品的使用也许和当初制作它的功能之间并无因果关系。

　　许多人造物的出现是由于实际需要的期望,另一些则不是,比如假体(人工肢体)和各种军用武器。在假体的例子中,期望源自克服生理缺陷的真实需要,在整形假体中,期望则来源于希望看起来和正常人一样,尽管这与矫正生理缺陷的功能并不完全一致,但仍然很重要。而对于武器来说,即便现实中并不需要,仍有很多人对它们表示期望;显然他们就是喜欢武器。另一方面,社会实际上并不期望用到武器,但拥有

　　① 库布勒,《时间的形状:造物史研究简论》,第 1 页。

军事武器被看作是满足安全需要的一种手段，不过和平条约和双边谅解协议也可能满足这种需要。还有其他一些受到期望却并非源自任何实际需要或生理感受的人造物，包括玩具甚至许多艺术品。由此可见，需求和期望之间的关系并不总像库布勒说的那样清晰。

与其把关注事物的期望性当作分界点，我倒是更希望借助目的（purpose）这个词来帮助理解。我在一般意义上将目的定义为想要达到的终点或想要实现的目标。所有人造物——仅因为它们是人造的这么简单——都必定有一个某人花费时间和精力去制作它们的目的。不管这个目的是带来愉悦还是让人康复，是让人免于敌人的伤害还是消遣娱乐，都不能改变这个事实。正如在国家安全这个问题上，想要实现的目标不能与实现目标的工具性手段相互混淆。就像我所说，安全的达成可以借助不同的手段，包括战争武器、和平条约、双边谅解协议等，这些都是达成和实现国家安全目标这一实际功能的手段。正是在这个意义上，我们说人造物是实现目的或目标的手段，这种目的或目标正是它们被制作出来的初衷。

从目的的视角看待物品有一个好处，那就是目的会促使我们检视使用、有用性与功能之间的关系；我将功能（function）定义为物品在带着制作者的意向去实现目的的过程中的实际作为。当我们以这样的方式去理解目的时就会发现，人造物可能被赋予的使用显然并不一定要对应制作它的目的或功能；用一把椅子挡住门不让它关上，这既不是椅子的功能，也不能说明它正在实现自己的目的。考虑到工艺品经常会被非常随意地简单归为使用物，对使用和功能之间进行这样的细分对工艺而言就显得非常重要了；在这个意义上，使用被认为是工艺目的的反映。但是这种立场也带来了问题，最重要的就是涉及工艺与其他所谓有用的、功利的、实用的或应用的事物之间的关系——工具和机器就是两个明显的例子。工具和机器是工艺品还是其他什么东西？如果是其他东西，它们为何如此？又是如何变成这样的？此外，纯粹的欲望物所带来的愉悦是否同工具和机器所带来的愉悦一样？或者换种方式来

工艺理论：功能和美学表达

问，美术品能否仅仅因为其提供了愉悦就被说成是有用的、功能的或者应用的呢？如果是这样，是否又意味着工艺与美术是同一类物品？如果不是这样，是否又必然意味着二者处于对立面？这些只是很多需要我们思考的问题中的一部分，要着手解决的话，我们就需要认真考查像"应用"（如应用物）"使用"（如使用物）和"功能"（如功能物）这样的词。我想说的是：工艺品属于一个庞大的物品类别，它们都具有某种应用功能；但我也认为工艺品可以根据功能属性被从这个大类别中区分出来构成一个单独的种类。希望随着对上述词语列表的不断考查整理，我的理论会变得更加清晰。

根据《牛津英语词典》，"应用的"意思是：运用到实际使用中的；实用的，以区别于**抽象的和理论的**。因此，严格地说，我也正是在这一意义上使用这个词——我们可以认为应用物（applied objects）是那些与理论的、抽象的、想象的物品相对的，旨在实现实用目的的东西；你也可以说它们是人们制作出来用以执行或履行某些实用物理功能的实际物品或工具。因此应用功能与目的的不同之处在于，目的一旦被识别或概念化为结果或目标，就必须制作出能够履行/执行具体物理"操作"的实际物理对象，从而让目的得以实现；这个"操作"应该被指定为对象的功能。

在这种情况下，目的引发（initiate）功能，功能引发物品，物品则成为目的所提出的问题的物质解决方案。[①] 比如，虽然引发制作水壶和羊皮大衣的目的可能是相同的（在沙漠或寒冬里生存），但它们的应用功能（发挥工具性作用以解决问题的方式）则不同——前者为了装水而后者为了让身体保暖。与此相类似，尽管引发制作木工工具的目的都是要帮助建造，但它们具体的应用功能却不同——有些用于切削，另一

26

① 因为我们也许不会总是知道一个物品最初的目的或功能，就像许多现在已经用不着的老式工具一样，事实上我们也不需要知道。就像康德那样，我们可以从外形上推测出它们是工具或者就是实用物品。关于康德的观点，参见其《美的分析》（*Analytic of the Beautiful*），第 45 页。

些则用来捶打、锯剪、雕凿或勾画。目的是促使人们去制作物品的目标；应用功能是为了实现目的或目标而采用的具体的实际"操作"；应用物则是实际的东西，是用以执行"操作"的工具。①

说到这里，让我们现在把注意力转向使用和功能的问题上，尤其是对于"有用物"（useful objects）的概念。当我们提到有用时，不但暗示了"有用和无用"的对立，而且也无助于理解人造物的本质，因为就像我说的那样，使用并不需要和事先预设的功能一一对应。就算不是全部，大部分的物品也都可以有用，或者更准确地说，通过将它们投入使用来将它们变成可用的。一个锤子既能用来敲打，又可以用作镇纸或杠杆。一把手锯既可以锯木板，也可以当作直尺或用来演奏音乐。一把椅子既可以用来坐，也可以用来顶门。这些使用让它们变成了有用物，但是因为它们并未与当初制作时预设的目的和功能发生关联，所以仅仅知道这些使用并不一定能够让我们对这些物品有更多的了解，也不总是有助于辨识它们作为物的身份——毕竟就算是自然界中像石头这样的现成物也可以在使用后轻易地把它变成一件"使用物"（use object）。此外，物品的使用也会发生改变，但其原初的功能则始终保持不变。有鉴于此，我们不能把"使用物""有用物"或"使用的东西"这些词看作是应用物的同义词。应用物是具有意图的应用功能的物品；也是打算让引发其制作过程的目的得以实现的物品。

应用物中的"应用"一词比"使用"更恰当也更具有启发性，因为"应用"暗示着意向，即一种对于具体目的的回应。从这个角度上讲，要辨识某个物品是不是应用物只要看制作它的时候是否带着某种实现目的的意向即可，看看它是不是一件有意而为的物品就行。另一方面，"使

————————

① 这看着有点像区分目的和需要的巧言令辞。举例来说，如果我要切一片面包，我用刀，似乎刀的目的就是切面包。但是如果我用一把剑或者一把锯子来切，是否它们的目的也是切面包呢？同样，那些我用不上的东西又怎么样？比如像玩具或篮球。它们都有目的，但这不是需要。对于我们的研究而言，这么理解更有意义：人是有需要和欲望的（切面包的需要，以及对娱乐或有趣的体育锻炼的欲望），所以我们制作物品，而其目的就是满足这些需要和欲望。

用"或"有用物"这些词只表示某些东西对于某种结果有用。石头虽然可以被当作锤子、枕头和刮刀来**使用**,但这并没有改变它们缺乏原初目的的事实;严格说起来,这些石头既没有意向也没有目的和功能。只有那些东西被有意制作出来的理由才能被恰如其分地认为是它的功能,从而也成为它被带到这个世界上的真正目的的一部分。

这里所要说的是,实用的物理功能相对于使用或有用性来说是某种应用物内在的东西,而不是外部强加给它们的。它由制作者构建起来,作为一个物质实体(physical entity)或一块成形的物质居于物的核心位置上。这就解释了为什么一把空椅子或空茶壶仍然可以展示其潜在功能,同时也说明为何一些**东西**不管被如何使用,即便是人造物,也未必会透露出更多的信息。也许一个陶壶可以被用来敲钉子,一个小雕像可以被当作致命的武器,但这些使用并不能被用来定义这个物品。这也是为什么我们可以把某一件特定的小雕像鉴定为凶器,却不能认为所有的小雕像都是凶器,也不能说所有的凶器都是小雕像。

就应用物而言,因为其功能总是扎根在引发其制作过程的目的中,所以功能总是既能主动反映又会被反映在应用物的物质构成(physical make-up)及其自然分布中。对于使用来说,因为它可能是**任意**一种活动或操作,而某**物**恰好能够被纳入其中,所以它甚至可以被强加到应用物上而无需考虑该物的原初目的是什么(图4)。这样做的结果就是,使用并未走功能**一直以来**的老路,它并不是确定一件物品的物质形式(physical form)的决定性因素。

虽然对于物质形式和功能之间的联系还有很多方面有待考察,但是现在我们能得出的结论是,应用物是那些被限制在实现某种目的的想法和形式赋予(form giving)的有意行为之内的物品。形式赋予是一种主观的行为,一件事物可以通过它被实际上制作成某种具体的物质形态来体现特定的物理功能。就自然物而言,由于某些东西的物理形状刚好有用只是一些可遇不可求的偶然事件,因此将一个已经存在的形状与需要或功能进行匹配的做法,就等于是要认识到它们的有用性

图 4　使用和功能示例
　　使用不等于功能,因为我们并不一定要按照物品的预期功能来使用
物品。如图例所示,杯子可以被当成镇纸来使用,这与其作为容器的功能
毫无关系,也与其目的以及让功能得以发挥的物质实体没什么关系。关
于使用的例子告诉我们,杯子比纸重,这是几乎所有物体的真实写照。

在哪里;所以这是一种"外形匹配"(shape-matching)的行为。(当人造
物被当作设计功能以外的其他东西来使用时,我们也可以说发生了**外
形匹配**的行为。)另一方面,**形式赋予**也是创造具体形式去实现特定功
28　能的活动;是将一种形式应用到一种功能上。正因为如此,有人提出如
果所有应用物都必定是使用物,那么所有的使用物则未必都是应用物。

　　由于应用物像制造物那样将功能作为物理形式的基本组成部分,
所以功能在其赖以发源的社会文化系统经历了长期剧烈的变迁后仍然
能保存下来。在这个意义上,功能的存在独立于社会历史背景之外,这
对于任何一个看到过古代中国陶器或者路易十五时期家具的人来说都
是显而易见的。尽管这些东西是为了那些在社会、历史、时间等层面都
已经与我们现在的文化环境相去甚远的尊贵人士而打造的,尽管岁月
的变迁也许已经侵蚀了它们特有的文化意义,但是它们的应用功能仍
然十分明显。

　　关于这些物品,还有最后一点需要被提及。它们除了是应用物之
外,也被认为是极其复杂的工艺案例,这一结论是为了说明历史上被从
物品中分类出来的工艺品都以其应用功能为基础。这就意味着工艺品

能被理解为是属于物品中更大的一类，即我们曾经所指的应用物的一类，因为它们也为目的所驱使，被应用功能所塑造。但是一般的应用物和具体的工艺品之间的关系是复杂的，一些细节上的问题将在下文中进一步探索，只有这样才能有助于我们理解工艺品是如何从应用物的更大群组中分离出来进而最终成为一个独立的类别的。

第二章 基于应用功能的工艺分类法

从应用功能的属性来说，尽管工艺品属于那个我称之为应用物的更大的物品类别，但这并不意味着所有的物都是工艺品。工艺品所具有的是那种可以将其定义为独立的应用物类别的独特特征。这并不总是那么一目了然，就像我们回过头来对照先前列举的工艺术语时，会发现它们包括了诸如"陶瓷""玻璃""纤维""铁艺""木工""家具制作""编织""缝制"和"珠宝"等这些常用词语。这些词当然可以概括工艺活动中所能涉及的各种相互关系，但其中难题在于：它们有的是注重材料的（比如"陶瓷"和"玻璃"），有的则指向技术（比如"编织"和"缝制"），还有的笼统来说是同时暗示了材料和技术（比如"铁艺"）；而像"家具制作"这样的词语则定义了具体类型的物品（比如床、桌子和椅子）。然而它们彼此之间经常会相互重叠，这样实际上是无法定义工艺的基本性质的。但是它们的确提供了两个方面的信息：一个是被视为构成所谓工艺领域所必需的物体和活动的基本清单，另一个是对材料、技术甚至形式对工艺领域的重要性的某种认识。正如我已经讨论过的，这个领域很久以前就围绕着这些特征组织起来，虽然我认为功能是最重要的，但此类其他特征也同样不能忽视。所以在讨论功能之前，我想先说明此类其他特征为什么不足以支撑我们对于工艺品进行理解和分类。

要想从组成这一领域的各种物品中建立一个分类体系，也就是分类法（taxonomy），方法之一是把单个的物品聚集起来，并围绕它们普遍共有的明显特征设立"集合"（sets）。这样就可以通过探索不同集合

之间的关系来定义那些被称为"类别"（class）的更大群组的特征，在这里也就是"工艺"这个类别。

一个基于材料的分类体系将对应工艺中的五种主要的媒介领域（media areas）。这种按材料类型的分类将会产生一系列围绕传统种类分组的集合，包括陶瓷、玻璃、木材、天然纤维和金属。"基于材料"的分类法集合如下：

陶瓷	玻璃	木材	纤维	金属
罐	玻璃杯	碗	毛衣	椅子
碗	碗	椅子	衬衣	碗
瓶子	瓶子	托盘	被子	托盘
花瓶	花瓶	书桌	裤子	花瓶
杯子	杯子	杯子	小地毯	杯子
茶壶	茶壶	床	针织羊毛头巾	茶壶
咖啡壶	咖啡壶			咖啡壶
盘子	盘子	盘子	毯子	盘子
大平盘	大平盘	大平盘		大平盘
砂锅	高脚酒杯	柜子	篮子	篮子
平底锅	管形瓶	桌子		平底锅
花盆		箱子		

从工艺史的角度来看，这些是逻辑分组，却几乎无法告诉我们这些物品究竟是什么，所以没什么太大的用处。这也解释了为何可以将那么多的物品放到不止一个集合中，甚至雕塑和其他非应用物都能被归入几个不同的种类中去。

另一种曾在历史上出现过的对工艺品进行编排的重要方式就是基于流程或技术的分类，但这也会带来同样的问题，就是让同一种物品被分到多个集合之中，如下表所示：

车削	吹塑	拉坯(Throwing)	编织
碗	玻璃碗	黏土碗	小地毯
瓶子	玻璃瓶	黏土瓶子	围巾
花瓶	玻璃花瓶	黏土花瓶	篮子
纺锤	玻璃杯子	黏土杯子	毛衣
栏杆	玻璃碟子	黏土碟子	
把手/拉手	高脚杯		

31 基于形式或形态学的分类同样也能找到历史上的先例,它们会根据二维或三维的形式把物品分到不同的集合中;三维分类包括长方体(比如盒子、箱子)和球形(比如罐子、碗和篮子),而二维分类则包括各种"平面"形状的集合,即正方形(比如被子、织物和毯子)、圆形或椭圆(比如碟子、盘子和小地毯)。"三维形式"分类法的示例如下:

长方体形	球形
盒子	罐子
抽屉	花瓶
箱子	碗
桌子	篮子
棺材	高脚杯

"二维形式"分类法的示例如下:

长方形	圆形	椭圆形
织物	碟子	碟子
被子	盘子	地毯
毯子	地毯	
托盘	托盘	托盘
围巾	披肩	

工艺理论:功能和美学表达

所有这些分类在某种程度上都是有效的，因为它们都是源自日常可见的材料、流程，或者是历史上曾经被用来鉴定工艺品的那些显著的形式特征。但是它们都未能提供一种以独一无二的特征为基础来给物品分组的分类法。这也就不难说明为什么物品会被同时重复地分类到多个集合中了（一个方盒可以由木条、芦苇、羊毛来编织而成，或者由一整块石头雕凿而成，或者由木板拼接而成；同样，一个球形花瓶也可以通过拉坯、吹塑、车削或手工打造来制成）。

从这些物品中还可能产生其他分类法的集合，包括：基于表面描述的"地形学（或拓扑学）"分类法；基于一般外部属性的"表型描绘"分类法；以及基于物品类型的"类型学"分类法（比如家具或器皿）等。这些分类法都不太可靠，因为它们都是从外表来观察物体的。但是仅靠外表显然不能指引我们深入内里，我们应该渴求对于物品的深刻理解。要想获得这种理解，我们就需要把制作物品的目的和它的功能联系起来，同时也和让其能够执行功能的流程和材料联系起来。应用功能的分类法促使我们将工艺品的功能和其他物品的功能在应用物的范畴中（比如工具）进行比较，从而让我们可以更充分地理解工艺品及其涉及的功能概念。而且对工艺品的功能进行更充分地理解对于我们关心的主要问题——工艺是否可能具有艺术身份——来说至关重要，因为美术审美理论在否认物品具有艺术身份的过程中就一直把功能当作一个专门问题来加以针对。

从应用功能的概念入手来理解工艺的做法也帮我们解决了一些形式、材料和技术作为工艺所具有的独立且历史悠久的本质特征而给该领域带来的问题。功能迫使我们去理解这些特征，不是把它们看作互不相关的组成部分，而是将其视为驻留在工艺品内核里的一系列相关要素。因此，与简单地把该领域视为一组借助于各种不同的技术而生产出形态各异的物体和材料这样不相关的活动相比，基于应用功能的分类法为该领域提供了一种基础的、统一的方法。基于功能进行分类的优势在于，工艺品被聚集到一起进而变成连贯的分组/集合，这表明

工艺是一个共享概念的领域,而不是一个没有共同基础或共享规范的、仅由历史传统绑定在一起的松散的物品分组。

　　基于功能的集合可以以容器为例。一份此类物品的不完整清单——实际上构成了工艺类别的大部分内容——包括如下这些:

容器
碗
壶
花瓶
罐子/盘子
茶杯/大杯
玻璃杯
带柄陶罐
瓶子
篮子
袋子/背包
盒子
容器类家具
行李箱/精致小盒/棺材

33　　尽管这些物品有圆形有方形,有木制有玻璃制,有拉坯而成有编织而成的,但是它们都共享了相同的应用功能:容纳。所以当我们运用材料、技术、流程和技能把它们做得各不相同时,是容纳的概念把它们统一到了一起。

　　此外还有另外两种基于功能的集合:一种是"遮盖",另一种是"支撑"。"遮盖"这个集合是指那些遮挡人们身体的物品。"支撑"这个集合则包括那些支持人们身体的功能物。部分构成这种集合的物品如下所示:

　　　　　　　　　　　　　　　　　　　　　工艺理论:功能和美学表达

遮盖	支撑
衣服	床
被子	椅子
围巾	凳子/长椅
毯子	桌子/书桌
披肩	沙发

　　这三种集合就算不全面,也基本上涵盖了工艺领域里绝大部分基本的和必需的物品。也许还要算上一些其他集合。第四种可能的集合是遮蔽(shelters),其中应该包括建筑。詹森(H. W. Janson)在其名著《艺术史》(*The History of Art*)一书中指出,"几乎可以肯定地说,建筑是一种应用艺术"。[1] 我之所以提到这一点是因为虽然应用艺术和应用物在应用功能这一点上是相关的,但它们并不相同。在接受"工艺是一个被称为应用物的更大类别的组成部分"这个命题的前提下,只有物品才有资格成为这个类别中的一员(也就是那些能够被拿起并带走,同时在尺寸上不会让人体显得矮小的事物)。虽然建筑无疑是应用艺术,但它很难被人当作是物品,当然也不会有人在任何一种正常的意义上这样去说。像平面设计、室内设计、插图、排版这样的工艺应用艺术也不太会考虑物体性(objecthood,也有人翻译成"物形"或"物性"——译者注)的需要。有鉴于此,尽管遮蔽可能被认为是与构建类别工艺(class craft)的集合有关的一个集合,但因为它们尺寸巨大又不可移动,所以不是物品,严格说起来的话,它们也因此不能被称为是工艺。[2]

　　如果没有功能规则来连接,我们这里的每一种集合都将分散到各

34

① 詹森,《艺术史》,第 16 页。
② 有趣的是,在法国、意大利和德国,与家具对应的词是"可以移动的",很可能因为家具在其物体性上是可移动的;相反,建筑则是不可移动的、静止的。

种由传统工艺术语组合成的子集中去，就像我们前面说到的那样。①
对应用功能的关注则避免了这种情况的出现，即便有些东西仍会在不
同的集合之间移转。例如，也许有人会认为连指手套是容器，因为它
"容纳"了手，或者认为帐篷也是容器，因为它很小、可移动而且里面可
以容纳人。虽然他们可以这样来看待事物，但似乎非常古怪。"容纳"
通常被用来针对那些如果不将其从物理上聚拢在一起就会造成物质分
散而发生极大改变的事物或物质。要说某人的手被手套所"容纳"，就
等于是在暗示如果不这样，它们就会发生某种程度的分散或变形。同
样的道理，我们说"帐篷是遮雨的而不是容纳人的"似乎更合适，因为人
通常可以按自己的意愿自由地来去。(不过，像"监狱容纳多少犯人"和
"文法学校的教室容纳了多少学生"这样的说法也并非完全不妥，我想
就算是一个在温暖的春日午后玩泥巴的八岁孩子，也不会对此有
异议。)

　　事物被使用的独特方式(相对于它们的预设目的)有时也代表了从
一个类别到另一个类别的转换。一个大的容器被用作遮蔽物，这在今
日美国的流浪汉中间再常见不过了。就算是这样，但如果大家对纸板
箱成为遮蔽物已经习以为常，这也将是一个令人遗憾的社会环境。另
一方面，人们也会把仓库说成是某种存放商品的容器，尽管这种说法又
一次偏离了容器是物这一被普遍接受的意义，也不是在防止材料分散
的角度上才这么说的，但是如果谷仓能小到变成物品而非建筑，它的确

① 比如，子集可以由某一项技术或材料的要求来定义。"容器"的集合可以被分
成以下子集：(a) 根据材料(陶瓷、玻璃、木材等)；(b) 根据技术或流程(车削、编织、吹
塑等)；以及(c) 根据类型或形状(盒子、碗、花瓶、抽屉、篮子等)。"遮盖物"的集合也是
一样；它可以被分成几个相似的子集：(a) 根据技术或流程(编织、制毡、针织等)；(b)
根据类型或形状(衣物、毯子、被子、鞋子、帽子等等；衣物可以进一步被细分成内衣、裙
子、裤子等)；以及(c) 根据材料(皮革、塑料、布料；布料可以进一步细分成特定的原
料，比如羊毛、棉花、合成纤维等)。"支撑物"的集合也可以进行同样的细分：(a) 根据
类型(某种家具——床、椅子、桌子、长沙发)；(b) 根据材料(木头、布料、钢铁、玻璃等；
这些材料可以进一步细分成特定种类的木头、布料或钢铁等)；以及(c) 根据流程(车
削、熔铸、雕刻、弯折等)。

有可能成为一个有趣的例外。

最后还有一些东西是上述的三种集合都未能顾及的，其中包括珠宝、挂毯、彩色玻璃、马赛克和瓷砖。虽然它们通常被说成是工艺领域的一部分，但仍然不能像我定义的那样自然而然地匹配到这些集合中，因为它们既不是容器也不是遮盖物或支撑物；一般说来，它们也不具备"物体性感"(sense of objecthood)。我说的物体性感，是一种自给自足(self-sufficiency)的"物性感"(sense of thingness)。因此，怎么处理它们是一个比是否让物品在不同的集合之间进行移转更复杂的问题。我们或许可以为它们重新开辟一个工艺种类，但这将难以与我们前面提到的三个种类并列。一方面是因为前面的种类全都遵守了应用功能的规则；另一方面也因为它们都达到了物体性的要求。我们或许可以用一种被称为装饰或装修的新种类来解决这个问题。这虽然不是一种严格意义上的工艺种类，却可以在工艺和美术之间的夹缝中生存下来（见图28）。我这么说是因为工艺品以及美术、建筑作品乃至不计其数的其他物品都会用到装饰，甚至工具、机器和武器也可以被装饰。建筑的内部和外部长期以来就一直在用饰条、飞檐、图案和设计来装饰。美术作品也会用饰条和框架来装饰，就像欧洲北部的文艺复兴早期时那样——这让我想到大量的佛兰芒画作(Flemish paintings)的框架就使用了哥特式建筑中流畅的线条。也许更重要的还有二十世纪七十年代流行的"图案与装饰"(Pattern & Decoration)绘画风格，正如其名称所表示的那样，它由图案和装饰元素构成；就像这些作品案例所展示出的，一幅绘画本身也可以由装饰所构成（而不仅是被用来当作装饰品）。当然这样做并不会让这些绘画变成工艺品，就像不会把装饰过的建筑变成工艺品一样。

的确可以认为我并没有在装饰与被装饰、什么用来装饰和装饰什么等问题之间做出足够明确的区分。但是对于那种好的装饰而言，难道就没有一种在十九世纪的应用艺术中并不经常发生的"做装饰的会在被装饰的事物中失去自我"进而与装饰对象合二为一的倾向吗？进

一步说，这难道不就是装饰经常会缺乏物体性感的原因所在吗？就像在墙和地板的图案与设计中那样。我所使用的"物体性"这个词，它是指一个物品自给自足的特性，是那种超越单纯物理性的东西。如果墙壁可以用油漆、瓷砖或者金属以完全相同的图案进行装饰，那么这些东西之间的差别在哪里？而且，这种物体性感可否从自立或自给这二者中的任意一方那里获得？我对这两个问题的答案都是否定的。就基本效果而言，这些装饰物之间并无实质性的差别；但是它们都会缺乏一种自给感，因为它们都会成为各自所装饰的墙壁的一部分。由于这三种形式的装饰在审美上都是非常动人的，所以这不是一种价值判断，而只是试图去理解它们是什么，这是完全不同的问题。

　　装饰不同于工艺品的另一个重要方面在于其不具备物理功能。瓷砖当然有遮盖地板或墙壁的物理功能，就像画布上的一层层颜料那样。但是这种物理功能并不是由其可能具有的任何一种装饰元素来决定的；就算是没有任何装饰的瓷砖也仍然可以运用其遮盖地板或墙壁的能力来完美地发挥功能。因此它们会被简单地认为是表面处理（surface treatment），即使运用装饰图案或设计来精心修饰也不能改变这一点，不会让瓷砖变成工艺品；修饰并不能赋予它们以物性感或物理功能。瓷砖最好被归类为建筑装潢材料而不是其他东西。马赛克砖的情况也差不多，除非有人会像罗马和拜占庭的马赛克图案那样来使用它们；但那样的话，它们就更适合于被看成是图像并被按照类似于美术绘画的方式来对待。至于染色玻璃，我们可以认为它们具有某些物理功能，因为窗户的基本功能是墙壁上的光线通道，而玻璃则是抵挡风雨天气的屏障。但是由于它们是建筑物的一部分，缺乏了物性（objectness），所以它们也不属于工艺品领域。更重要的是，染色玻璃最独特和最具有代表性的地方在于其染色工艺。然而"染色"（即玻璃上的图像或装饰，无论事实上是否采用透明釉彩颜料来"染"或画）并不能让玻璃比马赛克图像或瓷砖装饰图案具有更多的应用功能。在阳光的照射下，染色玻璃的图像如果是图画，那么它就属于美术领域；如果是抽象的图案或

37

　　　　　　　　　　　　　　工艺理论：功能和美学表达

设计，它就很有可能属于装饰领域并同时变成建筑的一部分。

同样的观察方法也可以用在挂毯上，它们基本上是遮盖物，可以被铺在床上或挂在墙上来帮助身体保暖。但是作为其关键特征的图案形象与它们作为遮盖物的应用功能无关；当它们被挂在墙上当作图画时，认为其属于美术领域的判断就完全正确——这就是它们常被收集并在美术馆中展出的原因，就像罗马与拜占庭的马赛克以及中世纪或蒂凡尼的染色玻璃窗那样。[①] 当挂毯被当作遮盖物时，它们的设计与图案将成为工艺品上的装饰或修饰。

这又将我们带回到了珠宝的问题上。虽然它习惯性地被认为是工艺的一部分而非装饰或修饰，仅仅因为传统或习俗而捍卫其工艺地位的理由是不充分的，更多实质性原因还有待发掘。毕竟，宣称工艺不是艺术也是符合传统习俗的。正如我所说过的，我之所以认为珠宝长期以来与工艺关系密切的原因也部分地与下列事实有关，即制作珠宝需要大量的技术和手工技艺，而这些东西在工艺中具有代表性，如果是在过去，美术也离不开这些技术和技艺。因为这些技术和手工的要求，珠宝匠隶属于金匠行会的传统从中世纪晚期起便拉开了序幕。但这只是一种不完整的解释，因为画家和雕塑家也分属于不同的行会——画家属于木工行会，因为他们在木板上作画；而雕塑家属于冶金行会，因为他们利用金属进行创作。到了现代，尽管珠宝及各种工艺对于技术和手工技艺的要求仍然普遍较高，但美术基本上已经没有这些要求了。这种变化使得珠宝看起来更接近于工艺，但事实上并非如此，对此我将在第四章中加以讨论。

珠宝与工艺的联系比它与美术的联系更紧密的另一个原因在于珠

38

① 在这方面值得注意的是，挂毯一般都会借助绘画来帮助设计，由画家画出草图，然后再交给编织作坊执行。根据约翰·弗莱明（John Fleming）和修·昂纳（Hugh Honour）的研究，法国在巴洛克后期仍处在夏尔·勒布伦（Charles Le Brun）的影响下，挂毯"更加注重细节，明暗对比和造型在油画中的运用已经登峰造极"。他们进一步指出，到了十八世纪时，"挂毯逐渐被认为是一种非常昂贵的油画替代物"。见弗莱明和昂纳的《高布兰挂毯工厂》，第 334 - 335 页。

宝和工艺都与身体有着很强的关联。就像我随后将详细说明的那样，工艺品的目的和功能都与身体有关，这和珠宝发挥作用的方式很相似。然而二者之间也有着根本的不同。工艺品除了拥有物体性感之外，还围绕着物理目的和物理功能来安排形式，而珠宝则没有这样的动机。珠宝的确有自己的目的，但其目的很典型地与地位和财富有关；有时它还有辟邪的功能——即通过抵御邪恶来保护主人，就像佩戴护身符或幸运兔脚那样。不管有多么重要，这些都是社会功能而不是物理功能。而且就像我说的，珠宝不具有物体性感。我想再次指出的是，即便珠宝是某种物理的东西并且能够被佩戴和携带，但它仍不像那些自立和自给的东西那样可以独立存在。就定义来看，珠宝总是作为身体的装饰而停留在身体表面并因此依赖身体作为其支撑物。有鉴于此，我们完全有理由认为"珠宝"这个词是典型的特指用语，它被用来指称一种旨在加强人体装饰的非常具体的类型。这并不是说珠宝和其他类型的装饰之间有某些种类上的差异。珍珠和精致的金线掐丝在被当作项链来装饰人体时会有什么差别？在装饰圣餐杯或者圣物箱或者装订书籍时又会有差别吗？看起来似乎并没有，因为在这些情况下的目的都是加强这些被装饰的"东西"。当然从某种角度说，珠宝有时也会脱离身体而被单独展示，比如在展示架上；但这不是它的预期设定，只不过是一种保管和展示的方式而已。更有甚者，就算这是一种有意的展示策略，只要我们还想恰当地理解珠宝，就仍然不能脱离身体来想象它，这也是珠宝展示架的外形都酷似人体的原因所在。

39　　就某些当代珠宝而言，有人提出了更加意义深远的反对意见，他们不同意将珠宝归于装饰/修饰的类别。偶尔也会有当代珠宝通过被制成超大尺寸以便在墙上或地上展示的方式来彻底地背离传统。就像这些彻底背离传统习俗的例子所表现出的那样，它们反而证明了规则，因为这样做实际上并不是把珠宝当作珠宝，而是把它们当成了雕塑。其令人不安的影响力来自它们以什么样的方式来抵制（也许说夸耀更准确）珠宝的正常存在方式；它们借助尺寸并故意以雕塑的方式来暗示其

物体性感和自给自足，并以此来削弱珠宝与身体之间的预期关联。这些作品与传统意义上的珠宝截然不同，却凸显了几千年来用以定义珠宝的那些特征。

正是由于这些原因，将珠宝归类为修饰或装饰或许更有意义。毕竟从实际的操作方式来说，珠宝和文身、痕刻及人体彩绘之间几乎没有什么差别——它们都没有物体性感，也都不能离开身体而独自存在。就像珠宝那样，修饰和装饰总是需要支撑物的，这也是包括工艺品在内的大部分物品都可以被修饰和装饰的原因。甚至像搭扣、别针、领带夹这些具有紧固功能的东西也可以用设计和宝石来修饰和装饰（但是在这些例子中，我们不能把装饰物和被装饰物混为一谈）。在某些社会中，人的牙齿也可以用宝石来修饰，最典型的就是把钻石镶在门牙上。

有鉴于此，珠宝作为一个类别与其他显然是修饰的"东西"而不是和工艺品放在一起似乎更合逻辑。这种对于传统习俗的背离可能会让一些人感到不安，但它与我想要表达的观点完全一致。进一步说，就像我在本研究中所要论证的那样，历年流传至今的工艺传统习俗真的非常缺乏逻辑性。而我在此处的目的正是要提出一些理解工艺的逻辑方法，这些方法不是以传统习俗为基础的，而是以物品本身为基础的。

重申一下，因为珠宝是完全不同于工艺品的，就像我到目前为止所定义的那样，所以有必要建立一个被称为"修饰"或"装饰"的单独类别。除了珠宝外，这一类别还将涉及文身、痕刻、人体彩绘，还有纤维织物中、屋顶上、瓦片里和窗户玻璃上的图案与设计，以及建筑与各种东西上的图案与设计，也包括工艺品。从这一点来看，"修饰"或"装饰"的类别将会定位在工艺和美术之间的某个层面上，但不会与二者中的任何一方完全重合。构建这样一个单独的类别并不是在暗示像珠宝这样的"事物"是无关紧要的或者它们不可能成为艺术；相反，是要表明它们与严格意义上的工艺品并不相同。

第三章 不同的应用功能：工具和工艺品

到目前为止，我把类别工艺的共性归纳为物体性和应用功能。这一点基本上说得通，但仍有需要注意的例外情况，即物体性和应用功能是包括工具和某些简单机器在内的各种人造物的共同特征，而不仅仅是工艺品。也许这是"应用"一词就像在应用艺术甚至应用物品中那样受到很多工艺匠人抵制的又一原因所在。这个词不但意味着审美品质可以被简单地应用于物品，而且还指出它以一种不精确的方式将工艺品和其他各种不同的功能物聚拢到一起；言下之意就是所有功能性应用物在本质上都是相同的，功能就是功能，没有必要在不同的功能类型之间进行区分。这就解释了为何"工艺"这个词长期以来一直被用于指代那些带有应用功能的事物，比如说餐具——餐刀、餐叉、长柄勺、汤勺和抹刀等。但是如果先撇开传统不谈，我们是否应该仅仅因为餐具也是功能性的就认为它是工艺？它与工具和工艺品之间是否有足够强的功能联系以至于足以将它们都包含在同一个类别中？

我在这里想说明两点：首先，是要表明工具和工艺品的功能差异是很大的，因此即便所有的功能物都与应用物相关，也不意味着所有的功能物都是一样的；其次，是要表明工艺品所执行的功能对其而言是多么地独特，而这种特征是其他应用物所不具备的。有了这些前提，我们就可以更好地理解"功能的概念是以工艺品的起源和身份为核心的"这句话的意思；这也为我们在第三部分有关"功能物的设计与机器生产"的

讨论提供了基础。

要回答以上问题，我希望从仔细考察"实际使用"和"应用功能"这些词汇入手。当我们泛指"与抽象对应的实际的"领域时，像"使用"和"功能"这些词把各种实际的功能物聚拢到一起，从而抹杀了在各种使用和功能类型之间存在的细微差别。我们从对这些差别的梳理中，就可以看出作为功能物的工艺品、餐具、工具和机器是如何在彼此之间以一种既微妙又本质的方式来相互联系和相互区别的。

《韦氏大学词典》(*Merriam-Webster's Collegiate Dictionary*)将"工具"定义为"被（作为工具或装置）用来执行某项操作的东西……一种达到目的的手段"。在《牛津英语词典》中，工具被更具体地定义为手动操作的器具，"通常由人手持并直接用手操作"。根据这一定义，像锤子、刀具、斧头、短柄斧、锛子、镰刀、凿子、锥子、锉刀、粗锉刀、锯子、锄头、铲子这样的一大堆东西都可以被定义为工具。它们的应用功能一般包括对材料进行扩大、减小和重构——更具体地说，包括切割、穿刺、撕裂、捣碎、研磨、延展等等。切割工具包括那些分离材料的东西，比如小刀、剃刀、斧头、短柄斧、凿子、镰刀、锄头、铲子和刨子等。穿刺工具是指借助外力进入但不必切开材料的东西，比如鹤嘴锄、犁和针。撕裂工具（相对于切割或分离材料）包括所有以各种刮擦也许还有锯的方式进行工作的东西。捣碎工具包括锤子、锛子、棍棒、大锤和钉头锤。研磨工具以摩擦和打磨的方式进行工作，包括各种砂纸、磨石和砂轮，可能还有粗锉刀和锉刀。延展工具用于拉伸材料，包括像刷子和各式泥刀、油灰刀或调色刀等。

考虑到这些应用功能，我们可以说，工具是为了做出某样**东西**而用手对材料进行某种加工时会直接使用到的那些东西。因为工具被用来制造其他东西，所以它们可以被归入具有实用功能的物品那一类，但它们不能被认为是既存在于本身又是其本身的那种自立的东西；它们并不以自身为终点。就像亚瑟·丹托(Arthur C. Danto)提醒我们的那样，德国哲学家海德格尔(Martin Heidegger)曾经敏锐地"观察到工具

形成系统,这使得任何一种既定的工具都会根据整体工具系统中的其他工具来定义……在一种工具的整体性中来定义。因此,有了锤子便有了钉子,有了钉子便有了木板,有了木板便有了锯子,有了锯子便有了锛子——而这些都有了之后便有了磨刀石"。换句话说,钉子只有在成为一个能赋予其"意义"的更大系统的组成部分时,才有可能被发明。① 工具总是器具性的,是达到另一种目的的手段。就这一点来说,工具是一种通常在让一个独立自立的东西得以形成的过程中被使用的东西。工具执行任务并因此属于应用物中被称为"做功"(work)的那一组。在这个意义上,凿子、刨子、锉刀、锤子、锯子及所有其他此类工具的目的,就是让那些以自身为终点的自立的东西得以形成。②

进一步说,作为一种做功的器具,工具是一种依赖动力的物品;它总是需要某人或某物去起动,让它开始运作。它需要有人去让它开始"做功"。一旦这种起动停止,一旦能量不再被运用到工具上,也就不再发挥功能了,尽管它还保留着"工具性"(tooling)的潜力和"做功"的能力。这样说的意思是,在其作为功能性器具的完全意义上,一个工具既是一个运动中的物体,又是一种运动中的能量。当一件工具正在发挥功能时,当它被用于"做功"时,能量和物体结合到一起成为动能以契合实用的器具性目的。

从这里我们可以得出结论,工具是带有"工具性"潜力的某种**东西**,当它在被付诸行动或被用于"做功"的过程中就会成为工具。这一定义帮助我们更好地理解了工具,但是因为大多数事物,如果不是全部的话,都有某种"工具性"潜力(也就是说,大多数东西都可以被拿来用),我们又如何能从身边的各种事物中识别出工具这一具体事物呢? 比如

① 丹托在其《非洲的艺术与人工制品》一文中指出了这一点,参见第 106 页。令人遗憾的是,丹托似乎将工艺品和工具归纳为各自独立的系统,对此我并不赞同。

② 考虑到这一过程未必总是直接的(比如一件工具可以被用来制造另一件工具),最终,工具是在一个或一系列制作自足、自立、自持的事物的过程中被创造出来的。在这一背景下,"工具通常被用来制作工艺品,但工艺品却通常不会被用来制造工具"这种说法就变得很值得玩味。

并非只有石头可以被用来敲钉子,杯子也可以。当有人这样来用一个杯子时,他的晨间咖啡很有可能会洒得到处都是,杯子是否也会因此而失去了自己的身份并暂时地变成一把锤子呢? 还是它仍然保留了自己的身份并成为被人们当成锤子来使用的某个**东西**? 那么我们又该如何界定石头? 如果它被当成锤子来使用,它还是一块石头吗? 或者它已经变成了石锤?

我认为,要理解某个**东西**是什么,就需要了解它是如何形成的。如我前文所说,仅靠使用已经不足以准确地描述某个东西是什么了(见图4)。如果曾经有个家伙拿自己的头当作破城槌,我们恐怕很难顺着这条线索去理解人类究竟是什么。同样,拿石头当作锤子来使用也不太能告诉我们作为世界万物之一的石头实际上究竟是个什么东西(除了也许可以说它很坚硬)。

因此,把某样东西当作工具来让其用于"做功"并不能让它成为工具。我们知道,早期人类把他们在自然环境中发现的各种不同的东西都**当作**工具来使用,但这只是简单地开发了它们的"工具性"潜力而已。虽然那些用起来还不错的东西变得更加称手了,但它们仍然不是严格意义上的工具。使用现成物(found objects)可能是工具改良进化过程中的最初阶段,我们称之为"物品匹配阶段"(object-matching stage),这是一个具体需求或多或少地与现成物之间进行相互匹配的阶段。人们一定是在某个时刻厌倦了寻找带有"工具性"潜力的天然物了,于是便开始以重构或改进的方式来对现成物中的"工具性"潜力进行强化。通过把刀口削得更锋利或者将持握部分磨得更圆润来让现成物得以改进,以便更能胜任某项特定任务。从这个时刻起人们便超越这个"适应阶段"并实际上开始制造东西,这样就可以让其可以在完成具体的任务时更好地发挥功能。

在后一个例子中,"工具性"潜力从现成物中潜在或隐藏的特征转化成通过在物品中进行物质呈现而变得可见的特征。正是到了这个"成形物阶段"(formed-object stage),也就是"工具性"潜力不再是意外

之喜而是"物性"的构成部分时,第一件真正意义上的工具才能说被制造出来了。[1] 直到这时我们才可以说,在经过一系列事件后,真正的工具终于诞生了,在这一过程中,寻找现成形状去匹配具体需要的做法最终演变成了去寻找那些可以恰当地变形成能够满足我们所需要的功能形式的材料的行动。[2]

这种变化的意义在于,不管出现了多少干扰步骤,从"物品匹配"到"物品形成"(object-forming)的转变是其自身演变的结果,因为从寻找有用的形式到寻找有用的成形材料的转变标志着对象和态度两方面的深远变化。在态度方面,寻找那些仍然游离在有用形式之外的材料意味着寻找天然材料;相较于直接寻找一个有用物而言,这明显包含了更深程度的抽象参与(abstract engagement)。在对象方面,在"成形物阶段",物品现在拥有了实际的成形形式(formed form);而"物品匹配阶段"和"适应阶段"的显著特点是物品仅仅拥有单纯的或非正式的形式。成形形式完全不同于非正式的或随意形状的材料,因为成形形式是由制作者对材料进行有意识的编排的结果。就这一点而言,成形形式总

① 在许多现代工具中,其作为工具的属性是隐藏的,因为其自身的"物的"特征并不总能被发现。比如,现代的切割工具不必再具有特定的形状,只要有切割的潜力就行;一把焊枪,一套激光切割机,一把刀或一把锯子,它们作为物品看起来毫不相同,但是在潜力方面它们是一样的,即便它们的工作方式不同,比如前两种用的是去除多余的材料而后两种则是对材料进行切断或割裂。

② 关于这种情况,弗兰克·威尔森(Frank R. Wilson)写道,"工具并未在结构上变得复杂,也不会被使用者长期保存或携带,这种情况直到很近的时候(相对于史前时代)才发生改变"。威尔森继续写道,"可以肯定的是,伴随着人类可以不断地设计、制造和使用更成熟的工具,复杂的社会结构和语言也逐渐发展起来了"。参见《手:它的使用如何塑造了语言、大脑和人类文化》(*The Hand: How Its Use Shapes the Brian, Language and Human Culture*),第30页及第172-173页,在这里他解释说,只有人类制造多石器工具(也就是复杂的工具,它们被捆绑在一起而不是像动物使用的工具那样完全依赖于重力)。同样,克里斯托弗·威尔斯(Christopher Wills)认为最早的多棱斧出现于大约距今3700年到45000年左右的新几内亚。这就意味着工具与来自法国及意大利北部地区的最古老的洞窟艺术的融合,还有完全现代的人类的发展;见《脱离控制的大脑:人类独特性的进化》(*The Runaway Brain: The Evolution of Human Uniqueness*),第104-105页。

工艺理论:功能和美学表达

是在展露着制作的意图性并因此可以被说成是本体论的，而非正式形式或随意的形式则不是。

这样的话，那种"某样**东西能够被作为**工具使用是因为其具有暗藏的'工具性'潜力"的说法并不足以让它有资格成为一件真正的工具。真正的工具不仅随时准备着通过输入动能以便让其"做功"的方式来起动它们的"工具性"潜能，而且对于它们来说，"工具性"潜力之所以能在工具自身中明显地表现出来，是因为它是作为一个物质实体的"物性"的一部分而有意制作出来的。正是由于这些原因，那个被当成工具使用去敲钉子的杯子保留了其作为一个杯子的身份，就像一块以同样方式使用的石头也只是一块石头一样。就算它被使用的时候**似乎**是一个工具，但我们仍然不能说一块石头具有目的或功能。

通过这些观察我们可以得出结论，某样东西被使用的方式并不一定能够揭示其作为物品的身份意义。一块石头被用来当作门挡，让我们知道了有关其重量相对于门的关系；但是一张椅子或一尊塑像也可以被用来当作门挡，所以仅靠这种使用并不能揭示多少有关石头、椅子或雕塑的意义。只有当使用和意图正好一致时，使用才变成了功能性的使用；也只有在这个时候，使用才变成了有意义的指标。当石头被再次塑形以呈现其作为"物性"的"工具性"功能时，它才能变成一把石锤。因此我们可以说，**虽然所有工具都有"工具性"潜力，但是有"工具性"潜力的东西并不一定是工具。**

这里的关键点是要说明，工具尽管在将其"物性"中的器具性表现为应用功能的过程中与工艺品有关，但二者仍然不是一回事。工具是依赖性的系统（system dependent），需要输入动能；这种能量与其作为工具"做功"来完成任务的动能有关，并且在发挥"工具性"的过程中被消耗掉。因此工具既不是自立的实体，也不以其自身为终点。但是工艺品不能"做功"。在其应用功能中，它们以不借助任何外界能量输入的方式来"运行"。事实上，我们可以认为它们的"运行"方式和工具正好相反，因为它们保存能量，能量通常会经由动能或其他渠道而被消耗

掉,工艺品则以抵抗转移和耗散的方式持久地保持着能量。[1] 容器通过抵抗重力来使其内部的容纳物保持水平;这和支撑物在支撑身体时的情况差不多。遮盖物的功能则在于不断地抵抗能量的耗散或累积。正是在这个重要意义上,工艺品是不需要动能就可以发挥功能的自立物,而工具则离不开能量的支持。所以工艺品不同于工具的地方在于后者总是关注使用和引导运动中的能量以便制造东西,而前者一般只关注保存和静止。

　　这也把我们重新带回到餐具的问题上。尽管它们在传统上是与工艺领域相关的功能物,但从上述讨论来看,它们实际上并不是我在给工艺下定义时的那种严格意义上的工艺品。餐具也许离不开高超的制作技能,但并不是经由灵巧的手制作的产品都能成为工艺品。餐具作为一种依赖性的系统,它并不以自身为最后的终点,而是被人们用来把某样东西做成其他物质的工具。作为工具,它们需要输入能量来起动,来让它"做功"。从这一点来看,得出以下结论似乎并非没有道理,即尽管餐具与工艺领域保持着传统上的关联,但它们并不是严格意义上的工艺品,而更接近于让人在餐桌上进行操作的工具。[2] 它们与工艺之间的关联就像与许多其他手工制品的关联那样,仅止于来自传统以及制作它们所需要的技术和手工技能。这也是餐具的制作者们长期以来都隶属于行会的原因所在。餐具也在其他方面与工艺品保持着长久的渊源;它们和汤盆、饭碗、盘子这样的容器一起在桌上被人使用。但不管是这一点,还是它是经由手工制作或者出自能工巧匠之手的事实,都不能让它成为工艺品。餐具制作中的历史关联和技能水平不能与其所制作的对象混为一谈。

─────────────

[1] 在《物》这篇文章中,海德格尔说"壶的空是通过保存和保留它所容纳的东西来保持的"。尽管他这里指的是与材料有关的东西,但是工艺品更准确地讲是在抵制能量的扩散和耗散这个意义上的"保存和保留"。参见马丁·海德格尔的《物》,第171页。
[2] "馈赠食欲:餐桌的设计与工具,1500～2005年"是由库珀-休伊特国家设计博物馆于2006年5月在纽约市举办的一场展览。这场展览专门把餐具定义为工具并打算探讨自文艺复兴以来的饮食,本次展览的众多主题之一就是"作为社会评论的餐具"。

工艺理论:功能和美学表达

第四章　比较机器、工具和工艺品

"机器"一词通常会让我们想起大工厂的景象以及为现代汽车提供动力的那些结构复杂的引擎。所以它们看起来似乎与工艺品甚至工具关系不大。但是机器未必复杂，也不一定很大，当然原则上也不希望如此。它们可以相对简单、个头不大或者和物品差不多，就像工艺品或者工具那样。而且，由于制造机器是为了像工艺品和工具那样发挥其实际应用功能，所以对它们作进一步考察有助于我们更好地理解工艺品是如何在其应用功能的本质方面同该类别中的其他成员相区别的。此外，为了理解工艺品与人的双手及身体之间的特殊关系，也有必要研究工具和机器，以表明不仅二者彼此之间的关系不同，而且它们与工艺品之间的关系也有不同。这是展示工艺品作为应用物的独特性的另一条途径。最后，我希望在了解机器的过程中，我们也能开始逐渐理解手工工艺品与之相对的立场是从何而来的，以及工艺品为何会支持个性化在世界上的独特存在方式，相关内容我们还会在第三部分有关设计和现代工业品的章节中继续讨论。

和工具一样，机器也依赖于动能并且被"用于执行操作"。在这个意义上二者看起来似乎是同一类事物——机器只不过是更加复杂的工具而已。但是它们之间又存在着本质区别，这与简单还是复杂无关。机器被定义为"所有以改变、传输、引导应用力（applied forces）去完成一个具体目标的成形的与连结的系统"。这里的关键词是"改变"和"传输"。工具并不改变力量，只是直接地使用它，机器则不同，它们改变力

的方向和/或大小并以这种方式产生机械效益（mechanical advantage）。简单机器，就像约翰·哈里斯（John Harris）在 1704 年出版的《词汇技术学，或艺术和科学的通用英语词典》（*Lexicon Technicum , or An Universal English Dictionary of Arts and Sciences*）中指出的那样，通常被认为有"天平、杠杆、滑轮、轮子、楔子和螺丝"[①]。因为它们完全遵循了基本原理，所以这些简单机器不但具有辨识度，而且直到今天仍在被广泛地使用。复合机器是那些依靠两个或两个以上部件的复合运动来发挥效能的机器。常见的例子是摆钟和汽车传动系统。在后者中，引擎活塞的上下运动被转化为屈臂和驱动轴的圆周运动；这一圆周运动的力又再次被一个叫作分速器（differential）的传动装置源源不断地传导到车轮上。

　　机械效益是机器的识别特征，即便是在像杠杆一样最普通、最简单的机器中也会具有。杠杆可以被用来撬起很重的东西。它以支点为中心，通过在把手端上不断地改变所施加动能的方向、距离和速度，从而让撬棍的抬起端不但可以向把手端的反方向移动，而且还能在缓慢移动的同时获得更大的力量，或者根据需要在获得较小力量的同时获得更快的移动速度。如果支点的位置得当，在杠杆的把手上施加 10 磅的力让其向下移动 50 英寸，就可以转换为抬起端 200 磅的力并让其向上移动 5 英寸以上——距离和速度随着杠杆的做功而相互转换。带有传动装置的自行车是个复杂机器的例子，脚踏板的摆臂把能量传导到后轮上，通过一套传动装置而产生机械效益。不但向下作用于踏板上的力（如果骑行者站在踏板上而不是坐在座位上，可以获得更大的向下力）被转换成向前的动能；踩踏力在上陡坡时也会被向下传导变得沉重从而换取更大的动力，而在较平缓的下坡时会被向上传导变得轻快从而换取更快的速度；对前一种情况而言，要想经过一段特定的距离就必须要多踩踏板，而对于后者而言只要少踩几下踏板就行。不但向下的

[①]　见哈里斯被引于《牛津英语词典》"机器"栏目下的内容。

踩踏与自行车向前的运动在方向上不一致,踩踏的速度也同样不一致;在上坡时踩得越多速度越快,在下坡时踩得越少速度越慢。

机器的巨大优势在于它们节省了劳动并降低了商品生产的成本,因此对于绝大多数生活在工业化国家的人来说,机器提高了物质生活水平。合理地说,在过去的两百年中,以工业品形式呈现的机械效益已经让西方世界变成了现实中的富饶之地。今天的一个普通人所拥有的物质产品,无论在数量上还是质量上都是老一辈们所无法想象的,即便是曾经的大富豪也不堪比拟。尽管如此,机器也有深植于其本质属性中的负面因素需要引起注意。同样以自行车为例。当它借助机械效益提高了人的移动速度时,它同时也把骑车人转变成一种能量的提供者;骑车人现在变成了一种机器的能量来源。这也解释了为何马克思会认为机器以及任何一种促进生产的手段都会"把劳动者戕害成为片段……把他降低到机器附属物的层面,摧毁了工作仅有的残存魅力,并将其变成了令人憎恶的辛苦劳作。"①

尽管马克思的论断很有道理,但让我感兴趣的仍是机器以何种方式反转了生产者与其工具之间的传统关系。如哲学家威廉·弗卢塞尔(Vilém Flusser)所说,工具发挥了人的部分功能,而人发挥了机器的部分功能。② 在这一反转中,我们可以更多地了解双手在手艺以及最终在工艺品创造中所扮演的角色。这也是为何我认为在工具和机器之间做比较自有其重要性的原因所在;这一比较直接关系到运用手艺来制作手工物品的起源和意义。

当我们考察工具时,会更明显地发现它们不是机器,即便工具也可以履行同样的应用功能,并且它们二者都是作为达到目的的手段而参与到行动之中的器具。二者间的类别差异与它们使用能量的不同方式有关。就其身份而言,这种差异的重要性超过应用功能,因为它直接关

① 见卡尔·马克思(Karl Marx)的《资本论》(*Capital*)第一卷,第 708-709 页。

② 威廉·弗卢塞尔,《摄影哲学的思考》(*Towards a Philosophy of Photography*),第 17 页。

系到的是工具和机器与人的双手乃至身体之间的关联，以及因此产生的与手工工艺品之间的关联。工具不同于机器的地方在于它并不改变力的方向、速度或者大小，也不会产生机械效益；当我们加工原料时，不管能量来自双手还是手臂，工具只把它们用向作用于材料的一个方向。凡是用过锤子、凿子或镰刀的人对此都再清楚不过了。锤子的工作方式和杠杆不同，它在敲击钉子时保持的方向不变，运用来自手或手臂去敲击的能量和速度也不变。

工具的另一个显著特征是它们可以作为手或手臂的延伸来发挥作用并反映其运动。在这一点上，工具与工艺品关系密切，与代表技能的"工艺"一词中长期保有的手和手工的概念也关系密切。如后续章节中将讨论的那样，工具（在其"工具性"功能上）和工艺品（在其制作和发挥功能的方式上）是由手来决定、控制和约束的。与此相反，机器在其本质上是倾向于无视人类的双手和身体的，或者像在自行车中那样只是将其简化成能量来源而已。这也是为何近来"机器"这个用语越来越被"特别用于指那种按照其操作结果而不依赖于工人的力量和操控技能来进行设计的某种装置"的原因。换句话说，技艺和手艺作为手工的技术技能都被从机器操作中慢慢地消减乃至彻底清除了。

与机器相比，工具还是手工操作的；在这里，"手工"意味着"出自手或与手有关；由手来完成或执行。"在操作方式上，工具增强了四肢、双手、手指加工材料的能力。① 作为身体的延伸，它们比孤立无援的手

① 吃饭的餐具是对手/手指的延伸，特别是叉子和餐刀，尽管它们是某种不寻常的工具。古代的罗马人似乎曾经使用过两齿叉可以证明这一点，但随着西罗马帝国的衰落，这种用法也随之消失。到了中世纪，这种显然用于吃糖渍水果的用法从拜占庭经过威尼斯被再次引入欧洲南部地区。今天，这种叉子被称为二齿叉或甜果叉或蜜饯叉，这个词显然与"zucchero"有关，也就是意大利语的"糖"。刀和叉作为餐具直到十六世纪时才获得广泛传播；在意大利，叉子的使用可能与吃面条有关。亚洲许多地区用筷子代替叉子的事实也证明了餐具的使用无处不在。关于叉子的更多情况，特别是作为神职人员所告诫的奢侈的象征，参见彼得·罗伯（Peter Robb）的《西西里的午夜：艺术、美食、历史、旅游和"我们的事业"》（*Midnight in Sicily：On Art，Food，History，Travel，and La Cosa Nostra*），特别是第72页及之后他引用帕斯夸尔·马切塞（转下页）

指、双手和手臂更有效也更耐久。比如石头、黑曜石或金属等材质的刮刀模仿了指甲，但比指甲更有效；要想切割或撕裂的话，刀剑比双手更有效；装上把手的特殊石材（锤子或钉头锤）作为敲击工具，也比拳头更有效；同样，用于研磨或上光的打磨器材也再现了人体皮肤经年风吹日晒后所出现的老化效果，但是更耐久、更实用也更快速。

因为工具是用手工操作的，所以它们从未像机器那样把身体简化为一种纯粹的动力来源。但是要想在对于处在双手和材料之间的具有**机械优势**的设备依赖面前不落下风的话，就意味着工具的使用者需要具备操作技能。工具的表现水平直接取决于双手和手臂控制工具的能力。在这一过程中，它们需要一种人体的动觉敏感性（kinesthetically sensitive），也就是一种"身体对于位置、状态或运动的感觉"的运动知觉。工具与运动有关，是围绕手和身体的动觉性敏感而进行设计的；需要对于"工具性"潜力、流程和所加工的材料保持敏感的娴熟控制力，而不是蛮（raw）力（以马力来衡量的那种）；动觉敏感性是需要用灵巧和专精来决定"工具性"流程会带来什么样结果的那种力。小而言之，手工工具也是这样；对于机械化的手动工具来说，它们在操作过程中仍需要用到一定程度的手动技能，而这种情况已经在全自动的流程中消失了。手动技能与简单工具之间的紧密联系有可能解释了为何后者被称为工具而不是机器。

我们一般所说的"工艺精良"的物品，通常就被认为是来源于运用手工工具所需的这种专精和技能，这并不难理解，因为专精和技能对

（接上页）（Pasquale Marchese）在 1989 年由索韦里亚·曼内里（Soveria Mannelli）出版的《叉子的发明》（*The Invention of the Fork*）一书的内容。同样可参见乔瓦尼·雷博拉（Giovanni Rebora）的《叉子的文化：欧洲食物简史》（*Culture of the Fork：A Brief History of Food in Europe*），第 14–18 页，他在那里将叉子的传播与面条的传播联系在一起；还有亨利·彼得罗斯基（Henry Petroski）的《有用之物的进化》（*Evolution of Useful Things*），特别是第 3–21 页。

于制作此类物品而言是至关重要的。① 这为进一步解释为何人们会将专精和物品与在民间被称为工艺品的各种制作精巧的物品混为一谈这个问题，提供了另外一种答案。

从本质上说，工具和工艺品有着更多的共同点，但工具和机器则没有，就算是最简单的机器也不例外。尽管工具和机器都是依赖于手段以实现目的的系统，但是这种手段必须要有能量的输入，而容器、遮盖物和支撑物则能够作为自立的实体发挥保持和保存的功能。尽管如此，工具以这种借助动觉属性向人体致敬的方式，也就是它们被制造得适合双手并拓展了身体动能以便对身体保持敏感的方式，强化了构成传统工艺基础的手和手工的概念。曾经一段时间里，机器也受到水力、风力、畜力和人力的限制，直到十八世纪晚期才发明出了新式的动力来源。这使得工具和传统工艺品看起来不但非常相似，甚至彼此之间还有些惺惺相惜。随着现代外部动力/能量来源的不断发明，机制物无疑开始在十九世纪和二十世纪被无限量地生产出来，这清晰地表明机器实际上是站在了工具和工艺品的对立面上。机器变得越有力，它们对于身体和所加工的材料的动觉敏感性就越弱，就越使得人的身体必须顺从于机器，差不多就像受到机器驯服和掌控的材料那样。

在现代工业世界里，机器的野心既不满足于打败熟练的生产者，也不满足于颂扬从手脑结合中所产生的潜力，它们超越并反对身体；机器尝试着要么取代身体，要么削弱身体以便让它为自己所用，这些都暗中破坏了制作的渴望并将各种秉承个性或人性意义而制造的物品都剥离出去，而这些同时也都是人类行为的产物。正是出于对这种机器态度的反抗，手工工艺品才获得了宣称支持在这个世界上允许个性化的独特存在方式的立足点。这并不是要完全否定机器，如果没有了它们，我们的世界一定会逊色很多；相反，这是在小心地提醒我们，机器已经如

① 这一观察与科林伍德的隐含观点相似，即技术与工艺有关（与非艺术，无意识的再生产有关），而艺术是创造性的，不依赖于技术，所以技术对于艺术而言是次要的。见其《艺术与工艺》，第 15-19 页。

何从物品的身份中移除了制造过程这个影响因素并进而改变了我们对于世界及其中万物的看法。关于这一点，我们将在第三部分讨论工艺与设计的差别时再进一步加以说明。

第五章　工艺中的目的和生理需要

　　我们已经通过考察目的和应用功能的概念将工艺品分成不同的集合，现在我们再来看看它们作为同一类物品而具有的其他基本特征。这意味着要回到目的的问题去更深入地探索目的的本源，去询问究竟是什么在驱动着工艺品的目的，又是什么从一开始就让人们觉得有必要去制作它们。

　　今天我们大多数人生活的世界上充斥着各种东西，但我们制造它们的原因却并不总是显而易见——目的在物品本身中并不透明。广告在我们这样的发达工业社会里不断地推陈出新，对此的一个解释是，广告努力让人们相信那些非必需品实际上就是我们所需要的。它正是通过创造出想象的需要来引导人们去购买。比如我们是否真的需要（相对于只是方便）在每个房间里都放上一台电视或者让手机具有拍照功能？我们是否绝对需要对最新的服装款式时刻保持关注而不管去年的衣服还可以穿？当然不是。但是既然广告的目的和目标就是卖东西，那么问题就不在于需要而在于商业了。从现实的角度看，这也是为什么说广告的运作离不开制造期望；期望成了不在场的需要（absent need）和非必要功能的替代品。在这样一个实用功能与目的之间的关联不再清晰的环境里，像宠物石一样纯粹的期望物或者以呼啦圈为代表的简单娱乐品，与那些诸如家具、服装、器皿、工具和机器等更实用、更能满足需要的物品和谐共处。在商业的王国里，期望、价值、功能、有用性和必要性之间的差别被有意地模糊了，这使得它们之间现在变得几乎没

有区别；它们看起来都是目的一致地为物品的生产和消费辩解，并且都在其中发挥了重要的作用。[①]

但是当我们回到工艺品上时，目的背后的动机就变得清晰而透明了：也就是生理需要。生理需要是我们理解工艺品和我们在世界中自身处境的一个重要因素，因为这二者几乎要与数不清的非必需品混为一谈了，这些东西纯粹从商业利益出发并且在日常生活中将我们完全包围。这也是为什么我们对于工艺品目的的理解不能仅从预设功能（intended function）角度出发的原因；如果这样做的话，就只能揭示出物品的一小部分意义了。如果我们从最充分的意义上去理解生理需要的话，那么工艺作为一个类别的**存在的理由**（raison d'être）就出现了。或者换句话说，理解是什么在驱动工艺的目的对于理解工艺和应用功能来说一样重要。它们共同描绘了工艺作为人类文化表达的更重要的意义。

我想借助生理需要这个概念来表达什么？它对于工艺的寓意又在哪里？像椅子和床这样的物品为人体提供支撑；毯子和衣服为身体提供遮盖；各种篮子和容器则为身体输送和保存食物与水。这些工艺品的基本功能都来源于相同的目的，即满足身体的各种生理需要。在我们与这个就算不是充满敌意也是很冷漠的世界的生存抗争中，工艺品通过容纳、遮盖和支撑，为我们在一个乃至多个重要方面提供了帮助。工艺品的目的便是由这一方面独自驱动的；这也是人们制作工艺品的最重要的原因。因此，尽管这一目的和这些需要可能既简单又直接，但它们的寓意却非常深远。

首先，作为一种生物活体，人体的生理需要是由生物性驱动的；它们并不是随意的，不是一时兴起或任性而为；它们也不是被广告或由其他旨在为了说服我们消费而设计的社会机制所发明的。它们起因于绝

① 作为对这一情况的回应，近年来有大量马克思主义的、后结构主义的、女性主义的以及精神分析的批评理论蓬勃发展。有关这种与媒介、欲望和现实感有关的材料的考察，见里萨蒂的《后现代主义视角：当代艺术问题》（*Postmodern Perspectives：Issue in Contemporary Art*）一书。

对的生物性需要,当它们不能获得连续的满足时我们便无法存活,对此我们也没有其他选择。正是在这个重要意义上,工艺品的目的可以被说成是源于我们作为一个物种与自然之间展开的对抗;生理需要和生存抗争构成了我们的立足点。这意味着工艺品的目的有了一个文化之外的原初维度;这也意味着工艺品无论是作为个体还是作为一个类别,都必须被视为人们在当下对于人类在自然中求生这一古老而无尽斗争命题的不断反思。

很明显,工艺品的创造让人类从大自然中获得了一点点安全感,这使他们生存的机会显著增加。但是为何早期人类会创造工艺品而不是采取其他的生存策略,这仍然是一个未解之谜。或许他们比其他的动物竞争者更脆弱——没有皮毛或保护色,行动不够敏捷,指甲不够锋利,力气也不够强大。但是否正是这样才让他们以全新的、更勇敢的方式去面对自然条件呢?这可能才是进化的最根本问题;也许那些没有采用这一策略的人类近亲早已经灭绝了,而我们则正好相反。这其中留给我们的谜题仍有待于基因学家和古人类学家们去努力破解。① 我们关注的则是工艺品的制作以及工艺品作为一个类别在满足身体生理需要的过程中所共有的起源与目的。但是寻求满足此类需要并非人类所特有;所有的生物都必定如此。这表明我们与自然的抗争不仅是长期的,因为直到今日我们仍不得不如此;同时也是普遍的,因为我们在同地球上的其他生命一起战斗。但是制作工艺品让我们变得独特;它们是人类对于满足生理需要的独特回应,只能在人类之间彼此共享而无法分享给地球上的其他生物。

这种与自然抗争的生理基础有助于解释为何工艺品不是地域性或历史阶段性的本土化产物。也有助于解释为何它们在人类时代的早期起就出现在中东、亚细亚、非洲、欧洲、南太平洋和美洲等不同地区。只

① 近期有关智人的研究进展,参见威尔斯的《脱离控制的大脑:人类独特性的进化》,以及威尔森的《手:它的使用如何塑造了语言、大脑和人类文化》。

要人类在某个地方生活过,不管时间长短,就会有工艺品及其遗存被发现。从人类的黎明直到现在,它们遍布了整个地球,几乎无处不在。正是这一点使它们成为古人类学家研究人类遗址的重要依据。

工艺品的广泛散布也表明,生理需要中蕴含的目的可能是一个重要的甚至是与生俱来的人类特性。在彼此远隔的地方同时出现,表明不同人群之间几乎难以相互接触。结果这就让扩散理论(diffusion theory)——即认为想法或事物会从某一个发现地点向外扩散的理论——在解释工艺品在全球各地出现的问题时有点力不从心。工艺品不可能是简单地被某一群人在某地方创造出来以满足某个生理需要,然后再被传播到其他的所有群体中的;它们一定在世界各地被不同的人群独立地发明了无数次。换句话说,世界各地的人类对于与自然抗争的生理需要的回应总是基本相同的:人类并不像其祖先曾经做过的或者大部分其他生命形式所做的那样简单地自我适应,他们有意识、有目的地开始通过工艺品的创造从自然手中夺取一定程度的安全感。

这一基本上吸纳了所有人都参与其中的过程非常值得注意,因为这是一个标志,反映了工艺品如何体现我们作为一个物种与自然领域之间的非感知(nonsentient)关系和感知(sentient)关系。一方面,它们表明我们在生理需要中发现了自身与自然之间有一种非主观、非认知的联系——也就是我们通过自身的动物/生物需要而与自然联系在一起;这类需要并非我们自己构想出来的,而是像杜夫海纳(Mikel Dufrenne)所说的那样,它们是自然借助我们而做出的表达。① 另一方面,工艺品也展现了人类的主观性(subjectivity,作为人类心灵去认知、理解和主动意识的能力)是如何改变了这种基本关系并把它输送到一个更高层次的。在这个意义上,我们必须至少把工艺品看成是人类的主观性在与自然对抗过程中的一种物质表现。它们是人类运用主观性

① 更多杜夫海纳有关人与自然关系的观点,见其著作《在感性面前:美学随笔》(*In the Presence of the Sensuous*)。

来构建世界的能力的具体体现，也是人类运用主观性来创造自然领域之外的文化世界的潜力的具体表现。此外，因为工艺对于人类生理需要的满足是一种有意识行为的结果，所以这种满足也带来了一个与意识分不开的心理维度；毕竟意识本身就是以心理维度为核心的。

从这个角度看，在生存斗争中满足的实用功能在本质上必须被理解为工艺的**那种**历史维度。工艺的应用功能也给工艺领域带来了巨大的历史必然性的影响。我们日常生活所使用的工艺品中仍然存留了工艺抗争的痕迹。壶必定仍然用来盛液体，就像茶杯、大杯和碗（那些我们每次喝晨间咖啡或者吃晚餐时就会想起的东西）那样。在我们的生活习惯中仍然在使用的还有装粮食、水果、蔬菜和植物的篮子。每一次我们用毯子来保暖时，不管它们可能变得有多精美，我们都在重演一种真实而非想象的对于身体需要的回应，一种可能与我们这个物种同样古老的回应。有鉴于此，工艺品及其满足的功能会在世界上大多数的文化仪式中扮演重要角色，这并不让人感到奇怪。但是我们已经把这些仪式内化到即便留心观察也看不出其意义的程度，就像一些好听的名字已经不见了原来的意义那样，比如波特（Potter，陶工）、韦弗（Weaver，织工）、格拉斯（Glass，玻璃）和特纳（Turner，车工）等等。我们已经不记得国王和王后登基的重要性就像我们想象天堂中的上帝登基一样；我们也忘记了任命主教在教会（churches）中座次的是那种被称为主教座堂（cathedrals，该词源于拉丁语"cathedra"，意思是座位）的教会。同样地，我们也很少考虑这样一个事实：即法官坐在法官席上，委员会有主席来领导他们，而候选人则被选举到国会的议员席上。我们还会说"上智之座"（seat of wisdom）却很少以相同的口气说"国会之座"（a seat in Congress）。我们似乎还忘记了以下这些事实的意义，贵族穿长袍是彰显其高贵，法官穿长袍也是在象征他们的身份；与此相关的一个传统是高尔夫球大师赛的冠军会获赠一件绿色的夹克衫，获赠者可以在一年中穿着它以彰显其胜利者的身份；还有人们会在婚礼或葬礼等特殊场合穿上正装等等。此外，食物和饮品的重要性既反映在圣经故事基督

　　　　　　　　　　　　工艺理论：功能和美学表达

最后的晚餐(Christ's Last Supper)中,同样也体现在给临刑者最后一餐以及为重要人物举办"国宴"等类似的惯习中。这些底层的文化习惯反映了食物与饮品对于生存的重要性。斋月期间的禁食或者周五及四旬斋(Lent)期间不吃肉的习惯都直接与此有关,就像在某些场合又可以大吃大喝一样。我们也根深蒂固地保留着为新生儿或寿星、新娘和新郎,以及在感恩节的晚宴上举杯庆贺的文化习惯;我们也会为他人的健康祝酒或者向长眠的逝者道别。基督教弥撒的神圣仪式包含了象征性的擘饼和饮酒,还有日本的茶道,这都是对一些既带有本土性又仍然非常古老的仪式进行法典化(codification)的例子。所有这些礼仪和仪式都是对于生理需要在塑造人类生活中所起到作用的一种承认。

说到这里,我认为一定不能忘记的是,这些需要从本质上说都是我们和这个星球上的其他生命形式所一起共有的。这些需要把我们与各种活着的生命联系在一起,与这个世界上的各种其他生物体联系在一起,而不管它们有多么渺小或者进化程度如何。这些需要让我们成为生命本身这个更大的共同体中的一个组成部分,而在此过程中,我们因为拥有了一定程度的意识而超越了其他任何一种有生命的生物体,所以保护地球生命的责任就落到了我们的肩上。这就意味着在为生存而抗争的过程中,我们非但不能忽视世界上的其他生命,而且务必还要找到一条让我们自身与它们和谐共处的道路。

在真正意义上,从绝对必要性领域中产生的目的必须被理解为人类的一个基本的、普遍的和典型的处境,它关系到我们的历史发展以及所有的其他生物,无论它们看起来多么地微不足道。在工艺品中,这一历史性的过往被与现代的当下联系到了一起,也可以说是融合到了一起,因为扎根在我们日常使用的工艺品中存留下来的,是我们进化的某一瞬间的记忆,这种记忆不但超越了民族和种族的边界,超越了经济和阶级的边界,也超越了文化和国家的边界。这是一种属于工艺的辉煌,它使得所有与之相关的努力都变得富有意义。

第六章　自然与工艺品的起源

　　虽然目的和实用功能推动了工艺品的制作,但是形式、材料和技术才是让它们成为物质化的有形事物的必备要素。此外,与生理需要相似,这些要素也有一个普遍的方面影响着它们组合在一起形成工艺品的方式。这有助于说明为何工艺品在形态/形式、技术和功能上的关联远不是出于意外的或偶然的。这也有助于说明为何最早的工艺品被削减到了仅有的几种基本形式、少量的不同材料和数量有限的基本技术流程,所有这些要素都在世界范围内经历了漫长的历史发展过程。

　　目前所知的最早的篮子和陶器出现在冰河时代晚期,从那时起一直到现在其形式就一直相对连续不变地保持稳定。① 某些特定卷绕和编织技术也是一样。卷绕可能最早用于制作篮子,随后被用到陶罐上。编织也是非常古老的技术,可以至少上溯到旧石器时代晚期,当时就已

经取得了较高的技术水平;② 它是制作篮子的一项基本技术,明显要早于陶器和织物。自史前时代以来,篮子制作的基本技术几乎没有什么

　　① 令人遗憾的是,如保罗·巴恩(Paul G. Bahn)所说,几乎没有篮子或者其他用有机物材料制作的物品得以从史前时代保存下来。至于陶器,因为其易碎且不易携带使得它们在狩猎-采集社会中并不普及。但是在冰河时代的某些地区确实有陶壶存在,比如早至公元前14000年的日本。见巴恩的《剑桥插图史前艺术史》(*Cambridge Illustrated History of Prehistoric Art*),第89页。

　　② 考古学家奥尔加·索福(Olga Soffer)近期的发现已经把最早出现编织技术的公元前5000年—公元前4000年左右的农业社会,往前推到约公元前13000年—公元前12500年左右的旧石器时代晚期的著名岩画。见索福等人的《维纳斯的雕像:旧石器时代晚期的纺织、制篮、性别和社会地位》,第511-537页。

变化，即使是今天的各种篮子也仍然在沿用几千年前的方法来手工编制。

　　这就是我们可以很容易地辨认出工艺品及其目的的原因所在，即使孕育它们的文化与我们的不在同一个地区或时代也没有关系。它们可能在细节上有出入并因此具有了文化上的可辨识性——这个看起来是中国的，这个是玛雅的，这个是法国巴洛克的，等等。但是它们在基本的材料、技术和形式层面上的本质是相同的。在气候、社会结构甚至材料种类和质量上的差异一般只会导致在某一特定的社会形态中出现某种类型的工艺品；这些差异甚至也会带来数量和分布的不同；比如游牧民族喜欢像地毯和包裹这样的软质商品，而定居社会更青睐像瓷器、椅子和桌子这样的硬质商品。但是这些差异却并不能说明为什么这些无论是来自哪里或者造于何时的工艺品都只是在细节上各有特色而已，毕竟它们在形式、技术、功能上都是根本一致的。

　　材料和技术之间相对于应用功能的关联是回答这个问题的重要因素。但是仅仅用这些关联来解释是不够的，特别是当我们考虑到工艺品出现在历史记载中的早期阶段时。我们还要想到制作者的高度熟练性，以及他们几乎在世界范围内对类似制作元素的使用，工艺元素似乎注定是被人类各自独立地"发现"的，而这种"发现"也几乎是注定同时发生在许多不同的地区。除了像玻璃吹塑这样的特种技术外，似乎工艺的**基本**形式、**基本**材料和**基本**技术都和工艺自身一起诞生了。在这一时刻，形式，材料和技术的"发现"似乎无数次地与世界各地的人类群体中对于目的和功能进行概念化的尝试同时发生。

　　为了以这种方式迎接这一时刻的到来，形式、材料和技术的合适模型（models）必须先于物品本身一步而存在；在某种基础层面或先验的意义上，它们一定是先于实际工艺品的制作的。只有工艺的基本形式、基本材料和基本技术存在于自然各处，存在于先于一切文化的普遍领域中了，这种情况才有可能出现。

　　这一命题并不难接受，因为容器作为一种最基本的形式可以被关

62

联到多种不同的自然物上,包括海贝壳、椰子、南瓜、葫芦①,甚至鸟蛋等。篮子——一种用特定材料制成的容器——同样是对于鸟、黄蜂和马蜂建造窝巢的反映。而且篮子制作的基本技术——把草和其他材料编织到一起——已经在很多种类的窝巢上预演过了。甚至黄蜂蜂巢和一些鸟窝(在编织完成后用其他材料"封口")还启发了制作篮子时用黏土来进行的密封和嵌缝。遮盖物通常是动物的皮毛。支撑物一般以平石和树桩为模型。遮蔽物所采用的方式与支撑物差不多;所有能被用来遮挡的东西都行——动物也同样在使用的山洞、兽穴或可攀爬的突出物等。不难想象,正是这样的自然物为工艺品提供了最初的制作冲动和模型。没有水的池塘、湖泊或河流会变成什么?不能支撑东西的平石和原木又会变成什么?不能给动物提供天然保护性覆盖的皮肤和毛皮又是什么?

尽管对这些关系的理解有助于说明工艺品的普遍性,但仍没有充分地揭示出它们这种创造的重要性,因为创造工艺品需要高度的抽象思维,即便有现成的自然模型可供参照也是如此。② 如果没有对需求、目的、功能、形式、材料和技术之间的关系有意进行概念化的话,工艺品的创造是无法变成现实的。要完成这个工作,人类的主观性必须进化

63

———————————

① 索菲·科(Sophie D. Coe)提醒我们,作为为数不多的几种新旧世界里都很常见的家养植物之一,葫芦科植物在新世界的陶器发明之前"可能是被用作容器最多的";她同时指出,"葫芦树的果实被用作阿兹特克贵族的优雅的饮器",这一做法持续了近千年直到仿形陶器的出现。见其著作《美洲美食起源》(America's First Cuisines),第37页。

② 我们可以认为动物在搭建它们的巢穴时也在做同样的事。我们甚至可以进一步说它们这样做是有目的的,是为了遮风挡雨。但这也并非常准确,特别是在我们试图理解工艺品的意义上不能这样说。就像埃尔文·潘诺夫斯基(Erwin Panofsky)所洞察的那样,动物"精巧地筑巢却无法感知与结构的关系"。他认为,"要想感知与建筑的关系,就要把试图实现功能的这种想法从实现功能的手段中分离出来"。见潘诺夫斯基的《视觉艺术的含义》(Meaning in the Visual Arts),第5页。我们还必须注意的是,动物由遗传基因驱使着建造的结果,也就是海狸不会不去建穴,鸟也不会不去造巢;反过来说就是,海狸造不出巢来,而鸟也建不成穴。

出一套抽象系统来再现和描绘现实，包括既存的现实和某种新的现实。① 比如从看见自然界中的贝壳或葫芦到意识到它们有成为容器的可能性，中间要经过漫长的过程。然而就算是拥有了自然物可以被用来发挥功能的意识，也还只是整个过程中的一步。因为无论这种自然物在功能上多么有用，它仍然不是工艺品。将自然物转化为工艺品的概念化过程仍有待于想象力的巨大飞跃来参与其中。

有鉴于此，人类的意识所要考虑的不仅仅在于理解自然中的某样东西实际上是如何发挥功能的，还要有把这些功能性的过程概念化和抽象成为那些更容易、更方便地满足人类需要的现实物品的能力。正是在这种概念化和抽象的过程中，人们直接依赖于意识本身，而这也正是工艺品作为概念和作为有待实现的现实物的源泉。

对于需要、目的、功能、形式、材料和技术之间关系的概念化很可能是分阶段进行的，从认识需要或目的开始；也就是说，目的或者需要必须首先被概念化为某种有待解决的问题；它不能停留在纯粹生理或本能的领域里。在需要或目的概念化完成之后，作为一种解决方案的功能也必须被概念化和抽象化。接下来，物理形式必须被认识和理解为能够执行具体功能的概念。如果这些阶段能够形成一个序列的话，那么在这个序列中的需要—目的—功能—形式作为一种抽象/概念的结构，必定形成于物体作为物质实体被创造出来之前。

举个例子，只有在需要、目的和功能被抽象成概念并随后关联到容纳这个想法之后，容器才能作为独立制作的实体出现。这一过程一旦完成，容纳就一定会被理解成一个抽象的概念，比如对一池水的理解，这是自然界里的事实，会变成抽象意义上的被容纳着的水。但是单是

64

① 心理学家梅林·唐纳德（Merlin Donald）指出，"从灵长类动物思维向人类思维进化的过程中经历了一系列的重大适应阶段，每一个适应阶段都导致了一种新的表达体系的出现"。我认为我们在认知时需要小心的地方在于，一切有感知的事物都可以回应世界，但只有有意识的生物才能表达世界；表达以自我的存在为基础，也就是一个人意识到他/她与想要表达的事物之间的分离。见唐纳德被引于威尔森的《手：它的使用如何塑造了语言、大脑和人类文化》，第 41 页。

这样的话只会让我们把葫芦或贝壳当作容器来使用,这意味着功能形式的概念化本身并不足以导致工艺品的产生。不管人们认识到一个自然物在功能上有多么好用,它仍然不是任何意义上的工艺品;就像我们已经说过的,仅靠使用本身并不能决定某物是什么东西。对于一件工艺品的产生而言,在功能形式之外我们还必须认识到要有合适的材料以及随后与之匹配的一套适当的技术来将其加工成所需要的形式。简单地说,要实际制作工艺品的话,人们就必须在概念上理解如何通过技术将材料"填充"到功能—形式的概念中。

只有当形式和功能的抽象概念被与材料和技术联系起来加以理解时,独立的物质实体也就是工艺品才被制作出来。这也就解释了为什么尽管把自然物认识为使用物已经是一个规模巨大、影响深远的观念飞跃了,但是在目的、功能、形式、材料和技术都还没有被抽象和概念化之前,工艺品仍不足以被创造出来。一旦这些抽象和概念化完成,其结果就是一个带着有意把形式、材料和技术运用于功能这一鲜明特征的物品。

工艺中的另一个重要的概念化进程涉及将技术的抽象化理解成一种独立的存在过程,一种先脱离自然物再脱离人造物的制作方法。例如编织作为一种制作方法早就与此前的鸟巢及此后的篮子等这些物品相关联了,但是只有当我们认识到编织可以完全从这些物品中脱离,也就是它自身可以独立存在时,技术才可以在抽象意义上被理解为一种过程而不再简单地特指物品上的属性了。随着编织作为过程而不是属性的这种概念化的进程,像织物、网和衣物等篮子以外的东西也被创造出来了。

在让工艺品成为物质实体的概念化进程中,我们可以看到意识本身的作用。制作工艺品是其最早的有形表现之一。工艺品是人类与自

然抗争并建立文化王国的创造力的具体表现。① 在二十一世纪,它们仍然是一种重要且鲜活的传统,可以追溯到我们的史前祖先。因为工艺品中仍然承载了它们生成自然形式的视觉记忆,还有人类在创造一个表达世界的过程中征服自然的能力。令人遗憾的是,在其提供给我们的富裕和舒适感中,我们却常常忘记了这意味着什么;忘记了工艺品所体现的是斗争的紧张感和戏剧性事件,正是这些让我们得以从自然中获得一点点的安全感和闲暇。尽管工艺品仍然围绕在我们周围,但它们大多数时候是安静且沉默的,不再提醒着我们史前的过去,也不再象征性地反映着我们祖先的自觉意识。

① 与此有关的工具问题非常有趣。似乎某些种类的工具在出现时间的考古学记载上要远早于绘画或工艺品,至少早在 250 万年以前,埃塞俄比亚南方就出现了奥多万(Oldowan)工具,一种最简单、最原始的"工具"。尽管我们还并不十分清楚所谓"成形工具"阶段何时到来,但那应该是在"匹配工具"和"适应工具"之后。最早在新几内亚发现的多棱斧,距今大约 4 000 年。尽管动物有时也把东西当作工具来用,但只有原始人和人类才会反复地使用工具。有关考古学记载和进化的背景知识,参见威尔斯的《脱离控制的大脑:人类独特性的进化》,特别是第 102-105 页。

2

第二部分

工艺与美术

第一部分主要是理解作为物质实体的工艺品，以及它们在物质分布中以某种方式进行配置的手段和原因。在这一部分里，我们将围绕工艺品和美术品的对比展开。我想以此来表达一种判断，即二者之间并没有显著的差别，因此也没有正当的理由认为它们是单独的类别或者不同的活动——这就意味着当下的美术审美理论既适用于美术也适用于工艺。

我的主要焦点集中在工艺与绘画及雕塑（这两种媒介通常被认为是美术的范式）之间的关系上，以便深入理解以下几个方面：首先是它们作为物品和有形物的物质特征，其次是它们与目的及功能概念进行关联的方式，特别是在我们已经对目的及功能与工艺的关系进行了界定的情况下。要完成这一工作，需要我们对美术作品进行分析，既把它们当作形式实体又把它们当作实现目的的物理客体。

美术的拥护者们认为像容器、遮盖物和支撑物之类的功能物不能成为审美对象，因为它们具有功能，只能被当作用于使用的实用物（utilitarian objects）。为了反驳这种观点，工艺的拥护者们经常举出用传统工艺材料制成的非功能物——比如用木头或黏土制成的雕塑作品——作为工艺品的例子，以此来证明工艺品实际上也可以是艺术品（见图1）。但是这种观点却并不能让人信服，尽管创作此类作品的艺术家的确与工艺艺术家们有着某种密切关系。例如他们更有可能像工匠那样演示"如何做"，而不是像美术家那样发表"艺术的长篇大论"；他们也更愿意这种演示发生在陶艺或木工的工作室里，而不是雕塑工作室或评论间。然而这与其作品的观念/艺术本质并没有多少关系，反而与他们制作作品时对材料所提出的技术要求关系很大。但就像有人已经指出的那样，材料并不是工艺或美术的决定性特征——不管用黏土还是木头制成的雕塑，它终归还是雕塑，不管用青铜还是大理石做出的椅子，它终归也还是椅子。

用所谓的工艺材料制作美术品并不是什么新鲜事。事实上，不但用陶瓷制作雕塑的悠久历史至少可以追溯到伊特鲁里亚人（Etruscans，见

图 2），而且用木头来雕刻的做法也可以上推很多世纪。除了古埃及的陵寝雕塑外还有十五世纪德国的菩提树雕刻，它们完全有理由代表历史悠久且流传甚广的欧洲木工传统。与此相似的大型宗教人物木雕的传统在日本也出现过。① 出于同样的原因，也有人用非传统的工艺材料来制作当代的"功能性"工艺品；这里我们可以想到肯·佛格森（Ken Ferguson）的兔柄青铜盘。但历史上其实早有先例，比如在中国古代商周时期（公元前十七世纪—公元前三世纪）的青铜礼器以及至少从中世纪就开始在天主教弥散中使用的圣杯。就材料而言，更不同寻常的是斯格特·伯顿（Scott Burton）的原尺寸块状椅；尽管它们是由花岗岩切割而成，但在功能上与其他椅子并无不同，只是很难移动罢了。② 就像这个例子中所表明的那样，决定一个物体是工艺还是美术品的不是制作它的材料，而是如何使用该材料以及为了什么目的和结果来利用材料。

在材料如何运用的意义上，目的对于美术和工艺而言都是决定性的问题。目的的问题还有另一层意义。因为美术品和工艺品一样也是人造物，所以它也必须对某种目的做出回应，否则它便无法形成。就像我说的，工艺的目的是为身体的生理需要服务的，它通过让有形物能够执行不同的应用功能来实现这一点。但是美术的目的是什么呢？是什么引发了它们的创作？

现在带着这些问题，我希望对美术品进行考察以便弄清其是否在某些基础层面与工艺相关，比如它们之间的功能/非功能的差异是否无关紧要，或者工艺与美术之间的距离是否已经远到足以让它们变成两

① 埃及的例子可参见第五王朝（约公元前 2500 年）时期 43 英寸高的卡培尔王子（Ka-Aper）木质雕像；欧洲的例子可以参见十五世纪晚期德国艺术家蒂尔曼·雷姆施奈德（Tilman Riemenschneider）的大型菩提树雕刻作品；亚洲的例子见十一世纪中期位于日本宇治市平等院的由雕塑家定朝（Jocho）制作的超过真人大小（9 英尺×4 英寸）的阿弥陀如来佛（Amida Buddha）坐像。

② 尽管伯顿的椅子难以移动，但仍不如贝尼尼（Gianlorenzo Bernini）在十七世纪为罗马圣彼得大教堂制作的圣彼得堡座椅（Cathedra Petri）那样无法撼动。

个独立实体的地步等。如果它们是不同的，那么它们的差异是否已经大到甚至处理像目的、形式、材料和技术这样的重要因素的特定方法都大相径庭的地步？

第七章 美术是什么？ 美术是做什么的？

保罗·克里斯特勒(Paul O. Kristeller)在其二十世纪五十年代撰写的一篇重要文章中指出，"美学"这个词乃至某些历史学家认为的作为美学本身的"艺术的哲学"这个主题是到十八世纪才被发明的。甚至我们的"美术"概念及其对于绘画、雕塑、建筑、音乐、诗歌的鉴赏都是不久前才起源的。[①] 而且"美术"一词本身直到十八世纪晚期才从欧洲大陆翻译到英语中来，意思是"美丽的艺术"。它特指今天我们所知的设计艺术，即绘画、雕塑和建筑。在十九世纪，形容词"精美的/纯粹的"(fine)通常被省略而"艺术"(art)则逐渐成为这三个方面的唯一代表，[②]并且在二十世纪时又被加入了像印刷、摄影、表演、即兴演出、电影、装置和视频等这样的新旧媒体。

"美学"一词最早是由十八世纪的德国哲学家亚历山大·鲍姆嘉通在明确的哲学语境中使用的。在大约十八世纪中叶前后，他将美学定义为"感性认识"(sensitive knowing)的科学。可惜的是，对于工艺和其他功能性物品来说，伊曼努尔·康德在其 1781 年的著作《纯粹理性批判》(Critique of Pure Reason)中将"美学"的意义转向了有关美的事物的品位判断之客观前提的先验研究。[③] 这反映出欧洲大陆将美术视为

① 克里斯特勒，《艺术的现代体系》，第 496－497 页。
② 科林伍德，《艺术的原则》，第 6 页。
③ 尼古拉斯·戴维(Nicholas Davey)，《鲍姆嘉通》，第 40－41 页。

"美丽的艺术"的思想。其结果就是今天的美术,如彼得·安吉尔(Peter Angeles)所言,通常被定义为那些"以制造对于美的审美体验为主要功能而无须在意其有何经济或实际用途"的东西。①

这一定义的问题在于,从词语的习俗角度看美术并不总是美的;有时它们也是丑的、崇高的或仅仅就是日常的。比如,从公元前 450 年左右兴起的古典希腊雕塑致力于将人体作为美的事物的化身,但是像《市场老妇》(*The Old Market Woman*,约公元前 150 年)这样的(公元前四世纪至公元前一世纪)希腊风格雕塑却故意以丑来表现岁月对于人的身体的摧残;与此类似,亚述宫殿的浮雕通常也会绕开美丑的问题而把关注力都放在表现统治者的力量和神性上。通过把美感和美的事物等同起来,康德似乎有意对艺术这一事实视而不见并且提出一系列至今仍然存在争议的问题。其中就包括"我们如何对品味做出判断? 我们如何定义和识别美感/美的事物?"等等。康德对于鲍姆嘉通的"感性认识"的美学定义的转向同时也为功能/非功能的二分法奠定了基础,这一方法从美术中区分出工艺,并且认为工艺不能成为任何一种艺术。虽然"美感"的问题是一种难以达成共识的哲学难题,但仍有一些基础性的问题有待解答,比如"美术是做什么的? 其共同目的是什么?"既然它们没有像工艺那样具有实用的物理功能,如我所言,它们就一定具有旨在让其形成的潜在目的,因为人们一定有制造它们的理由和意向。

在我看来,从整体上讲,美术所要做的就是"交流"(communicate)。当康德说美术具有"为了社会交流来提升精神力量的文化的效果"时,他可能意识到了这一点。② 我的许多艺术家朋友可能会对此感到愤怒,因为这种看法让他们觉得艺术被降低到了和平面设计或者广告差不多的层面上。但我用"交流"这个词是想在广义上表达某种东西被从

73

① 安吉尔,《哲学词典》(*Dictionary of Philosophy*),第 102 页。
② 康德,引自阿诺德·威迪克(Arnold Whittick)的《对于艺术和工艺的精确区分》,第 47 页。关于美术作为交流载体的内容,亦可参见莫恩斯的《艺术与工艺》,第 231 页。

物体"传递"到了观看者那里；无论这是一种像感觉、情感、体验这类难以形容的东西，还是一种像实质的（hard）、可量化的信息那样有形的东西，在这里都无关紧要。真正要紧的是那种由作者通过美术品来传递给旁观者的东西。也正是在这个意义上，我们可以说美术是在交流而"交流"就是美术的目的。如果说交流是其目的的话——我相信应该如此——那么美术就属于一个更大的物品类别，即通过视觉形式来交流的类别。但这并不是说所有的视觉交流物都是美术品。我们必须注意到在美术中发生的是一种特别的"交流"，这使其有别于广告、平面设计及其他各种交流物。但因为它们在"交流"，不管做得如何我们都不能说它们是非功能的，毕竟交流本身就是一种功能。这里的问题在于：美术是如何运作的？它们是如何在现实中发挥功能来执行具体的交流目的的？

传统上，美术的交流目的被认为包括了传递抽象的思想、观念、体验、情感、感觉、自我表达等等——这个列表几乎与其争论一样没完没了。既然我们明显难以确定美术到底在"交流"什么，那至少可以说传统的美术通过现实物与想象物的二维或三维图像而发挥了"交流"某种东西的功能，比如像事件、场所、人物、动物、物品等。这些描绘可以被分为说教、记忆、纪念/尊敬、鼓舞/劝诫、沉思以及纪实/叙述等不同类别。尽管这些分类并不详尽甚至还有点相互排斥，但是对于用一种不诉诸涉及像定性的/美的判断这类问题的方式来开始有关美术的思考来说还是有用的。当我们在观看绘画和雕塑这样的美术品时，会看到它们确实在通过二维或三维的视觉图像来发挥功能，通常是某种程度的自然主义，也不排除有时是对真实物甚至是概念的抽象。

说教性（instructional）作品通过自然主义的再现来发挥功能，包括通常会在宗教建筑上出现的人物浮雕，比如佛教、印度教和阿兹特克的寺院以及基督教的教堂。具体如罗马式和哥特式教堂门廊上方及两侧的浮雕（见图5）。其作为教育性和说教性装置的重要性就像教皇圣格里高利一世（Pope St. Gregory the Great，590－604）在写给马赛主教

塞伦努斯(Serenus)的信中所清晰阐述的那样。针对塞伦努斯毁坏教堂艺术的做法,圣格里高利劝诫说:"我听说您在盛怒之下破坏了圣徒的画像,还以它们不需要装饰作为托词……对画像进行装饰是一回事;在其指引下懂得什么需要装饰是另一回事……因此您实在不该毁坏那些教堂里的东西……仅仅是为了教导那些无知的心灵。"①

就像格里高利所说,这些作品发挥功能的典型方式是通过运用容易识别的和"可读"的装置这样的现实主义手法来表现宗教的故事、寓言和概念,比如夸张的姿势,放大的头部和双手以及集中体现场景或故事中的道德寓意的简单构图等。有趣的是,不管这种说教是宗教性的,政治性的,还是社会性的,当抽象主义现代艺术因为弗拉基米尔·凯缅诺夫(Vladimir Kemenov)宣称"抽象艺术与客观知识为敌,与对生活的真实写照为敌"而被苏维埃当局斥为资产阶级的颓废堕落时,现实主义或半现实主义表现策略的说教功能价值便再一次地在冷战中得到了清晰的体现。对于凯缅诺夫及其他为苏维埃现实主义而欢呼的人来说,现代主义艺术的反现实主义倾向意味着它不可能很好地发挥工具或说教的功能,也就是说,无法实现凯缅诺夫所期望对普通大众进行政治宣传的目的。②

打算成为记忆(mnemonic)装置的作品,比如肖像,也常常会借助题材的自然主义图像来发挥功能。有时真正的相似并不容易实现,在这种情况下,通用的形象类型可以被赋予如图像装置和象征(symbols)

75

① 教皇格里高利一世,《给马赛主教塞伦努斯的信》,第 48 页。这种通过形象来实施教育目的的立场在热那亚的约翰(John of Genoa)于十三世纪晚期创作的《万灵药》(Catholicon)一书中得以再现,最晚在 1492 年,多米尼加的 Fra Michele da Carcano 甚至引用了格里高利的这封信为形象辩护。以上资料来源见迈克尔·巴沙达尔(Michael Baxandall)的《绘画与体验》(Painting and Experience),第 41 页。在十九世纪,纽约坦曼尼协会(Tammany Hall)的博斯·特威德(Boss Tweed)从来不在乎报纸上有关其腐败行为的记录,因为他的选民们基本上不识字;相反,他非常在意托马斯·纳斯特(Thomas Nast)对其政治腐败发起指控的讽刺漫画。

② 值得注意的是,美国右翼也在谴责现代艺术的"反现实主义",认为这是对美国价值观的颠覆。见凯缅诺夫的《两种文化的面向》(1947),第 490－496 页;以及国会议员乔治·唐德罗(George A. Dondero)的《被共产主义束缚的现代艺术》(1949),第 496－500 页。

这样的关联属性，从而可以让人识别出某个物质相似性并不确定的具体人物的形象；比如基督会有十字架，圣母玛利亚会戴着百合花，国王和王后会戴着王冠，等等。尼日利亚的约鲁巴人（Yoruba）创造了或多或少带有一些通用性的小雕像作为已故手足的灵魂器皿；这个带有记忆性质的小雕像不一定要对逝者进行写实主义刻画才能发挥作用，只要借助习俗化仪式取得关联就可以。①

尊敬和纪念的作品倾向于像毕加索（Picasso）在 1937 年创作的《格尔尼卡》（Guernica）那样更具公众性；该作品通过扭曲的人物形象纪念了发生在格尔尼卡这个巴斯克村庄里的恐怖轰炸，这是由支持弗朗哥的德国空军秃鹰军团一手制造的。华盛顿特区的华盛顿纪念碑和林肯纪念堂也象征着荣誉和纪念，但它们是通过其巨大的尺寸及其他装置来实现的，前者是方尖碑的抽象符号，后者则是在巨大的仿古庙宇建筑里安放了一尊超大的现实主义人物雕像。

鼓舞与劝诫的作品，比如像德拉克洛瓦（Delacroix）于 1830 年创作的《自由领导人民》（Liberty Leading the People）和巴托尔迪（Bertholdi）在纽约港建造的《自由女神像》（Statue of Liberty），二者都遵循着同一种视觉描绘的功能模式，还有大量的其他作品也是如此。教堂墙壁上的末日审判场景、印度教中的湿婆形象，甚至阿兹特克人的考特里克女神（goddess Coatlique）雕像都采用了相同的成像策略。②

不管人们如何一再地设定或重设这些类别，很明显所有这些作品

① 林恩·麦肯齐（Lynn Mackenzie），《非西方艺术》（Non-Western Art），第 14 页；也可参见巴巴通德·劳瓦尔（Babatunde Lawal）的《奥罗拉：在约鲁巴艺术中的自我表现及其形而上学的他者》，第 498－526 页，以及巴沙达尔的《绘画与体验》，第 45 页及以后。

② 值得注意的是，这些大部分来自美术的现实形象都可以用其他方式或者借助其他手段来表现或实施。想想哥特教堂门口的浮雕。为了保证它们在教人识字方面的有用性或者有效性，人们也可以通过其他方式来进行这种教导，包括讲故事、布道，或者上演耶稣受难记等，就像中世纪以来的长期风俗那样。政治绘画和雕塑也是一样。尽管它们可能对观看者具有某种教导（也是鼓舞）的意味，但至少从十九世纪起，大多数人都已经可以从绘画以外的渠道来获取政治信息，比如，政治演说者、小纸条（broadsides）、报纸、书籍、广播和电视等。

都是通过二维或三维的形象来"交流"的。因此只要我们还记得它们是以特殊的方式交流并且不是所有用来交流的事物都是美术的话,我们就可以将所有美术品都归于"交流"载体一类了。

当谈到工具和工艺品时,我们通过观察"使用未必对应预期的目的或目标"而发现了有关二者的一些特性。现在也值得我们考虑一下美术品的使用了,因为它们被使用的方式也并不总是对应其"交流"的预期目的。有个例子可以证明这一点,在1870年的普法战争期间,法国印象主义画家卡米耶·毕沙罗(Camille Pissarro)在巴黎附近的小镇路维希安租住的一间房舍被普鲁士士兵占领。房东写信给毕沙罗(此时已经身在伦敦)说,日耳曼人用他的房子开了肉店并且"(让他存放在那里的画作)遭了殃……有些作品被藏了起来,但也有一小部分被扔到花园的烂泥里当作地毯用,因为这些先生们担心弄脏自己的靴子"①。这个显然是在明目张胆地误用美术品的例子意在强调毕沙罗确实有对其画作的预期目的,但这些目的却并未和士兵们的做法达成一致,也有可能后者根本对此不屑一顾。

这并不是美术的使用与其预期目的不符的唯一例证。每当有人仅用经济利益或者声望与地位(而不是艺术价值)来揣度艺术品时,我都怀疑艺术家们会说这些人正在误用艺术品。比如有人购买绘画来装饰房间,为的是搭配沙发或椅子的颜色,这也是一种误用。有人甚至拿雕塑当作锤子或门挡,这是更加公然的误用。尽管这些案例都不那么具有破坏性,但我想艺术家们肯定会对此感到不快,因为从严格的艺术观点来看,这些做法破坏了作品的完整性和预期目的。

像这些使用与目的大相径庭的例子会让我们对制作者的意向的重要性保持敏感。这只是因为被**当成**锤子来使用的雕塑并不能让它变成锤子,被**用来**在上面行走的绘画也不会让它成为铺路石或者地毯。而

① 见约翰·雷华德(John Rewald)的《印象画派史》(*History of Impressionism*),第260页。

且，人们以这样的方式对待艺术品也凸显了美术所面临的困境，即作为一种"交流"媒介，它需要不时地面对作品的语境发生变化或者观看者对作品抱有不理解或不尊重态度时的情况。当普鲁士士兵误用了毕沙罗的绘画时，既是源于误解，也有拒绝接受政治、民族或者艺术"信息"的原因。这两种情况都让人不安但又并不少见。

作品不断地受人追捧又不断地过时，被一代人颂扬又被另一代人轻视。米开朗琪罗（Michelangelo）在西斯廷教堂创作《最后审判》（*Last Judgment*）的过程中毁坏了两幅十五世纪的湿壁画，这两幅壁画的作者在当时也是因为煊赫一时才获得了教皇的委任而在此作画的。这种事只会发生在作品中的"信息"不再被人理解或已经无人问津的情况下。我们现在的博物馆中充斥的宗教绘画已经不是宗教物品，而是艺术品。这意味着它们不会再像其制作者最初预期的那样，被视为信仰之物。它们的"交流"意义已经被我们周围有关什么是美的物品的当代观念所重构。其他作品的重要性也是昙花一现，比如那些十九世纪晚期法国学院派艺术家的作品已经在博物馆的地下室里要么消失无踪，要么逐渐零落了；这些作品被认为是不上档次的，人们已经不觉得它们有任何重要性可言。①

以上这些例子表明，并非所有艺术作品都能随时被所有的观看者看到；有时它们"交流"的只是一些看上去并不重要的东西，而在另一些时候则是一些没有流露出来的东西。但是这并未改变美术作品是"交流"媒介的事实。"交流"是它们的目的，作品通过不同种类的视觉形象来功能性地执行这一目的；形象是其目的的功能性工具。然而我们一定要记得，尽管所有的美术品都是"交流"媒介，却并不意味着所有的交流媒介都是美术品。最后，就像那些误用的例子所表明的，美术品的确体现了意向；而意向则是作品创作中重要的，甚至是本质的因素。

① 这种情况与工艺品很相似。比如十九世纪晚期到二十世纪初这段时间里在辛辛那提生产的洛克伍德艺术陶瓷，很长的一段时间内都在辛辛那提艺术博物馆里奄奄一息。如今，洛克伍德艺术陶瓷厅已经成为该馆新开放的辛辛那提厅的主要支柱。

工艺理论：功能和美学表达

第八章　社会习俗与物质需要

　　由于工艺和美术都是出于某些人类感知的目的而有意创作的，所以它们都是由**作为制作者的人**（man-the-maker）所创造的东西而得以共存。尽管如此，我们仍旧要非常小心，以免混淆二者的界限，因为目的是多种多样的，而实现目的的途径也不止一种。

　　前面已经指出，世界上古往今来的人们都有生理需要，而工艺品的制作正是对此而做出的回应。在这个意义上，工艺中的目的可以说具有普遍性。进而，工艺作为物品也可以说具有普遍性，因为要能执行具体物理功能的话，它们的形式和材料就必须遵守物理法则（laws of matter）。毕竟不是所有的形式或材料都能容纳、遮盖或支撑的。一旦工艺品的使用被当作社会习俗建立起来（比如喝水用杯子而不是直接把嘴伸到小溪里），它们作为物品也就在形式上和材料上都受制于自然的物理法则了。而且，由于生理需要和物理法则都不会随时间而变化，所以工艺品的基本因素也不会变化。作为一种材料实体（像陶罐、篮子、毯子、椅子），它们往往会在广阔的时间和空间范围内保持稳定。就算技术发明创造出了新材料，就算现代工业流程开拓了无限生产的可能性，也不会改变这一点。

　　美术品的情况则与之不同。它们的目的并不建立在材料或物质需要上；因此，与其说它们被约束在自然领域中，还不如说它们被束缚在所谓的社会需要的领域里。不客气地说，它们的目的是服务于社会需要而不是物质需要。而且，即便就其发挥功能以实现社会目的的方式

而言,也就是在美术品借以发挥形象策略和交流词汇这类功能的手段上,它们也是由社会所决定的。简而言之,不管是在目的上还是在功能上,美术品都不会像工艺品那样地服从于自然或物理法则。这就解释了为何它们常常是不稳定的,会随着时间和场所的变化而变化。

"交流"被定义为一个过程,个体借助这一过程可以在相互之间通过一套由象征(symbols)、符号(signs)和行为构成的共同系统(common system)来交换信息。不管这一系统是否会像语言规则、宗教教义或入会仪式那样具体还是会像宁静感及恐惧感那样模糊,制作者和观看者都必须要共享这一套共同的理解系统。在这个意义上,艺术中的"交流"只能通过一套社会建构和社会接受的符号系统来实现。不管这种符号是现实的、抽象的还是纯粹象征意义的,它们总是必须嵌入在一个共同体的社会组织中以便作为交流媒介而对该共同体发挥功能;它们也只有在这个共同体中才是共享的符号系统中的"可读"部分。如果缺少了这个系统,它们当然也就不能在其原初或完整的意义上进行交流,这就是为何会发生误用美术品这种情况的原因所在;同时也解释了为何美术品会受到冷落。

所有的符号学系统都以由群体成员通过学习而获得的习俗为基础。就像瑞士语言学家索绪尔(Ferdinand de Saussure)指出的:"社会上使用的每一种表达方式[交流],原则上都是基于集体行为或者习俗的,二者是一回事。比如客套,尽管经常蕴藏着特定的自然表达(就像中国人觐见皇帝时需要三跪九叩),却被规则所固定下来;正是这种规则而不是姿态的内在价值迫使人们去使用它们。"①记住这一点我们就可以说,当工艺受制于材料的先验法则和物质需要时——这是先于工

① 索绪尔,《普通语言学教程》(*Course of General Linguistics*),第68页。当然,手工艺品的情况恰恰相反,因为正是这种与生理需要有关的物品的内在价值迫使我们去使用它们。有人会认为使用工艺品是一种惯例,就像拿杯子喝水(我想保护身体不受外界因素的伤害,这显然不是一种惯例);但是,一旦这种惯例被人接受,就像其已经被普遍地接受那样,对于形式、材料和技术就没有什么选择余地了。

艺品制作的普遍法则——美术则被后验的规则和社会习俗所约束。并且，由于社会规则和习俗的定义是具体针对某一时空中的个别社会结构而言的，它并不带有普遍性，所以美术在不同的社会和时代中也会表现出巨大的差异性和变化。在美术是根据目的来构思的角度上；在它们是根据"功能"形式来创作的角度上；在它们被作为"图像"而感知的角度上；甚至在它们被作为社会物来使用/对待的角度上来说，情况的确如此。

美术受社会习俗制约所带来的影响，在东西方之间以及在古代和现代之间都明显存在着巨大的差异。即便采用了相似的工作原理和题材，作品的外观和"功能"也不尽相同。例如古代埃及人遵循了一套人物形象的形式习俗，其特征是眼睛和肩膀是正面的，而与之搭配的头和腿则是侧面的。在复活节岛上所使用的又是另外一套不同的习俗，即大大的脑袋搭配小小的半截身体。美术中的其他习俗还包括轮廓和等级尺度的运用，就像在许多早期基督教艺术中那样，统治者形象高大而仆从形象渺小或者人物的头和手很大而躯干却很小。

受制于社会习俗也解释了为何对于美术作品的解释会随着时间和空间的变化而变化。观看者对作品的价值取向是由他们所在的特定社会环境的习俗决定的；每当社会价值观发生变化的时候，看法和解释也随之改变。也许除了毁坏古代佛像的阿富汗塔利班之外，今天还有谁会像1870年的普鲁士士兵那样踩着毕沙罗的画作走路呢？毕沙罗的绘画所拥有的价值显然已经随着周围政治社会环境的变化而发生了变化。同样，在1917年俄国革命之后，人们对1900年的反沙皇绘画的看法将大为不同。对于1947年的苏联当局来说，现代主义抽象派绘画被视为西方资本主义和腐朽资产阶级的象征；但对于二十世纪七十到八十年代持不同政见的人而言，它却象征着西方民主的自由。① 随着苏

① 凯缅诺夫，《两种文化的面向》，第490-496页，以及唐德罗，《被共产主义束缚的现代艺术》，第496-500页。

联的解体和九十年代有限的自由企业制度在俄罗斯的出现,这些画作又会再一次给人以不同的感受,甚至在某种程度上会被当成一种不涉及任何具体政治内容的审美对象。[①] 美术品总是与共同体中不断变化的符号制作传统及习俗联系在一起。这种传统和习俗是脆弱且易变的,既影响到共同体会对作品做出怎样的回应,也影响到个人。

有关美术如何在时空上受制于社会的最新例证是关于美国国家艺术基金会(National Endowment for the Arts)如何发现自己正置身于一场激烈争论的中心的,争论的焦点在于是否给艺术家们发放资金补助,并以此作为支持当代美国艺术之倡议的组成部分。这场争论最终归结到了对于"什么才算是美术"这一问题的不同看法上。如果连生活在一个相对同质化的社会里的人都会在对于艺术的回应上发生如此激烈的分歧的话,那么像十字架上的基督画像或雕塑这样有其内在意义的宗教物品,对于一个完全不知道基督教为何物的人来说又会怎么样?像七世纪的印度教祭司或者佛教僧侣这样一些来自不同社会和宗教背景的人,又能够从这样的形象中理解多少艺术家们想要表达的预期意义? 同样,一个不了解印度教诸神的虔诚的基督徒又能从多臂湿婆的塑像或者毗湿奴的野猪头化身中理解多少艺术家们的创作意向呢? 这种歧义及其所能引起的愤慨可以到何种程度,大家只要看看 2005 年丹麦报纸刊登穆罕默德漫画的案例就会知道。有人将这些漫画视为自由言论的表达;也有人将其视为异端并发起抗议和引发骚乱。

即便是在一种连续且具有某种同质化倾向的社会传统中,图像的意义都有可能大相径庭。例如在美国的基督教中,圣经的主题就常常被赋予不同的意义,1999—2000 年纽约布鲁克林博物馆展出了克里斯·奥菲利(Chris Ofili)用大象粪便创作的圣母像并由此引发争议就证明了这一点。但就算是长期以来被认为是西方艺术巅峰的作品也常

① 对于革命年代苏联艺术的不同看法,参见琳达·诺克林(Linda Nochlin)的《"马蒂斯"及其他》,第 88 - 97 页;以及鲍里斯·古雷斯(Boris Gorys)的《论先锋派的伦理观》,第 110 - 113 页。

常会被人看出它们所传达的信息发生偏移并受到重新解读。艺术史家潘诺夫斯基(Erwin Panofsky)指出,沙特尔大教堂雕塑的原初意义已经随着时间的推移而改变,这未必是宗教价值观改变的结果,而是因为来自不同的社会背景的观看者带给作品的不同的社会价值观(图5)。"当沉浸在沙特尔雕塑那饱经风霜的印象中时",潘诺夫斯基写道:"我们不禁要欣赏起成为一种美学价值的可爱的清醇和色泽;这种价值既意味着在独特的光影与色彩游戏中的感官愉悦,又暗含着'岁月'和'真'中更丰富的情感愉悦,但它却与创作者投入在雕塑中的客观价值或艺术价值无关。用哥特式石材雕刻师的眼光来看,老化的过程非但不只是无关紧要,反而是令人满意的……他们想用一层颜色来保护雕像……却可能破坏了我们(对它们)的许多审美享受。"①类似的事情也

　　图5　《旧约全书》中的男人和女人,法国沙特尔大教堂中门左侧的雕像,约1145—1170年。摄影:埃里希·莱辛/纽约艺术资源。

　　①　潘诺夫斯基,《视觉艺术的含义》,第15页及后续11页。

发生在我们对于古典希腊神庙和雅典卫城的雕塑的看法以及随后的解释上。它们最初被涂上了一层在我们今天看来都觉得大胆甚至是花哨的颜色,久经风霜之后颜色退去,在原来的地方露出了质朴而又纯净的白色大理石。

现代的观看者可能会赋予沙特尔雕塑"饱经岁月"的风化外表以价值,并将这种"永恒的纯粹"归因于古典希腊雕塑,而不牵涉制作者的艺术意向或者中世纪法国或古代希腊的宗教信仰。但是遍观历史,像现代观看者这样对于古代作品做出的不同解释的情况并非个例。今天备受赞誉的中世纪古典艺术在当时却被斥为异端。在古典建筑受到尊重的意大利文艺复兴时代,基督教的哥特式建筑也被视为低贱而野蛮的。

各种社会结构都会生产出自己的美术以及有关美术的具体解释。近年来,随着马克思主义、女性主义、精神分析和解构主义等这些各不相同的艺术阐释批评理论的发展,这种情况变得更加明显。[①] 艺术史作为一门相对较新的研究性学科,至少就作品起初所蕴含的丰富社会意义的某些方面而言,它试图通过重建它们最初创作时所拥有的社会和历史背景来重拾它们的价值,但是即便如此,也最多只能是对过去的一种想象性的再创造而已。[②] 就像海德格尔在描写德国班贝格大教堂和意大利帕埃斯图姆希腊神庙时说的那样,"作品所处的那个世界已经灭亡"。他所说的"世界的退缩和衰败(world-withdrawal and world decay)已永远无法挽回。这些作品也不再是它们曾经所成为的那个东西了。"[③]正因为如此,许多已经脱离了自身社会背景的作品正被陈列

① 有关这些批判性方法论的更多内容,参见里萨蒂的《后现代主义视角:当代艺术问题》。

② 作者关于重构社会和历史背景有哪些局限的讨论参见伽达默尔,特别是他的《哲学解释学》(*Philosophical Hermeneutics*)。

③ 海德格尔,《艺术品的起源》,第41页。有关这一问题的更多内容参见简·汤普金斯(Jane Tompkins)的《读者反馈批评主义:从形式主义到后结构主义》(*Reader-Response Criticism:From Formalism to Post-Structuralism*);汉斯·罗伯特·姚斯(Hans Robert Jauss)的《论接受美学》(*Towards an Aesthetics of Reception*);以及伽达默尔的《真理与方法》。

在博物馆里。一旦它们的存在脱离了历史时代,这些作品就通常只能作为纯粹的"为艺术而艺术"的物品而默默地矗立在观看者面前,其价值只剩下它们的形式特性。如果它们真的可以在某种非形式的意义上向细心的观看者进行言说的话,那这也只是由其作为精心设计之物的特性而引发的耳边细语,就像那些从广袤时空之外来到我们身边的、由另一个人的灵巧双手所有意制作的物品那样。

即便美术品在社交上是沉默的,但如果制作巧妙的话,它们也至少可以凭借人造物的荣光而与我们相对。十六世纪早期的德国艺术家阿尔布雷希特·丢勒(Albrecht Dürer)在其所记载的日志中对埃尔兰·科尔特斯(Hernán Cortés)从新大陆掠夺来献给神圣罗马帝国皇帝查理五世(Emperor Charles V of the Holy Roman Empire)的中美洲特产充满了羡慕之情。丢勒形容它们是珍贵的金银器并称其为"奇异的"以及"看上去远比奇迹还要美丽"。他说,"我一生中都没有见过像这样让我心情愉悦的东西,我在这里看到了完美的艺术品,这些异域能工巧匠的**鬼斧神工**让我惊叹不已。事实上,我已经有点词不达意了。"①

丢勒没有办法去理解这些物品想要交流的内容,因为他无法回到前哥伦布时代中美洲的宗教与政治信仰的社会结构里去;他也无法理解这些物品的制作者们所运用的艺术习俗。如果他真能理解的话,作为一个虔诚的基督徒,他恐怕会对这些作品感到恐惧并将其视为异端。但是他却可以用一位能工巧匠看待另一位能工巧匠的作品的方式来接近它们,欣赏出自另一双巧手的高超手艺。如同对于美术品一样,丢勒也无法获得这些作品的完整意义,因为它们被束缚并扎根在对他而言完全陌生的社会习俗领域中——在这个例子里,就是构成前哥伦布时代中美洲社会的世界观的那种社会习俗。即便美术也可以拥有工艺中

85

① 丢勒的说法引自修·昂纳(Hugh Honour)的《新金地:从发现到现在的美国欧洲形象》(*The New Golden Land: European Images of America from the Discoveries to the Present Time*),第 28 页。另可见斯蒂芬·格林布拉特(Stephen Greenblatt)的《共鸣与惊叹》,第 52 页及以后。

那些制作精良的物品所具备的神奇品质，但美术就是如此。

另一方面，由于符号习俗除了受到社会习俗的约束之外并没有在其他任何方面被标准化或受到排斥，所以美术品获得了丰富的多样性和变化的自由。但是这种自由并不意味着它们可以不受时代变迁和历史无常的束缚：当社会结构发生变迁或者宣告终结时，美术的意义也随之变迁或消失。但是工艺品却通常没有这种自由，在面对社会变迁和政治动荡时，它们仍旧顽强地保持着自身的基本目的和应用功能。因此才会经常出现对于古代陶器和家具的再利用，比如史前时代的中国陶罐和路易十五时期的家具。今天，这些作品的目的仍然非常明确，在物理功能上也像几个世纪以前一样好用。这并不是说有些东西从未流失过，也不是说工艺不具备艺术品的那种被视为社会生活的东西；相反，这是要强调工艺作为物质物（physical objects）而具有的超越时间的连贯性。

通过以上案例我们可以得出结论，美术品作为社会存在，也就是由一群想法相同的人所组成的共同体的一员，在和我们"**交流**"某些东西；它们的目的并不在于其作为物质存在能为我们的生物性需要**做**什么。但是由于其社会依赖性，当无人能读懂它们的符号系统时，它们原先所具有的那种交流性存在方式，便将不复存在。如果美术作品脱离了原初的社会背景，它们要么被重新解释，用与其被发现的当下的社会结构有关的新意义来再意向化（reintentionalize），要么就会被贬低到"人工制品"的层次，也就是变成只有历史学家或人类学家才会感兴趣的人造物品。

在我们所生活的现代社会中，美学和哲学的思想都希望看到美术成为某种普遍而永恒的东西，用古语来说就是"生命短暂，但艺术长存"。但是这种说法的原意却更接近于"生命如此短暂，工艺求学之路却如此漫长"这种其实完全不同的意思。① 当西方文化遇到其他文化

86

① 原文出自公元前五世纪希波克拉底（Hippocrates）的《格言》（*Aphorisms*），第1页，但这里引自拉丁文版的塞涅卡（Lucius Annaeus Seneca）的《幸福而短促的人生》（*De Otio；De Brevitate Vitae*）。

时,它会将自己的一系列形式抽象理论当作一种审美原则来延伸到此类作品中,从而形成一种理解方式;就算这种西方意义上的形式抽象并不是绝大多数非西方艺术乃至非现代西方艺术的引发因素,它也仍不失为是一种将作品纳入理解领域的方式。在许多个美洲土著物品的案例中,博物馆都乐于在当代西方艺术的意义上将它们作为有趣的形式物而陈列起来供人观看。但是美洲土著们仍然认为把许多具有宗教效力的物品进行公开展示是一种亵渎。近年来由此引发的文化冲突时有发生。①

由此我认为可以得出结论,工艺品作为发挥功能的物质实体,在其作为有别于感知和语言的有形物而存在的意义上都是"现实物"。而且它们所具有的社会存在(我们将在第三和第四部分中讨论)直接来源于其物质存在。美术作品的情况则恰恰相反;它们的物质存在是以社会存在为基础的。其作为物质物的存在很大程度上依照社会的语言符号而定,以至于从某种角度看,它们几乎就没有过独立于自身这层意义上的存在方式。

① 美洲土著和非西方艺术家及批评家对于把非西方艺术品降低到纯粹形式物层面的抵制引起的一场激烈争论,最终在 1984 年现代艺术博物馆举办的"二十世纪艺术中的原始主义:部落与现代的亲缘关系"展览中爆发。尽管以威廉·鲁宾(William Rubin)为代表的主办方宣称,他们只是想考察现代艺术家对于非西方艺术的历史态度,而不是针对非西方艺术本身,但仍然无济于事。以托马斯·麦克艾维利(Thomas McEvilley)为代表的批评者认为,展览事实上并非如此,从结果来看,无论是在展览目录还是展品的标签上,鲁宾都一再地违背了自己的立场。更多内容参见麦克艾维利的《医生、律师、印第安酋长:1984 年现代艺术博物馆中的"原始主义"》,第 52-58 页,重刊于他的《艺术与他者:文化认同中的危机》(Art and Otherness: Crisis in Culture Identity),第 27-55 页。鲁宾针对麦克艾维利的回应,见他的《关于"医生、律师、印第安酋长"一文》,第 42-45 页;以及柯克·瓦尔涅多(Kirk Varnedoe)的《回麦克艾维利的一封信》,第 45-46 页;麦克艾维利的回复见《致鲁宾的回信》,第 46-51 页。第二轮论战见鲁宾的《医生、律师、印第安酋长:第二部分》,第 63-65 页;以及麦克艾维利的《致鲁宾的第二封回信》,第 65-71 页。其他参与者的言论见《艺术论坛》(Artforum)杂志(1995 年夏季版)第 2-3 期。人类学视角的观点参见詹姆斯·克利福德(James Clifford)的《部落和现代的历史》,第 164-177 页。

第九章　工艺、美术和自然

　　由于工艺品的目的是以生理需要为基础的,其功能形式重构了自然界中找到的模型,并借助执行实用的物理功能来运作,所以工艺品不可避免地与自然联系在一起。甚至作为物品,我们也可以说它们被自然所约束,因为物质的物理法则规定了它们的形式、材料和技术。以这种方式对美术进行概念化则显得不太可行,尽管美术也在普遍地描绘自然界的外观,这在旧石器时代早期的雕像与绘画中就已经清晰可见,当然在最早的风景画中也能看到(图6)。虽然有此类自然主义外观的例子,但是美术与自然之间的观念及物质关联和工艺与自然之间的关联并不相同,因为美术不参与那种需要把自然重构到一个能像其"模型"那样发挥实际功能的物品中的过程。相反,如我之前所言,美术通过使用一套视觉符号或象征的符号系统来达成目标,就像大多数的抽象主义以及自然主义作品那样。这对于最新的艺术以及像法国史前岩洞那样的最古老艺术来说都是一样的。所有这些操作都是对现实事物或者想象事物的再现或概念化。无论是以绘画那样的二维还是以雕塑那样的三维方式来表现都无关紧要,因为它们始终是形象(image),而只要是形象就始终是抽象概念。所以问题并不在于它们在多大程度上忠实而又逼真地复制了自然界中的模型;而是在于针对自然的视觉保

真度并不是美术的符号与象征发挥"交流"媒介功能的先决条件。因此美术作品无须忠实于视觉外观,甚至可以完全抽象。在旧石器时代的岩洞中,人们发现了一些形式上非常孩子气的棍形表意文字,旁边还有

工艺理论:功能和美学表达

更加复杂的自然主义图像以及由完全抽象的符号与象征构成的图像。
（图7）

图6　公牛和马，洞穴绘画，约公元前 15000—公元前 13000 年
（公牛身长约 11 英尺 6 英寸），法国多尔多涅省佩里戈尔的拉斯科洞
穴。摄影：纽约艺术资源。

图7　旧石器时代的各种抽象标志图，约公元前 15000—
公元前 13000 年，法国多尔多涅省佩里戈尔的拉斯科洞穴。

因为美术依赖于这套只能从其发端的社会背景中获得意义的视觉
符号系统，所以它始终是象征性的。这也就是为何我们说，就像我在前
言中引用伽达默尔的话所表明的那样，能够认出画中是公牛还是披毛

犀的形象是一回事,而能够理解其中的含义并领悟这对于给出这层含义的社会群体有着什么样的意义则又是另一回事,二者并不相同。不管这些形象有多么地忠实于自然外观,但如果观看者不是创作这些图像的共同体中的一员的话,他就只能通过从艺术史、人类学或考古学研究中获得的各种外部证据来推断其社会背景;简言之,含义和意义在图像本身中并不是完全清晰可见的。这也解释了为什么美术在很大程度上与观看者以及观看的行为有关,就像它与被观看的内容有关一样。作为一种社会建构,它被纠缠在一张与象征系统紧密联系并且以之为依靠的意义之网中,如果这部作品要达到"交流"的目的,观看者就必须要能够"读懂"和理解这个系统。在这个意义上,我们可以说工艺和美术的差别在于,美术致力于制造**象征**,而工艺致力于制造**事物**。这些差别源自二者与自然之间的不同关系,并且反映了"现实与外观"及"实际的与象征的"之间的对立。理解这种对立对于我们的讨论而言是至关重要的,因为它们涉及工艺和美术分别是什么这个核心问题。

　　符号或象征的定义是"某种由于关系、联系、习俗或偶然相似而代表或暗指某物的东西;特别是某种不可见物的可见符号,例如'狮子是勇气的~'"。在这个例子中,狮子是可见物,被用于指勇气,即一种关于行为的抽象概念。说到这里,我们一定不要忘记符号本身就是一种由两部分组成的抽象概念:一个事物概念和一些吸引人们关注这个概念的形式元素。比如"t-r-e-e"(作为一组字母或声音)就是"树"这个词的形式元素,而花园里实际的植物则是这个词所指的事物概念。在索绪尔看来,这是一种能指(signifier)—所指(signified)关系,它构成了一种语言学符号,如图8所示。

$$SIGN = \frac{Signifier(the\ word/sound\ ``tree")}{Signified(the\ thing\text{-}concept\ in\ the\ garden)}$$

图8　符号示意图

　　在这一关系中,我把所指称为事物概念而不是简单地称其为事物,

因为如果符号想要以一种有意义的方式进行交流的话，就有必要在一个超越形式外观的层面上去了解和理解所指；这也是伽达默尔关于理解和重新认知的观点。交流所需要的不只是命名，不只是匹配一个能指，也就是"绘画"这个词，或者像用 ⬚ 来对比实物那样地用图标来表示绘画。它需要经验性的、观念性的知识。这也是为何在那些对美国内战一无所知的人看来，一张亚伯拉罕·林肯（Abraham Lincoln）的绘画也只不过就是众多大胡子男人的图标性形象之一而已。事实上，这项研究的目的是扩展工艺的"事物概念"，以一种与批评理论针对美术的"事物概念"的做法相似的方式，使工艺品可以与理论的事物概念结合在一起，以便赋予它更完整、更深刻的含义。

如索绪尔所言，我们在书写或讲述语言时大部分词语的能指/所指关系通常都是随意式（arbitrary）的。自然界或者任何地方的任何东西都不能事先决定这种关系。这种关系也不是先于语言存在的；这只是一种社会认可的习俗，需要被那种语言的使用者所习得。因此，任何一种字母或声音的组合都有可能被作为一种表示"树"的形式要素而获得认可；所以树在英语中是"tree"，在法语中是"arbre"，在德语中是"baum"，在意大利语中是"albero"，在韩语中是"나무"。[①]

但是并非所有的符号/象征都是只以社会认可为基础的。有些形式通常会建立在相似性（resemblance）的基础上，从而使它们实际上看起来很像是其所指的那个事物。它们的形式（现实中的物理或图形形状）已经事先被其所指的那个事物所决定了。这种被称为图标式的（iconic，也就是图像）符号/象征涵盖了所有表现性的图像，也包括旧石器时代的大部分岩画和雕像。这些图像之所以如此吸引现代观看者，有一个特征就是在于旧石器时代图标与其自然参照物之间的紧密联系（比如像图 6 中冰河时代的动物）而不是那些我们至今仍然无望找回的

① 更多相关材料见索绪尔的《普通语言学教程》，第 67 页，第 114 页。

它们所代表的意义。如果要画一个图标式符号的示意图的话,那么只要像图 9 中那样把"树"这个词替换成一副树的图画(图标或图像)就行。

$$SIGN = \frac{Signifier(\quad)}{Signified(thing\text{-}concept\ growing\ the\ garden)}$$

图 9 图标式符号示意图

另一种被称为索引式的(indexical)的符号/象征,既不是随意式的也不相似于其指示物,因为它表示所指的方式就如同看见了烟就表示有火、听到了敲门声就表示门外有人、听到了警笛声就表示有快速驶过的消防车、看到了乌云滚滚就表示即将大雨倾盆以及看到了蹄印就表示附近有动物一样。这种关系既不是随意式的也不是图标式的,而是在着火导致冒烟这种角度上的因果式的(causal)。[①] 图 10 的示意图就是这种表示火的索引式符号/象征。

$$INDEXICAL\ SIGN = \frac{Signifier(\quad)}{Signified(something\ burning)}$$

图 10 索引式符号示意图

以上示意图表明,某样东西只有在我们的头脑中与其他东西发生关联时它才是能指;而"其他东西"就是所指物。但是对于能指来说,不管它是随意式的、图标式的还是索引式的,总是区别并且不同于其指示的对象的;它总是某个不在场物的替身,即不在场的所指。

大部分符号都发挥着指示以及表示自己标志什么的功能("t-r-e-e"

① 这些符号类型之间的区别是由美国哲学家皮尔斯(C. S. Peirce)提出的;与此相关的更多内容参见特伦斯·霍克斯(Terence Hawkes)的《结构主义与符号学》(*Structuralism and Semiotics*),第 126 - 128 页。

这样的字母排列所指示的事物概念,不仅被理解成是许多植物中特定的一种,而且还是具有其自身的具体特征的那一种)。还有一种分类更加细致的符号,其功能除了指示和表意这部分,还为了让人在聚精会神地凝视和沉思的角度上去观看。画着人走过人行横道的交通标志是图标式符号,是用来让人读取信息而不是用来观看和沉思的;否则我们就无法穿越街道了。另一方面,埃德加·德加(Edgar Degas)描绘会计师和女儿们穿过巴黎协和广场的画作则是要让大家去阅读、观看和沉思的,它以一种街道标志所没有的特定方式来感动我们。这两种都是图标式的,也都可以起到交流的作用,但只有第二种符号意在成为美术。

我已经演示了这种符号理论,因为我认为工艺也有一种观看的因素,而这在艺术的功能/非功能理论看来却不值一提或者至少它们从未加以考虑。但是在开始讨论之前,我仍想先考察一下工艺和美术与由符号所带来的其他基本问题之间的关系。工艺和美术运作的主要目的就是被当作符号吗? 如果是这样的话,它们是由哪一类符号构成的?是随意式的(基于社会认可的符号),图标式的(基于相似性的符号),还是索引式的(就像烟标示火的方式一样起表示作用的符号)?

雕塑、绘画、摄影、素描和印刷在其可以被手拿起、持握甚至流传于各地之间的意义上都是物品。但是除了少数特殊情况外,它们并不主要发挥物质物的功能。如果主要以其作为物的物理特性来看,一幅以树木或落日为主题的表现主义绘画就不会被人欣赏。如果它真能受人青睐的话,那么所有的绘画都可以按平方英尺来计价了,所有的雕塑也都可以用磅来估值了。相反,人们看到并引起沉思的画面形象才是其价值所在。在这个意义上,以树木和落日为内容的表现主义形象才**是**绘画,而帆布和画框不是。但因为树木和落日其实并不在场(画上的树不可能真的被砍倒,画上太阳也不可能真的发光),所以画面形象一定是对不在场的太阳和树木的**再现**。如我们所言,美术并没有把自然重构为功能物,而是把它们概念化为视觉符号和象征,在这种情况下,图标式符号是作为能指而在符号系统中运行的。但是绘画也可以由随意

92

式符号构成;例如羊羔、鱼或希腊字母"chi""rho"都可以象征基督。绘画还可以由索引式符号构成,例如,燃烧的痕迹在超现实主义画家沃尔夫冈·帕伦(Wolfgang Paalen)的作品中代表火焰;威廉·德·库宁(Willem de Kooning)则在其二十世纪五十年代早期的作品中用一种看似暴力的笔触来表达艺术家的愤怒。如果不考虑类型的话,这些都是符号。否则这些作品就将真的变成树木或太阳了,如果那样的话,它们就变成了自然本身而不是描绘自然的形象或图画了。[①]

93 岩壁上关于公牛的绘画或素描显然是一个图标式符号,其形式以所指(即现实中的动物)的外观为基础。照此看来它也是一种**再现**,但不管它多么有力地真实**再现**了自然中的对应物,都不可能成为那个东西;这总是会给人带来一种错觉,尽管它的确指向了自然中与其相似的"事实"。无论这个"事实"存在与否,比如例子中提到的公牛或者像半人马那样被想象出来的形象,但它始终是一个错觉。[②] 所以绘画、素描、印刷、摄影等被概念化为二维的作品都属于同一个形象种类,它们以一种外观上的平行世界的方式与自然联系在一起。不管这种错觉艺

① 这就带来一个有趣的问题。艺术家可以给一个自然景象设框以便让它**看起来似乎**是一件艺术品,就像在中国海滨城市威海的海边矗立的手持巨大画框(30 英尺×60 英尺)的青铜"雕像",或者把一棵树拿到画廊里并称之为一件雕塑。但这些真的是艺术吗? 艺术家在这些案例中想要做的,是让观看者去**思考**这些**似乎**是图画的景象,去思考这些**似乎**是雕塑的树。这些行为看起来只不过是误用甚至惹人发笑,但是当我们按照艺术家的要求真的这样去**思考**时,这些真实/现实的事物就好像符号那样在发挥作用,就像是一幅描绘出来的画或者雕塑出来的树会做的那样。换句话说,它们会像它们是艺术品那样发挥作用;但是,因为我们不禁会想起它们是真实/现实的事物,所以它们同时也提出了真实事物和符号之间的关系以及人们为何会把一方错当成另一方的问题。符号不断地从电视、电影、杂志、报纸、视频、互联网中对我们发起入侵,而当我们所生活的世界被这样的符号所充斥时,研究符号学对于自然的奇妙渗透并非一项毫无意义的努力。

② 这是柏拉图(Plato)在《理想国》(*The Republic*)第十卷中反对视觉艺术的观点;参见其《艺术是模仿》,第 9—12 页。关于岩洞艺术,有人可能会像很多人所想的那样认为彩绘或线描的形象在帮助猎人捕获猎物的过程中只起到仪式性的作用。当然,事实也许确实如此,但是在获得食物的过程中起到仪式性作用和真正"成为"食物是完全不同的两种含义。

术手法**欺骗**我们到何种程度,由其构建的这个世界都永远不会和它所要模仿的那个现实世界相同。

但是雕塑呢?它是三维的,以上观点是否也同样适用?一座雕像(statue)或塑像(figure)并不涉及人物绘画或素描中所采用的错觉艺术手法。然而雕像仍然是一种基于外观的图标式符号;相对于摄影或者素描而言,它只是碰巧采用了三维的形式而已,但这并没有减弱其作为符号、形象或者人类错觉方面的任何意义。即使对于像杜安·汉森(Duane Hanson)和约翰·德·安德里亚(John De Andrea)这些当代照相写实主义(photo-realist)雕塑家的仿真人雕像作品来说,情况也是一样。这些非常逼真的作品模仿了人类的外观,汉森甚至还给它们穿上真正的衣服,而且据说沃尔特·迪士尼公司开发了样子、走路和交谈都很像亚伯拉罕·林肯的“机器人”,它们甚至似乎活了过来并可以进行思考。但这些都只不过是外观和欺骗而已;它们并没有生命,只是虚构的。因为图标式符号无论在外观上多么地接近现实事物,其本质总是它的替代品而永远不可能成为这现实事物本身。①

考虑到美术是通过其符号价值来发挥功能的,所以美术本身明显94不是一个具备自身内在本质属性的具体物品的集合。美术中并没有决定它该是什么样或者它该如何发挥功能和进行“交流”的自然的优先需求,只有关于某样东西该如何被当作某种符号的概念/观念类别去观看和理解的社会共识。结果,似乎任何东西都可以被看成是美术品,显然甚至可以包括杜尚的小便池(图3)。由于采用了类似的方式,当代艺术中的各种作品要么不过是艺术家在公开场合的表演行动[比如,在行为艺术家维托·阿肯锡(Vito Acconci)、克里斯·伯顿(Chris Burden)

① 1982年上映的由雷德利·斯科特(Ridley Scott)执导、达丽尔·汉纳(Daryl Hannah)和哈里森·福特(Harrison Ford)主演的科幻电影《银翼杀手》(*Blade Runner*)就涉及了这个特殊的问题,即福特饰演的角色爱上了美丽的“女性”机器人。关于这个问题的更多讨论见爱德华·山肯(Edward A. Shanken)的《远程代理:远程信息技术、远程机器人和意义的艺术》。

或者吉尔伯特与乔治双人组(Gilbert & George)的表演中,他们把自己放在基座上充当活体雕塑]要么就是他们在某地进行"表演"的行为。迈克尔·海泽(Michael Heizer)创作于1969年至1970年的《双重否定》(*Double Negative*)就是一个很好的例子。这个著名的雕塑作品只是由内华达沙漠中面对摩门台地的两个深切(宽30英尺、深50英尺、长1500英尺)的沟壑组成。按照一般人的看法,这只不过是在地上挖的沟渠,做了一个数量上的减法而已,与一"件"雕塑作品相去甚远,却被认为是雕塑,因为它契合了美国艺术界在那个特定时段里围绕雕塑艺术品的概念讨论和观念话语。①

这些例子表明,如果把美术品从世界万物中"归类",那它就只能以符号的方式存在和被人理解了,也就是说它们会被社会认可当作一种特殊类别的物品而放到一边。这种"归类"是非常有效的策略,会让诸如树或地上挖出的沟之类的现实物都被观看者当作美术领域的组成部分。当这种"归类"因为艺术家制作物品外观的方式或者观看者的看法等原因而被中止时,就像公元八世纪的观看者也许会像尊重真正的圣徒那样去对待拜占庭圣像,而不只是将其当成圣徒的代表那样,艺术品便会丧失其美术品的身份并回落到自然物的世界中;它随之也就不再是具有潜在象征价值和意义的符号,而会"变成"某种如圣人或者沙漠深沟那样的东西。相反,工艺品作为具有物理功能的实体,在基本存在形态上就无需在经过自然界的"归类"以后才能被理解。这是因为在其作为功能实体的基本**形式**中,它们并不是某个不在场物品的符号;它们就是既内在于自身又作为自身而存在的事物——容器就是容器,遮盖物就是遮盖物,支撑物就是支撑物。

这样说确实带来了一些有趣的问题。当文艺复兴时期的意大利人对于在诸如大盘子这样的工艺品上绘制图像甚至肖像来做"装饰"而见

① 这种特定的话语涉及曾在二十世纪六十年代风靡一时的看法,即雕塑无需成为商业化市场的商品题材,事实上也不应该如此;它可以成为组成风景的必不可少的一部分,甚至可能与空间有关,而不必像物体那样具有固体的、物理的形式。

怪不怪时，到底发生了什么？这会让盘子变成工艺品还是美术品？如果一个容器被做成动物的形状又会怎样：它是工艺品还是雕塑？盘子虽然经过了装饰可它还是一个容器。但是当这个盘子不再被人们当作盘子来看待，也就是作为图像附着物的要求完全占据上风时，我才会随之认为它是在陶瓷上创作的绘画。动物形状的容器也是如此（见图11和图12）；当它的容器形式仍然很明显时，它还是一个容器；当它的容器形式消失时，就会被归入动物的拟人化形式中，也就不再被认为是容器了。在这种情况下怎么进行区分实际上是观看者的判断问题。对于这个问题，一个有趣的审美策略是制造一个徘徊在二者边缘的物品，从而让心灵之眼不易决定该如何看待这个物品。或者也许有人有办法把这件物品制作得让容器和动物能够同时出现在观看者的眼中。

图11　鸭形陶罐，中国汉代，公元前207年至公元220年（10英寸高）。荷兰阿姆斯特丹私人收藏。图片由华盛顿特区罗伯特·布朗画廊友情提供。

如果把这些"综合性"的样本放到一边而从符号的视角来看，我们可以认为，既然美术总是需要形式象征（formal symbols）的制造，那么

图 12 《牛形奶油壶》(*Cow-Shaped Creamer*),二十世纪法国陶瓷(4.5 英寸×7 英寸)。

我就总能在指向其自身之外的某**物**的能指中找到它的根源。相比之下,工艺总是需要现实物而不是符号的制造。工艺品就**是**事物本身。一只碗的题材就**是**碗;一把椅子的题材就**是**椅子,就像一条毯子的题材就**是**毯子一样。因此工艺品不同于美术品的地方在于,它们作为成形之物的基本物理配置并不依赖于一套象征性符号的社会系统来指向某样东西;工艺品作为其自身而存在于自身之中;它存在于其作为带有具体功能的人造物质物的全部的丰富性和功能性之中。

工艺理论:功能和美学表达

第十章 技术知识和技术手工技能

　　形式与观念上的可能性在美术世界中的不断延伸——从立像到方尖碑，从自然主义的风景到现代主义的抽象概念——反映了两个问题：第一，美术来源于各种不同的社会结构和习俗；第二，美术主要发挥符号的功能，但由于任何事物都有可能被指定为符号，所以几乎没有可以控制它的先决结构。与此相对，工艺品在功能、形式、技术和材料等方面都在世界范围内保持了惊人的类似，因为先验因素限制了其形式和观念的可能性：工艺品与自然的物理法则联系在一起，这种法则可以穿越时空而普遍适用，也可以免于社会文化环境的影响。

　　这种情况对工艺产生两个方面的重要影响。首先，它把工艺的重心拉回到材料上。就其作为物质物的基本属性和其有待于被塑造为功能物的"意愿"而言，材料是工艺品制作中必不可少的要素，并且必须适合于每个具体物品的功能需要。材料非常重要，就像前面说过的那样，工艺品经常靠它来定义身份，比如黏土、玻璃、纤维、木材、金属等。不但如此，从业者们往往对其所运用的材料有强烈的认同感，从而使得他们甚至会把自己定义为木工、金工、玻璃艺人、陶艺家或者纺织艺人。许多姓氏就是这样出现的，比如"克雷"（clay）、"伍德"（wood）、"柯顿"（cotton）、"斯蒂尔"（steel）、"戈德"（gold）和"戈德曼"（goldman）"希尔弗"（silver）和"希尔弗曼"（silverman），还有"格拉斯"（glass）等。

　　其次，物理法则对工艺的影响还与流程有关，特别是与物品实际制作有关的流程。流程的重要性，也是主要的关注点在于，毫无疑问，工

艺领域内部的传统划分通常是以此为基础的：因此经常会用到像"拉坯""编织""车削""连接""锻造"这样基于流程的术语。与此相类似，工匠们也以流程来定义身份；比如"特纳"（turner）、"乔伊娜"（joiner）、"史密斯"（smith）已经变成常见的好名字，就像"惠勒"（wheeler）"泰勒"（tailor）、"库珀"（cooper）、"马森"（mason）、"卡弗"（carver）、"普拉姆博"（plumber）那样；这些姓氏就是前工业时代的手工行业受人尊敬的证明。

一方面是对材料的重要性的强调，另一方面又是对流程的重要性的强调，这暗示着二者之间存在着裂痕或分离。这是一种遗憾，因为材料和流程对于工艺而言都是至关重要的，两者必须从整体上作为工艺技术的基础来加以理解，也就是一种以功能性目的为中心的操作整体。"技术"是一个法语词汇，来源于希腊语"*technikos*"，并且可以进一步追溯到希腊语"*technē*"。"*Technē*"特指**如何做东西或制作东西**（相对于事物**为何**是其存在的那个样子）的知识。"但是"*technē*"在更普遍的意义上还表示一大批的程序和技能。[1] 要制作一件工艺品，既要有准备材料的程序，还要有手在对材料进行操控过程中的高超技能。因此工艺中的技术通常不只是一套能够口头交流然后用于执行的程序或规则；相反，它是一种双重操作，往往既需要高度的运动/肌肉技能（动觉敏感性）又需要对材料进行准备和"精加工"（finishing）过程中的专业知识。换句话说，工艺技术需要以两种知识为导向的两类学问：一种是关于材料及其属性的复杂技术知识，另一种是为了轻易而有效地把材料加工成必要形式的高水平的技术手工技能（technical manual skill）。

准备材料的技术知识是富有理论性的或认识的，与现代神经学家所称的陈述性记忆（declarative memory）有关。它包括配方、温度、化学反应以及不同材料的特性等内容；一般以可通过口头交流的真实信息为特征。第二类知识与实际做某事或构建某物的能力有关，也包括

① 参见彼得·安杰利斯的《哲学词典》，第 289 页。

　　　　　　　　　　　　工艺理论：功能和美学表达

手工技能,现代神经学家称之为程序性记忆或运动性记忆(procedural or motor memory)。它被定义为"通过实践或行动而不是[通过]理论或推测来获得的技能。"①

与技术手工技能不同,技术知识往往会被用在把原始和基础的东西变成可加工材料的准备过程中,随后在把经过加工的或者成形的材料转换为成品这一阶段的时候也会再一次用到技术知识。我们把这种准备和转换称为"要做什么"阶段——准备以及把黏土烧制成陶瓷时要做什么,准备以及把硅石融化成玻璃时要做什么,准备以及把树木砍伐成原木时要做什么,准备以及把木材进行弯折加工时要做什么,准备(梳理)羊毛以及纺线时要做什么,还有准备染色以及固定纤维时要做什么,等等。

因为材料并不会轻易地让自己顺从地变成制作者所需要的对象,所以技术知识就显得非常重要。对于制陶者来说,选择合适的黏土只是一个漫长流程的开始。黏土中需要加入像熟料(grog)这样的其他材料;必须用楔子固定住,还要保持恰当的湿度以便随后可以用手或在转轮上进行加工。在准备用来织布的纤维和做篮子用的芦苇或草时,情况也是一样。在制作玻璃时,必须挑选合适的硅石(沙、燧石或石英);也一定会用到像助焊剂这样的辅料。任何一名材料加工者都知道,只有在具备大量技术知识的前提下才会清楚到底要对材料做什么。制作者只有具备了这些知识以后才能把原始材料准备成"可加工的材料",进而再将其转换为成品。

一旦材料的准备工作顺利完成后,就该轮到技术手工技能登场了。技术手工技能出现在用手对可加工的材料进行实际加工和塑造的阶段。这一阶段被称为"如何去做"阶段——如何去让黏土在转轮上成形,如何去吹制玻璃,如何去雕镂或捶打金属,如何去编织芦苇,如何去

① 弗兰克·威尔森讨论了关于这两种知识的神经学发现;参见其《手:它的使用如何塑造了我们的语言、大脑和人类文化》,第333页。

定型/车削/连接木材等等。① 用手工把材料打造成想要的物品是一种挑战。人们可以快速地获得有关材料和技术程序技能的技术知识并将其转换到工艺品中。真正的困难在于做的过程。在心里知道如何操作材料并不等于在手上就能够做到。只有那种通过大量的勤奋练习而获得的学问才能帮助我们跨越二者之间的鸿沟。对于工艺来说，要想让手获得那些把材料加工成功能形式所必需的技术手工技能的话，练习是必不可少的。

这种技术手工技能和身体灵巧性类似于演奏乐器所需的技能；技能对于工艺来说如同音乐一样，两者都只能通过基于重复的不断练习来获得。因此音乐家和工艺品制作者的表演技能都被认为是技术，这并非出于偶然。尽管音乐家事实上并不制作物质物，但音乐家和工匠的技术获得仍是至关重要的，因为二者都要能够毫不费力地表演，这样心灵（mind）就可以不用忙于身体执行的问题，而得以更加自由地专注于形式和表达方面的智力、抽象及概念问题。正是因为在这个意义上，技术有着与手工技能、肌肉记忆和动觉敏感性相关的实用性质，所以它只能通过练习来获得。要想获得这个结果，仅靠阅读或听取有关手工技术的理论解释或描述是无济于事的；这也是为何工匠们通常会在工作室里做示范而不是在评论间里发表"艺术家谈话"的原因所在。他们必须勤于练习，也就是那种通常围绕重复而展开的练习。在音乐中主要是重复音阶和琶音（arpeggio）。而在工艺中则是反复使用陶艺师的转轮、玻璃吹塑师的吹管、织工的织布机、车工的车床以及铁匠的铁锤。

这种手工技术非常专业，以至于对于音乐表演者和工艺品制作者来说，对于一种"器具"的熟练掌握未必会延续给下一种；就像一个成功的钢琴家未必能演奏小提琴，一个有名的玻璃吹塑工也未必拥有加工

① 我这样把知识作整齐的划分是为了让大家看得更清楚，现实中并不总是如此。在材料不断获得"提升"的各个阶段，技术性手工技能都是必需的，比如，在把纤维拧成线的过程中需要多少技术性手工技能，在用这些线进行编织的时候就一样需要多少技术性手工技能，同样的情况也适用于劈开木头制作劈木篮子的过程。

金属、木材或其他某种材料的技术技能一样。在这个意义上，技术限制了工匠们可以加工的材料。但是技术有一个不可低估的重要方面。那就是一旦掌握了某一领域的技术能力之后，制作物品就会像演奏乐曲一样可以让制作者在运用精准的运动控制来协调地加工物质材料，以便在让纯粹的形状成形时获得一种超凡体验——某种类似于理查兹（M. C. Richards）在她的《专注：陶器、诗歌和人》（Centering, In Pottery, Poetry, and the Person）一书的标题中所暗示的那种禅宗式（Zen-like）体验。在这种体验中，有意识的心灵（conscious mind）本身似乎就通过手传达到指尖这一可触可及的最远端。通过这种延伸到身体的最远端的方式，心灵得以渗入它的意向对象，赋予原本抗拒的、不成形的事物以清晰的形式。

对于工艺品制作来说，这是一个特别恰当的隐喻。当陶工在转轮上给壶拉坯的时候，他的手和五指将陶轮转动所产生的离心力引导到黏土中温柔地让其成形，耐心地摆动着材料变成他想要的样子。车工在车床的帮助下把手延伸到凿子上，并运用车床的能量小心翼翼地在木头上开槽以便让其变得服帖。如果说得更有条理一些的话，类似的情形还出现在玻璃吹塑工的吹管、纺织工人的梭子、针织工人的针和铁匠的锤子上面。在所有这些情况下，材料都被温柔地摆弄着成为某种功能形式，在这种功能形式中，材料是天然合适的，但仍有一定的抵抗性。如果运用得当的话，工艺里的技术是从来不会让手和材料领域之间发生暴力冲突的，它只会让手、材料与形式三者之间自然而然地走到一起。

从传统上看，工匠的这种关于技术与材料的超凡体验与美术家的并非一类。美术家们的重复性行动比较少，反而深思熟虑比较多；刷子、铅笔、凿子或者调色刀的每一次动作都是精心计算的结果。一些超凡体验的东西也不时会融入他们的作品，就像那些超现实主义艺术家

发明了可以进入潜意识的所谓自动化技术一样。① 类似的还有杰克逊·波洛克(Jackson Pollock)这位二十世纪四十年代末五十年代初活跃于纽约的所谓美国行动画派(American Gesture Painters)的代表人物,他受到超现实主义的影响,在其后期作品中有意避免深思熟虑和事先计算的记号或动作,而是主张半自动化的、重复性的行动。他将未拉伸的画布摊在画室的地板上,仪式性地走来走去,逐渐进入一种滴洒、搅动的催眠状态,将一圈又一圈的颜料甩到画布上,以此来创作他那著名的"滴洒"画。他写道,"当我在作画时,我完全不知道自己在做什么"②。尽管在传统的美术家看来,这种以身体为中心的重复性动作并不常见,但对于传统的工匠来说却很平常,因为他们所赖以生存的手工技术就是以这种需要巧妙执行的重复性动作为基础的。美术家和工匠在传统程序上的差异可以被概括为"手—眼"协调与"手—材料"协调之间的不同。这样说并不是贬低眼睛在工艺中的重要性,而是强调工艺制作是以材料以及通过手这一感知媒介而发生的变形为中心的。

曾几何时,工艺和美术都对准备和加工材料提出了广泛的技术知识要求。因此它们在实际做法(practice)的意义上是很接近的——这里的做法,我指的是由这个领域中从事创作的所有人广泛共享的一套方法和程序。当工艺基本上保持了自身做法的时候,美术则没能做到这一点。今天的美术对于技术知识储备的要求并不高;像焊接这样的许多必备技术都可以从工业中借用。当美术家不再自己制作颜料,当诸如马赛克、湿壁画和蛋彩画这类需要借助高深的技术知识才能完成的作品已经不再流行时,变化也就已经发生了。每当这种情况出现以

① 为了试图绕开理性和意识思维的控制,超现实主义艺术家们发展出了诸如自动绘画和自动书写这样的不同流程,以便让人可以故意地不把注意力放在他当时正在做的事情上;绘画和书写被简化成一种体力活动而不是脑力活动,通过这种方式来把无意识从理性控制的支配中释放出来。

② 波洛克,《我的绘画》,第 79 页。有趣的是,当画家/学者汉斯·霍夫曼(Hans Hofmann)对波洛克说起他会自我重复因为他并不顺其自然时,据说波洛克回复他"哦,但我就是自然"。这种与自然的联系以及波洛克的创作步骤响应了工艺品和工艺流程。

及像石刻和木刻这样的活动在美术中越来越少见时,对于专业技术知识的大量需求也随之消退了。即便是在十五世纪,像青铜铸造这种需要有关金属、配方、温度、排气等大量知识的活动也通常是由铸钟人来从事的;今天的金属铸造也仍是专业人士的行当而非艺术家的个人行为。[1] 印刷业中还多少残留着一些美术创作的古老传统;其做法也仍然需要高深的技术知识,比如十六世纪丢勒的版画和十七世纪伦勃朗的蚀刻画。但是随着掌握印刷技术的艺术家越来越少,这一行业也开始变成一项专业化的活动。印刷开始同时定义"设计师"(从事绘画的艺术家)和"雕刻者"(从事盘子制作和描绘的雕工)这两种人的身份,已成为自十六世纪中叶延续到十九世纪早期以来的常态。从那时起,凡是自己创作印刷品的艺术家都成了另类。今天,像罗望子(Tamarind)和顶点(Crown Point)这样的出版机构都以指派技术人员登门的方式来帮助美术家们制作印刷品,这些技术人员普遍具备了实现艺术家作品形象所必备的专业知识。[2]

在技术手工技能方面,美术家自十九世纪晚期以来开始需要的那些技能也和工匠所需要的技能完全不同了,二者之间的差别非常大,以

① 值得注意的是,工艺交给工业来接管的地方是其技术知识;这种知识已经被融入机械化体系中,而这种体系已经不再需要具有高水平技术性手工技能的工人了。这正是马克思所控诉的工人沦为机器的奴隶的根据所在。随着手工技能的消失,工人的工作被简化为给机器加油或保证其状态良好,并且不停地给它们提供"天然"的材料,也就是行会体系中工艺匠师的学徒当时所做的那些杂事。工业给美术带来的也正是这种技术知识,甚至还包括在装配、浇筑、制造管装颜料和生产刷子及溶剂等过程中的手工技能。

② 我认为我所提出的观点是在特定意义上有历史依据的,即那种对技术要求过高的美术媒介在多年以前就已经不受欢迎了。这可能也是导致工艺与美术分离的又一因素,因为一旦关于材料的技术知识对于美术而言变得不再重要了,那么维系着工艺、商业和美术的传统行会关系也就衰落了。但是,莱昂纳多·达·芬奇在1498—1499年用黑粉笔创作的《圣母子与圣安妮、施洗者圣约翰》(St. Anne, Virgin and Child)仍被认为是文艺复兴艺术的高峰,尽管这只需要最基本的材料知识(粉笔),像这样的事和我对于美术和工艺要求什么样的技术知识而提出的观点之间,仍存在着有意义的关联。对民间艺术和儿童艺术的模仿也反映了现代艺术对于明显的技术性技能的疏远。

至于两个领域都已经演化出了各自的教育和训练方法。乔治·库布勒指出了这些差异,他认为传统的工艺教育"只需要重复的动作",而艺术创作的作品则"离不开对一切常规的背离。工艺教育是一群学徒演练相同动作的活动,而艺术创作则需要个人的单独努力。这种差别是值得保持的,因为在不同工艺类别中工作的艺术家们难以就技术问题相互交流,他们所能讨论的仅限于设计问题。纺织工人无法从陶艺师的转轮和烧窑上学到有关织机和线的知识;他在这门工艺上的知识只能来自相关的器具。只有在熟练掌控自己的器具之后,其他工艺类别在设计上的品质和效果才会刺激他在自己的工艺中找到新的灵感"。[1]

库布勒十分准确地概括了二者之间的基本差异,但他认为工艺教育"只需要重复的动作"的论点仍有待商榷。当美术学员在对着模特画素描时,并不是在以重复动作的方式来训练自己双手的肌肉控制,就像某人在练习音阶那样。[2] 美术家落下的每一笔都是不同而且独特的,就像每一幅模特素描都各不相同一样。之所以如此,如果没有别的原因的话,那就是因为每个学生在画室中所处的位置不同,所以他们可以从不同的角度来观察模特。其结果就是每个学生相当于画了"不同的"模特。更重要的是,描绘模特的目的是观看和理解以空间形式而存在的图形,以便能够将其概念化为二维或三维的符号。这样的话,传统的美术学员在使用一种介质(medium)中学到的东西都可以被运用到任何其他介质中去,因为困难之处并不主要在于介质本身,而是在于将模特转化为符号的概念化过程;这是一个需要借助心灵之眼来理解的问题,而不是心灵之手。这也是在由法国学院派传统(the French Academic

[1] 乔治·库布勒,《时间的形状:造物史研究简论》,第15页。库布勒的这句话不但回应了科林伍德,而且还回应了狄德罗的《百科全书》中提到的工匠制作"已经一遍遍制作过的同样的物品"。见玛格丽特·博登(Margaret A. Boden)的《工艺,知觉和身体的可能性》,第289页。

[2] 音阶的练习是为了获得运用相同的力量、强度和持续性来演奏每个音符的技术性手工能力。尽管这些并不是概念性问题,只是获得了手工性的技术技能,但是如果没有这些技能的话,概念性问题也很难解决。

tradition)沿袭下来的美术传统(Beaux Arts tradition)中,素描一直被认为是绘画之基础的原因。既然训练主要围绕对于二维抽象概念的"手—眼"协调而展开,那么这种训练一旦完成之后将会适用于任何一种可以被用来二维概念化的介质。[1]

我对此仍有一些保留意见,因为美术媒介对于技术的要求不像工艺那么高,除此以外我们可以认为,美术家通常能够比工艺家更容易地在不同介质之间进行转换。而且,我们谈到木炭、油彩、石墨、水彩甚至还有大理石,这些都被当成媒介,因为它们是图像得以传递的载体。但如我们所见,"材料"这个词通常被专门用在工艺领域。这一点之所以很重要是因为"材料"的寓意有一些不同。这个词来自拉丁语"materia",意思是物质。它的英语定义包括"物质材料";"与物质有关、来源于物质或组成物质";"构成或能被制成某物的元素、成分或物质"。它在这里的意思转向了作为事物的东西以及组成它的物理物质上;因此工艺上对黏土、玻璃、木材、纤维、金属的分类就包含了逻辑性。因为美术家注重的是形象,所以莱昂纳多·达·芬奇,就像其老师韦罗基奥(Verrocchio)和同侪米开朗琪罗那样,可以在运用粉笔、油彩和模型黏土进行创作时显得那么地游刃有余。[2] 米开朗琪罗的好友乔尔乔·瓦萨里(Giorgio Vasari)甚至在其著作《艺苑名人传》(*Lives of the Artists*, 1568)第二版的序言中专门强调了这一点,即设计能力定义了艺术家,随着这种能力的获得,艺术家便有资格使用任何介质来进行创作了。[3]

① 这种概括甚至也可以适用于雕塑。尽管一定程度的技术性手工技能在雕刻像大理石这样的材料时是必需的,但是用木头来塑造形象时需要的技能就少得多了,而用黏土时需要得就更少。

② 莱昂纳多在米兰创作《最后的晚餐》"壁画"时遇到了麻烦,当时他尝试运用一些他在技术知识准备上并不充分的新材料;这也导致了这些"壁画"尽管构思巧妙,绘制精美,但是几乎在完成的同时就开始逐渐剥落了。

③ 见路易莎·麦理浩(Luisa S. Maclehose)的《瓦萨里论技艺》(*Vasari on Technique*),第206-208页。

像瓦萨里所声称的美术家可以"使用任何介质进行创作"这样的事，对于工艺家而言则从来没有出现过。每一个工艺领域都是独立的并且被分隔在各自的材料领地中。每种工艺都围绕具体的技术展开，而每种技术又取决于具体的材料，以至于某一领域中的技术知识和技术手工技能通常无法延伸到其他领域。事实上，工匠们的活动非常依赖于材料，这让批评家莫林·夏洛克（Maureen Sherlock）甚至将其称为"材料拜物教"[①]。在这一点上，对于形式和功能的理解如果没有和灵巧的双手通过技术来加工物理材料联系在一起，那么制作工艺品这种物质物的行为就已经失去了它所要表达的完整意义。这种制作的意义曾经被人很好地理解过。例如，在十九世纪中叶计划对古埃及花岗岩和斑岩纪念碑的情感冲击力和魔力做出解释的德国建筑师戈特弗里德·森佩尔（Gottfried Semper）就对这一点深信不疑，因为"粗糙而富有抗性的材料本身和拿着简单工具（像锤子和凿子）的柔软的人类双手一经接触就达成了一种相互的默契"。[②]森佩尔在埃及艺术中所观察到的形式、材料和技术在人手中和谐相处所带来的冲击力正是工艺的重要基础。在今天这个工业化的时代里，对于材料和技术之间和谐共生关系的理解已经近乎消失了，就像森佩尔所发现的那样，这是因为机器的使用让制作者可以将自己的意愿强加于材料之上。在机器面前，材料不再需要被"爱惜地"诱导着成为功能性的形式；它只能被迫地服从于机器操作员的意志；它只能被迫地变成他人想要的形式，即便这种形式违背了材料本身的天然性质也在所不惜。

[①] 见莫林·夏洛克被引于坎加斯的文章《工艺的形态》，第 29 页。一直奉行一切人类行为都以性为基础这一典型观点的弗洛伊德认为，包括特定手工工艺在内的有节奏的活动都是性行为的表现形式。见其《精神分析引论》（*Introductory Lectures on Psychoanalysis*），第 157 页。

[②] 戈特弗里德·森佩尔，《科学，工业和艺术》（*Science, Industry and Art*），第 334 页。

第十一章　与工艺有关的手和身体

技术在工艺中的重要性并不仅仅局限在"**如何**"对材料进行物理操控上。技术也对工艺品**为何**是其本身的样子产生了重要影响，因为技术是人手的一种直接表达。如我已经指出的那样，工艺技术关涉到手执行特定操作的能力，这些操作以材料的知识和手工运动技能的熟练性为基础。但除此之外，工艺品正是在手执行技能（车削、编织、拉坯、雕镂、针织等）的过程中才得以成形和诞生的。换句话说，制作者的双手成了工艺品展示其物质形式的直接来源和借助对象；正是手借助了技术，才得以在事实上**宣告了**工艺品的诞生。这也解释了为何手工成形的不同部位在完工后，都会保留着与手相称的特定形状与尺寸——花瓶的瓶颈、陶壶和篮子的把手、高脚杯的周长、办公桌抽屉的拉手、柜子能让人够着东西的高度、椅子把手和扶手的厚度、盖子的长度和宽度，等等。绝大部分的精致工艺品都以轻柔自然地贴合双手为特征，因为它们基本上都是直接来自运用技术的双手。

但是这里牵涉到更多的因素，所以我们需要小心，不可将工艺之手仅仅看成是加工材料的工具。因为工艺品在本质上是倾向于生理功能的，它们是为身体和身体"行动"而制作的；所以它们必须适应身体，或以身体为导向。容器、遮盖物和支撑物（在部分及总体上）必须以适应身体为标准来测量；如果不想篮子太大双手在身前抱不住，那么篮子的周长就必须要适合人手到胯部的距离，遮盖物也要对应身体的长方形外形，扶手要适合手臂的长度，座位和靠背板也要适合臀部和背部。类

似的这些物品要想实现身体导向，就必须把身体内部和周围的空间物质化（materialize），包括手臂和臀部之间的空间，以及身体坐下后的四周，等等。它们必须以这种方式来保留其形式中的那些本质上是人体的不良印记（negative imprint）的东西。①

这样看来，手之所以在工艺中扮演着核心的角色，是因为它不仅仅是身体的附属物，还是人的整体机能的反映，同时它也是心灵的直接延伸。当灵巧的手在执行技能时，其实是心灵本身在对材料进行探索，是心灵在手中或借助手来创造可见的功能形式。② 正是在这个意义上，灵巧的手不仅只有制造这一层内涵，而且还有度量的一面，也就是赋予工艺形式以尺度和比例，从而让其在生理和心理两个层面来适应身体。因此，当合适的材料一旦与恰当的技术相结合，灵巧的手就自然而然地在二者间构建起了一种作为心灵、身体和工艺品之延伸的身心共鸣；也正是在这个意义上，我们可以说手通过技术在事实上**宣告**了工艺品的诞生，也在事实上赋予它以物质形式和形式的意义。

由手在工艺品中构建起来的身心关系中的某些深层次内容回应了"handsome"（漂亮的）这个词的古老含义。尽管今天我们经常用

110

① 即便是一个玻璃瓶，在其圆形中就保留了手旋转吹管的痕迹，在其球形的形状中也回应了吹塑时鼓起的面颊或者有点类似于日后使用者双手的形状，从而捕捉到了身体里的某种东西。

② 神经生理学家、1932 年诺贝尔奖得主查尔斯·谢林顿（Charles Sherrington）很早就提出了"主动触觉"（active touch）的概念来指那些由思维来有意识引导的手的感觉。而且有研究表明，手的机械性技能与我们称之为锥体束（pyramidal tract）的这种位于大脑皮层和脊髓之间的特殊传导途径的发展有关。见威尔森的《手：它的使用如何塑造了语言、大脑和人类文化》，第 334 页及后续 10 页。在加拿大麦吉尔大学负责音乐感知、认知和专业技术实验室的认知心理学家丹尼尔·列维京（Daniel Levitin）博士通过实验发现，"观看一位音乐家现场演奏在大脑中产生的化学反应不同于听同一首曲子的录音"。这似乎暗示着当观众在观看一件乐器被人演奏的时候，他们的思维也一起共情地参与到演奏者的"主动触觉"中去了；就好像思维自然而然地领会了这首音乐的**演奏**中所蕴含了某种意义。我怀疑我们这种即便是对于功能物也会产生的有关"主动触觉"的共情感已经随着现代工业产品日益把我们抽离到制作领域之外而变得越来越弱。更多有关列维京的实验的内容，见克莱夫·汤普森（Clive Thompson）的《脑半球的音乐》（"Music of the Hemispheres"）一文。

"handsome"这个词来指某人身体的俊美，特别是对于男子，但这明显与"手"有关。根据《牛津英语词典》的解释，这个词直到十五世纪时才出现在英语中，被用来指那些"易于抓握、操控、挥舞或以各种方式使用"的物品；这些东西同时也是"方便的、合适的、适当的、恰当的、得体的、合式的、斯文的、体面的"。漂亮的物品也是那种"尺寸合适"同时"拥有良好的形式或形状"的东西。简单地说，"handsome"是一个用来评判某件功能物有多合适或者有多好的词，使用的方法就是看这件物品与手和身体的关系有多融洽。

深入挖掘"handsome"一词的词源就会发现其背后的观念在于，那些经过手的可操纵性衡量之后通常会让手指和手感到别扭或者与身体比例失调的物品，都是有点难看甚至不自然的。因此我们可以说，工艺品的得体和美（即"漂亮"）最终来源于手，是手给出了对于尺度、形式和物品功用的基本判断。① 在这个意义上，难看（unsightliness）就与难以制造和使用尺寸过大或样子古怪的工艺品有关；这些物品妨碍了人手的抓握，超出了人手所及的舒适范围。

所以，如果说编织超过特定尺寸的遮盖物或者制作超过特定容积乃至样子古怪的壶或玻璃瓶都是不自然的话，那么这不仅是因为材料需要技术才能得到加工，而技术则受到手的技能以及手在尺寸和功能方面的局限性的支配；而且还因为一旦超过特定的尺寸或者超出了形状的特定区间之后，自然的人体工程关系就会遭到破坏并且消失。正因如此，德国艺术心理学家鲁道夫·阿恩海姆（Rudolf Arnheim）才会

111

① 其他的身体附属器官也被用来测量世界及其中的事物——例如，脚和肘尺（cubit），也就是从肘到手之间的距离；手也被用来对马进行丈量（高度是多少手）。由潘菲尔德（Wilder Penfield）和拉斯穆森（Theodore Brown Rasmussen）于1950年绘制的所谓的脑部"矮人图"（homunculus diagram）表明，人的中枢神经系统对于手—臂—脸上施加控制的要求不成比例地远远多于针对身体的其他部位（见威尔森的《手：它的使用如何塑造了语言、大脑和人类文化》，第320页）。因此，《韦氏新大学词典》中列举的源自于"hand"的词语达到90个；而1971年的《牛津英语词典（缩印本）》中关于"hand"的定义有6页之多，还有10页是以"hand"为词根的词语，这都没什么可奇怪的。

将其曾在一家德国咖啡馆里看到的咖啡壶称作"刺眼的怪物";这个壶的立方体形状似乎与其功能相互矛盾,因为它对于手的使用非常地不友好(见图 20)。[1]

我们对于工艺品的尺度、尺寸和形状是否合适的感觉反映了材料的特性,因为它们可以用手加工,所以也可以反映出我们的身体感受。工艺品、手和身体三者之间的这种特殊关系同样也对功能产生影响。要想发挥功能,壶或陶罐必须由防水材料制成以便容纳,它们必须方便、合适、恰当、得体等等。这不仅意味着它必须和手的大小相称以便可以被手指抓住,而且,它的重量和平衡性也必须合适从而保证在手中可以拿得稳,它需要易于持握,方便倾斜,容易倾倒,还要便于来回传递。制作玻璃花瓶或者编织篮子也同样要适合于手;把手不能太厚否则就无法紧握了,也不能太薄否则就会"割"手。它们的表面也一定要有合适的纹路从而不至于让皮肤感觉太粗糙,太滑了也不行,那样就容易导致抓握时失手。重量也要恰当,这样才能让它们在便于携带的同时,还能保持坚固。

对于较小的物品来说,满足这些工艺品的制作要求,从来都不是问题。人们甚至都可以对它们的某些拙劣之处睁一只眼闭一只眼,因为小尺寸让这种拙劣可以被忽略不计,让其在某种程度上被物质力量所"克服"。但对于制作较大的物品而言,情况则完全不同。制作它们要采用便于移动的形式——给它来个椭圆的外形以便手臂可以够着最窄的两边,或者做出如突出边沿这样的"搭手",或者就是简单地装上把柄。不管哪种情况,这些物品都不是随意而为的,而是必须要在物理和逻辑上与手和身体密切结合才行。这样,在"手感"和"漂亮"的帮助下,它们便以反映制作者和使用者心灵和身体的理性物的身份出现在我们面前。

在这个意义上,作为一种理性心灵的表达,精通技术的灵巧的手就

[1]　阿恩海姆,《我们追求的形式》,第 356 页。

具备了反过来影响工艺品及其所创造之世界的更广泛的寓意。就像伊曼努尔·康德所说的，人类是理性的动物，其特征"在他的手、手指和指尖的形态构造上，部分是在组织中，部分是在细致的感觉中表现出来了。……大自然由此使他变得灵巧起来，也不是为了把握事物的一种方式，而是不确定地为了一切方式，因而是为了使用理性；通过这些，人的技术或机械的素质就标志了一个有理性的动物的素质了"①。

康德所重申的是文艺复兴和启蒙运动的理性人文主义传统的核心命题，这种人文主义很快就要面对现代工业社会的技术—科学理性的挑战。在这种人文主义传统中，普罗泰戈拉（Protagoras，公元前481年—公元前411年）所提出的"人是万物的尺度"的观点的确得到了真实的体现。手作为人体的延伸，赋予世界万物以尺度、形式和比例，使得这些事物只有在经由手来理解与身体的关系时才变得有意义。每当我们说已经"领会了"（grasped）某种想法或者用隐喻的表达说"我可以处理（handle）这种或那种情况"时，我们都在重复这种理解的感受。当我们说可以操控某样东西时差不多也在表达同样的意思，因为"操控"（manipulate）一词的词根是拉丁语"*manus*"，意思就是"手"。因此，毫不奇怪，我们会用手去测量身体以便判断某个东西是否"合适"或"贴身"或"恰当"，也就是"漂亮"与否。那些被认为不漂亮或者难看的东西以前（也许仍然还是?）既和手无关也让身体不适，它们摸起来会让人感觉不好或不舒服，或者和身体不成比例。②

我们也许可以说，在所有的人造物中，工艺品成了作为理性心灵之

① 出自康德的《实用观点下的人类学》（*Anthropology from a Pragmatic Viewpoint*，1798），被引于阿恩海姆的《我们追求的形式》，第358—359页。古希腊哲学家阿那克萨戈拉（Anaxagoras，公元前500—公元前428年）也有类似于康德的观点，认为人类的优越性正是源自他们的双手。（译文参见康德的《实用人类学》，邓晓芒译，上海人民出版社，2002年，第251页。）

② 把那些超出规模的东西（遮盖物、长袍、食物容器等）评为不美观的，也有某种道德上的暗示。从传统上看，过大意味着浪费、骄傲、傲慢甚至暴饮暴食；今天我们也开始对这种不加节制采取某种类似的观点来进行评判，认为这些做法浪费了环境资源并带来了健康问题。

延伸的"**理性之手**"这一概念的缩影。当人们在面对像不用现代包装的这类事物时，工艺品对于手和身体的不同寻常的敏感性便很快体现出来。许多运输包装和板条箱都是单凭一人之力所无法搬动的（这里用"搬动"一词真是意味深长），即便它们在重量上相对较轻或者在尺寸上相对较小。这并不是因为它们的设计是非理性的或者是随意的——远非如此。它们的设计实际上是非常理性的，却不是由手所决定的那种理性主义。相反，决定这种设计的是其内容或者"存储能力"和"运输能力"——也就是如何能在存储和运输的过程中轻易地高高堆起以便有效地利用空间；以及如何能在运输过程中保持稳定。这些问题构成其设计原则的基础，而不是靠人的身体和手的构造；这也是它们通常难以搬动的原因所在。

理解了这一点，对于解释为什么这些包装和板条箱经常是外形难看又不平衡而且表面光滑难以抓握大有帮助。这样的物品，如果可以被称作物品，反映了一种基于经济效益和机器生产的工业主义理性原则。这并不意味着它们是有意地反身体或者对抗身体的。相反，它们只是对身体漠不关心而已；在决定其尺寸、样式和重量的过程中，身体并不是一个首先需要考虑的因素。毕竟，运输用的板条箱是靠推车、叉车、起重机、卡车和火车这些机器来移动、搬运、拖拉和堆叠的。

与这种工业化的"包装箱"的方式针锋相对的是，工艺容器的容量是由人一次可以吃进和喝下的量来控制的；一个 3 加仑的碗或杯子是没有意义的，同样，一个 30 磅的茶壶也没什么用处可言。[①] 家具的尺

① 与人体有关的规模问题也出现在建筑中，而哥特式建筑和文艺复兴式建筑是最好的例子。虽然文艺复兴式建筑追随着古希腊的风格，以人体比例为基础以便可以让观看者在视觉空间和心理空间中获得稳定的结构，但是哥特风格的建筑师们则力求达到另一种高度，即超越人体比例从而在关于神的非物质化的精神空间中获得稳定的结构。这就解释了为何希腊-罗马和文艺复兴传统的立柱都以人体的宽度和高度作为标准；而在哥特式传统中，立柱都被拉伸到其材料所能达到的视觉上和物理上的极限。见维特鲁威（Vitruvius）的《建筑十书》（*Ten Books on Architecture*）。从二十世纪初开始，物品和建筑都被设计成适合于工业化生产的视觉空间和心理空间的样子。

寸也必须适合人体；可围坐几十人的国宴餐桌就像特大号的双人床一样让人不自在；它们多少有点和正常人体的尺寸不搭。书桌和办公桌高度也要符合人体尺寸，这样才可以让手和肘臂在轻松地搭到桌面上休息时，下肢和腿也能舒适地收纳到桌面下方和桌腿之间。同样，椅子也要适合人的落座和倚靠，其高度需要让落座人的腿放松地轻轻踩到地板。有鉴于此，一些工艺品的不同部位也被用对应的人体部位来命名，这也没有什么稀奇的，最常见的是容器的把手，此外还有座位、靠背、扶手和脚凳、头枕和踏板等，还有一些工艺品的部分或区域甚至会直接用臀、脖颈、肩、腹、脚、唇、嘴和耳等这些人体名词来称呼。[①]

确切地说，我们认为一件制作得宜的工艺品是通过让使用者在实际上和象征意义上两个方面以对物品的物理特性以及结构、重量和纹路等做出反馈的方式来编排手和身体的运动的。一个看起来很重的物品会让我们抓得更紧，而一个看上去很轻或很脆的物品则会让我们轻拿轻放。这一点普遍地适用于包括家具和被服在内的所有构思巧妙的工艺品。我们去坐一把粗糙的椅子和一把精致的椅子时的行为方式也会有所不同——对前者会"扑通"一声坐下去，而对后者则不会。

在现代社会中，物质的身体构建起了自然的界限，而理性的心灵通过像电脑这样的机器和技术装置的发明，又不断地让人从这种界限中获得"解放"（如果这个词用得对的话）。包装箱是工业化社会的产品，其形式是由一个以目的（包装货物以便存储和运输）、效率（最少的能源和原料花费）和成本为基础的系数来决定的。现在，正是与这个系数有关的机器和机器技术在制定着标准和尺度，而不是以人的身体。这样

① 这些需要也适用于装饰品——项链、脚镯和手镯。这里值得回顾的是"brace"这个词，它是"bracelet"的词根，来自拉丁语*bracchium*，意思是手臂，所以我们会用"brace yourself"（振作起来）这样的表达。而*braccia*这个词也是意大利语中一个和肘尺差不多的长度单位，接近于英语中英尺长度的 2 倍，这是人体成为衡量事物的通用参考标准的另一个例证，尤其有意思的是，用于衡量的手—臂正好还是人体中用于制造事物的那部分器官，而被衡量的那些事物又正好有很多都是由人用双手制造的。

做当然会带来丰厚的回报，其中之一就是提高了我们物质生活的水准。但是在获得这些回报的过程中，我们也失去了某种在面对当下之物和自然之物时的尺度感和分寸感；这种失去不但改变了我们对于自然的观念和关联，同时也改变了我们对于人造物的观念和关联。重新理解什么是工艺品，重新理解其对于我们的人性意识的重要性，将是我们重新构思或再概念化（reconceptualize）自身在自然和文化领域中的存在意义的一条出路。

第十二章 与美术有关的手和身体

与机制物不同,美术品一直有着与工艺品共享某些特定价值观的传统,至少在一定程度上它们都赞同由手引申出的制作观念。但是在与人体的关系上,工艺品和美术品的显著差异在于美术品的"手工制作"经常是名不副实的;这一点尤其体现在雕塑上。过去,当所有巧妙制作的物品都具有制成品的感觉时,人们并不太注意这种差异,因为让这些物品成为现实的能力是非常令人惊奇的。工艺和美术被统一在这个层面上,直到文艺复兴时才开始发生了变化,对于美术作为制作物的惊奇感最先在莱昂纳多·达·芬奇、乔尔乔·瓦萨里等艺术家的倡导下被有意地转向强调其智力方面。最终,美术是一种由物质材料巧妙制作的事物的这一层意义受到压制,从而使得其抽象的创造性特征得以戴上了与书写文字,特别是诗歌,相联系的智力光环。到了二十世纪中叶,灵巧的手和制作所带来的惊奇感更是受到了当代艺术的无情打压和深刻影响,比如反映色域和态势变化的抽象表现主义、以本戴点和商业外观的丝网印刷为代表的波普艺术,以及描绘工业化制造物的极简主义等。这并不意味着此类作品中不再用到灵巧的手,只是说它不再那么清晰可见了而已。在很多方面,这种对于灵巧的手的压制进一步固化了工艺/美术之间从十八世纪就开始的彻底决裂。

除了对灵巧的手和制作的惊奇感的压制之外,即便是在这种决裂出现之前,工艺和美术在和身体的关系上的差异就已经日益明显了。这些差异不仅仅是创造过程中如何通过技术娴熟的手的加工来把心灵

延伸到工艺品中去的问题，它还涉及工艺品（特别是覆盖物和支撑物）如何暴露了身体敏感性的问题。也就是说，它们会将身体内部和周围的空间物质化，以此来呈现一种包裹封闭性或者身体对于空间的负面反映（negative spatial reflection）。虽然它们以不同的方式出现并指向不同的目的，但美术雕塑也有一种身体敏感性。也正是因为这个原因，二十世纪以前的雕塑几乎都毫无例外地关注人物形象。不管是在实际上还是在象征意义上，雕塑都把主要的关注点放在复制身体上，可以说成了一个身体的"幽灵"（doppelgänger）；它把身体复制成了一个有血有肉的人的某种幽灵般的对应物。这已经被艺术史上出现过的无数个守卫者的形象所证明——我可以马上想到亚述、古希腊、埃及、非洲和前哥伦布时代的雕塑。甚至米开朗琪罗的《大卫》（David，图13）也扮演着类似的功能；也因为如此，它被矗立在佛罗伦萨旧宫（也就是老市政厅）的门前而不是在其受委托而建造的大教堂上；它在那里面朝南方"守卫"佛罗伦萨共和国，以防来自那个方向的美第奇家族和教皇军队的进犯。①

就其对形象的关注而言，雕塑利用了人体及其他生命体躯干周围的物质空间和精神空间。在此过程中，雕塑家利用了人类与生俱来的深层神经生理机制。有研究表明，哺乳动物在很小的时候就会"把注意力锁定在特定位置和方向中带有两个黑点的事物上"。也有人发现，即使是"刚出生只有7分钟的婴儿也会对这种类似人脸的刺激物产生兴

① 《大卫》原本是作为佛罗伦萨大教堂圆顶下方会场的一个支柱而设计的，但是一群由包括达·芬奇在内的杰出艺术家和市民所组成的委员会认为这尊雕像具有象征佛罗伦萨独立的重要政治意义，因此决定它应该被放在旧宫门前以显示佛罗伦萨人民抵抗罗马的美迪奇家族和教皇军队进犯的决心。更多有关米开朗琪罗的《大卫》的讨论见弗雷德里克·哈特（Frederick Hartt）的《意大利文艺复兴艺术史：绘画、雕塑、建筑》（History of Italian Renaissance Art：Painting，Sculpture，Architecture），第420-421页。

图 13　米开朗琪罗,《大卫》局部,1501—1504 年,大理石(约 17 英尺高)。藏于意大利佛罗伦萨的学院美术馆。摄影:斯卡拉/纽约艺术资源。

这座雕像一直矗立在韦基奥宫(Palazzo Vecchio)的正门前,直到十九世纪才对外开放,当时它被转移到了佛罗伦萨学院,以保护其免受风雨侵蚀。现在站在原址上的是一个复制品。

趣"①。我们在神经生物学层面上对人体雕塑(figurative sculpture)做出反应,尤其是通过眼神接触,就像对其他人做出反应一样;我们此时感觉到的与雕塑之间的精神的空间的联系,就和我们在人类身上所感觉到的联系是一样的,所以在"本能直觉"(gut)的层面上,这种与人体雕塑相遇的体验和我们与另一个人相遇的体验是一致的。

这种情形所具有的寓意已经超出了与简单眼神接触相关的神经生理学机制,从而制约了我们对于雕塑的第一反应。如德国现象学家、哲学家埃德蒙德·胡塞尔(Edmund Husserl)所言,因为人体是一个感知

① 见博登的《工艺,知觉和身体的可能性》一文,第 294 页。即使雕塑只展示了部分人体,它也能起到代表整个人体的效果,比如阿尔贝托·贾科梅蒂(Alberto Giacometi)于 1947 年创作的《手》(Hand);在这个作品中,当手和前臂暗示着整个身体时,观看者的心目中便会产生一种提喻的(synecdochic)效果。

中介，在面对他者的身体时我们会不自觉地察觉到彼此间的亲密性。这些被从外部观看的他者的身体，是对我们从内部体验到的自身运动的反映和共鸣。通过一种与生俱来的联想移情机制，我们作为身体化的主体（embodied subject）会不自觉地识别作为其他体验核心和主体的他者身体，并对其做出回应；这种移情非常地强烈，即便对于像没有感情的雕塑体之类其他"主体"，也会起作用。①

胡塞尔的观察回应了几千年来人们对于人体视觉效果如何有力地影响了观看者这一问题的直观理解。我们不禁被驱使着去把雕塑当作一个主体或另一个人来加以感知。在观看的这一刻所发生的是感觉甚至是戏剧，当我们看着它的时候，它也在回望我们，回望我们的目光，从而在观看者和被观看者之间创造了一个充满张力的社交互动空间。尽管这个空间在表面意义上与绘画中的眼睛似乎跟着我们在房间里到处游走有关，但它有一层更深刻的心理意义，就像我们通常会在面对祷告仪式的图像或父母的照片时所做的那样——在它们面前，我们会像有人看着自己一样，自觉地按照某种特定的方式行事。正因如此，尽管雕塑的题材几乎无所不包，但人体形象始终是几千年来的永恒主题。当我们要**丑化**某个形象时，不管它是二维的还是三维的，我们都会先从毁坏眼睛和头部开始，随后才会去破坏身体的其他部分。（在逝者的眼上放置硬币的做法——比如都灵圣体裹尸布——也与此有关。）②这也为我们所说的二十世纪对人体或拟人形式的转向是比艺术偏好更严重的症状这个问题提供了答案；它也许预示着现代市民社会中主体间的关系和精神品质在互动的社交空间里所出现的恶化——也就是那些生活在大城市中心的人有意避免眼神接触，这可能是更加深刻的文化问题

① 大卫·艾伯拉姆（David Abram），《感官的咒语：超越人类世界的感知和语言》（*The Spell of the Sensuous*：*Perception and Language in a More-than-human World*），第 37 页。

② 眼神接触的心理力量反映在类似"看着我的眼睛告诉我……"这样的表达中。

的症状,而远不是用城市生活的压力和节奏所能解释的。①

按照这些观察来看,雕塑显然还是以人体为主的,而"身体对身体"的关系也依然在起作用;作为感知中介的观察者不能轻易地把雕塑的"身体"简化成纯粹的东西或物体。换句话说,我们对人体形象做出自然反应的方式难以让人体雕塑像工艺品那样被理解为是物品。

这种人体要素已经成为雕塑传统不可分割的组成部分,以至于经常甚至会在更抽象的雕塑中出现。美国雕塑家托尼·史密斯(Tony Smith)在 1962 年创作的作品《死亡》(*Die*)就是一个好的例子(图 14)。

图 14 托尼·史密斯,《死亡》,1962 年,1998 年重制,钢(占 2/3 材料比例?)(6 英尺×6 英尺×6 英尺)。简·史密斯(Jane Smith)为纪念艾格尼丝·冈德(Agnes Gund)而捐赠的礼物(1998 年第 333 号),纽约现代艺术博物馆藏。图片版权 ⓒ The Museum of Modern Art/Licensed by Scala/Art Resource, N. Y. , ⓒ 2007 Estate of Tony Smith/Artist Rights Society (ARS), N. Y. 。

① 与此相关的是,皇室成员通常会被禁止与臣民的目光接触,以避免任何私人关系的暗示。据说,拜占庭皇帝曾让人把他自己化妆成一尊雕像并抬过君士坦丁堡的街道,他的眼睛直视前方,这样他就不会与臣民之间有目光的接触——他必须保持超然,如神灵一般清醒,不能有任何动作。

这个作品是一个6英尺高的人造钢立方体,被认为是极简主义雕塑的典型代表。但是由于尺寸的关系,这个作品很大程度上是在发挥人体雕像的功能。当被问及"为何不造得更大一些,以便赫然耸立在参观者面前"时,史密斯回答说,"我造的又不是纪念碑。"当又有人问"那为何不造得小一些,以便观众可以从顶上俯视"时,他回答说,"我造的又不是物件。"①史密斯造的是雕塑。6英尺见方所复制的是理想的人体尺寸(也就是说,高度和宽度是西方人伸直两臂所能达到的标准化/理想化距离)。莱昂纳多·达·芬奇所绘制的经典作品《维特鲁威人》(*The Vitruvian Man*,公元1492年)(图15),其站立并伸直双臂所达到的圆

图15　莱昂纳多·达·芬奇,《维特鲁威人》,约公元1492年,素描。现藏于意大利威尼斯的学院美术馆。摄影:斯卡拉/纽约艺术资源。

　　这一展示了人体比例的形象有时也被称为"宇宙人"(Universal Man),是莱昂纳多从公元前一世纪的罗马作家维特鲁威所撰写的《建筑十书》中借鉴而来的。

　　① 托尼·史密斯引用罗伯特·莫里斯(Robert Morris)的《雕塑笔记,第二部分》,第228-230页。

形和正方形正好和这个立方体吻合。① 因此，史密斯坚持采用 6 英尺的高度和宽度并不是随意的决定，而是精心计算、强调拟人方面的结果；对这个雕塑所做的计算并不是关于手的（就像是对于某种可以**抓握**的物品那样），而是关于整个人体的；这个雕塑是某种有着自己完整的空间外壳的东西，它独立于观看者的身体以及围绕在观看者身边的空间与精神外壳之外，并与之保持对抗。② 换句话说，人类身体与雕塑的关系，甚至是《死亡》这样的抽象雕塑，是和对空间中的另一个人体的关系一样的。同样的效果也反映在日本雕塑家金子润(Jun Kaneko)的许多抽象雕塑作品中。比如他在 2003 年制作的《无题，团子》(*Untitled，Dango*)这件作品(图 16)，尽管他采用了圆形陶瓷材质并且对表面进行了精心处理，但仍然在外形上对人体进行了充分的响应，而且其"直立"的状态也创造了一种与米开朗琪罗的《大卫》以及所有其他人体雕塑传统相联系的精神空间感。③

123

在这种身体对身体关系的呈现中，人体或拟人雕塑复制了作为形式的身体，也同时复制了我们在空间中与其他感知体(sensing bodies)相遇时的社会与神经生理体验。这种回应非常有力，以至于甚至如头像或半身像这样的物品，都会试图产生如同全身像那样的相同的体验；所以它们被相应地放在较高的基座上以便可以与观众形成"对视"，基座代替了不在场的躯干。如果把它们放在其他地方(比如较低的桌子或地板)，头像和半身像就会失去它们的身体完整性，也就变成了被肢解的身体或者被斩首的头颅。如果像一个调皮的孩子躲在墙角那样把

① 达·芬奇的素描来自公元一世纪的罗马作家维特鲁威在其《建筑十书》第 73 页中的文字描写。

② 包括握手甚至拥抱这样的表示友谊、信任和同志情谊的姿势并非无意义，这些行为的目的在于刺破分离个体的茧状空间外壳，即便只是一时的；拥抱的行为名副其实地让两个人合二为一了。这种外壳的坚硬程度和这种"刺破"能够达到何种程度直接反映了一个社会的礼节。这种礼节在日本是非常刻板的，而在美国则是非常宽松的。

③ 更多有关金子润作品的内容参见苏珊·皮特森(Susan Peterson)的《金子润》(*Jun Kaneko*)一书。

图 16　金子润,《无题,团子》,2003 年,手工制作,釉面陶瓷,第 03 - 12 - 14 号(81 英寸高×28 英寸宽×21 英寸进深)。摄影:Dirk Bakker;金子润本人收藏。

就像托尼·史密斯的《死亡》一样,像《无题,团子》(Dango 这个词指的是在茶道上吃的圆形饺子)这样的作品因为其大小和形状的缘故,也暗示了一种与观看者之间的身体关联;尽管作品中几乎没有任何具体的人体表现,也许畸形的独眼算一个(?),但是事实的确如此。与正在创作中的团子系列的其他作品一样,《无名,团子》也是陶瓷工艺实践的产物,需要关于材料、釉彩化学和烧制技术的专业知识;对于这部作品来说,因为其巨大的尺寸而使得这些要求更为复杂。尽管如此,它的效果更具雕塑感,而不是工艺感,因为当人们走近它时,它似乎在直面观看者的生理和内心;它给观看者的感觉是面对着另一个人,面对着另一个精神实体。它的表面图案有时会让你心神不宁,却又让你无法完全摆脱。

它们面向墙壁的话,它们也会变得让人不适。我们在面对半身像或全身像时,会给予它们和对待人类时一样的礼貌,而不是把它们当作物品。

像史密斯的作品《死亡》中隐含的这种身体特征在人体雕塑中则会得到更明确的显示。就像胡塞尔所观察到的,我们在不自觉的情况下把塑像和我们自己乃至他人的身体进行对比和关联。这样,人体就成

了参照和意义的标准——我们根据自己或他人的身体，通过仔细检查并测量雕塑的姿势、手势、表情，甚至面部特征和看上去的年龄来破解其意义。人体雕塑之所以可以作为感知媒介与我们交流，是因为我们会不自觉地把自己对于身体以及我们的身体对于如何泄露了感觉、感情、疼痛等体验的理解都投射在它上面。以这种把我们自己对于身体形式的理解反射回来的方式，它们迫使我们（在心理的、抽象的、隐喻的和神经生理的层面上）像对待其他人类那样去对待它们。① 只有无比冷酷的人，才能迫使自己像对待物体或仅仅是东西那样去对待它们。

125

在这件事情上，尺寸显然是很重要的，因为和人体尺寸那么大的事物相比，我们更容易把某个小到适合于手持的东西认为是物品。我们尤其容易认为大多数工艺都是物品，只是因为它们普遍尺寸较小，并由此得出了尺寸就是唯一限定我们对事物做出反应的主要因素的结论。例如前文说过的，尽管谷仓仓容纳谷物，但是它太大了，超出了物体性的界限，所以我们不认为它是工艺容器；家具部件可能也快要突破物体性的外部极限了。但是尺寸和客体性并不是调控雕塑以何种方式与身体相关联的主要问题。如果一个缩小版的《死亡》被人抓在手里的话，它当然还是会像史密斯所担忧的那样变得像一个物体，但是这个东西抓在手里既不舒服也不牢靠。在某种意义上，小雕像也是这样。尽管它们个头很小并且一般很容易让人从物质上把握，但从心理上讲，把它们拿在手里并不让人感到舒服，原因前面已经说了——人体因素以及它们在（持有者和小雕像的）身体之间所产生的共鸣和移情要求有一个特定的心理空间，即一种特定的心理距离和尊重。当人们把小雕像拿在手中时这种现象不会发生，直到他们把握着雕像的手松开，把它放下，从而使其可以被自由且清晰地观看为止。但是用手去触碰小雕像的身

① 杜安·汉森的"照相写实主义"雕塑是这一点的一个极端案例。它们以非常写实的方式去表现真实的、活生生的人；当我们仔细观察它们时，我们当然应该这么做，因为它们是供人观看的雕塑，侵入他人私密的心理空间的不安几乎变得触手可及。当然，这就是重点，作品越现实，这种触手可及的不安感就越强烈。

体就像触碰真人大小的雕像一样，不管其是否裸露都是不合适的。因此，即便有人能够把一个小雕像拿在手里，也不意味着他已经在心理上"把握住"它了；小雕像不像工艺品那样会引起人们的主动触摸并由此获得对于自身的了解。最终，小雕像的意义就和那些全尺寸或者真人大小的人体雕塑一样，并不来自其"抓握能力"或者"把握能力"，而是像工艺品那样，来自其与手之间的关系以及内在于手的关系；来自小雕像作为人体复制品所产生的隐喻的、心理的和神经系统的关系。[①] 正是在这个角度上，我们可以乃至必须认为雕塑从来只是以形象而不是物体的身份在发挥功用。

 另一方面，工艺则是名副其实地将自身付诸身体来使用的物品。与其说工艺品将身体形象作为一种与他者身体的关系反射回去，也就是产生一种移情关系，还不如说它通过让自身在物质上与身体相适应的方式来补足身体。通过对身体内部及周围空间的物质化，工艺品在形式和功能两个方面都把自己奉献给了身体。

 正是从这些方面去理解工艺品及其所展现的特质时，我们才会把它们和复杂的技术手工技能联系到一起，精湛的运动记忆技能是在创造功能物的过程中必不可少的因素。工艺品的属性和尺寸可以通过其功能和技术手工技能的属性来调节。因为工艺品是功能物，也因为它们由手来执行，所以其中便会自然而然地带有一种"适合人的，有人情味的"尺度感，也因此，它们是在补足人体，而不是在对它发起挑战。人手经由作用于材料的手工技术要求而与康德所说的"温柔的敏感性"（tender sensitivity）之间所进行的互动，使得工艺品具有一种与生俱来的可用性并吸引着人们的主动触摸；也就是说，它吸引我们将其当作我们自身的补足物一样去亲身把控它们，使用它们，而这是雕塑从未曾打算去做的事。

 ①　因此，我们有一种把小雕像和其他小型雕塑理解为微缩模型的倾向，理解为一种想象中的更大自我的缩小版。

第十三章 物质性和视觉性

　　除了和身体发生关联的方式外，工艺和美术还有其他的本质差别。所有工艺品制作的最初目的，都是为了让它去做某事；因此，它们以材料和形式的物质现实或者说物质性为中心。当物品打算通过视觉外观来"交流"时，美术品便被设置为用来观看的符号；它们不太关注物质现实，而是更多地以视觉外观或者我们所说的视觉性为中心。

　　在把这种"做"和"交流"进行对比的时候，我们需要很谨慎，不能擅自认为工艺品是无意义的。工艺中的"做某事"从来不是空洞的或者仅是一种修辞；它总是充满着意义，这种意义隐藏在作为以功能为中心的物质实体的物体中。而对于美术来说，即便有意义的话，它也很少隐藏在作为物质实体的物体中；美术作为由社会决定的符号系统中的一种符号，其意义来源于外部，是其功能的一部分。这样，美术就是关于感知和外观的；它总是存在于主观领域。而工艺则是关于物质和材料的功能的；因此，它总是存在于客观领域。在工艺中，如果从与物体的物理功能直接相关的角度去看的话，材料是具有结构性的。而在美术中，材料最终是视觉性的，所以结构总是服务于外观的。我们需要在这种差异中找出工艺和美术的客体性所具有的物质性和视觉性之间还有哪些观念上的不同。在这个意义上，我们可以认为，物质性和视觉性表达了对于世界的客观性体验和主观性体验。

　　物质性和视觉性的区别也反映在工艺和美术运用材料的不同方式上。既然美术家们主要关心视觉性，那么他们就可以采用任何一种其

所认为的能够履行作品视觉符号功能的材料来进行创作。无论坚硬或是柔软，笔直或是弯曲，多孔或是透气，不透明或是透明，都没有关系。但对于工艺而言，作为物理物质的材料就必须要适合于每个物品的具体功能。这就意味着材料必须具有针对具体功能所必需的物理特性，它还必须被技术加工成为履行这一功能所必要的形式；钻石可能是一种防水材料，但是它的硬度和晶体结构使其并不适合被加工成容器。如海德格尔所说，"[使用物的]形式决定了物质的编排。更有甚者，它规定了物质在各种情况下的种类和选择——壶要防漏，斧头要足够坚硬，鞋要牢固而柔软。此外，壶、斧头、鞋所要服务的目的[功能]，事先已经对这种普遍存在的形式与物质的相互交融进行了控制。这种有用性从来不是分配到或事后附加到壶、斧头或鞋这类事物中去的。但是它的最终目的也不是悬浮于物品之上"。① 与诸如石头和巨石这样的"纯粹自然物"对应的使用物中，"无论是造型的行为还是材料的选择——以这种行为来做出选择——都要立足于这种有用性之上。"②

　　海德格尔的有用性（我们所说的功能）对于所有作为物质实体的功能物而言，都是一个必不可少的造型特征（formative feature），因为在这些物品中，材料、形式和"造型行为"都被同功能和谐地锁定在一起。在这个意义上，功能必须被理解为一种直接与所有功能物的物质性有关的生成概念（generative concept），而不仅仅是针对工艺品。这就凸显了基于功能的分类法对于理解工艺的重要性。与纯粹的形态学分类（那种基于外在形式、表面外观或者拓扑特征的分类）相比，功能分类法让我们把注意力放到工艺品在功能、材料、形式和技术之间的复杂关系上。这样做的话，不仅在物理性和视觉性之间做了区分，而且通过挑战"仅靠外观就足以让我们去衡量世界及其万物"的旧观念，也使得这种区分在更广泛的意义上富有寓意。海德格尔认为这种旧的理解方式是

① 海德格尔，《艺术品的起源》，第 28 页。
② 同上，第 28、29 页。

源自柏拉图和亚里士多德，但是现在，包括语言学、生物学和艺术风格在内的众多学科都向它发起了挑战。[1] 例如，语言学家诺姆·乔姆斯基（Noam Chomsky）对语言中的"表层结构"和"深层结构"作了区分。在他看来，"表层结构"自有其不足，因为它被限定在纯粹的语法层面（比如语法规则），而"深层结构"则涉及了包括语言在内的更普遍的认知过程。[2] 与此相似，鲁道夫·阿恩海姆在论述艺术风格时也说，早期的生物学分类体系应该被抛弃，因为，它们建立在"把物种当作独立的个体而对其进行表型描述，通过诸如形状和颜色这样的特定外部特征来加以区分"的基础上；他认为，现代的基因型分类方法相当于"把不同的有机体看作是各种基础结构特性的汇合……所以，现在的分类体系，应该以基础结构（underlying strands）而不是外部的外观为基础。"[3]

就像现代生物学家和语言学家所相信的那样，仅靠外部的外观并不足以揭示有机体诞生或语言意义的复杂性，以及其中所牵涉的各种力量之间的关系，我也认为，仅以表面外观为基础的工艺归类法是有欠缺的；它们由于没有考虑到生成原则（generative principles）而遗漏了重要的问题。毕竟，样子和外观常常具有欺骗性——许多形式相同的物品却有着不同的结构，比如一个球形容器，既可能是编织而成的，也可能是由玻璃吹制而成的。要想理解工艺品的本质，就如伽达默尔在谈到广义的艺术品时所说的那样，我们就必须把促使其形成的各种因素汇合起来加以理解，包括与功能有关的材料、形式、技术之间的互动。只有这样去理解工艺品时，才能理解其为何是一个"格式塔"（Gestalt），即一种在场域中相互作用的各种力的结构。[4]

对于美术的外观，我们也要保持同样的警惕。因为两幅仅仅是看

130

① 海德格尔的评论见《物》一文，第 168 页。

② 见马尔科姆·麦卡洛（Malcolm McCullough）的《抽象工艺：实践中的数字之手》（*Abstracting Craft：The Practiced Digital Hand*），第 95－96 页。

③ 阿恩海姆，《风格是一个格式塔问题》（"Style as a Gestalt Problem"），第 268 页。

④ 更多有关格式塔思想的内容，见上文第 267 页。

起来差不多的绘画并不意味着它们是可以相互比较的；它们可能源于不同的创作动机，我称之为生成原则差异（differing generative principle）。同样是绘画，莫奈（Monet）于二十世纪二十年代在吉维尼小镇完成的后期印象主义作品看起来很像杰克逊·波洛克（Jackson Pollock）在二十世纪四十年代末创作的滴洒画。结果，它们有时被人擅自以"相似的形态代表着相似的内容"的名义而进行对比。然而，莫奈后期的作品仍是风景画，其生成原则仍是来源于他对自然的仔细观察而得到的体验性感受，然后再通过颜色和破碎的笔触来捕捉自然光的微妙色调。波洛克的作品则是抽象概念，其生成原则是将创造性动作本身作为能量而加以捕捉，并通过颜料的挥洒、滴落和搅拌来进行视觉表达。[①] 之所以会有人将两位艺术家的作品视为相同，是因为以形态上的**相仿**（similarities）为基础的**相似**（resemblance），使得这些作品被误读成了视觉符号的结果。

我前面已经提到，风化的古希腊雕塑和"年久"的沙特尔教堂雕塑之所以会经常被人误读，是因为其历经变迁的外观和现代观看者所处的不同的社会背景。随着这些变迁，它们随波逐流，逐渐脱离了本来的意义，而被当代观众用其文化视野中的意义和意向来重新解释和重新发掘。艺术史家的工作就是以重构这些作品最初出现在其文化背景中的方式，来重构其最初的意义。莫奈后期作品和波洛克滴洒画的例子稍微有些不同。人们之所以会对莫奈的作品产生误读，是因为这些作品是从波洛克的滴洒画被追捧为伟大艺术作品的社会背景中去观看的。从这个角度看过去，就很容易向前追溯并把莫奈的绘画和波洛克的滴洒画在相似外观的基础上联系到一起，就好像二者之间并不存在文化鸿沟似的。但是，如果我们调换一下位置，从十九世纪莫奈后期的

① 关于表现问题的有趣讨论参见莫里斯·曼德尔鲍姆（Maurice Mandelbaum）在其《家族相似和艺术的普遍性》一文第 194－195 页中对于维特根斯坦"家族相似性"概念的批评；在该文中，曼德尔鲍姆援引了两个男孩摔跤和两个男孩打架的例子来说明相似性容易给人以误导。

视角去看波洛克的滴洒画的话，就会清晰地发现二者之间的文化鸿沟，我估计，波洛克的绘画会显得有些让人无法容忍。

以相似和相仿作为讨论意义和意向的基础，通常是因为观察不够细致。在莫奈后期作品和波洛克滴洒画的例子中，二者显然在颜色、纹理和技术上还是有一些细微差别的。但是对于另一些例子而言，无论我们对作品的外观做怎样的细致观察，仍然无助于揭示其意义或意向。有一次我去看维塔利·科马尔（Vitaly Komar）和亚历山大·梅拉米德（Alexander Melamid）的画展。有人在展览入口处的画架上放了一幅阿道夫·希特勒的画像。毫无疑问，这让观众们无比震惊，事实上，在此前的一次展览中，这幅画像甚至遭到过袭击和破坏。[①] 观看者并不能从这幅作品的外观中得知科马尔和梅拉米德都是来自俄国的犹太难民，而放置这幅希特勒画作正是为了进行讽刺！这也是我为何强调对工艺进行功能逻辑分类的原因。它吸引人们去关注"深层结构"层面上的差异，进而把对于简单的形式、外观或者拓扑的注意力转移到材料、技术、形式和功能之间复杂的互动关系上。这样，我们就在"深层结构"层面上揭示出工艺品特性的同时也扭转了对于表面外观的理解。

以类似于功能逻辑检测的方式来看待美术，也会让我们去分析作品与其产生的社会背景之间的关系，进而去寻找简单的形态学外观背后的"深层结构"。艺术创作的意向总是由社会发起的，毕竟符号始终是一个社会建构。[②] 但是，就算我们不去详细分析美术背后的社会结构，只要去看看制作符号的材料是什么，就会发现美术中对待材料的方式和工艺完全不同。在美术中，人们操控材料使其变成视觉符号，所以外观总是优先于结构；也就是说，外观主宰着结构。而在工艺中，因为

① 1981 年在纽约布鲁克林的展览中，不理解这副肖像讽刺性出发点的保卫犹太人联盟（Jewish Defense League）成员对画布一顿猛砍。见马西·麦克唐纳（Marcy McDonald）的《科马尔和梅拉米德》，第 15 页。

② 在这个问题上，我并不赞成美术品或工艺品被简化为仅仅代表了社会结构的器具；相反，社会结构的知识有助于观看者去了解审美对象把注意力聚焦在什么方向上。

人们要把材料加工成东西，所以结构总是优先于外观；也就是说，结构决定了外观。

认识到这种不同，对于理解工艺和美术的关系来说至关重要。如海德格尔所言，囿于功能的要求，工艺品的制作者们在选择材料和形式时并没有什么余地。容器是为了装液体，所以必须采用防水材料；遮盖物是为了保暖，所以必须采用隔热材料；支撑物必须用足够牢固的材料制作，以便承担重量。但美术中使用的材料，则不受由物理功能所规定的物理法则的束缚，它们只需被付诸作为视觉符号制作者的艺术家所想要达到的视觉效果就行。结果，美术品最终的呈现方式，未必是其作为功能性事物的物质性的一个要素，而是对其视觉需要的一种回应。因此，视觉符号的需求是优先于一切的。比如，美国艺术家罗伯特·劳森伯格（Robert Rauschenberg）曾经用他的枕头、床单和被子作为画布创作了一幅名为《床》（*Bed*，1955）的作品，并将它垂直地挂在墙上（图17）。他也使用了油彩以及牙膏和指甲油这样的非传统材料。和我们习惯理解的床不一样，劳森伯格只需要他的《床》能够作为一种视觉符号来进行"交流"就行，而不是发挥其支撑的功能；所以他可以把它挂在墙上。

在形式和外观上，美术中的材料不需要代表自己，而是要能够再现其他材料。所以，即便美术品及其材料具有物理特性，其形式和视觉外观也比功能特性更重要。这些原因让劳森伯格的《床》越发有趣。在某个特定的意义和层面上，《床》里的床铺，由于被装裱并挂到墙上变成美术作品中一个视觉元素而发生了变形（有人会说是误置和误用）。但是《床》这个作品的完整影响力来源于它在观看者的心目中是一张床；观看者必须能辨认出作品里有一张真实的床——真实的床单、真实的被子、真实的枕头。这样，观看者就会面对一个视觉难题，因为他们被怂恿着去观看一张正在发挥其自身符号功能的真实的床——也就是代表了床的一张真实的床。然而，因为《床》中的床铺不能再试着进行功能性的使用了，所以也不必用一张真实的床来起到相同的效果；只需要看

　　　　　　　　　工艺理论：功能和美学表达

图 17 罗伯特·劳森伯格,《床》,1955 年,拼凑画:枕头上油彩和铅笔画,木质框架上的被子和床单(6 英尺 3. 75 英寸×31. 5 英寸×8 英寸)。里奥·卡斯蒂里(Leo Castelli)为纪念小阿尔弗雷德·巴尔(Alfred H. Barr Jr.)而捐赠的礼物(1989 年第 79 号),纽约现代艺术博物馆藏。数字图片版权© The Museum of Modern Art/Licensed by Scala/Art Resource,N. Y. Art © Robert Rauschenberg/Licensed by VAGA,N. Y.。

据说劳森伯格用自己的床来画这幅作品,因为当时是夏天,他没有别的东西可以画。无论是真是假,他都把这类作品称为"拼凑画",即绘画与雕塑的结合体。在这种情况下,更准确的说法是"工艺、绘画和雕塑的结合体",因为作品的表现力直接与其中使用的被子保持了作为被子的特性这一事实有关。与杜尚的《泉》不同,劳森伯格不希望被子变成其他东西,比如雕塑;尽管他在作品的某些区域中使用了绘画,但他不希望被子作为视觉符号(作为对不是该物体的一种表示)而被融合并吸收到整体中。

起来像是一张真实的床就可以了。一张视错觉（*tromp l'oeil*）的床就可以起到这样的作用，只要观看者相信了这是一张作为床的符号的真实的床就可以了。①

在这个意义上，工艺品制作者所要求的材料处理方法是不同的，甚至是和美术家相反的。对于工艺品制作者来说，最重要的不是材料的视觉性，就像我所说的，而是与具体功能相关的物理特性（防水性、弹性、坚固性、柔软性，等等）。当他们在制作物质性的功能物时，无论供选择的材料有多么地吸引人，物品的视觉性都必须让位于功能命令。一把看上去很坚固，却因为选错了材料而翻倒的椅子，就是一件无用的废物，就像一件看起来很暖和的冬衣却不能保暖、一把没用防水材料制作的水壶最终不能装水一样。②

材料在决定一件工艺品的好坏时也会发挥很大作用。比如，材料必须安全。铅和生铜都可以制作容器，就容纳的需求来说都可以完美地发挥功能，但是众所周知，铅和未经镀锡处理的铜都是有毒的，所以用它们来做餐具的话并不安全。同理，石棉纤维也不宜用来制作被服。细碎锋利的材料尽管可能结实又好看，但也不适合用来做椅子和其他支撑类的东西。

材料也是决定一件工艺品有多少实用性的重要因素。一个用重到拿不动的材料来制作的提篮也许兼顾到了功能性和安全性，但它却和一个30磅重的茶壶一样地不实用。同样，一把能承重一人的椅子，本身却重到让人搬不动或者小到坐不下一个正常人，这也是相对不实用的。此外，实用性还要求材料必须耐用和可靠。耐用性意味着所选的材料必须能够在使用中经受住相当程度的压力；而可靠性则意味着它

① 其他有关的例子是海姆·斯坦巴克（Haim Steinback）的那些特征因物品而不同的作品，包括架子上的陶器。对于观看者来说，虽然它们因其呈现的背景而被当成视觉符号，但它们仍然是壶，并保留了作为容器的功能。和劳森伯格的《床》一样，它们之所以能在作品中产生影响是因为保留了作为实际工艺品的身份。

② 这并不是在说实用功能总是占上风的问题，当然也不是在说比如像时尚界所遇到的社会压力那样的问题。

们必须一次又一次地给出同样令人满意的结果；其功能不可以在每次使用之后都出现明显的退化。因此，对于工艺品而言（就像对所有的应用物那样），材料必须首先在物质性上而非视觉性上将自己付之于塑造形式的行动，以便"变成"一种能够执行具体功能的形式。要想成为好的工艺品，材料就必须考虑到安全性、实用性、耐久性和可靠性等几个方面。这样，工艺中的功能形式就会让我们对某种特定的材料倍加欣赏，也让它们更富有吸引力。

尽管美术家们也关心材料，但这种关心却有所不同，因为美术的生成原则是通过视觉符号来"交流"。① 通过视觉外观和视觉性而产生的感染力（communicability）在决定材料选择的过程中起到了极其重要的作用。如果一件作品是为了表现无序和衰变或者现代城市生活的无常，那么不稳定的或者相对不可靠的材料与技术也许是完全可以接受的。但是功能物的材料必须是可靠的，因此，它必须将自身付诸有用性之中，并且在一定意义上消失在它所变成的那个物品之中。就像海德格尔所观察到的，"因为有用性和可用性起到了决定性作用，所以装备［使用物］将它所包含的东西都投入服务中去了：也就是物。在制造装备的过程中——比如斧子——石头被使用，并被用尽。它［材料］消失在有用性当中。材料对在这种装备物中消亡的抵抗越弱，它就越是适合这件装备的最好材料。"②皮革变成袋子，芦苇变成篮子，纤维变成毯

① 当然在实践层面，美术家们应该关注材料的稳定性，如深的颜料必须覆盖在浅的上面以防止开裂和剥落或者使用无酸的纸和胶来避免褪色和降解等做法；但是这些关注都没有达到工艺中对其极度重视的那种程度。

② 海德格尔，《艺术品的起源》，第46页。海德格尔继续说，当材料被用尽时可靠性便消失了，所以使用性也就消失了："一件装备变得废旧时它便被用尽了；但与此同时使用本身也陷于无用和消耗殆尽，进而变得庸常。因此装备性日渐衰弱，最终沦为废物（即平常物）。在这种损耗的过程中，可靠性也随之消失。"海德格尔的见解尤其适用于工具；因为它们在运用敲打、雕凿、拉锯、刮擦和打磨等暴力碰撞的方式把动能传递到天然材料上的时候就已经逐步地出让了使用性。这种动能的传递和工艺持握及保持（通过容纳、遮盖和支撑来保存能量）的基本功能是一种对立的关系。美术品则从来不会由于观看而致使其物理状态发生改变（见第34-35页）。

子，黏土变成水壶。对工具来说，就是金属变成了凿子、刀子或者锯子。在所有这些情况下，材料越适合或者越甘愿地将自身付之于容纳、遮盖、支撑，或者像工具那样，被撕裂或切断，那么这些物品就会越可靠并且越具有功能性；材料仍然会在物品中保留其存在——袋子中的皮革仍然可见，玻璃、羊毛、金属、黏土等也是一样。

在美术中，当材料彻底放弃抵抗并完全将自己出让给将要**再现**的物品时，这件物品则冒着在非艺术物的世界中消失的风险。就像德国哲学家亚瑟·叔本华（Arthur Schopenhauer，1788—1860）所说，艺术品不同于蜡像的地方在于后者是一种意在欺骗观众使其信以为真的视错觉物，而对于艺术品来说，我们都知道它是一种再现。[①] 叔本华认为，过分地推崇视觉性对美术来说是危险的。当美术作品被误认为是它所要**再现**的真实事物时，它就不再是一种视觉符号了，而是不可避免地以其所要再现的事物的身份又重新回到现实世界中去。如果劳森伯格的《床》没有以装裱并挂到墙上的方式来将自身建构成视觉符号的话，它不过就是一张非常凌乱的床而已。就像我前面说的，事实上，正是因为在它看起来是一张真正的床却又被当作一个符号来对待（或误置）时才会产生这样的效果。因此，当一个雕塑（比如一座树的雕塑）的材料和形式非常真实又非常具有视觉性，以至于我们确信它和一棵真树难辨真假的时候，它的符号功能就消失了，对于观看者来说，这座雕塑和它所指向的对象之间变得无法区分。因此，物质上的美术无法在视觉性上完全将自己出让给它所要再现的那个物品。要想对视觉性加以控制并防止这种情况发生，可以通过使用边框底座、标签或让其变形等做法，也就是任何一种可以让它与现实世界分离、可以将它"归类"在

① 叔本华，《作为意志和表象的世界》（*World as Will and Idea*），第 118 - 119 页。

符号领域之内的做法，以便让作品能够继续作为符号进行"交流"。①
作品的现实性越强，就越能"凸显"出这种归类的做法在防止此类偏移
发生时的必要性。

　　有人认为，美术家们为了让材料服务于视觉目的总是在设法克服
它们的抵抗性，在考虑到二十世纪以来的一些特例的情况下，我觉得这
样说是有道理的。画家致力于把颜料转化为青草、树木、天空、光，甚至
人的血肉的符号。在意大利画家提香（Titian）的后期作品以及荷兰画
家弗兰兹·哈尔斯（Franz Hals）和西班牙画家委拉斯凯兹（Velázquez）
的作品中，如果用二十一世纪看待抽象艺术的眼光来看的话，就会不时
注意到颜料是一种物质材料，而在当代，它们则常常被用来表现视觉效
果。他们没有像扬·凡·艾克（Jan Van Eyck）等早期画家那样运用二
维再现的方式进行创作，让视觉感受在观看者的眼中发生；相反，他们
直接在作品上画出了视觉效果。但是，二者在对外观的关注上所获得
的结果是相同的。这种情况在很大程度上也适用于雕塑。雕塑家加工
石头、青铜或木头，把它们变形成符号性标志，这些东西通常都会令人
信服地再现了鲜活动感的血肉与骨骼。给雕塑上色的做法在古代和中
世纪并不罕见（比如在沙特尔教堂；见图5），这只是一种视觉化过程中
的辅助手段，但有时甚至会突破限制而达到一种让人产生视错觉地步；
这种趋势在现实中获得的解释是，此类作品关注的艺术制作并不是我
们所理解的那种，而是如何让不可见的东西变得可见——也就是如何
让宗教信仰对于观看者来说变得了然可见。

　　尽管如此，通常还是会有一些特征来消除视觉幻象，即通过将作品
牢牢锁定在美术实践领域的做法来控制它——也就是保持其符号的地

①　这种情况的一个典型例子就是贝尔尼尼于1645—1652年期间为罗马的科尔
纳罗教堂（Cornaro Chapel）创作的雕塑《圣特蕾莎的狂喜》（*Ecstasy of Saint Teresa*）；
在这座现实主义作品中，贝尔尼尼雕刻出了主人公的肌肉、衣褶、头发等诸多细节，同
时他保留了白色大理石的质地，以便让观众们始终能够意识到这是一座雕像而不是圣
特蕾莎本人。

位。无论是材料（即观看者意识到作品是木头、石头、青铜而不是人的血肉）、形式（像沙特尔教堂雕像那样的细长的圆柱形物体）、背景（把形象安置在沙特尔的圆柱上或者希腊神庙的三角形门楣上），还是尺度，这种"归类"的做法都必须要把作品容纳在其中，只有这样，才能给观看者保留一种符号的视觉体验。但是，热情的宗教信仰总是有着把形象变成幻影的危险。贯穿整个拜占庭和西方世界中世纪的偶像崇拜问题的症结，正是在于人们把符号当成了现实。（他们所崇拜的是圣人的形象还是真实的圣人？）

有鉴于此，我们认为，美术家为了让材料服务于视觉性而努力克服它们对于被变形成视觉符号的抵抗，而工艺家则根据材料来运用技术加以驯服使其变成功能所需要的物质形式，这样的说法并不牵强。因此，我们有理由得出这样的结论，即美术品作为被观看的"物品"是被固定在作为符号性标志的视觉领域里的，而工艺品作为被使用的物品则是被固定在物质领域里的，正是这一事实决定了美术品和典型的工艺品之间的差别到底有多大。其中，美术的核心关注点在于视觉性，而工艺的核心关注点在于物质性。

第十四章　物的物性

我们说只有容器才能容纳，只有支撑物才能支撑，只有遮盖物才能遮盖，这显然是一种同义反复。但这却是一种有意义的同义反复，因为它提醒我们工艺品的本质是作为物品而蕴含在其发挥功能的能力中的，而这种发挥功能的能力又是蕴含在其作为物或者说物质物的"物性"中的。美术品却不是这样；它们发挥"交流"功能的能力，并不直接依赖于其作为物的物性。如我前文所说，美术是对世界的**再现**而无论其是真实的还是想象的，再现总是表现或成为那些不在场事物的符号。但是作为物品的工艺品则不是符号，而是发挥功能的物品，是首先要借助功能或通过功能才能理解其功能的物品。拿壶来举例；正因为它**在物质形式上所成为的这个东西**（一个壶）并且**凭借**其物质形式，才使得功能可以附着于其中。在使用者面前，它并不是社会建构的形象，也就是一种需要社会构建的表意系统来支撑的伪物品（pseudo-object）。照这样的话，工艺品的本质属性就是与其物质形式相始终的。在这个意义上，作为物质物，它们既在自身中获得独立，又独立于自身之外，既在自身内部达到目的，又以自身为目的；社会习俗没有规定它们的技术、材料和基本形式，起作用的是物理法则。社会习俗其实也在工艺品的创造中发挥作用，但非常有限。习俗可以规定是否要制造或使用工艺品；一旦这种习俗建立起来后，工艺品在其基本材料和形式上会变成什么样以及怎样变成那样将成为一种先天的给定。这并不是说工艺品在社会中不具有超越纯粹功能的社会生命；相反，就其作为功能物的本质

而言,它们是呈现的而不是**再现**的,是物而不是形象。① 这种对于其来源的文化、地域和时代的如此漠不关心,正是工艺能够跨越文化、空间和时间的一条真理。

作为**再现/符号**,美术品只存在(即拥有意义)于与表意系统的关系中;它们之所以是**再现**的形象/符号,尤其是因为其外观象征、类似或标示了一些它们在物质现实中所不是的东西。这也解释了为何它们的物质形式既不是先天的决定条件也不是分类的决定条件。结果,**作为形象**的外观不必和**作为物品**的物质的物理分布对应起来。在这个意义上,作为物质物的美术品基本上是不伦不类的随意实体;我们甚至可以说其本质上是伪物品。

绘画最明显地代表了我想要表达的意思。画家运用透视法可以创造三维物体(树木、风景、人)的外观,甚至是深远的后景空间(recessional space)。由于绘画是平坦的二维表面,这些外观不能以二维图像的物质形式对应其所要再现的事物的三维形式。②(这一点可能在电影上表现得更明显,电影没有物质实体,但仍然创造了巨大空间的外观,甚至还有坚固的、有形的、生动的人物形象。)雕塑也是如此,即便它们是三维的。例如那些由大理石雕刻所**再现**的或嗔怒或安睡或穿着精致亚麻蕾丝衣服的人物形象。暂且不论人都不是由石头做的这一明摆着的事实,因为石头不会睡觉,不管雕塑家们雕琢得多么精致,都不可能让石头变成亚麻花边,这些也都只是心灵之眼会读取并解读成再现的外

141

① 如海德格尔所言:"壶始终是一个容器,不管我们有没有在头脑中对它进行再现。作为一个容器,壶是自立自持的。"更多相关内容见海德格尔的《物》,第 166 – 167 页。

② 有人可能认为绘画所表现的不是树木、风景或人物,而是我们对于这些事物的感知。但是,我们对于世界/现实的感知是由这些物品本身所激发的,而不是来自它们的抽象形象;而且,绘画并不能捕捉/再生感知,因为我们感受的方式不同于、也不止于绘画所能提供的——也就是说,我们的感知是有焦点的,但又是在不断切换和重组那些感知数据的,从而让我们可以构建一个更大的观察与感受的处境。

工艺理论:功能和美学表达

观而已。①

在这个意义上,外观更多的是与观看者(作为一种通过视觉感受获得体验并进而做出阐释的感知生物)有关,而与物的"物性"无关。在画布上画出的每一笔都成为眼睛解释的内容(树或人物),即便现实中它们只是在平面上的痕迹而已。在"读取"形象符号的过程中,有见识的观看者会暂时把疑惑放到一边,而将形象重构成可以感知的"物体"。但是,篮子或椅子即便被误认了,它在现实中仍然具有功能性——是容器或支撑物。由此我们也可以知道为何在美术工作室里的模特椅是作为功能物而存在,而在以其为结果的素描或绘画中,它们则被抽象到了视觉符号的层面。

据此,我们有理由认为,由于美术是以符号而不是以物为基础的,而工艺是以物而不是以符号为基础的,所以美术将物的世界变形为符号—概念的形象,而工艺则将自然的功能—概念(容纳着、遮盖着、支撑着)变形为世界性的物。而且,因为美术依赖于表意系统,其"物的"特征从来不能独立于其社会网络之外独立存在而仍能"交流"。它总是作为一个能指而纠缠在本质上是表意系统的社会网络中。正因为如此,杜尚的《泉》(图3)才会被许多人认为是雕塑;但是,当它在某种程度上被认为是雕塑时,它也不得不"放弃"其作为功能物的"物性",只有这样,才能让其成为一种实体评论,来批判雕塑已经被产业化的这种现象。正是在这个意义上,我们可以说,雕塑通过社会习俗和认可而变成了存在。但是,工艺品却不能。除非工艺品具有了物理上的容纳、遮盖、支撑的功能,否则它绝不可能通过社会的规定或认可来获得存在。没有一种社会意义网络可以在不能容纳、遮盖或支撑的物体中制造出

142

① 这正是误导大师杜尚在其1921年的作品《为什么不打喷嚏,罗斯·塞拉维?》(Why Not Sneeze Rose Sélavy?)中发掘的东西。这件作品由一个温度计、一块墨鱼骨头和许多大理石小方块组成,它们都被放到一个笼子里,作品似乎很轻,因为看上去大理石方块就像方糖一样,只有当有人想要提起笼子时才会发现方块的真正材质;今天的难题在于,博物馆中的观众们不同于艺术家和收藏家,他们不被允许去触碰或拿起雕塑,这就使得杜尚的诡计尚未得到人们的充分了解。

像工艺品那样的物理功能。

因为美术品的外观形式和实际形式之间的关系是无法形容而且随意的,所以很难用"物性"为基础来对其进行分类。当我们把绘画和雕塑作为物品来研究时,很快就会意识到它们难以用视觉性来辨识和分类。如果用维度性(dimensionality)来分类的话,雕塑是三维的,绘画是二维的。但是,并不是所有的三维事物都是雕塑,也不是所有的二维事物都是绘画(可能是交通标志或者案板)。同样,以材料为基础来辨识和分类也帮不上什么忙,因为许多非美术物也是用像青铜、大理石、油彩和丙烯颜料这类所谓的美术材料来制作的。

如果我们想以美术品的创作流程为基础来分类的话也会再次遇到问题。在世界上所有的绘画物中,只有非常少的一部分是美术意义上的绘画;剩下的可能是公告、广告牌或者任何其他东西。而且,只要去看看建筑物上的大量石雕作品(围栏、台阶、栏杆、塑模等等),我们就不得不承认雕塑的情况也是一样:并不是所有雕过、刻过或塑形过的东西都是雕塑。反过来也是一样。并不是所有的雕塑都是雕刻出来的,就算是传统雕塑也是如此,有一些是浇筑出来的,另一些则是塑模而成的。现代雕塑甚至会使用焊接、钉接或胶粘等这种经常在雕塑和美术领域以外的活动中使用的装配流程。至于"是否所有的绘画都是绘制而成"的问题,如果颜料实际上是被滴、洒、泼、搅到画布上去也算是绘制的话,我们就真的可以说杰克逊·波洛克的作品是绘制的了吗?我们又怎么看莫里斯·路易斯(Morris Louis)和海伦·弗兰肯瑟勒(Helen Frankenthaler)的染色画?路易斯让稀薄的颜料在画布上流淌从而创造出自由的形式,而弗兰肯瑟勒则把画布铺在地上,用蘸有颜料的抹布或海绵来回浸染,就好像在给织物上色或者在擦地板一样。还有朱尔斯·奥利茨基(Jules Olitski)的喷涂画和安迪·沃霍尔(Andy Warhol)的丝网印刷作品。按照对于绘画的传统定义以及二十世纪早期的新近理解,我们真的可以认为以上这些作品都是在传统语义上被

　　　　　　　　　　　工艺理论:功能和美学表达

绘制出来的吗?① 在艺术的意义上也许是的,但是在严格的词语意义上可能不是。

我想要表达的观点是,用什么样的流程来创作美术作品显然与这个作品实际上是什么样子没有关系。即使从"交流性"目的这个方面来定义它们也不能解决这些问题并让我们更接近作品作为物质实体或美术的身份。如我前文所言,尽管所有参与交流的物都是交流媒介,但并非所有的交流物都必然是美术品;它们还可能是信件、广告、海报、文件或者报纸等。

意在交流、维度性或者制造流程,这些概念无助于我们进一步理解作为物品的美术品,因为美术品的身份,也就是它们是什么——特别是在现代以前——并不是其物体性的一个要素;它们并不与其作为物质存在物的"物的"特征直接相关。也就是说,从其作为物的"物性"来说,或者就是因为其作为物的"物性",它们不是自己所是的那个东西,它们不是美术品。

如果想要按照形式来分类的话,情况也差不多。如果某物被雕刻成了特定形式,就算是运用了大理石这样的美术材料,也不能使其顺理成章地变成美术品,就算是人物形象的雕刻形式也不行。虽然这样的作品可以被称为雕像,但它仍不能名正言顺地被称为美术品。许多专门制作的雕像被用于商业广告或橱窗陈列,却并不带有任何美术的意向——我们只要想想人体模型和工作室的小道具就会明白;其他还有一些雕像,可能会在制作时有美术的灵感在脑中一闪而过,但只是因为欠缺足够的审美品质而不足以被定义为美术。因此,尽管有雕像符合按形式分类的要求,甚至也符合按交流、流程或许还有材料进行分类的

① 哲学上有一种关于后验及综合陈述(意义只能来自经验的陈述)与先验及分析陈述(意义部分来源于陈述本身的陈述)之间的有趣类比,这与我们这里所讨论的美术和工艺之间的类比非常契合,相关内容参见莫顿·怀特(Morton White)的《分析的年代:二十世纪的哲学家们》(*Age of Analysis:20th Century Philosophers*),第203页及以后。

要求,但它们也仍然不能自然而然地被宣布是以该标准为基础的美术品。

在我看来,我们可以得出结论,工艺品首要的、最重要的身份是物品,其次才是概念;而美术品不同,它们的主要身份是符号—概念,顺便地才是物质物。即便如此,我们仍要谨记相关的告诫,美术品是特殊种类的视觉符号概念,它只能被归纳特征而难以专门定义。[①] 这样说并不是在暗示绘画和雕塑没有物理特性。很明显它们有。它们就和世界上的其他物品一样,几乎毫无例外地由物质材料构成,这一点和工艺品是一样的。但是由物质材料构成和在那些材料中获得一种身份,这二者并不是一回事。例如,雕塑之所以与工艺品有关,是由于它们都具有三维物理形式的共同外观;这让它们不同于绘画及所有二维形象。其中,雕塑和工艺品都看起来像是真实物,你可以称之为本体论事实(ontological facts),而绘画和所有二维形象总是针对世界的抽象概念,因此它们只是名义上的或偶然存在的有形物。

但是,这可能会让我们误以为雕塑与工艺品之间的联盟关系是因为其维度性才显得比绘画要亲近得多。因为尽管绘画和雕塑在维度性上是不同的,[②]但是就美术品而言,它们共享了作为观念—知觉的形象符号这一更加重要的存在方式。由此看来,雕塑在其本质上也是最微不足道的物品,甚至是伪物品,而工艺品则主要作为物而存在。甚至可以说,作为物的工艺品在其"物性"上是本体论的,因为它们存在的本质

① 在美术中,没有什么比构成审美品质的东西更富有争议性了。批评家克莱门特·格林伯格(Clement Greenberg)指出,品味(审美偏好)随时代而变化,"但不会超越特定的界限……我们也许对乔托(Giotto)的喜爱会渐渐超过对拉斐尔(Raphael)的,但我们从不否认拉斐尔是他那个时代里最出色的画家之一"。格林伯格继续说道,"当时也许已经有了一些共同的看法,我相信,那种为艺术所长期独有的、不同于其他价值观的独特价值构成了这些共识的基础"。这些价值是什么,甚至连他自己都难以表达。见他的著作《艺术与文化》(Art and Culture),第13页。
② 浮雕作为一种绘画和雕塑的混合体代表了一种有趣的例子。低浮雕或浅浮雕通过近似二维抽象的方式来实现其视觉效果,从而更接近绘画;而高浮雕则更依赖于视觉效果同三维事物之间的物理匹配,从而更接近于雕塑。

工艺理论:功能和美学表达

特征在于其作为功能形式的物质的材料分布中。

说到这里，我们有必要留意一下这种美术的研究路径中存在一些例外情况。在美国现代艺术后期的某一阶段里，艺术家们都很注重我们称之为作品的"客体性"的东西；这种情况以雕塑领域尤甚，但也出现在绘画中。以唐纳德·贾德（Donald Judd）和罗伯特·莫里斯为代表的艺术家们在二十世纪六十年代中期创作的非指代性雕塑（nonreferential sculpture）就是一个备受争议的关键问题。尤其是艺术家们关于"客体性"的讨论凸显了工艺和美术之间的差异，因为"客体性"的想法彻底地抛弃了雕塑作为符号性标志的既有传统，他们走得如此之远，以至于贾德和莫里斯的作品甚至都不被人看作是雕塑。对于他们来说，"雕塑"这个词的字面意义不够丰富；他们更喜欢"具体物"或者"主结构"这样的说法，并且他们的讨论围绕作品的"格式塔"性质展开，围绕其作为物质实体的"客体性"。人们甚至仍在用这些术语来讨论弗兰克·斯特拉（Frank Stella）自 1959 年及此后的十年中所创作的非客观性绘画作品。①

这是一种对于绘画和雕塑通过创造发挥能指功能的形象—符号来**再**现事物这一传统方向的背离。但是这些现代艺术后期的艺术家们尝试着去压缩能指和所指之间空间的企图，则意味着美术不可阻挡地接近了工艺中所存在的独立、自立的状态。这可能未必是出于自愿，尽管如此，但这的确是贾德、莫里斯和斯特拉等人试图让美术作品自我指涉的结果——也就是说让它在意义上成为以其物质形式为依据的自我。让美术立足于"物性"，立足于作为自主物的自我指涉性（self-referentiality），无疑是把它拉向了工艺，尽管尚未有人讨论过将其纳入

145

① 格式塔的概念是从心理学引入到美术中的，指那些属性不是源自于其组成部分而是源自于其整体感的物品。这些物体通过避免附加因素以及让那些独特的、有利于单一形式或模块化重复的个性化部分保持一种成分上的平衡的方式，从而获得了这种有时被称为整体性或单一性的感觉。雕塑中的情形参见唐纳德·贾德的《特定的物品》，第 181－189 页，以及迈克尔·弗雷德（Michael Fried）的两篇文章，《作为形式的形状：弗兰克·斯特拉的新画作》，第 18－27 页，及《艺术与物体性》，第 12－23 页。

到对于作品的批判性对话中。但是，对能指和所指之间空间的压缩使得美术品现在除了自身之外别无所指，在这个意义上，它成了纯粹的所指符号。我们经常用"极简主义"这个词来指这类作品，现在它们（对于物性而言）已经达到了工艺品在漫长传统中的那种存在状态。对于极简主义艺术家来说，作为物品的美术品不再是想象的社会建构，而是一种真实的物（thing）。① 他们的尝试不亚于一场在物的身份上从能指身份到所指身份的剧烈转向和重新定位。而有点讽刺的是，当这一切发生时，他们的作品也不可避免地达到了工艺的状态。

但是，只要这些现代主义后期的作品想要有任何纯粹字面以外的意义的话，它们就仍旧全都无法脱离我们称之为"美术"的社会范畴。和所有前辈们一样，这些艺术家们也不得不以这样或那样的方式宣称其作品属于美术领域。否则他们将承担其作品被置于无意义境地的风险，这种情况在外行人看来或者放在艺术之外的背景中（比如在百货公司的地板上或装卸码头上，而不是在博物馆或画廊中）来看的话会经常发生。

工艺品和极简主义作品在本质属性上都是作为有组织的物质而存在于空间里的实际物质实体，在这个意义上，尽管它们都可以被说成是"真实的"物，但二者之间还是有着明显的区别。它们的不同体现在极简主义作品与其物质存在之间"交流"的方式上；它们只通过其视觉外观来交流；这也是为何它们可能会对材料漠不关心的原因。举例来说，极简主义作品经常以中性色喷涂从而不暴露其材料；有时它们也会用

① 类似的事情也发生在二十世纪六十年代后期的一些行为艺术上。比如，加利福尼亚艺术家克里斯·伯顿（Chris Burden）的演出就不是演戏而是真实的——在1973年洛杉矶的一场题为《轻轻地穿过黑夜》（*Through the Night Softly*）的演出中，他真的从一堆碎玻璃上爬过，在1971年洛杉矶"F空间"举办的《射击》（*Shoot*）演出中，他的手臂真的中枪了。英国行为艺术家双人组吉尔伯特和乔治于1969年在伦敦表演《歌唱的雕塑》（*The Singing Sculpture*），他们像雕塑一样站在底座上，从而让其身体和雕塑之间同时互相涉身。很明显，这些作品被纠缠在一张意义之网中，而这张意义之网之所以有意义，是因为它缩小了表象和现实之间、能指和所指之间的隔阂，这也正是艺术长久以来所尽力维系的那种隔阂。

一种比如胶合板这样的材料来制作，以此来临时代替像钢铁这样的更昂贵和更耐久的材料，而这也仍然会用中性材料的颜色来喷涂。为了尽可能保留作品中的激进性，极简主义艺术家们在创作时仍然遵循着美术由来已久的各种规则。所以当我们在谈一件极简主义艺术品的体验时，是指那种在面对所有其他美术品时都会产生的同一种体验，也就是一种强烈的视觉体验。作品正是借助了观看者的眼睛来进行交流。在此基础上我们才能理解为何美术品在其本质上是一种以"被观看性"为中心的视觉建构。但是当我们在谈到一件工艺品的体验时却不是单指视觉，因为它们是打算以包括触觉和视觉在内的更复杂的方式来体验的物品。这就解释了为何它们鼓励积极的身体接触，以及为何它们通过对"主动触摸"保持敏感的方式来将自身付诸触觉信息的汇聚中，对此，弗兰克·威尔森将其定义为"在手的有意识地引导下去考察和辨识外部世界中的物品"。[1] 就像他所说的，"我们因为某些原因而动手去获取那些**只能**通过作用于被手拿着的物体才能获取的信息。信息传回大脑被以触觉和动觉的操控语言的形式记录下来，并与来自视觉系统的信息进行比对，这一过程是大脑创造了视觉空间形象的一部分"。[2] 在工艺中，威尔森的"视觉空间"形象是由对于实际物质物的触觉和动觉感受所构成的，这些物品有目的地面向手和身体去鼓励甚至要求触觉的体验和"主动触摸"。信息的形式和信息的材料就是那种借助触觉和动觉的感受，借助抓拿、触碰、持握、感受等来展示自身与身体的关系，从而让手和身体作为调和结构、形式、重量、平衡、温度等方面的感觉器官，开始知晓并理解这个作为物质物的物体的形式和材料。这些在工艺品上几乎是自然而然地发生的，因为它们由其材料和形式来定义并且在手中制造；它们通过"主动触摸"的感受来有目的地向使用者展示自我。正是以这种方式而不仅仅是通过视觉，我们逐渐理解

147

① 威尔森，《手：它的使用如何塑造了语言、大脑和人类文化》，第 334 页。

② 同上，第 276 页。

和体会到了工艺品的本质。

　　美术中并不存在这种对于信息形式和材料的体验。除了搬运艺术品的工人以外，谁还会真正去了解一个雕塑有多重或者它摸上去的冷暖感受呢？这种感受对于作品而言通常是次要的；如果它们很重要的话，也会变成抽象的或者视觉加密的，从而希望心灵之眼能从精神上唤起此前在其他场合由手和身体所掌控的触觉和动觉体验。与其说美术提供了实际的触觉体验，还不如说它在历史上只提供了抽象的类比，也就是以对物理物质的实际体验的记忆为基础的视觉替代物。这也是我们说美术品作为伪物品，也就是符号，而存在于视觉空间领域的另一个原因；当它们确实唤起了触觉的感知时，只是为了观看而被转化和抽象成其符号价值的一部分。另一方面，工艺品之所以在现实空间的领域里作为真实物而存在，是因为它们是沿着信息形式和信息材料的概念建构的；它们享受主动触摸的乐趣。

　　令人遗憾的是，这些区分了工艺和美术的特质也同样造成了二者在智力和审美学方面的不对等。这是因为至少从圣奥古斯丁（Saint Augustine，354－430）时代起，基督教思想就包含了禁欲的成分，对人体、性欲和身体感受充满了敌意。① 这种禁欲主义在十六世纪欧洲参与宗教改革拉锯战的清教徒身上体现得尤其明显。像荷兰画家扬·凡·艾克在1432年创作的《根特祭坛画》（Ghent Altarpiece）这样的艺术品都被藏匿起来，以免被毁于新教反传统者之手。另一些画作则被再次加工以掩盖裸露的身体；在反宗教改革运动期间，甚至像米开朗琪罗在西斯廷教堂创作的《最后审判》这样著名的壁画作品，其中裸体人物的隐私部位也在作者死后被画上了帷幕。这种对于人体的态度在今天的很多原教旨主义宗教派别中依然很鲜明，但是它对应了西方长期以

　　① 更多相关内容可参见埃弗丽尔·卡梅隆（Averil Cameron）的《晚期罗马帝国：公元284—430年》（Later Roman Empire：AD 284－430），特别是第81－83页。这种对于身体的猜疑也可以在伊斯兰妇女蒙面的传统中获得验证，就好像她们是用身体来进行诱惑的行为主体。

来的一种哲学传统,即认为我们所称的"距离感"(比如视觉)是优先于我们所认为的"身体感"(味道、气味、触摸)的。黑格尔认为"艺术的感官方面不仅指**看**和**听**这两种理论上的感觉,闻、尝和感[摸]也带着即时的感官品质参与进来……因此,这些感觉不可能与艺术品有关。"①

这两种态度也以基督教把上帝的仁慈想象成一束光以及把哲学知识的概念作为启蒙的方式反映出来。从哲学的角度看,距离感之所以被认为优先于身体感,是因为只有距离感才可以在观察者和他们自身的处境之间保持足够的分离状态从而产生客观的知识。身体感被认为是更加主观的,因为它们直接向内去关注某人的自身。但是,由于身体是固定在现实而生动的经验世界中的,所以它又为心灵提供了重要的补充。它为我们提供了一种与世界上的各种其他生物联系在一起的存在感,并以此拓展了我们的心灵,驯化了我们的智力。②

工艺通过物理的使用而与身体的体验之间发生的关联可能是解释为何有人认为工艺无法超越纯粹功能物状态的一个原因。这是那些挑起功能/非功能之争以分裂美术和工艺的人的说法。反对这种说法的人则认为这两个领域之间没有差别。认为工艺就是美术的人,要么是在彻底否认功能是工艺的内在特征,要么就是在想方设法暗示功能无关紧要,即工艺品只是为了视觉。我认为功能绝非无关紧要。如我前面所言,容纳、遮盖、支撑的概念,在一个非常真实的意义上说,它们是自然的概念(部分自然),而从其他意义上讲,它们又是历史的、人性化

149

①　黑格尔,《美学导论》(*Introductory Lectures on Aesthetics*),第43页。西格蒙德·弗洛伊德(Sigmund Freud)也把视觉作为其恋母情结(Oedipus Complex)理论的首要基础,见《精神分析纲要》(*An Outline of Psycho-Analysis*),第12页;在他的《文明与缺憾》(*Civilization and Its Discontents*)一书中(第66-67页及第68页),弗洛伊德还讨论了嗅觉衰退的问题。

②　将我们同现实世界和其中事物分离开的危险之一是所有东西都试图变得抽象;植物、动物和人都变成数字而不是真实的生命体。这种情况带来的一个后果反映在事件和人都被转码(简化)成统计数字的做法上——死亡人数、附加伤害、失业人数、犯罪率、无家可归人数等等。见威尔森,《手:它的使用如何塑造了语言、大脑和人类文化》,特别是第275页及以后关于手和身体如何影响了思维发展的内容。

的概念(基于社会习俗)。工艺的独特性在于,作为这两个方面的交汇点,它既是一种"自然的"生命,也是一种社会的生命。因此,工艺可以超越纯粹的功能性;或者更确切地说,工艺中的纯粹的功能性从来都是不纯粹的,总是潜藏着意义。在本研究的后半部分将对这一观点展开详细讨论。

3

第三部分

工艺与设计问题

本书第二大块将从讨论工艺品的功能和物理特性转向考察其背后更广泛的社会及审美领域。虽然从这里开始的讨论将涉及更主观的领域解释，但仍是以前半部分的观察为基础的。第三部分将从讨论与设计物有关的工艺品开始。尤其是从工艺品和设计物是如何被构思和制造的视角出发，来看看它们在工匠和设计师手里是如何从最初的想法变现成为有形物的。理解这一点将有助于我们理解工艺和设计的差别，以及这些差别背后更广泛的社会寓意。

就功能而言，工艺品和设计物属于相同的类别，遵守相同的自然先验法则。因此要想理解那些直接由手工制造的（工艺的）与由机器生产（production）的（或设计的）容器、遮盖物、支撑物之间的差别，就必须研究制造流程的社会寓意。只有这样，我们才能从手工与机器的对比中逐渐理解流程是如何塑造并且还在不断地塑造我们的世界观以及我们对于世界万物的态度的。[①]

如果不是因为工业革命和始于十八世纪末十九世纪初欧美地区的机器和现代工业技术的发展及逐渐繁荣，对于制造流程进行详细讨论几乎是没有必要的。伴随着这种发展，生产本身也发生了剧烈的变化，结果使得所有物品的社会地位开始受到质疑，尤其是对于那些手工产品。在前工业时代，把工艺品定位为容器、遮盖物和支撑物就足够了；没有必要在手工制造和机器制造之间进行区分，因为在工业革命以前，几乎所有的物品在本质上都是手工的。在那时，技能、材料、功能、手和创造性心灵之间的相互关系**曾经是**物品赖以存在的社会现实；这种现实不需要刻意地表达，因为它已经被所有人理解并内化了。几乎毫无例外，人们在生活经验的日常世界中并不能把制造者的双手、所制造的物品和使用者截然分开。

① 过程不仅仅是功能物所特有的问题。在二十世纪六十年代晚期和二十世纪七十年代，一种被称为"过程艺术"的美术形式发展起来。过程艺术的作品可以被简单地看成是在"循环"地喷洒颜料。对于理解这类作品而言，理解其创作的过程就变得至关重要。

今天，当我们面对现代工业化产品时，情况则完全不同。承认手工制造和机器制造的差别并不算什么——毕竟机器制造的容器、遮盖物和支撑物仍然在发挥容纳、遮盖和支撑的作用。但是，机器生产改变了我们看待和理解世界以及组成这个世界的材料和事物的方式。正是这种改变，这种转变，让我们有必要去研究机器制造和手工制造，主要不是在于这些物品作为物质物本身的存在，而是在于它们的制造和存在如何反映了我们的社会结构以及如何有助于塑造我们的社会价值。如果工艺继续把自己看成是与这一问题相背离的制造流程，那么它将被简化成一种空洞且过时的活动，并将注定无法在由机器生产而带来的经济效益中获得生存。

即便是在摄影和其他机械化的图像制作流程面前，绘画这样的活动仍然不过时，这一点本身就说明很多问题；人们仍然在创作绘画并将其纳入有关文化的批评性对话之中。这是因为和所有的美术一样，绘画已经被审美理论"知识化"了，所以它不断地被当成一种充满了隐喻含义和文化意义的话语活动和批评活动来看待。和绘画一样，工艺无法与机械生产竞争；和绘画一样，如果它想要在二十一世纪的现代世界中生存，就必须让人们理解它本身是一种将物品带来世上的方式，而这种方式本身就是有意义的，也许其自身也就是意义所在（就像人们认为绘画是将形象带来世上的有意义的方式一样）。在这个角度上，我们讨论的主题将会涉及通过工艺、设计和美术而反映在社会领域中的更广泛的人类价值的性质问题。这些人类价值是我所考虑的工艺品的社会生命的重要组成部分。

工业生产的文化已经极大地改变了我们这个社会中工艺品的社会地位，任何对此持反对意见的人都会清楚地记得作为美术审美理论领头羊的纽约现代艺术博物馆（Museum of Modern Art, MoMA）在工艺/美术之争白热化的时候对功能/非功能二分法所采取的完全不予理睬的态度；其做法是将美术品和功能物一同收入囊中。但是它收集的功能物都是现当代的那些工业设计（这才是关键点）而不是我们所认为

　　　　　　　　　工艺理论：功能和美学表达

的现当代工艺。它把后者留给了一街之隔的艺术与设计博物馆（Museum of Arts and Design，MAD），也就是之前的美国工艺博物馆；艺术与设计博物馆在 2002 年 10 月完成了更名以便凸显设计而不是工艺，这表明它已经不再对工艺作为一个领域和一种文化意义的活动抱有可行性方面的信心。在我看来，这两个博物馆的例子所反映出的是工艺不该把与美术之间展开的争论当成它唯一该做的事。工艺也应该研究自身的活动和目标与设计领域的关系。毕竟在现代工业化世界中，是设计而不是美术通过篡夺了制造功能物的主角位置而让工艺边缘化的。因此所有关于工艺地位的讨论都绕不开设计所扮演的角色；而要做到这一点，我们就必须从考察手和机器之间的关系开始。

手工工艺品和机制设计物之间的差别可以通过考察像"技能""技艺""手艺"这样的词语来揭示，尤其是"设计"和"设计师"这两个起源于工业革命早期的词。比如在十八世纪中晚期的英格兰，设计师托马斯·谢拉顿（Thomas Sheraton）显然从来没有亲手制造过家具，罗伯特·亚当和詹姆斯·亚当（Robert and James Adam）兄弟则创办了一家著名的设计和室内装饰公司。

谢拉顿及亚当兄弟在设计上的奉献可以继续往前追溯到十七世纪的法国，也就是 1648 年皇家绘画与雕塑学院（Académie Royale de Peinture et Sculpture）的成立。与十六世纪时乔尔乔·瓦萨里在意大利佛罗伦萨创建的设计学院（Accademia del Disegno）差不多，皇家学院也是一个自由的社团，其成员并不按传统行会的规则和制度行事，而此前法国绝大部分的贸易品生产都是受到行会控制的。然而，尽管皇家学院让其成员摆脱了行会的控制，但当他们在 1655 年接受了皇室的资助以后，这个学院就变成了一所在严格且专制的董事会领导下的国家机构，其成员也开始直接依附于国王。它的特定职能如历史学家阿诺德·豪泽尔（Arnold Hauser）所言，也很快变成了"让艺术变成国家的工具，其特殊功能仅在于为君主歌功颂德"。最终国王变成了"国内

无可匹敌的艺术赞助人"①。随着法国大臣让-巴普蒂斯特·柯尔贝尔（Jean-Baptiste Colbert）在 1661 年到 1662 年之间重组了巴黎的皇家家具制造厂（Gobelins，通常简称为高布兰制造厂或高布兰），私人赞助的时代在法国彻底结束，对于法国工艺和装饰艺术的控制权也同样地交给了国王。在代表皇室的购买完成之后，夏尔·勒布伦（Charles Le Brun）被派去执掌高布兰，在他的管理下，车间里生产的所有工艺、美术和装饰品都属于国王；甚至所有作品的风格和品质也在他对高布兰制造的掌控范围之内；他自己也为高布兰制造的大量作品进行设计。在这套模式下，工艺品、美术品和装饰都保持了一致的风格，并且被有条不紊地用于扩充路易十四的财富，同时也让它们进入了一座彰显其荣耀的装饰舞台。

在勒布伦的设想中，"装饰艺术"一词包含了工艺、装饰和美术，这些都是一个更大的装饰设计体系的要素。在这一体系中，工艺和手艺很难作为个性化的表达要素而存在。豪泽尔说："个性化的工作失去了自主性，进而逐渐合并成一个内部的整体……它们或多或少都只是一种纪念性装饰的组成部分。"豪泽尔继续指出，尽管是在前工业时代，高布兰的"机械化、工厂式的批量制造方式导致了应用艺术和美术两种生产的标准化"②。当勒布伦的批量制造技术不断生产出高质量的产品时，它预示了与蒂凡尼（Tiffany）和罗伊克罗夫特（Roycroft）这样的公司有关的现代设计概念，同时也预示了压制个性化工艺生产的现代工业生产方式，就像其从意大利流传过来时那样。勒布伦的技术所带来的后果就是豪泽尔所说的"刻板物件"的非个性化特征，还有就是"低估了独特性的价值，低估了不可重复和个性化形式的价值"③。

正如我们所见，由勒布伦在十七世纪后期提出的装饰艺术概念让工匠的个人付出屈居于整体的计划和设计方案之下。工艺作为工匠的

① 豪泽尔，《艺术的社会史》（*Social History of Art*），第 194 – 196 页。
② 同上，分别在第 191 页，及第 196 – 197 页。
③ 同上，第 197 页。

工艺理论：功能和美学表达

一种独特的个性化表达无需服从于集体的风格或运动,而设计则是一种反映了事先决定的主导风格的计划,二者之间的对立早已蕴含在这一方案之中,并且随着十八世纪后期和十九世纪工业生产的到来而被人们所充分地意识到。到了二十世纪中叶,美国的职业设计师伴随着设计概念本身而一同出现。彭妮·斯帕克(Penny Sparke)认为,"英语中的'设计'(design)一词现在已经被日本、意大利、法国、北欧各国等广泛运用,也包括美国,这表明它在现代社会中的含义已经不同于几个世纪以前,那时它是可以和意大利语词汇(*il designo*,设计)和法语词汇(*le dessin*,绘图)互换使用的。这些国家已经停用这些本土词汇转而青睐'design'的做法表明,含义的转变只是一个方面,事实上还包括一个全新概念的出现"①。

这个新概念起源于生产的理性化,而且机器和大生产体系的发展已经充分意识到这一点。在工业生产接手以前,"设计"的概念就像它在意大利出现时那样,并不被认为是一种通过独立个体的手工劳动达到物体的实际实现(practical realization)而抽象出来的努力,而是作为一种对于制造过程来说不可或缺的特征。嵌入"技能""技艺"和"手艺"这样的传统词汇并不仅仅是为了理解人造物得以形成的不同方法,还有必要弄清这样做有什么文化意义以及如何进行表达。嵌入这些词语的做法离不开一种文化背景,它在赋予这些词语作为物质物这一意义的同时,也赋予了它们作为一种不只是满足物理工具性功能的有意制造物的意义。研究这些传统词汇以及"设计"这个新词汇,有助于我们在流程和观念维度两个层面去理解"制造"是如何影响了我们对于物体作为制造物而存在于社会世界这个问题的认知和理解的。

156

① 彭妮·斯帕克,《二十世纪设计与文化概论》(*Introduction to Design and Culture in the Twentieth Century*),前言第 23 页。斯帕克在该书的后续内容中对这个新概念进行了详细的讨论。

第十五章　材料和手工技能

　　由于工艺品和设计物都属于同一级的应用物分类,所以它们之间的差别是以手在制造流程中在场或缺席为基础的。因此,手工技能的问题似乎是我们讨论的起点。在手工和手工艺中,"技艺"和"手艺"这两个词都暗示某些东西是经由手制作和在手中完成的。这些词中所包含的高度的手工技能正是理解它们的基础。但是手工技能有很多不同的种类,并非所有的手工技能都含有技艺和手艺。我们所感兴趣的手工技能是具体和特殊的那种;也就是实际上能够用手直接操控物质材料的技术手工技能。如果在工艺流程中这类技能的运用无法对技艺和工艺的基本观念发挥绝对的基础性作用的话,那么在实际的物质材料上亲身体会这种技术手工技能就变得极其重要。要想在工业化生产的设计物面前充分理解工艺品的重要性,我们就必须要理解这类技能。①

　　许多人类活动中都包含着高水平的技术手工技能,比如演奏乐器或者打字。同样,许多活动也会用到"技艺"或"手艺"这样的词;人们会就音乐或文学作品的技艺或手艺发表意见;甚至可以谈论作者是花了多大的力气在磨炼他们的本领。但是这些相关词汇的用法都不涉及物质材料的操控和现实物的制造。无论是乐器演奏还是音乐作品或者写出来的文章都不能被认为是物质物。演奏是听觉现象,写就的作品尽

　　① 近来这些问题也在与美术的关系中浮现。见杰西卡·斯托克赫德(Jessica Stockholder)和乔·斯坎伦(Joe Scanlan)的《对话:艺术和劳动》,第50－63页,以及赫尔希·帕尔曼(Hirsch Perlman)的《废物的进步和蠕虫的退却》,第64－69页。

管可以用音符和书本这样的物质形式记录和存储下来，但是和用它们来指挥演奏的娱乐活动相比，其作为物品的意义要次要得多（甚至是在词语的抽象意义上）。毕竟音乐作品和书本未必非要以物质形式存在不可；它们完全可以用某种口耳相传的方式留存在人们的记忆中，就像几百年前荷马（Homer）的《伊利亚特》（*Iliad*）和今天许多地道的民间音乐所做的那样。所以，即使有人想说一件音乐或文学作品的技艺精湛，也不是在说其创作中的技术手工技能有多么高超——作曲和写作的难度并不在于记下音符和写下文字。作曲和写作当然也离不开技能，演奏和打字甚至还需要技术手工技能，但是它们都没有运用技术手工技能去物质性地掌握材料并隐喻性地用到手或在手中完成；它们也没有把技术手工技能运用到实际物质物的创造中，以便让这些物品能够在我们面前发挥功能或具有功能。

我们可以在传统建筑行业中找到关于操控物质材料的技术手工技能的例子，这一行业也是中世纪行会的现代对应物。如先前所说，中世纪行会体系中存在于工匠、手艺人甚至美术家之间的联系，反映出他们都是拥有加工某些特定材料的高水平技术手工技能的一群人。技工（tradesmen）即使在今天也被认为是能够把某种物质做成东西的人，就像某些人可以用他们的技术手工技能加工和形成某种**东西**那样。建筑或施工现场的工作者也被认为是工匠或者建造者，因为他们把原始的物质材料建成构想中的大厦。[1] 但是因为工业化生产和机器的出现，情况变得并不像中世纪那么简单了，当时的画家、木匠、雕塑家、石匠可能都属于同一个行会，因为他们都在加工同一种材料，比如木头和石头。简单回顾一下与建筑行业有关的技术工作将有助于我们从与工艺有关的手工技能中获得一些内涵上的收获；它会展示现代的机械化如

159

[1] 在马克思主义阶级理论的影响下，用"劳动者"（worker）这个词来指艺术家或作家已经成为某种时尚；因此人们经常说艺术工作者而不说艺术家。令人遗憾的是，这一潮流颠覆了这个词在政治上的全部意义，并且进一步混淆了美术和包括工艺在内的实用物品之间的差别，从而带来了新的困惑。

何改变了我们对于像"手工技能""手艺行业"（skilled tradework）或"技工"这些词的理解乃至使用，还有就是如何改变了我们对于工艺品的"手工性"的理解。

建筑工地上的所有工作者都在不同程度上与物质材料打交道；但是他们使用这些材料进行工作的方法大相径庭，需要的技术水平也千差万别。用铲子挖洞（相对于用机器挖洞）是一种相对初级的活动，既没有什么高技术含量也不需要对材料进行高精尖的操控，所需要的手工技能也比所花的力气要少得多。① 与这种普通劳动相比，给墙面抹灰这种今天几乎已经被人遗忘的行业则是一种高技术性的活动，需要更多的手工技能。要想让涂层光滑平整，需要大量的训练从而获得双手在技术性地处理材料时所必需的灵巧性和敏感性。因为人群中只有很少一部分人拥有此种技能，所以他们往往备受尊敬而且收入不菲，这从粉刷工的工资单上就可见一斑。这也同样解释了为何他们今天如此地少见；其工作已经被新式的、更便宜的工业化方法所取代。随着这类商品化的劳动逐渐变得工业化，操控材料的工作者所需要具备的手工技能的种类在不断地减少，水平也在不断地下降，与此同时，他们的工资报酬也在不断地缩水。②

① 虽然这种活动涉及繁重的体力劳动，因为它只需要低级的手工技能，而这种技能绝大部分的普通人都有，但是它们并不太受人尊重，而且报酬通常也是最少的。与之相对应的，操控机器进行挖掘的工人几乎可以拿到最高的报酬，因为它们出让的不是一般的体力劳动，而是对昂贵且极其高效的设备进行操控的特殊能力。

② 就像丹尼尔·贝尔（Daniel Bell）所指出的："资本主义是一套通过对于成本和价格的理性计算而与商品生产相匹配的社会经济系统。"见其《现代主义与资本主义》，第 210 页。这种"计算"的一个逻辑结果就是，在美国，为了降低成本和加快建设，系统会被不断地设计成让熟练的手工劳动加快速度或者完全用便宜的非熟练工来取代熟练工劳动。贴石膏板墙面（drywalling）就是这样一种系统；它用工厂/机器生产出来的很多片状石膏来完成，这些石膏很容易用小刀切割并用钉子钉住。相对于涂抹湿石膏而言，这种石膏板的安装要快得多，而且只需要很少的一些技术性手工技能就行，最终的花费也要相对便宜很多。在这种情况中，经济诱因被证明是这种干贴墙面在今天大受欢迎而湿石膏近乎消失的主要原因，尽管各个城市的工会都极力反对在建筑规范中接纳这种干式贴墙的应用。

如果说普通劳动力和粉刷工代表了技术手工技能等级谱系的两个极端的话,那么在电工和管道工身上则体现出完全不同的情况。虽然他们都被认为是有技术的技工,但是"技能"这个词在他们身上体现出了完全不同的含义。这是因为在现实中,他们的"工作"已经被工业化了,实际上现在已经不需要多少操控材料的技术知识,也不需要多少技术手工技能了。他们现在所需要的只是一种专门化的"抽象"知识。在这个意义上,他们保留了"工艺"一词在中世纪时所指的智力的、抽象的知识的一层含义,就像在"写作技艺"的说法或者大家都不喜欢的"巫术"一词中的用法那样;但是,这样做同时也会失去那种意指材料及其准备工作的技术知识这个层面的意义,而这些对于工匠来说则是至关重要的。这就让电工和管道工变得甚至和粉刷工都不一样。粉刷工必须掌握其工作材料的技术知识,例如怎样在准备工作中粉碎石灰以便应用。尽管粉碎是一个只需要初级知识的简单流程,但它表明粉刷工人们仍然保留了自身与材料之间的联系。更重要的是其中需要具备的高水平的技术手工技能;知道墙的外层或外面需要涂上一层薄而均匀的碎石灰,这比较容易;而能够在现实中把这层石灰涂抹上去,这就比较难了。

对于电工和管道工来说,更重要的问题是要知道该怎么具体地处理安装材料。材料的技术知识或久经磨炼的手工技能在加工材料时是派不上用场的。当电工和管道工只需要运用特定程度的电力或液压的非科学知识就可以应付时,对于其工作来说,最重要的内容就变成了熟悉当地市镇、所在州和联邦的建筑法规。所以,如果用加工材料的技术手工技能和准备材料的技术知识这两方面一起来定义传统的技术性工作的话,那么管道工和电工都不是任何传统意义上的技术性工作者。 更确切地说,他们是规章制度方面的行家;尽管这也很重要,但反映出

① 不得不承认,电工和管道工也必须具备一些技能以便排列镀锌管、对接铜接头、摆弄电线导管等,但是这些任务所要求的手工技能水平很难与墙面抹灰相比。

很多事情都和过去不一样了。

即使在谈到行业和技工时，我们也必须意识到"行业"这个词的含义以及手工技能、工人和手工艺之间的关系已经和过去大为不同了。电力和管道都是相应地经历过现代化的现代行业。也就是说，在二十世纪以前并没有电力行业，而管道行业尽管历史悠久，但已经在现代完成了转变，所以二者就材料而言，已经都成为现代工业生产的产物。从各自专业来说，电工从不自己制造电线和接线盒，而管道工尽管在古代曾经自己制造过管道，但现代也早已不再这么干了；[①]事实上，今天的管道工甚至都很少去排布管线，因为焊接好的铜管已经取代了镀锌钢管。而且今天大多数技工所使用的材料都是工业化制造的，所以像电工和管道工这样的技工更接近于装配工而不是制造者或者手动的技术工人。他们更擅长于把工厂里经由机器事先标准化加工的材料组装到一起这样的"工作"。这些依赖于预加工、标准化和批量生产的新方式反映了机器生产和现代工业的观念。它们盘踞在现代社会的中心，已经极大地影响了我们对于工艺作为一种与手有关的社会文化活动的感知。

① "管道工"（plumber）一词来源于拉丁语"plumbum"，意思是铅，也就是古代最早开始制造管道时通常会用到的材料；因为金属在古代社会中非常贵重，由此我们就可以想见那些能够制造并安装铅制管道的人一定获得了普遍的社会尊重。甚至到了十九世纪晚期之后，这个词仍指安装管道的人，即便这时的管道已经以工业化的方式由铅转而用钢来生产了。"Plumb"有垂直的意思，"plumb-line"（铅垂线）也来源于铅并且和管道工及泥瓦匠这两个行业都有关系。

第十六章　设计、技艺与手艺

亚里士多德将知识分成三类，其中的两种是**理论性知识**（*thēoria*）和**实践性知识**（*praxis*）。根据这种分类，理论性知识是理论的或认知的知识（比如将黏土烧成陶瓷和把硅土制成玻璃所需的有关配方和温度的技术知识）。实践性知识则是实用的或者是从做中得来的"如何"做的知识（比如手工将陶土或玻璃做成花瓶的能力）。他分出的第三类知识是**创造性知识**（*poiēsis* 或 *poietikos*）；是包括制造、生产和创造某种**东西**在内的知识。以亚里士多德的分类方法为参照，我将尝试探讨技艺、手艺和设计之间相对于技术手工技能的差别。①

英国木工戴维·派伊（David Pye）曾通过对比设计和技艺来探讨二者之间差异的问题。派伊认为，"设计为实用目的服务，能够用语言或通过描绘来传达；技艺也为实用目的服务，却不能被传达"②。设计是一种活动，它以图解、素描、表意文字或某种其他抽象记号的方式来构想和创造一个旨在让某种事物得以实现的计划或说明。不管使用什么记号，设计总是抽象概念；它和准备要以其为蓝本制造出来的那个事物从来都不是一回事。③

① 这里我指的是设计的现代观念，以及与体现在"*il designo*"和"*le dessin*"这些词语上的传统看法相对立的设计行业。

② 派伊，《技艺的本质和艺术》（*Nature and Art of Workmanship*），第 17 页。

③ 在符号学的语言中，人们可以说这个标志代表（represent）了准备要做的东西。但是在设计真正变成现实之前，原始的那个东西并不存在，所以并没有什么东西被再现（re-present）；设计必须被认为是一种展示或者是一种观念，是某种将要成为现实但还没有实现的东西。

技艺和设计的不同之处在于它直接与用手加工物质材料的技术能力有关。技艺是指手对材料实际上做了哪些工作;它是手的产物。因此手越熟练或越灵巧,其技能就越精通,技艺也就会越高超。所以技艺作为手工技能的产物,其品质直接取决于诸多因素:手所具有的手工技能水平、工作者对于如何加工材料的技术知识以及工作者所奉行的品质标准等。但是,不同的工作对手工技能水平的要求是不同的,这也是导致劳动者报酬参差不齐的原因之一。挖一条沟的工作需要强而有力的臂膀以及很少的一点点手工技术,所以大部分人都可以完成。而制作一件让人满意的橱柜则需要高超得多的手工技能,所以只有一小部分人可以胜任。

设计师是构思和创造设计的人;在这个意义上,设计是创造性想象的产物。工作者则是让设计变成现实的人,他们先解读记号再将其转变为实际的物质形式;他们运用手工技能去技术性地操控物质材料。由于这种操控必须明确地按照设计指定的路线来进行,所以这里的技艺可以被简单地定义成由缺乏创造力的手所从事的劳动。就设计本身而言,即便它只是把传统程序当作一套工作者早已理解并知道如何运用的现成习俗来启用时,也必须对一些有关技艺的问题给出明确指示。由于工作者不管熟练与否都被要求按照设计的命令行事,所以他们技艺的结果总是相对可以预期的。在这个意义上,技艺基本上是生搬硬套的重复性流程,而不至于像有些人那样习惯性地把它和手艺混淆。[①]

手艺和设计及技艺都不同。但是要想明确定义不同在哪里又是很困难的,因为现代科技和机器已经改变了我们对于生产的看法和预期。对于今天的大多数人来说,"手艺"这个词的含义要么太宽泛或不精确,

① 见科林伍德的《艺术原理》,第 15 页;大卫·贝尔斯(David Bayles)和泰德·奥兰德(Ted Orland)的《艺术与恐惧:对于艺术创作的风险(与回报)的观察》[*Art and Fear: Observations on the Perils (and Rewards) of Artmaking*],第 98 页及以后。尽管我使用的案例都是有示范性的活动,但有时设计师也会把设计变成现实,在这种情况下,构思和制造之间的差别也许就没有那么大了,但即便如此,就工业/机械流程而言,处理材料的方式也必定会有差别。

要么被简单地等同于技艺，它已经因为自己与手的关联而成了争议焦点的靶心。这种模糊的含义被约翰·哈维（John Harvey）用来混淆手艺和技术的差别。在其《中世纪的工匠》（*Mediaeval Craftsmen*）一书中，哈维认为技术和手艺是一回事；如果二者之间有区别的话，本质上也只是一种水平上的差异。但是哈罗德·奥斯本（Harold Osborne）则直言这两个词不应被混淆。奥斯本发现，古代秘鲁的美洲印第安人在砖石建筑、金属加工、制陶、纺织等方面取得了极高的成就，但是在技术层面却非常落后，他们没有锯子、轮子和真正的窑。[1] 我们可能也指出过中美洲的印第安人已经开始使用轮子，但是他们并不觉得这玩意儿除了给儿童当玩具之外还能有什么用。因为缺少这种在现代西方社会中最为典型的技术观念模式，使得他们不会轻易地去对新的想法、技术革新和发现加以开发利用。

至于手艺这个词在很多人看来成为争议焦点的第二个问题，就是这种看法也是现代科技和技术心态优越性的产物。派伊认为，考虑到"关于手艺的奇怪的陈词滥调和偏见，这个词本身就容易引起争议"。他说，"有些人认为应该任由手艺消亡，因为在他们看来，手艺在本质上是落后的并且对新技术抱有敌意，而后者才是我们今天所应该依靠的……也有人相信手艺中含有一种我们至今尚未揭晓的深刻的精神价值"[2]。

随着派伊对这个富有争议性词语的讨论在不断地深入，他自己显然也不太确定如何去给它下定义了。由现代工业技术、大生产和机器加工的可预见性及确定性特征所导致的世界变迁，对于他理解工艺的视角产生了极大的影响。结果，当派伊像哈维那样准确无误地把设计当作技艺的对立面时，他也和哈维一样认为技艺和手艺基本上是一样的。他把手艺说成是技艺的"荣誉头衔"，并得出结论认为手艺只是一

165

[1] 见哈维被引于奥斯本的《手艺的审美观念》一文，第138-139页。
[2] 派伊，《技艺的本质和艺术》，第20页。更多有关技能/设计的争论参见无名的《评论：技能——一个引起争论的词》，第19-21页。

种在品质上不同于技艺的活动。依照手艺是"冒险的技艺",而一般的技艺是"确定的技艺"的分类法,他指出,就像手艺中总有一些冒险的元素那样,技艺中总有着高度的确定性。

沿着这一思路[可能受美国抽象表现主义"行动派绘画"的启发,其中像杰克逊·波洛克和威廉·德·库宁这样的画家被认为经常会在绘画时冒着失败的风险,为的是将创造性的创作过程推向极致],派伊主张"冒险的技艺"(也就是我说的手艺)是那种"使用各种技术或装置的技艺,其结果的品质是无法事先决定的,而是取决于制作者在其加工时施加了多少判断、灵巧和谨慎。它的基本思想是,结果的品质在其制造流程结束以前都存在着失败的风险"。派伊认为,"相较于这种冒险的技艺而言,那种确定的技艺总是可以在批量生产和纯粹的全自动状态中被找到。在这种技艺中,结果的品质在每一件畅销物生产出来之前就被明确地事先决定好了。并不需要太先进的方式就可以事先决定生产过程中每次操作的结果"①。派伊有关"冒险"和"确定"之间品质差异的观点不但有道理而且很重要,因为它抓住了涉及真正有难度的手工劳动的一些富有张力和戏剧性的东西。但在另一个角度上,他的这些论断又让人感到可惜,因为上述看法完全不考虑或者至少忽视了技艺和手艺之间的许多极其重要的差异。在一个层面上,现代设计观念和工业化生产将这种差异模糊化,而在另一个层面,又将这种差异不断地清晰化。

166　　　　在现代设计观念中,设计师的创造在获得物质形式之前只以某种抽象概念的形式存在,这反映了一种心灵和物质相互分离的笛卡尔式二元论。这让先前一直隐晦的东西变得明确起来——也就是心智观念(mental conception)和物理执行之间的分工。将二者之间的差距逐渐形式化乃至不断扩大,正是现代工业化大生产所要求的结果,反映出一

① 两句话都出自派伊的《技艺的本质和艺术》,第 20 页。派伊又继续强调了他的观点,我们必须要小心,不要过度地把手工浪漫化,因为一些机器大生产制造的东西,比如螺帽和螺栓,如果改用手工生产的话,不太可能做得更好(见第 23 页)。

件物品的制造如何被分割成了"设计手法"(design-man-ship)和技艺的两阶段流程。在这一过程中,我们可以对设计观念的品质进行评判而无须考虑成品的质量。在这个意义上,对"技艺"这个词的定性使用是指设计计划的完成质量,也就是工作者们在将设计师的抽象概念付诸实现过程中操控材料的水平。尽管工作者可能具有非常高水平的技术手工技能/灵巧性,但他们(或者根据成本需要)却可能会为其加工过程设定了一个非常低的技艺标准。另一方面,一件设计不管多么地富有或缺乏创新性及实用性,都不是工作者的技艺或职责的问题,而是设计师的创造力问题。那么简单来说,设计和创造性想象有关;技艺则和熟练的手有关。但这二者不必总是同时出现在一个品质层面上,例如复制家具就是一个例子。制作这样的家具基本上就是一种生搬硬套的重复性劳动;无论其技艺多么富有技术含量,它们也绝不可能成为一种创造性设计的产物。

由现代工业技术衍生而来的设计观念,又反过来强调了的"设计观念/人工执行""抽象设计/具体物品""设计师/工作者"等现代二分法。通过强调以机器流程为中心的"工作分工",设计已经不经意地把自身和技艺联系到了一起,使之成为生产过程中既对立又互补的一对搭档。[①] 这一点反映在派伊"确定的技艺"的观念中,如其所言,"结果的品质在每一件畅销物生产出来之前就被明确地事先决定好了"。他认为这种技艺"可以在最纯粹的全自动状态中找到"[②]。

要是这么说的话,我认为派伊犯了一个错误。全自动的生产中无论如何都不可能有这种既不冒险又不确定的技艺。前文中我已经指出,技艺是手对材料做了哪些工作。通过机加工、冲压、压制及各种其

167

① 德国作家、政治家弗里德里希·瑙曼(Friedrich Nauman)在1906年时发表了一篇文章,被约翰·赫斯科特(John Heskett)称作是此后若干年中德意志制造联盟(Deutsche Werkbund)的奠基之作。瑙曼意识到手艺人的活动是集艺术家、制造者和商人于一身的,但是因为实用艺术在机器生产的影响下已经不再等同于手工艺,所以这三种功能就逐渐区分开了。见赫斯科特的《工业设计》(Industrial Design),第88页。

② 派伊,《技艺的本质和艺术》,第20页。

他机械/工业流程而有意制造出来的东西并没有涉及手。因此,即使在设计和技艺之间真的暗含着搭档关系的话,这也是一种不平等的关系,也就是设计在等级序列中处于特权地位而技艺处于劣势——毕竟机器生产的目标就是要消灭熟练的人工之手并因此而消灭劳动本身。在工业化的世界中,机制物可以是焊接、胶粘、拧螺丝、用螺栓固定或者用钉子钉成的——也就是由人类或机械的手以各种方式组合而成——但是作为材料,它们实际上很少经由手来加工。

这种劳动"分工"也影响了我们对于手艺作为一种构思和制作相互统一的过程的观念及其理解。用亚里士多德关于**理论性知识**、**实践性知识**和**创造性知识**的思想(尽管可能在某些哲学家看来不够严谨)来说的话,我想表达的其实很简单:设计或"设计手法"与技艺之间不应该只是相互对立的关系,设计由于包含了抽象的理论性知识,反而应该被视为与"**理论性知识**"的领域有关——毕竟设计始终都是抽象概念,是对于那些在"理论上"而非现实中存在的东西的形式化发明。

另一方面,技艺由于包含了实用的手工技能,所以应该被视为与"**实践性知识**"的领域有关——因为工作者被要求对设计进行"去抽象化"(de-abstract)以便将其变成现实的制造物,故而他们在按照设计行事时当然必须具备一套抽象概念的知识。但是尽管如此,他们的这些本质上属于实用层面的手工技能活动也必须是可预期的。正是在这个意义上我们可以说,现代社会中的设计是一种发明新形式的过程,而技艺只是运用材料来对那些形式进行填充的过程。①

168　　　　但是手艺是第三种活动,可以被看成是融合了"**理论性知识**"和"**实践性知识**"的活动,因为它既有抽象的一面,也有实用的、物质的一面。它不但像派伊所宣称的那样包含了通过技术手工技能而在技艺层面上所展开的冒险,同时也像在设计中的那样包含了一种经过了抽象的概

① 倾注在材料中的技艺所采用的形式是不需要在设计中呈现的;它可能是工人们运用传统方式来实现的那种形式,就像制作一个"当代的"温莎椅或震颤派式样的篮子。

　　　　　　　　　　　　　　　工艺理论:功能和美学表达

念化的元素。换句话说,手艺并不仅仅局限于复杂技术手工技能(不管有无风险)的执行;它还包含了通过手来进行复杂技术手工技能的应用和指导过程中的创造性想象。因此,手艺应该被视为与"**创造性知识**"的领域有关,因为技术性技能和创造性想象在手艺中会合到了一起从而让事物成为一个物质—观念的实体。手艺和"创造性知识"一样,应该被理解为是一种把实际的物质形式和想法/概念结合到一起的创造性行动。这种创造性行动成为各种原创性工艺品的依据。在这个意义上,手艺是一个将材料形式化以及将形式物质化(materializing)相结合进而推动原创性工艺品创造的过程。

用"手艺"这个词来精确地定义这类活动,一方面是为了把它和设计区别开来,另一方面也为了把它和技艺区别开来。作为一个词语,手艺强调了创造性的维度(dimension),也就是与工艺品制作有关的思维水平,同时也勾勒出了技艺中的技术手工技能与真正的手艺中的创造性技术手工技能之间的差异。

如前所述,在设计和生产的现代分工出现以前,制造需要设计和技艺融合成现代主义所不断地以笛卡尔式二元论的形式来加以区分的东西——心智观念和物理执行。在这种二元论中,抽象的形式发明已经取得了相对于手工技能和技艺二者的优先地位,因为抽象的形式发明反映了进步和效率这类典型的现代工业社会的价值观。机器通过消灭成本高昂的技术手工技能,让自己变得更划算并且成为技术进步的象征。在此过程中,它们侵蚀了技艺的价值和意义并进而为工艺和美术培植了新的社会环境,在这种环境中,如派伊所说,"手艺"这个词成为一个争论焦点,因为它看起来似乎象征着过时的、反对进步的思想。纽约现代艺术博物馆里收集设计而不是工艺,这也反映了社会价值的普遍转向,即从注重熟练执行和技艺水平转向注重机器及其对于代表了现代美术和现代设计的抽象的概念化的嗜好。这就解释了为何美国工艺博物馆要更名为艺术和设计博物馆,以及加州艺术学院(California College of the Arts)为何要在几年前将其校名中的"工艺"一词去掉。

在当下的工业—技术氛围中,概念化相比执行更有价值,执行的重要性似乎已经被削弱到生搬硬套和机械性重复的地步。我假设其遵行这样的逻辑:"毕竟,如果连机器都可以做到的话,那么执行的过程又有何重要性和创新性可言呢?"

与这种社会潮流格格不入的是,一直遵循着手艺的传统实践的工匠们在构想的**同时也在**执行。但是要做到这一点可不只是统一操作这么简单。因为这种结合里所囊括的是一种意义深远的创造力行动,就像我已经尝试用与亚里士多德的"创造性知识"有关的手艺过程来表达的那样。在工艺中,观念和执行不但没有被分成不同的阶段,反而在材料的物理特性偶遇观念形式或观念形式偶遇物质材料时,二者结合并形成了一套微妙的反馈系统。在这种相遇中,思考和制作、视觉化和执行,**理论性知识**和**实践性知识**携手并肩,来回往复。每当这种情况发生,当想法操控了材料而且材料也约束了想法时,就发生了真正的辩证与对话过程。正是这种在制造过程中发生的相互约束和相互调整的过程才是手艺这种创造性行动的核心。也正是这一点才使得手艺成为一种将材料形式化和形式物质化的独特过程。这也说明了为何对于工匠而言,概念、想法都只存在于形式之中,或者就是形式本身;想法和形式既是合一的也是相同的。①

派伊关于技艺要么确定要么冒险的观点,没有能够凸显出这些重要的差别。它反而坚持强调技艺水平和相关的技术手工技能水平,对于这一点,鲁道夫·阿恩海姆在其艺术心理学著作中回应说:"对于形式的品质,总有一些可以让人接受的标准,它们始终如一,也就是要问:

170

是制作者的直觉判断掌控了工具,还是工具迫使制作者接受其本身的

① 如前所述,这只是一个概念上的抽象;在现实中总是一定要有某些计划的,至少在过程开始的时候是如此。但是,计划类似于画家或雕塑家的草稿;它并不是对完成品的所有要素和细节都做好提前的概念化准备,从而让作品作为一种理念和一种物质形式的双重身份都可以毫无疑问地得以实现。

机械性单调重复的偏好?"①的确,我们必须认识到,不管是均匀地给墙面刷灰,还是给抽屉做个漂亮的榫头,或者车一个标准的木碗,在这些完全不同的活动中对于技术手工技能的使用只是一个方面,另一方面则是对于一个独特工艺品的构思和制作。为了制作工艺品而对于工具的运用过程可能是重复性的,但是如果工具被用来为发明和创造性想象服务的话,最终的完成品则未必是重复性的。

对于传统的工匠来说,构思/执行,想象/制作,这些二元互动的过程将心灵、身体和创造性想象联系到一起,从而使得心灵通过身体延伸到手和手指,甚至还进一步延伸到了作为其延伸物的工具上。通过这种行动,心灵和创造性想象逐渐与有形现实本身的实际物理物联系起来,也就是和被称为自然的原始物质联系起来。这种心灵和身体的联系也就是在操控自然的物质材料的过程中对于**理论性知识**和**实践性知识**的联系,它是一种转换性的过程,其本质是一种在最高意义上居于手艺核心位置的创造性的诗意的行动。这是一种有待于直接从自然本身的原始物质中创造出人类世界的诗意的行动。这一行动需要我们把对于自然的直观感受和体验转换到文化世界中去。

① 阿恩海姆,《工艺之路》,第 39 页。这些评论尤其适用于机器大生产,但也适用于派伊的"确定的技艺"。

第十七章　工匠和设计师

尽管我已经说了这么多,但如果就此认为工匠和设计师的活动就是彼此完全陌生的话,那也是不准确的;二者在操作的方式上仍有很多相似之处。设计师不但要解决功能外形的问题,而且也像工匠那样在创造过程中不断地发明、推敲和打磨自己的设计。但是二者之间最大的差别在于,工匠以一件成品为终点,也就是以发挥功能的物品为终点,设计师则不是。他们的工作以一张素描或者某些其他形式的抽象记号为终点,而这些东西在随后阶段会被制造成为一件现实物;但在此之前,它仍然是抽象的符号——"设计"一词本身就是来源于拉丁语"*sigmum*",意思就是符号。因此,设计作为一种符号的制造过程,是我所说的两阶段过程中的第一个阶段;现实物的制造只会出现在第二个阶段里。

这一点的意义在于让我们明白,设计师在设计过程中并不直接与物理世界的物质打交道;也可以说,在想法、形式和物质之间并没有出现可以让它们最终走到一起成为成熟设计物的对话/辩证过程,也没有任何形式的给予和索取。设计师所有的直接相遇都是和记号体系的相遇——也就是如何用符号来表示他们在(不管是在纸上还是在电脑上)未来物品上的心智观念以便将其作为指导性的设计计划而加以"捕获"。如果计划得以被实现为物质实体的话,那么它将会由某个人或者更有可能由机器在第二阶段的操作中完成。

　　与工艺核心部分的转型过程相比,也就是我所说的那种包括了**理**

论性知识、实践性知识和创造性知识的过程相比，设计则是一个在观念上与那些或能或不能被抽象到纸面或电脑中的记号系统的东西进行对话的过程。就这一点来说的话，设计中的张力（tension）存在于一个脱离了手艺的理想化、形式化和物质化过程的阶段。因此，设计阶段中实际上能够做出什么的问题，在很大程度上也就是一个哪些东西或能或不能被构思并用符号来表示成一套指令的问题；这会让设计所具有的与工作者或为机器设定程序的人所无法轻易地以某种方式进行交流的特征，难以在最终的完成品中体现，即便这并非完全没有可能。如派伊所说，设计"就是某种带有实用目的，能够用语言或通过描绘来传达的东西。"[①]在这种情况下，设计必须被看成是几个层面上的抽象过程。首先，对于设计师而言，物理物质和功能形式之间的关系只能作为抽象概念而存在，因为物质并不直接参与形式的创造；其次，设计物本身必须被视为抽象概念，因为它只存在于纸面上；最后，可以说，当设计通过素描或计算机模型而被"制成"或"捕获"时，抽象概念的对话便会出现，因为所有的记号体系在其作为符号的本质层面都是抽象概念。

对于那些必须实现设计计划的工作者来说，这有点类似于工匠所遇到的情况。他们同样必须依靠想象来将设计从抽象的计划变成有形的物体。但是二者的差别在于，对于工匠来说，想象在制造过程当中也被用来概念化物品。当工人只需想着用什么方法来把材料填充到设计形式中时，工匠则必须考虑到方法和结果。对于工作者来说，想象被用于把某人的物品观念从一套现成的指令中"去抽象化"——素描或其他形式的抽象记号。在以这种方式来实现设计的过程中，工作者很像设计师：他们都要克服由这种必须要其不断进行解释的特殊交流方式所带来的局限性。在这个意义上，作为抽象记号的设计是位于设计师和工作者之间的媒介物，但它和所有的符号一样，无声而沉默地游荡在概念

① 派伊，《技艺的本质和艺术》，第 17 页。

和现实之间的某个地方。① 因此,工作者的想象必须被指向设计师心目中通过"描绘"而表现出来的那种解释。与其说工作者是像工匠那样加入与物质现实的直接辩证关系中,还不如说他们是作为抽象的记号体系中的一种存在而被迫参与和设计师之间的"对话"的。当然,在先进的工业化生产中,成品的制造通常既不涉及真正的工作者也不涉及真正的技艺,只涉及一些了解机器能做什么和怎么让它们去做的人。工程师制造机器,设计师用其设计来为机器"设定程序",而工作者则被削弱到以不断地提供材料并且随后组装其生产出来的零部件的方式来为机器服务的地步。

设计师和工匠之间另一个不容低估的巨大差异在于,工匠让材料参与形式塑造的过程。因此工匠总是以原创的(original)独特完成品为目标。这种情况甚至也会发生在工匠制作同一类型的多件物品时,比如一套餐具或者一套椅子;每个单独的物品都只不过是强化了其所属那个集合——在这个意义上,一套也就是一系列单独的原创物或成员的集合。工匠把制造一件或一套原创物作为目标,设计师却完全不这么想,因为这不是设计过程的本质。设计师不得不为大规模生产来构思产品,所以尽管具体的设计观念可能是原创的甚至是独特的,却很少是从原创独特物的生产过程中获得的——工业化生产显然不打算这么做。它们追求的是数量巨大的相同的、一致的产品。我将其称为"**批量生产品**"(multiples),它们代表了一种和工艺品相反的方向。这是一种只有工业化大生产才能造成的典型的现代现象。②

① 当然,我把这一过程简化是为了提出一个概念性观点。在现实中,设计师并没有理由不向工人面对面地对设计做出解释。当然,工匠也会带着样板、工具参与到生产过程中。尽管情况可能的确如此,但是在作为一套指令的设计和必须实现这些指令的工人之间的关系仍然是不稳定的,类似于音乐家必须对已经逝世多年的作曲家的老式音乐风格进行再创作那样,比如对于巴赫的音乐。

② 古代的钱币和早期的印刷书籍可以被看作是批量生产的先驱;但是,因为它们是手工制作的,所以不是统一的、标准化的产品;每一个都有所不同,每一件都是独一无二的。

　　要理解什么是批量生产品以及它对于工艺和我们的世界观产生了哪些影响，就需要看看它与手工物的前工业时代是什么关系。这个时代的世界由**原作品**（originals）、**临摹品**（copies）、**复制品**（reproductions）组成，所有这些都是彼此相关的。如我所说，原作不管是一件还是一套，都是独一无二的物品。临摹严格意义上是指在材料和外观上都复制了原作的物品——原作就是其临摹的对象。而复制则是对原作的再制作和再生产，但无须在材料和外观上完全忠实于原作，就像用摄影来复制一幅绘画那样。

　　临摹品和复制品总是以原作为基础的。正是因为依赖于原作，所以它们强调原作既作为物品又作为哲学概念的存在感和优先性。而在另一方面，批量生产品不但挑战了这种关系，还试图将其彻底瓦解。之所以如此，原因并不主要在于它们不是独一无二的、个性化的物品或者它们能够以无限数量的方式存在。而是因为它们是在一种否认原作、也不依赖原作作为其源头的理念之下被构思和生产出来的完全一样的物品。换句话说，批量生产品既与临摹品无关也与复制品无关，也与任何其他的存在物无关；每一件批量生产品只与生产线上的其他批量生产品有关；而且流水线上的每一件批量生产品彼此之间都是平等的；它们之间没有物质或哲学上的差异。① 正是这一点使得它们成为一种彻头彻尾的现代现象。这也解释了为何批量生产品实际上瓦解了我们把原初物体（original object）当作一种哲学概念和独特事物的观念②；也

　　① 正如皮尔斯所指出的，我们会在哲学上这样描述此类情况，即作为一种设计观念的批量生产品会成为一种类型，而生产出来的现实物品则会成为一个标志（token）。比如，作为一种设计观念的《巴塞罗那椅》（*Barcelona Chair*）（图 24）是一种椅子类型，一种独一无二的类型，而每一件制造出来的巴塞罗那椅实物则都是其不计其数的标志中的一个。

　　② 批量生产还不得和模拟仿真品（simulations）混为一谈，尽管二者是有联系的，后者对于原创性及我们的现实感来说可能更具破坏性。模拟仿真品模仿了一件并不存在或从未存在过的原创物品或事件。就像一位从未存在过的或编造过历史/新闻事件的艺术家在制作绘画的赝品一样，模拟仿真品只需要简单地"假装"重述一个事实，就可以篡改和玷污我们对于原作的理解。更多与此有关的内容参见鲍德里亚（Jean Baudrillard）的《符号政治经济学批判》（*For a Critique of the Political Economy of the Sign*）一书。

就是说，它们不但在创造物等级序列的顶端位置上取代了原作，而且还打碎了这个等级序列本身以及由此构筑的通过物质物来理解创造性行动这一传统的根基。

可以举个例子来表达我的意思，也就是说，"古董"（vintage）这个词被我们逐渐用来取代"原作"。我们说起老式汽车时，经常会说原型车的年份——比如 1932 年的福特轿跑或 1957 年的雪佛兰羚羊——而不太说它们的临摹和原作。每一辆单独的车都是该年份和该型号的代表。当我们想了解一下 32 款福特或 57 款雪佛兰还有多少原装部件时，我们通常指的是这一年份的车或古董车而不是那一辆原作车（实际上也不存在）。在这种用法中，"古董"这个词并不主要指年代，就像其并不主要指物品与其生产线的关联一样。在一定程度上，美术摄影也是如此。由于今天的绝大多数摄影作品都是由机械化流程制作的，而不是像十九世纪中期那样用手来一张张地画出形象，所以"古董"一词替代了"原作"的词义和概念。在今天的摄影中，"古董"是指摄影师在底片曝光的时间点或时间段拍摄并冲印的照片。非古董照片（non-vintage photograph）是指摄影师或其他人从一张已经曝光过的底片上冲印的照片。

但是仍然有一些物品会让"古董"这个词陷入无法阐明的有趣窘境。如果侨居国外的美国摄影师曼·雷（Man Ray）于 1925 年在巴黎曝光一张底片并拿它冲印了一张照片，然后又于 1960 年在纽约冲印了同一张照片的话，那么只有第一张才会被认为是"古董"照片，即便这两张都是出自曼·雷之手。那么第二次冲印出来的又是什么呢？它既不是原作也不是古董作品，所以我们该拿它怎么办？我们该把它放在创造物等级序列的什么位置上呢？批量生产给我们的原作观念带来的另一个难题，举例来说，就是那些通常由连锁店推广的胶卷制作而成的机器冲印的快门照片。那么哪一个才是原作冲印照片呢？是从机器中第一个出来的那一张吗？也许是吧，但是第二张、第三张以及下面出来的每一张都肯定不能算是第一张的临摹或复制。就像曼·雷的照片一

样，包括第一张在内的所有冲印照片都来自同一张底片，它们也因此就具有了彼此之间的关联。在此基础上我们就会明白，即使第一批冲印照片不在了，我们仍然能够冲印出更多的来。但是，我们也不能说底片就是原作或者冲印照片就是原作的临摹或复制。从定义上讲，冲印照片和底片完全反过来；它们的色彩光线是相对的。我们可以得出的结论是，摄影冲印很像设计物，它们是从一张作为源头而非原作的底片中产生的对于其自身的批量生产。原作的冲印照片并不存在，就像原作的设计物从未存在过一样。① 我们之所以将某些冲印照片和设计物定义为"古董"，是因为它们被生产出来的时间接近于这个设计被完成或这张底片被曝光的时间，②但我们既不能将其看成是像工艺品那样的创造，甚至也不能将其看成是像手工作品那样的原创物品。③

设计师的目标就是要制造批量生产。尽管他们也会做出一些模型或者"原型"来测试设计和生产的可行性，但是即便有，也很少有原作能够在我们所理解这个词的那种传统意义上被保存下来。设计师与进行批量生产的大生产技术之间的结盟，使得设计师和工匠之间的差别变成了数量庞大的同质化物品与手工制造的单一独特物或成套物之间的问题。

这种在目标以及达成目标的方式上的差异既从实用层面也从观念

① "古董"这个词也没有承认从每一张底片中冲洗出照片所付出的创造性努力。安塞尔·亚当斯（Ansel Adams）就非常在意这种让他的每次冲洗都更完美的努力。我觉得他冲洗得越完美，这些照片就越缺乏独特性，也就会更像是一种批量生产。也许其中所隐含的微妙差别就在于，当我们在讨论相片时会很自然地谈到画面的质量，就好像画面是某种与相片截然不同并且可以成为摄影师原创思想的东西。

② 对于机械化复制的经典讨论来自瓦尔特·本雅明（Walter Benjamin）的《机械化复制时代的艺术品》一文，第 217-251 页。在文章中，本雅明对机械化复制表示赞赏，因为它们耗尽了艺术品的艺术气息，进而赤裸裸地向观看者展露了其"非浪漫化"的主题。他没有考虑到的是这种艺术之手及其所塑造的个人的枯萎所带来的影响，因为手在艺术行为中就是个人的隐喻。

③ 我们可以同样地从哲学视角把雪佛兰和福特批量生产的老爷车分成类型和标志。每一辆雪佛兰或福特都是一种类型的标志，类型是设计概念，标志则是在车道上实际奔跑着的汽车。

层面塑造了工匠和设计师的前景。如果手艺(相对于技艺和"设计手法")是由手通过操控材料来引发和创造事物的能力,那么工匠就必须要在掌握材料特性的广泛知识的基础上具备一种了解事物应该变成什么以及如何能变成那样的感觉。同样重要的是,工匠也要有必备的技术手工技能,以便可以用非常复杂的方式来操控材料从而生产出工艺品。尽管设计师也应该了解材料的特性并对形状和形式持有敏锐的感觉,但这种设计师必备的材料知识是和"机器生产能力"相关的;操控材料的技术手工技能可以交给熟练的工作者或者有更大的可能会交给机器。这样,设计师的经验就会逐渐脱离材料的感官体验以及用于制造甚至装配物体的技术流程。比如当像乔舒亚·威基伍德的伊特鲁里亚(Josiah Wedgwood's Etruria)这样的制造厂于 1769 年在英格兰特伦特河畔的斯托克附近开工时,就已经出现了这样的变化。这类工厂的出现让概念和执行之间的分裂更加显著。在接下来的时间里,随着工业化和自动化水平的提高,这种情况只会变得更加严重。

机器在为大规模生产提供可行性的同时,也提出了成本—效益(cost-effectiveness)这一物品生产的核心问题——在一件东西的生产成本上稍微降低一点点,就会在批量生产时产出相当可观的数字,而在手工生产时这并不是问题。在这种环境中,设计师会举棋不定,而工匠不会;因为设计师们掌握着调整设计以便让其满足需要和机器生产能力的大量生产的关键。因此,制约设计的不仅是那些可以借助抽象的设计记号来交流的东西,还有机器能够做什么——也就是机器最终决定了设计物的参数和极限。而且,因为机器在简单快捷地大量制造物品时是极其实惠而高效的,所以物品的设计必须要对此用心考虑。

以上这些所带来的结果就是,设计师们渐渐地不再去接触材料的天然感官品质,也不再关心它们能被如何加工。他们开始根据手头上的信息**以及**可出让给机器性能和机器流程的因素来看待材料和理解设计原则。当设计师迁就了机器的时候,机器精神就不断地开始主宰他

们的世界观,也主宰了我们的世界观。① 这种变化在二十世纪初工业生产方式提高了工业化国家人民的生活水平时就已经非常明显;由这些国家里民众的世界观所孕育的社会环境很快也被塑造成更加地迎合机器和工业化生产方式的价值观。比如在十九世纪末,古斯塔夫·斯蒂克利(Gustave Stickley)展示了一系列适合机器生产的廉价家具——笔直的切线和极简的装饰。在 1901 年时,他创办了《工匠》(*The Craftsman*)杂志来推广他的想法,即他的家具打算"用品味的奢华来代替成本的高昂。"②当设计师理查德·里默施密德(Richard Riemerschmid)加入他的姐夫卡尔·施密特(Karl Schmidt)在德国开办的公司之后,他于 1907 年设计了所谓的"机器家具"以便于进行系列化大生产。在设计史学家约翰·赫斯科特看来,这些家具"没有装饰元素,没有花纹,只有一点等高的、表面的镶嵌"。赫斯科特也指出,像德国人奥古斯特·恩德尔(August Endell)和瓦尔特·格罗皮乌斯(Walter Gropius)所设计的交通工具的简洁线条和高效率特征也对现代公寓和厨房的许多设计产生了影响。③ 到了二十世纪二十年代后期,业已成型的机器风格得到了进一步发展,表现出这种大规模机器生产的敏锐性(图 18)。二十世纪二十至三十年代的流线型化(streamlining)风格就是这样的例子;它代表了一种美学,其中技艺的传统隐喻价值不再被认为是必须的和可取的,反而逐渐被视为是一种缓慢的、个体的、昂贵的和过时的东西而受到回避。流线型化试图通过内部驱动力的空气动力学造型,来从视觉形式上表达工业时代技术的本质及其永无止境的进步。这是到目前为止涉及了从面包机到火车头的大规模产品系列,人们并不在乎它们实际上是不是工业生产的,甚至不在乎有些东西是

① 新工艺流程和合成材料的发明几乎总是为了响应机器生产的能力;否则,从经济效益上讲是不可行的。

② 见约翰·弗莱明和修·昂纳的《古斯塔夫·斯蒂克利》,第 758 页。值得注意的是,斯蒂克利创办的杂志的名称表明了当时工艺和手艺的概念正在悄然发生变化。

③ 约翰·赫斯科特,《工业设计》,第 91-92 页。

第十七章 工匠和设计师　　　　　　　　　169

否需要空气动力学的流线造型(图19)。通过这种方式,流线型化逐渐
代表了一种功能的美学展示,它把实际功能从现代工业社会中高效分
配的增长价值变成一种存储着隐喻内容和意义的符号。①

图18 《二十世纪有限公司的机车》(*20th Century Limited Locomotive*),
纽约中央系统,1938年,由亨利·德雷弗斯(Henry Dreyfuss, 1904—1972,
US)设计。亨利·德雷弗斯收藏,史密森学会,国家设计博物馆,库珀-休
伊特(Cooper-Hewitt)。摄影:罗伯特·亚纳尔(Robert Yarnall),史密森学
会,国家设计博物馆,库珀·休伊特友情赞助。

作为工业方式发展的最主要的后果,我们只剩下用机器来**生产/加
工**我们所拥有的绝大部分物品了,而不是人们自己来**制造/加工**它们或
者是让工匠来**手工制作**它们。今天我们所拥有和使用的东西中只有相

① 更多有关"流线型化"的内容参见杰弗里·梅克尔(Jeffrey L. Meikle)的《二
十世纪有限公司:1925—1939年的美国工业设计》(*Twentieth Century Limited:
Industrial Design in America*,1925-1939)及其《美国设计》(*Design in the USA*)两本
著作。更多有关代表技术的思想参见鲁茨基(R. L. Rutsky)的《高科技:从机器美学
到后人类的艺术与技术》(*High Technē:Art and Technology from the Machine
Aesthetic to Posthuman*)一书。

工艺理论:功能和美学表达

图19　雷蒙德·洛伊威(Raymond Loewy),《泪滴卷笔刀》(*Teardrop Pencil Sharpener*, 1993)。照片由特拉华州威尔明顿的格利博物馆和图书馆友情赞助。

德雷弗斯的火车设计(图18)与洛伊威的卷笔刀形成了一个有趣的形式对比。尽管德雷弗斯的火车处于静止状态,但它和卷笔刀都有一种速度感和澎湃的能量感,这是它们被按照流线型进行设计的结果;这种设计风格源于空气动力学,从科学角度看确实能减少物体运动的空气阻力。然而,洛伊威的卷笔刀从未真正生产过,它也不会像火车在行驶时那样遇到空气阻力。与当时许多其他设计师一样,洛伊威所做的是将流线型设计作为一种视觉符号来代表效率,尽管这与对象的实际功能无关。从这个意义上说,流线型元素的加入是为了给人一种空气动力学上的效率感,这一点回应了当时这个唤起了现代主义未来感的时代的社会需求,而这种未来感正是通过速度、能量和空气动力学的高效设计来体现的。人们可能还会注意到,洛伊威的设计有一种"无尺度"感;在尺寸上,它可能小如卷笔刀,也可能大如飞艇,甚至是《星际迷航》(*Star Trek*)系列影视剧中的宇宙飞船。

对很少一部分是通过技艺来制作的,由手艺来制作的就更少了。其结果就是,"制作"行为作为一项与加工和技艺的价值有关的具体种类的行动中所包含的意义已经备受挫折,而依赖于创造唯一并且独特物品的工艺和手艺的价值也一样难逃厄运。有鉴于此,似乎已经没有必要再去赘述今天所有的工艺匠人们都应该认识到设计和大规模生产的工业文化已经对他们的职业地位和职业声望产生了多大的影响了。

第十八章　工艺和设计的寓意

　　如前所述，如果某个东西要想容纳、遮盖或者支撑的话，它就必须要**遵守**自然的物理法则，也就是我们所说的冷酷的自然现实（brute facts of nature）。这些冷酷现实规定了此类物品的物质形式，而社会和社会习俗只约定了我们是否使用它们。但是尽管它们具有自然性，此类物品的制作过程仍然非常复杂，首先是冷酷现实必须被概念化为抽象的想法—概念，随后，它们被重新配置为与功用/应用功能相关的抽象的形式—概念；最后这些形式—概念再被实现成为物质性的物品。①比如一池水必须先被概念化为"容纳"的想法—概念，然后再被**形式化**为"容器"这种形式—概念，最后才能被实现为某种实际的物理容器或器皿。用更抽象的话来说，我们可以说像动词或主动形式的"去容纳""去遮盖"或者"去支撑"这样的想法—概念，必须被概念化为名词或事物形式（thing forms，作为"容器""遮盖物"和"支撑物"的形式—概念），

然后才能被物质化为物质物。②正是在这个意义上，像工艺品这样的应用物中的基本功能形式，就不只是以某种随意方式编排到一起的物

　　①　美术是否通过给事先存在的形式以想法—概念的方式来反其道而行呢？比如在具象艺术中赋予人体以意义。在现代后期阶段，工艺和美术之间的紧张关系很大程度上与美术背离了它的传统形式从而使其也不得不寻找一种形式来赋予想法—概念有关——这难道不是立体主义、未来主义、超现实主义、抽象表象主义和极简主义都在做的斗争吗？

　　②　说到语言和思想，法国哲学家杜夫海纳描述这一过程时说："如果主语是一个已实现的谓语，那么谓语就是一个被思考的主语。……建构主语和思考谓语是一回事。"见杜夫海纳的《语言与哲学》（*Language and Philosophy*），第90页。

质性的,它同时也是本体论的。也就是说,作为一种由冷酷的自然现实所制约的物质材料中所体现出来的想法—概念和形式—概念,功能形式被认为是独立于语言和各种社会习俗之外而存在的;在这个意义上,它可以宣称其拥有作为现实物而不是幻想物的本体论身份。

然而如果这样说的话,仍有很多重要的问题没有得到解释。比如,既然工艺品中的应用功能和机制设计物中的应用功能都可以宣称起源于冷酷的自然现实,那么二者之间有何联系? 此外,尽管二者都有这样的自然现实起源,那么是否意味着工艺品乃至机制物也有着至关重要的社会生命? 如果可以的话,与机制物相对的工艺品又是如何让其功能、材料、技术和手工性在这种社会生命中得到反映的?

如前所述,"应用"这个词是指物品执行与理论功能相对的实用功能。但是,就像现代设计和工业生产技术所展示的那样,"应用"一词并不一定与手密不可分。功能物可以通过包括机器在内的任何一种流程和方法来制造,并仍能满足符合"应用物"类别定义的各种功能需要。有鉴于此,对于前工业时代所认为的所有应用物都是人手制造的产品的这种假设就不能成立了。这就提出了工艺作为一个独立活动领域的严肃问题。如果容器、遮盖物和支撑物的制造未必牵涉手或任何一种手工的话,那么是否这就理所当然地表明机器制造的容器、遮盖物和支撑物和工艺品是一回事了? 或者它们事实上就是工艺品? 如果可以这样认为的话,那么将工艺与手工制作、手工和手艺紧密联系起来的做法,就只不过是一个已经变成那种在现代机器生产的时代里不再有效甚至不再相关的传统历史中的偶然事件而已。

我认为事实不是这样的,我同时也认为机制的容器、遮盖物和支撑物都不应被当成是工艺品。我们不应该忽视它们在制造方式上的差异,原因主要有以下几点。对于许多应用物来说,比如说两把凿子,是机制的还是手工的相对而言并不重要。但是对于工艺品来说,情况则有所不同。首先,手工制造对于工艺品作为物品的身份而言是非常重要的,因为它们和人体(特别是手)之间的独特关系,在很大程度上是发

184

端于这种经由手的制作的。如我们所见,这种"手工性"说明了是手在主导着从工艺品上获得使用中的灵便(handiness)这种特性。当手被弃置在设计流程和机器之外时,这些特性便会随着设计越来越远离手的需要而面临消失的危险。这就是鲁道夫·阿恩海姆在德国的咖啡馆看到一件被其形容为"刺眼的怪物"(图20)的咖啡壶时所要表达的东西。让他不安的地方在于,其形状并非来源于人手,而是来源于高度重视存储效率和实用性而非使用之灵便的机器敏感性上。[1] 事实上,这个咖啡壶的得名只是由于它在形式上是一个没有壶嘴和把手的、简单的陶瓷立方体;在其一角上有手指可以握的洞,而在相对的另一端有出水口。尽管这种设计在空间利用和堆叠性方面很有效率,但是在使用时却并不友好。其设计更接近于板条箱,把手既不太好散热,也不太好持握,也不太容易倒出咖啡来。很明显,这些功能特征对于它的设计师来说并不是那么重要,重要的是实现了一种暗示着效率和进步的工业化外观。

图20 《立方体咖啡壶》(*Cubic Coffeepot*),约二十世纪二十至三十年代,德国。

这是阿恩海姆所说的立方体咖啡壶的外观图。尽管他因为其对用户不友好的外形而将之称为"刺眼的怪物",但这个壶的概念以及它与其试图效仿的机制产品之间的关系都非常现代。

第二个原因在于手工制作是工艺品的一个必不可少的方面,因为

① 阿恩海姆,《我们所追求的形式》,第356页。

手艺本身**就是**对话/辩证的过程。如我所言,这一过程起源于当材料通过技术而在手中被实际加工时对于想法—概念和形式—概念的**形式化**。设计并不参与和材料的对话/辩证接触,因为它把在设计阶段里完成的对于形式的概念化过程和在制造阶段里完成的对于形式在现实中的物质化过程分离开来了。除此以外,设计过程的结果是完全的现代物,也就是批量生产品,这种东西既不是原作品,也不是临摹品,也不是复制品,从而以此瓦解了原创性(originality)的哲学概念。

　　仅靠这三个原因应该足以确保能够在保留"工艺"这个词的同时还将其限制在只被应用于那些由手制作的容器、遮盖物和支撑物上。但是这里还有比物品的身份和形式外观更大的问题。这是因为工艺品和机制物在它们有助于塑造我们用什么方式来看待和理解这个世界、世界上的万物以及我们与这些事物之间关系的这层意义上,都有某种社会生命,或者也可以说它们具有某种社会性存在方式。工艺品正是通过手艺来起这种作用的。当涉及工艺品的社会生命时,我们便逐渐以和机制物不同的方式理解了自身与世界上其他事物之间的某些关系。这是因为通过其与双手的联系,工艺品带给世界的启示帮助我们以不同的方式来看待自然和世界,而不是只靠从机器制造和机械生产中获得启发这一条路径。之所以会出现这种不同,我们可以这样理解,是因为手是一个可以对我们在从物质到形式的物质化过程中的作为加以限制的因素。和以无限动力及无休止的生产为特征的机器不同,人手在尺寸、力量、技能甚至耐力和速度上都是有限的。这种极限不仅确立了工艺品的尺度,而且因为它们是全人类所共享的极限而不只针对工匠,所以它们也赋予我们一种如何与世界上包括人造物和自然物在内的其他事物相联系的感觉。在此过程中,手提供了一个基本的、普遍的测量标准来衡量人类包含了哪些方面的尺度和比例、材料和形式;它提供了一个既能判断品质好坏又可以区分富足和过剩的标准。在本质上,手为人类提供了一种有关合适和恰当的自身感觉,这是一种关于如何在这个世界上存在的分寸感,它会禁不住对其所涉足过的各种社会和文

185

186

化制度产生深远影响。通过这样的方式,工艺便对这种今天我们越来越以机械—技术—科学的理性主义为标榜的制度化心态(mentality)做出了重要的矫正和制衡,这种理性主义曾经对这个世界及其中的万物做了大量的祛魅(disenchant)工作;我所说的祛魅,是指要通过理性的经验的术语来对包括各种行动和体验在内的一切都给出合理的解释,从而把魔法甚至奇迹驱逐出世界之外。①

我所提出的论点并不是在讨论工艺是否有不同或者是不是更好的问题,也不是在缅怀传统和过去的问题——所谓的"旧日美好时光"。相反,这是一个在意识到了人类价值和人类关系重要性的前提下,为了对抗由机械—技术—科学的文化所助长的"无限性"而去寻求以何种方式在世界上立足的问题。令人困扰的地方并不在于这种文化心理本身是好还是不好;很明显它没有什么不好。通过其对于理性主义系数和生产效率的推动,这种机械—技术—科学的心理已经戏剧般地提升了发达国家里绝大多数人的物质福利。但这也正是问题所在,它已经如此成功地让世界沐浴在其强有力的恩惠之中,以至于渐渐堵塞了我们看待和理解世界的各种其他方式。从根本上讲,它迫使我们只用一种方式去看待和理解世界,也就是它提供的方式。在日常生活的社会领域中,便利性和物质获取作为效率和进步的标志已经被提升到了现在美国经济的三分之二都是由消费者支出的地步。消费本身已经成为一种价值或者具有了价值;我们消费最时髦的时装、最新鲜的食物、最新式的小程序、最新潮的流行时尚,所有这些都塑造了我们对于工作的态度(我们必须工作得更久,挣更多的钱,才能买更多的东西)、对于社会

① 更多有关"形式理性主义"的现代主义逻辑对社会生活进行全方位渗透的内容,参见阿拉托(Andrew Arato)在《重要的法兰克福学派》(*The Essential Frankfort School Reader*)一书第191页及以后的内容中对于马克斯·韦伯(Max Weber)的讨论。与我们讨论的限度问题相似的是有体育竞技中滥用药物的问题。药物破坏了运动员和观众的关系,因为它们打破了人类的所有天然限度。任何行动者所取得的成就,不仅仅是在体育中,都必须按照人的标准通过与观众自身的极限进行对比才能获得理解,否则,和人有关的一切意义都将不复存在。

互动的态度（像互联网和短信息这样的小程序取代了面对面的互动）以及对于物质资源的态度。在智力领域，机械—技术—科学的观点甚至塑造了我们用来学习社会规则和人类行为的方法论。我们现在所说的"政治科学""社会科学"和"人文艺术和科学"，就好像用形式理性主义的科学模型能够解释一切的人类体验一样，甚至也包括由艺术和文化所提供的那部分。正是这种场景催生了阿恩海姆的"怪物"咖啡壶及其反人类的设计。①

在面对不断加剧的环境恶化、污染和全球变暖问题时，一种非主流的观点可能会问：究竟我们要多有效率、生活要多方便时才能让人感到高兴和满足？难道就没有一些东西无论多么费时和低效却只因为其自身而值得我们拥有和制作吗？我的回答是有的。但是从人性化的角度来讲，又有什么东西可以遏制住由机械—技术—科学的世界观所带来的物质消费的无限可能呢？

我认为手工制作的工艺品也许比其他任何类型的物品都更能有助于做到这一点，因为它们自然而然地顺应了我们的日常生活习惯；它们的功能是我们生活的世界中必不可少的组成部分，所以它们总是在手边。这样，它们便为那种机制设计之物所带来的生活观提供了真正的备选方案；毕竟这两种产品都是围绕同一种功能需求来构思的。事实上，正是因为二者都服务于相同的功能，所以机制的设计物才有可能将自身无缝地移植到那种已经由工艺品构建起来的世界观中去。② 设计通过对工艺形式的效仿从而接管了工艺品的功能和外观，并且让现代

188

① 有关社会研究和人文科学方法论问题的充分讨论，参见伽达默尔的《真理与方法》一书。

② 尽管已经发明了机械成像仪和摄影照相机，但这种情况并未出现在绘画上；这是因为绘画具有作为美术过程的理论和批判基础。当照相机通过采用复制典型的美术构图的策略来试图在这些领域中以图像制作替代者的身份对绘画发起挑战时，一个批评性的反馈结果就会告诉它这是不可能的，这样不仅"挽救"了绘画这种独特的图像形式，而且迫使摄影对自身进行批判性地审视，其结果就是摄影本身逐渐被视为一种独特的艺术形式。

工业生产体系看起来是仅存的一种由经济效益推动的制造事物的可行流程。这种态度在改变我们世界观的过程中变得如此有力,以至于设计甚至都可以到达一种无视成本—效益系数的地步,就像我们在密斯·凡德罗(Mies van der Rohe)的高级巴塞罗那椅子中看到的那样(图24)。

然而,尽管工艺品的"手工性"被理解为一种把手和心灵都与材料结合在一起的过程,但它仍然为沉迷于机器生产的无限性所倡导的无限物质消费可能的人们提供了一种有意义的非主流世界观。① 它鼓励我们仔细地留意某样东西是如何制作的,以便我们能从其形成过程中逐渐意识到这样东西是什么;制作过程成为物品身份必不可少的组成部分。在此过程中,工艺品有助于我们对外观等同于现实的观念发起挑战。通过这种方式把手段和目的联系起来,工艺品对西方长期以来所秉持的现实只立足于外观的基础之上的倾向提出了疑问,这一倾向至少可以追溯到柏拉图及其洞穴比喻。作为一种手艺行为,工艺品对我们是否能够更深入地看到事物的起源发出挑战,鼓励我们去领会这种制作行为是如何与事物的意义以及我们通过这种行动而建构起来的社会世界直接关联的,进而再让我们来对这种倾向产生怀疑。西方的这种将现实与外观相联系的倾向,现在已经在我们这个媒体化的时代里随着图像的泛滥而变得更加普遍,也是视觉优先于其他感觉的又一个例证。但是也有很多外观和现实并不一致或者完全不同的案例。我们前面已经提到过,无论莫奈后期在吉维尼的作品与波洛克的滴洒画之间在形式外观上有多么地相似,它们却源自完全不同的意图现实。

189 另一个外观与现实完全不一致的例子是罗马的圣彼得教堂和巴黎的荣军院。二者都被冠以穹顶的形式,以唤起人们对于穹顶的隐喻关联的想象。但是,圣彼得教堂是以旋转360度的拱门为基础的真正砖石穹

① 显然这只是一种非主流的观点,但在强调人类价值的方面,它仍然鼓励对于其他领域的限制,比如对于仅仅为了利益而剥削童工或者破坏环境的问题。

顶建筑,而荣军院只是简单地模仿了穹顶形状的木质桁架建筑。在结构上,真正的穹顶必须让借助张力和重力保持平衡的各要素之间维系着复杂的相互作用;否则它就会坍塌。这也是为何其可以作为天界和宇宙和谐的庄严象征而矗立的原因之一。当我们知道这些时,我们也就开始对什么是真正的穹顶以及为什么它具有其所发挥的隐喻意义等这些问题有了更深刻的感知;我们也对现实有了更深刻的理解——毕竟现实便是由无数独立的经验拼接起来的。然而,与一个真正的穹顶相比,木质桁架结构形状的穹顶只是一个较为稳固但又非常廉价的建筑。令人遗憾的是,模仿真正的穹顶以便发掘其隐喻的关联与意义的做法,使得假的穹顶渐渐破坏了所有的穹顶结构;最终穹顶将会被逐渐削弱成不过是一堆毫无意义的形状中的某种建筑元素而已。

与此类似,在我所说的过程层面上还可以用两个看起来极其相像的薄瓷容器来举例,其中一个是机器制造的,另一个是手工制作的。和穹顶一样,我们是否会只因为它们看上去一样就认为它们是一样的呢?我认为不是。我们必须记得,手工制作的容器有意地延续了一种有千年之久、既耗时费力又需要密集手工技能的制作传统;而且,之所以如此既不是出于制作者的无知,也不是因为他们做东西的能力不够。相反,尽管他们能够采用更廉价、更简单的机器流程来制作,但依然采用这种传统的制作方法。这正是我们所不能忽视的关键点。拿这个手工制作的瓷杯来说,制作者在有机器备选方案可用的时候,仍然有意地采用了在工艺中居于核心位置的手工流程。这就让手工容器在本质上有别于其现代的工业对应物,而这种对应物正是工匠们所努力排斥的东西。在此过程中,手工容器在被有意制造出来以承载厚重的历史传统的同时,也给这种传统所排斥的机制物带来了新的启示。对于这两种物品来说,在表面以下的深层意义层面上牵涉了很多东西,而不是仅仅简单地把某个东西定义为容器、遮盖物或支撑物以便使其可以被归入到诸如只以外观或功能为基础的物品分类中就可以了事的。我们必须考虑物品是**如何**制造的,以及制造作为一个有意识的过程又是**如何成**

为意义的载体的，而不用管它们是机器制造的还是手工制作的。①

　　海德格尔试图从更深刻、更有意义的层面上来理解物的本质（比如在这个例子中就是壶），也就是超越了纯粹外观的界限，也超越了作为一种想法的纯粹功能。在海德格尔看来，"仅通过观看其外观，也就是**想法**的话——更别说好好思考了——我们永远都不会知道，壶作为这种叫做壶的东西，它**是**什么和**是**怎么成为这种东西的。这就是为何尽管柏拉图从外观的角度设想了事物的存在方式，却未能在事物的本质问题上比亚里士多德和所有其后的思想家们有着更深刻理解的原因所在"②。对海德格尔来说，"壶的物性寄存在其**作为器皿的存在**中"，寄存在其可以持握和倾倒的能力中。他认为，"器皿的物性并不完全存在于构成它的材料中，而是在它所包容的真空里"。只有理解了海德格尔的这番话，我们才能逐渐理解壶；只有理解了这一点，事物的"物性"才会逐渐呈现在我们面前。③

　　对于海德格尔来说，只有以在更大的世界之中和在其反衬之下去理解物品的方式，这种寻求向物品中重新灌输其充分丰富性和重要意义的表现（manifestation）才会发生。他认为，通过这种"引人注目"（standing forth）的方式，物品"会具有**一种起源于某处**的感觉，而不在乎这个过程是自我制造的还是由他人制造的"④。海德格尔通过将讨论聚焦于功能，认为这种神话式的和谐平衡来源于作为一种给予行为的持握和倾倒的功能本身，这种给予是来自神通过雨水而滋养的泉水，泉水又装满了壶，他试图以这种方式从另一种意义上来体验物品。但他未能仔细考虑制作对于壶的重要性，特别是由手来制作以及壶作为手工物品的"深层结构"是如何来源于一组全部由会思考的手所整合的

191

　　① 这也同样适用于行为。一场宴请宾客的豪华宴会不管有多么精美，都不可能与主人亲自下厨准备的晚餐相提并论。前者只是用金钱购买的会面场合，而后者就像妈妈为家里做的每一顿饭一样，是一件真正饱含了时间、精力和感情的礼物，其价值是无法用基于物质、金钱和时间的经济效益来衡量的。
　　② 海德格尔，《物》，第168页。
　　③ 同上，第169，170页。
　　④ 同上，第168页（着重部分为笔者所标注）。

　　　　　　　　　　　　　　　　工艺理论：功能和美学表达

技术、材料和形式的。手在为功能提供服务的过程中，通过对形式的物质化以产生独特的、独一无二物品的方式来"思考"主语和谓语。

在我看来，这种独特性，这种独一无二性，在工业生产的时代里特别重要。但是恰恰相反，海德格尔在谈到陶工在转轮上从事塑造和定形黏土的工作时却主张事物的"手工性"是理所当然的。他认为没有必要去论述机器生产时代的制造问题，因此也就未能对壶作为手工物相对于机器批量生产的同一性而在起源上所具有的独特性加以强调。结果，他也就没有意识到无论物体的外观看起来是否相同，如果它们的**制作过程不同**的话，那么它们在意义上也是**不同**的，因此用海德格尔的话来说，也就不会在我们面前以同样的方式"引人注目"。

格奥尔格·齐美尔（Georg Simmel，1858—1918），现代社会学的奠基人之一，似乎对手工物在其"手工性"上以一种机制物所没有的方式在我们面前"引人注目"这一点有所领悟。当他于十九世纪末二十世纪初在德国柏林大学任教时，齐美尔就开始关注现代化和工艺技术对于个人的影响，特别是在工业化进程处于巅峰状态的大都市中的个人的生活。齐美尔紧紧抓住机器在我们理解物体的方式和它们帮助创造的世界观方面所造成的巨大变化。他认为物品以这种在我们面前"引人注目"的方式来让我们反思自己的身份，但他提醒说，它们只有在**我们**而不是机器将其制造出来的时候才会这样做。对于机器而言，没有任何一点关于制造者身份的反思——商业在决定生产什么和产品会是什么样子的方面起了主要的作用。①

① 有关齐美尔思想的介绍可以参考他的《论个性与社会形式》（*On Individuality and Social Forms*）一书和库尔特·沃尔夫（Kurt H. Wolff）的《社会学、哲学、美学随笔》（*Essays on Sociology，Philosophy，and Aesthetics*）一书。似乎是对齐美尔的遥相呼应，美国陶艺家罗布·巴纳德（Rob Barnard）指出，当他看到"神野（Shino）、濑户（Seto）和织部（Oribe）风格的碗和盒子——不完美、不尽人意时，同时也看到笨拙，看到这些东西不会对于你讨好奉承，它们是诚实的，是和真实的人类一样地天然、真实和与众不同——这正是让我感到惊讶不已的地方"。参见诺拉·海曼（Nora Heimann）在《罗布·巴纳德》一文第 7 页对巴纳德的引用。

齐美尔亲身经历了由工业化生产所导致的社会和政治变迁,他所关心的是,对于机制物来说,手、材料和概念之间已经不再有互动关系,而这些因素原本会赋予机制物一种自主感,以及一种在反映单个制造者的身份及个体事物的本质时所不可或缺的独一无二的地位。在机制物的这种"机制性"中,它们似乎只是为了存在;从定义上讲,它们是没有起源的物品,是某种大生产的东西,是某种抵押和担保。如果要说物品来源于某处的话,在过去的意义上,是说它们出自某人之手,也就是说它们及其制作者们在世界上是一种自主性的存在。或者换成更加哲学化的说法就是,物品在社会主体的生活实践中不可与其起源疏离。它们并没有被简化成符号而置生产它们的意义深远的实践于不顾。当某人体验到这样的物品时,他也同样获得了一种个性化的、自主性的体验,也就是那种对于物品连同其作者的自主性的反映。在这样的环境里,全新的体验便会向人们开放,让他们避免客体化(objectify),避免简单地把事物归类到某个群体中,就好像这样做了便会足以"了解"某样东西似的。但是在机器时代,这种自主的感觉和对于新体验的开放性从物品上以及我们的体验中都消失了。每一件机器的批量生产物带给每一个观看者的体验从本质上讲都是相同的;所有的不同之处就是在于个性化的观看者也许会带给物品不同的体验。这种独特性和个体性,作为手工物、制作者和观看者之间的一种互惠(reciprocal)关系,已经不再具有宽容。体验变得扁平而统一——这是标准化和批量化的结果。

相对于过去而言,我们在面对和理解世界的方式上的变化是如此巨大,以至于它应该像震惊了齐美尔那样也让我们感到震惊,但是没有,这可能是因为它在很大程度上已经和其他价值观一起在轮流主宰着现代社会。我们只需要观察在那些由现代科学方法构建的价值观,就能看到它们是如何进入到其他领域中去的了。通过这种经验路径,科学方法将经验"客体化"成了一种可重复的保证并因此而得以确认——在这种情况下,确认(verification)通过证实(confirmation)而变

成真理(truth)。如伽达默尔所言,在现代科学中,"经验只有经过证实才是有效的;因此,它的尊严取决于其可以按规则进行不断重复。但是这就意味着经验在其本质上消灭了自己的历史,进而也消灭了自身"。他说:"甚至连我们的日常生活经验都是如此,那么各种科学上的经验就更不必说了。"[①]这样,体验作为一种与世界的相遇,就因其可重复性而变得扁平和统一。重复成为事件的常态,它不仅让我们以此来预计事物的变化,也让我们用它来判断什么是可信的;广告就是通过重复来发挥作用的,宣传和意识形态也是如此。[②]当我们遭遇批量生产品时,我们一遍又一遍地遇到同样的物品,我们对它/它们的体验也是一次又一次地重复,同时还在暗暗地对自己说,这就是真实的体验和世界的本质。与此同时,不断重复的体验也变得让人期待,让人舒适,同时也让人安心。这种情况经常发生,我们对此习以为常,反而会对那些没有被大家共享的新鲜体验感到奇怪,甚至会觉得反常。[③]

193

机器生产所带来的结果使得我们对于物质世界以及以此为基础的文化世界的有形性(tangibility)感觉发生了戏剧性的改变,而这里仅仅是这种变化的一个方面。不管是在手工的工艺物的旧意义上,还是在设计的机制物的新意义上,"引人注目"都是完全不同的命题,不能用接纳物品表面价值的方式来进行理解。我们必须重视制造过程本身所蕴含的内在寓意,因为我们正是通过这一过程才得以规范化地理解这个世界以及我们与它的关系的。

① 伽达默尔,《真理与方法》,第 347 页。伽达默尔并不是说科学这种运行方式是错的,而是说其方法对于人文科学来说可能不是最恰当的模型,后者也就是我们现在所指的人类科学。

② 一个显而易见的例子就是由麦当劳和假日酒店(Holiday Inn,其最早的广告语是"最大的惊喜(surprise)就是没有惊吓(surprise)!")这样的特许加盟商最先在美国开创的标准化品味。这里只是举了两个例子让我们看到众多的由机器生产所带来的思维定式及其批量复制是如何作为其中的组成部分而渗透进社会生活的不同领域的。

③ 大众社会(mass society)是一种以"批量化的共性"多于个人化的个性为特征的社会。更多有关人与人之间疏离思想的讨论见唐纳德·库斯比特(Donald Kuspit)的《拥挤的图片:今日美国激进主义艺术评论》,第 108 - 120 页。

第十九章　手、机器和材料

机器生产改变了我们规范化地看待和理解世界方式的另一个方面，与机器如何处理材料有关。机器是非常有力的，可以轻易地支配材料；它们迫使材料变成某种形式而不太在意材料的有机特性或者自然属性。机器同样也在"加工"材料方面非常地高效而快速，从而几乎可以无休止地把大量的材料处理成数不清的物品。如我所言，在工业技术出现以前，创造某种**东西**的能力——不管是图像、雕塑，还是功能物——是一种让人惊奇的行为，因为手的这种从自然的物质领域中攫取文化内涵的能力是受到限制而且有限度的；这就让手和手工具有了特殊的隐喻性质，也让观看者将之理解和领会为一个更大世界观的一部分。机器的力量通过无限尺度的生产和为了掌控材料而使用的压倒性力量来想要暗中破坏（甚至是毁灭）的正是这些特殊的品质。

德国建筑师戈特弗里德·森佩尔非常有先见之明地认识到了这一点。早在十九世纪中叶，他就已经在哀叹机器似乎要以其征服材料的方式来改变我们对于事物的看法，甚至对于过去的古代纪念碑也是如此。对他来说，情感力量、魔法和风格——这些他在古埃及纪念碑中发现的来自简单工具、柔软的手和坚硬花岗岩之间的互动的特征——都已经随着机器的引入而被抹去了。在森佩尔看来，"崇高的安放和这些
［埃及］纪念碑所展示出来的厚重……由这种笨拙的材料［花岗岩］所塑造的谦逊和沉默，它们周围所萦绕的气息，所有这些都是风格的美丽展现，而一旦到了现代，当我们可以像切面包和奶酪那样切开最坚硬的石

头时，此前与这些东西密不可分的所有东西便烟消云散了"①。森佩尔的意思是，（除了象征主义、时代和异域风情）机器已经戏剧般地改变了我们理解这些纪念碑以及所有其他人造物的方式。在这个机器的新世界中，创造物品的**实践性知识**（*praxis*）的感觉仅仅因为其与自主的制造者之手的联系被切断了便失去了意义。

这一点对于我们理解工艺品作为手艺的产品来说非常重要，不能轻轻地一笔带过。在手艺中，对材料的加工必须与材料的内在特性协调一致。这就意味着从创造工艺品的最初阶段起，手就不能凭借蛮力而只能依靠有关材料的技能和技术知识来诱导材料变成制作者想要的形式。进而当材料中出现不规则的情况时，比如在一片木头或一段纤维中出现结节或跳色，工匠的手就会与这些自然现象进行协商或者对它们进行加工，把它们合并成成品部件。这样，这些不规则现象就从不利因素变成了有助于创造过程的积极因素。结果，和机器生产中表现出的技术、材料与手之间的疏离不同，在手艺中必然存在着对这些因素的敬意，正是这种敬意在工艺品的形式化过程中把它们结合到了一起。而且，这些材料本身也会附带着某些特殊的性质，甚至在其被加工成功能形式之前就已经具有了。这是因为天然材料也需要由手来准备和加工成可用的形式，这是困难而且费时的。撇开别的不谈，这就意味着材料是昂贵且稀有的，因此其价值足以要求它在实际制作过程开始之前就要被小心仔细地处理。② 那些甚至在未完工的材料中都可以传递的

196

① 森佩尔，《科学、工业和艺术》，第 334 页。

② 像我们这样生活在一个具有毁灭性的世界里，其中建筑被定期拆毁，材料都被拉到垃圾场填埋，这会让人忘记曾几何时，材料都是无比珍贵且需要被尽可能地反复利用的。历史上有很多这样的例子。古罗马的竞技场今天已经部分损毁了，不是出于自然的侵蚀，而是被"采掘"去做建筑材料了，就像法国大革命结束后人们对十二世纪著名的克卢尼本笃会修道院（Benedictine Abbey of Cluny）所做的那样。就教堂而言，早期的基督教建筑师们也在重复利用材料（意大利语称之为 *spoglie*），包括古代庙宇的廊柱和柱头。甚至十五世纪的建筑师莱昂·巴蒂斯塔·阿尔伯蒂（Leon Battista Alberti）在佛罗伦萨建造鲁切莱宫（Rucellai Palace）时也只是在一些旧建筑外面包裹了一层全新的立面，而不是把它们拆毁。

特殊性质会被熟练的制作者领会到，并有助于确信材料与其在自然中起源以及与其将要成为一部分的物品之间都保持了一种紧密的联系；将其缩减到一件脱离了自然源头或人类双手的简单而抽象的商品并不容易。

考虑到这一点以及技术、材料和手的联合是内在于工艺品中的事实，我们认为手艺显然不只是经过机器流程升级的老式制造方式。就像机器流程所包含的不只是快速且廉价地制造物品一样，手艺也并非以慢速而费时的方式来制造物品的代名词。手艺是一种制作的方式，它为评判那些超越了文化界限的物品和作品提供了普遍标准，作为一种与手工加工材料相联系的过程，它是所有人可以运用的，所以才会出现在世界各地；在这个意义上，手艺中的手提供了一个参照，借助这个参照或以此为对比，可以让事物以及被用来制作这些事物的那些天然材料能够被纳入人类的视野中并以人类的立场来获得理解，而这些是不受文化、社会、地域和时代的界限所约束的。

工艺品通过手艺中的手捕获了制作者的付出（efforts），并且将这些付出变得可见和可觉察，以便让我们能够看到和领悟到；并且在这一过程中，它们也把我们自己的付出反射回来；它们成为我们自身的进取心和可能性的一面镜子。当我们把能用自己的双手做什么和那些熟练的制作者们进行对比时，就会产生出一种对于他人的认识和评价，在此过程中，也会同时产生更加深刻的自我理解和自我认识。由此，工艺品中的手艺培养了一种世界观，它能够顽强地从一种以人来定义的、以人为尺度的并且能够被人所理解的有形现实中投射出创造性的想象力来。阿尔布雷希特·丢勒对于他所看到的那些前哥伦布时代墨西哥金器上的让人难以置信的技艺的羡慕之情，就正是这样一种由能够超越时间、空间和文化边界的"会思考的手"所体现的人类理解力的例证。①

机器所倡导的则是不同的世界观，这是由它们的运行方式所决定

① 正如唐纳德·施拉德提示我的，丢勒对这些金器的欣赏可能得益于父亲对他的启蒙，他的父亲就是一位金匠。

186　　　工艺理论：功能和美学表达

的。首先，它们非常有力，这让它们不必对材料的细微差别保持敏感；它们不必像手必须要做的那样去诱导材料变成想要的形式。其次，为了高效地工作，机器要求材料的统一化和标准化，不仅对于尺寸，而且还针对紧密性和连贯性——任何一种不守规矩的情况都很容易会引起问题。当遇到细微差别或者不规则情况时，机器要么装作它们不存在似地一带而过，要么便会卡住或者发生故障。但是当一切都按部就班时，机器则可以轻易驯服材料，毫不费力地按照设计师的意愿行事。[①]但由于设计师也要对机器进行设计，让它们能以一种实用且廉价的方式来加工材料，所以设计师的意愿反过来也会受到机器的塑造。这种方式并不只受到机器需要统一化和标准化的材料这一事实的影响，也受到机器喜好重复的倾向性的影响。对于机器来说，重复不仅发生在对于一件成品的批量生产上，也出现在批量生产品的普遍形式甚至某些具体细节上。这是因为机器都是易于去加工机械的形状和形式的——例如对不同平面进行直角连接的控制，对于直线或直角的切割，对于网格图形中的圆形或矩形的穿孔等等。有机体的形状和形式制作起来难度更高，所以也就更加昂贵。

这会导致一种对于材料的"机器能力"的专注，进而最终也会改变我们对于材料本身的感觉。与此同时，这也废除了那种普遍标准——人手——此前曾为人们在事物和付出两个方面提供途径和尺度。最终，这套程序抹去了劳动和付出可以被估值和评判的以人为本的标准。在机器改变了我们与事物相遇的方式之前，也就是手工制作的时代，20把椅子是一个可观的数字，因为其中每把椅子的制作中都蕴含了大量的付出（图 21）。但是这种付出是（仍然在世界上的某些地区）随时随地可衡量的，也是可理解的——无论是来自非洲、中国、美洲，甚至古罗

① 这种情况的一个例子是在现代物品中普遍存在的非物质感（sense of immateriality），比如一个被压扁的可乐罐；当里面的可乐喝光的时候，它光滑的表面和形状无法透露出任何有关制造强度、制造流程或者永久抗渗性的信息，它也许会被人看成一个神秘的太空外来物。

马的椅子制作者都会理解这种付出，就像那些生活在手工物时代的人所能理解的那样。① 而在机器生产的时代情况则完全不同。不会再有

图 21　山姆·马洛夫（Sam Maloof），《迈克尔·门罗低靠背椅》（*Michael M. Monroe Low-Back Side Chair*, 1995），破布木（zircote）材质（29.75 英寸×22.75 英寸×22.125 英寸）。由艾尔芙瑞达和山姆·马洛夫夫妇（Alfreda and Sam Maloof）为纪念迈克尔·门罗（1995 年第 29 号）而捐赠，后者于 1989—1995 年期间任伦威克画廊主管策展人，现藏于华盛顿特区史密森美国艺术博物馆伦威克陈列厅。

　　正如这张椅子所展示的，工艺大师山姆·马洛夫延续了一种可以追溯到古代社会的历史悠久的制椅传统；比如在图 26 中所展示的那种埃及新王国时期椅子的传统。有趣的是，尽管马洛夫的椅子具有手工木制椅的所有特征，但它仍然受到了现代工业设计外观的影响——请注意扶手"俯冲"曲线中体现功能效率的流线型外观以及圆形接头，这是工业铸造元件的典型特征。在这方面，把它和图 22 所示的铝制多人"座椅"放在一起比较，会带来启发意义。

① 在十八世纪，一般来说做一把椅子需要花费一个熟练工人两个工作日的时间；其中包括画设计图、锯木头、部件组装以及表面修饰。参见查尔斯·蒙哥马利（Charles F. Montgomery）的《美国家具：联邦时期》（*American Furniture：The Federal Period*），第 38 页。

　　　　　　　　　　　工艺理论：功能和美学表达

这样的衡量：无论是 20 把、200 把，还是 2000 把椅子，都是一样的（字面上的成倍也有象征和经验层面的意思）（图 22）。唯一需要补充说明的地方在于，物品的单价随着数量的增加而降低，所以事实上，实际数字的不断增加代表了单个物品价值的不断减小。①

图 22　查尔斯·伊姆斯（Charles Eames）和蕾·伊姆斯（Ray Eames）夫妇，《铝制多人座位》（*Aluminum Multiple Seating*），约 1950 年。
　　这种在二十世纪五十年代设计的 5 座铝制多人座椅及其改进款式已经在美国的公共场所特别是在机场候机区随处可见。

　　这种情况是与手工制作相反的，同时也在提醒我们手艺和机器生产背后的世界观是完全不同的。一种是不断提升技巧性的付出和材

　　①　资本主义和机器生产呈现出一种共生关系。资本主义促进工业生产的分配。以传统的物物交换系统为基础来进行使用价值分配的做法在这种无限的数量面前已经变得不太现实。而新兴的货币交换系统通过把一切事物的价值转化为货币单位，从而提高了工业生产的经济效益——这是马克思所重点关注的核心点。因此，价值是建立在供求关系的市场条件之上的，而不是以制造它们所需要花费的精力和技能为依据的（价值在手工社会中会被自然而然地这样来理解）；这有助于解释为何用过的旧东西很少能够再要求像新东西那样的价格，尽管制造它们所需要的材料、技能和精力都是一样的。

料,而另一种是不断消灭它们并把材料削减成资源或商品。由机器培养的世界观,注重便捷性、一次性(disposablity)和有计划地淘汰,注重那些离开机器便不能存在的特性。在更深刻的意义上,机器生产已经在一定程度上用东西淹没了地球,它扭转了那些此前源自人的手和身体的有关工作、生产、价值和比例均衡的传统观念,并以此改变了我们和事物之间的关系。①

200　　在现代世界中,数量、质量和尺寸在所消耗的努力和所达到的尺度方面,已经让我们有点不自在了(图 23)。在某些地方,它们已经超出了人类的理解而进入一种"不受限"(limit-less-ness)的领域,在那个领域里,只有相对的尺寸或价格与事物绑定在一起,除此之外,没有任何对于事物的绝对看法和绝对价值。结果就是,绝大部分的机制物甚至还有许多手工物,都往往会随波逐流地跑到我们所无法掌控的领域里去了。是的,这些东西具有作为商品的价值,但是它们似乎不太具有作为制造物的内在价值。

　　带着心里的这些想法,我认为可以说,真正的手艺导致一种与众不
202　同的世界化(worlding,从自然领域中制造一个文化领域)。美术当然不涉及功能问题,也不涉及人手与材料和自然进行互动从而成为世界化过程的组成部分的问题,尽管它占据着重要的理论——美学的阵地。设计也一样不涉及人手,尽管它在外观和实用功能上看起来和工艺很相似。在手艺中处于核心位置的对话/辩证过程以渴望丰富知识的方式和对物质现实的敬意制造了一个远比"设计手法"更加以人为本的世

　　①　在古代社会中,纪念碑的数量、质量和规模是为了给观看者在某种意义上留下深刻印象,但总是以人的身体和灵巧的手作为参照的,以便衡量在加工材料和竖起纪念碑的过程中需要花费多少心力和技能。这样,人的身体无疑在现实生活中起到了中心化和人性化的作用。这方面的一个例子就是容器的大小被赋予了刻意的隐喻功能:尺寸近乎巨大的双耳喷口杯(krater)、双耳细颈瓶(amphora)和长身细颈瓶(lekythoi)被埋葬在古希腊的墓葬中用作纪念品,这表明逝者的墓里被供奉了大量的酒或油。通过这种以一个人正常的消费量作为参照系的方式,规模的大小、多少就代表了供奉的数量和价值以及生者所感受到的巨大的悲痛。

　　　　　　　　　　　　　　　工艺理论:功能和美学表达

图 23 茶杯,2004 年,陶瓷(2.75 英寸高),韩国;软饮料容器,2006年,塑料(9.25 英寸高);美国;香槟酒杯,十九世纪,玻璃(6.25 英寸高),法国。

现代工业生产方式所产生的富足感和"无限可能"已经非常普遍,甚至影响到社会对食品和饮料消费的态度。无论是在美国还是在欧洲,近年来肥胖率的上升反映在食物和饮料的分量上,特别是快餐店提供的分量。这个软饮料容器有 64 盎司,足足有半加仑的容量,它的尺寸和容量使香槟酒杯和茶杯相形见绌。此外,茶杯和香槟酒杯都是精心制作的,考虑到使用者和所盛纳的东西;请注意,茶杯有一个把手,这样可以防止使用者被滚热的液体烫伤,而香槟酒杯有一个柄,这样手指就不会加热杯中的冷饮。另一方面,软饮料容器对使用者和如何使用这两方面都是不怎么上心的,因为它的直径太大,使用者无法舒适地握在手里,每当握着它的时候,手会慢慢加热容器里的冷饮,同时手也会被容器里的冷饮冻得难受。

界化体验,当然也就是一种完全不同的体验。这样,当作品被充满想象力地塑造成一个实际而真实的实体时,工匠和材料之间的默契便以给前者提供一种体验过程的方式而拓宽了他们关于可能性的想象边界。这就是真正的手艺既不同于技艺或设计也远比二者更加复杂的原因所在。这是一种由熟练的手带着有意的意向和目的而开展的对于主/谓

关系的"思考",它总是直接参与到利用物质现实来生产实际物品的过程中。这种做法并不是把技艺和设计简单地融合到一起；而是把**理论性知识**和**实践性知识**结合到一起产生**创造性知识**,产生一种属于想象力的创造性的形塑（form-giving）行动。在这种创造性的形塑行动中,熟练的双手和创造性的心灵共同支撑材料作为制造过程的一部分。考虑到这一点时,我们就会毫不奇怪地发现材料和技术在工艺品的物质和表达方面扮演着如此重要的角色。

派伊对于手艺和技艺的区分（也就是说,他关于"冒险的技艺"与"确定的技艺"的想法）并未能完全领会手艺与形塑的关系中所涉及的观念的、创造性的、改造性的内容。他的区分更适用于机器生产的单调性与可预测性,而不是找出工艺和手艺或者手艺和设计之间的差异。考虑到机械化生产和批量生产已经如此剧烈地改变了我们看待与理解物品的方式,这一点并不难理解。但这也解释了为何工艺品在面对机器制造的批量生产品时呈现出一种前工业时代所未有的紧急状况；以及为何手艺的手工制造物需要在我们的思考中被放到一个更突出的位置上,因为它给这个世界带来了一种启示,为工业生产所倡导的匿名性和"无限性"提供了必备的参照物。

与我所述有关的两个例子是密斯·凡德罗的《巴塞罗那椅》（图24）和马歇·布劳耶（Marcel Breuer）的《瓦西里椅》（*Wassily Chair*）。在这些椅子的"深层结构"层面上被统一在手工工艺物中并赋予其意义和价值的手、眼和材料的复杂互动都不再有意义了。这些椅子作为机制物而"引人注目"——在不同的流程中作为批量生产物而被构思、设计和制造,并且由不同的人生产,他们的手工劳动都被隐藏起来以便不暴露或反映实际制造者的身份。密斯的《巴塞罗那椅》在这个意义上备受诟病（notorious）；尽管它在焊接、底部连接和皮革坐垫的缝制方面仍需要大量技术性的手工劳动,但它的设计是为了彰显机械化的批量生产。在对手进行压制进而对由此而来的个性化精神表达进行压制的过程中,这类作品旨在营造一种几乎触手可及的理想实体的完美乌托邦

图 24　路德维希·密斯·凡德罗,《巴塞罗那椅》,1929 年,不锈钢条,皮革软垫(29.375 英寸高×29.25 英寸宽×29.75 英寸进深;座位,17.375 英寸高),纽约诺尔国际(Knoll International)制造。诺尔国际捐赠(1953 年第 552 号)。现藏于纽约现代艺术博物馆。数字图像版权ⓒ The Museum of Modern Art/Licensed Scala/Art Resource, N. Y. ⓒ 2007 Artist Rights Society (ARS), N. Y. /VG Bild-Kunst, Bonn. 。

密斯最初是为了 1929 年在西班牙巴塞罗那举行的国际博览会德国馆(该馆也是由他设计的)而设计的这张椅子。原型是用镀铬扁钢框架加皮面马鬃坐垫。它已经成为现代国际流行风格的经典款式,目前仍在生产。

世界的感觉。这样的一个完美世界是以实体为基础的,它们自身在其纯粹性和对于腐朽的大张旗鼓的抵制中散发着永恒的体验——即便采用了有机材料,但其中并没有历史前进的感觉,也没有经历制造或形成的过程而产生的感觉,也没有通过材料而暴露的混乱无序的感觉——每一个都是完全一样的(这就是批量生产过程中所采用的"品质控制"操作)。一种在历史洪流之外存在的超凡脱俗的匿名光环此刻肯定展露无遗,而这是制作者的手一出现就会立即打断的东西。每一个个体都是相同的,都在向任意一个观看者投射同一种匿名的、非历史存在的

扁平体验。^① 这样说并不是要攻击所有的工业产品抑或准备和密斯的《巴塞罗那椅》开战。我不但认为《巴塞罗那椅》是绝妙的，而且觉得如果没有机器制造的产品的话，我们的生活质量会明显降低。但我想要努力去做的是，承认它们建立起来的不同的世界观，并且在它们和伴随着手工而出现的那种世界观之间去寻求一种平衡。

总结来说，只有手工制作才应该被恰如其分地认为是工艺品。"工艺"暗示了制造物品的具体方式，也暗示了表达一个人**存在**于世界以及与世界联系的特殊方式。更重要的是，这种**存在**方式并不局限于工艺品的制作者，同时也向任何一个及每一个足够紧密地参与到物的物性当中的观看者开放。当这种情况发生时，物体会把付出、加工和技能的深层体验，也就是会把物品和所有其他人类联系在一起的那种体验，反射回观看者那里去。也许这种体验解释了为何"工艺"这个词会在今天获得如此之多的普遍运用（common currency）而"应用"这个词已经失宠。"应用"以只聚焦于功能的方式来试图达到合并手工制造和机器制造的目的，或者至少是去调和二者之间的界限。如果它真能做到，手工制作的工艺品作为自主性物品的内在意义的可能性和潜力本身就被否定了。

今天的手工制作，就像用画笔画画一样，更接近于一则关于如何在世界上存在的象征性宣言。它以理解事物起源的方式来试图理解我们在世界中的位置，就像海德格尔在表达他的信念时所说的那样，天上的雨水滋养了地上的泉，而壶把泉中的水汇集起来，这样它就把人间和天堂、神灵和凡人聚到了一起。^②

① 有趣的是，让-保罗·萨特（Jean-Paul Sartre）认为，"'光滑'或'光亮'的品质象征着一个事实，即'肉体的占有'为我们提供了一个激动人心但又充满诱惑的身体形象，这种占有无时不在，历久弥新，而且不留痕迹。光滑的东西可以被接受和感觉到，但仍然是不可阻挡的，在恰到好处的爱抚下丝毫不让步"。见唐纳德·库斯比特在《新主观主义：80 年代的艺术》（*New Subjectivism：Art in the 1980s*）一书第 447 页引用萨特的话；萨特原话见其《时间与虚无》（*Time and Nothingness*），第 579 页。

② 海德格尔，《物》，第 172-174 页。

4

第四部分

美的物品和美的形象

在第四部分,我将讨论本研究最初提出的问题:"工艺品是否可以突破纯粹的物理功能而进入美感领域和艺术领域?"如前所述,美术的非功能、非工具属性被用来把它和工艺之间沿着一条像"目的性/非目的性""功能/非功能""有用/无用",以及"工具/非工具"这样的二元对立的界线进行区分。以这种对立为基础,工艺以及任何其他被视为具有功能性的事物都不被认为是艺术品。批评家、哲学家亚瑟·丹托在对比了功能物和艺术品之后认为,"艺术和现实之间的区分,就像艺术品和人工制品[他心目中的非洲渔网]一样,是绝对的"。丹托按照海德格尔所提出的工具具有系统约束(system-bound)性质的说法进一步认为:"一个人工制品暗示了一套方法系统,它的使用就是它的意义——所以,要想把它从这个具有功能并且自我展示的系统中提炼出来,就无异于是把方法当作目的来对待。"套用黑格尔关于希腊雕塑是"形式与意义的完美结合"的说法,丹托认为,"艺术品让材料体现出了一种精神内容……在[黑格尔]看来,艺术属于思想范畴,它的作用是运用材料来揭示真理……毕竟,普遍性是属于思想范畴或者命题范畴的"①。在得出"艺术品是思想与物质的结合物"这个结论之后,丹托区分了艺术和人工制品说:"人工制品是由其功能塑造的,而艺术品的形状是由其内容塑造的。"②

但是,随着把人工制品和艺术之间的区别缩减到是通过功能还是内容来塑造物品的地步,丹托似乎又回到了康德提出的工艺/美术之间对立的老路上。这种对立忽视了功能物的现实形式在事实上的可能性,即它可能把意义赋予到它的功能之中,也可能把功能提升到象征和隐喻的层面,或者反过来,功能本身也可能把意义赋予到物品的功能形式之中。关于这一点,我们只要想想宗教仪式中是怎么在这两方面使

————————

① 亚瑟·丹托,《非洲的艺术和人工制品》,第 94 页,第 107-109 页。

② 同上,第 110 页。从丹托在其文章中所举的例子来看(篮子与壶),似乎他不愿意冒昧地假定工艺品不能成为艺术;但如果是这样的话,我们就不太清楚他所用的人工制品(artifact)一词究竟是何意了。

用功能物的就行了；它们在材料上的考究代表着把意义赋予了使用它们的宗教仪式，同时这些宗教仪式也把神圣的意义赋予了这些物品。而且，那种功能妨碍了艺术地位的看法还忽视了功能形式作为一系列制作过程的结果中所潜藏的意义/内容，这一点我们已经在有关手工工艺品和机制设计物之间的对比中讨论过了。既然所有的人工制品都是由功能塑造的，甚至是丹托在其文章中提到的假设的篮子与壶（他实际上考虑的是艺术）也不例外，那么我们似乎又回到了原来的问题："工艺品的功能妨碍其意义的可能性了吗？它的使用'就是'它的意义吗？"或者说，尽管工艺品作为物品来说，其形式遵循了先验的功能需要，但它是否还有一种突破了功能和工具性之外的存在方式？换句话说，工艺品是否还有一种作为既体现思想和内容又具有美学意义的社会物的存在方式？来自康德美学理论的深切洞察（accepted wisdom）告诉我们这是不可能的，因为物品不能同时既是功能性的又是富有表现力的。但是深切洞察也并不总是正确无误的。带着对于以上问题的思考，我们将回归到本研究最开始提出的那些问题上。

第二十章　工艺与美学理论的历史观点

　　直到不久前,我们还普遍认为工艺是"次要的"艺术而美术是"高级的"艺术。其中隐含的看法就是"高级"艺术是优于"次要"艺术或者"装饰"艺术的。这一点在詹森撰写的大学导读文本中已有清晰的表达,二十年来这一文本已在艺术史领域中起到了树立标杆的作用。在詹森看来,"学徒和艺术生所学的就是技巧和技术……如果他感觉到自己的天赋对于绘画、雕塑或建筑来讲过于平庸的话,他可能会在无数种被统称为'应用艺术'的特殊领域里挑一个并转行过去。在那里,他可能会在一个更有限的尺度里成果丰硕并且表现突出……但是这些领域的目的,就像它们的名字所显示的那样,是为了美化有用性——这无疑是重要且值得尊敬的,但它在等级上低于单纯(pure-and-simple)的艺术"。他进而认为,建筑应该也算是应用艺术,不过"它也是一种主要艺术(相对于其他通常被称为'次要艺术'的种类而言)"①。

　　詹森认为,作为一种"实用艺术"的工艺并不能解决严肃的美学问题,应该由他提到的那些对于"高级艺术"而言太过平庸的人来从事。在他的艺术观念中,工艺属于单纯的艺(美)术之下的等级。可惜的是,

　　①　两处引用都出自詹森的《艺术史》,第16页。其他有关工艺作为"装饰艺术"的观点见伊莎贝尔·弗兰克(Isabelle Frank)主编的《装饰艺术理论:欧美作品选集》(*Theory of Decorative Art*: *An Anthology of European and American Writings*)一书。

问题并不在于是否单纯。主要还是次要以及"高级艺术"还是"低级艺术"这样的价值判断,把美术提升到了一个主要或者漂亮艺术的优先地位。它们也让事情看起来似乎从来都是如此的,也就是说,美术似乎总被认为是"好的",而工艺总被认为是次一等的东西。① 但现实中的情况并不是这么简单。抛开詹森的观点所暗示的内容不谈,这种态度其实只反映了美术中的美学理论的历史发展,而美学理论仅仅起源于十八世纪。

"美术"这个词本身的起源其实相对较晚。甚至美术作为一种从工艺中分离出来的概念,也只是从十六世纪才开始出现的,而它与美及审美范畴的独特联系也只是始于十八世纪晚期。② 在美学问题本身还没有成为美术理论的一个专题领域之前,"艺术"和"工艺"这两个词之间几乎没有实践上或理论上的区别,它们都不像我们今天所理解的那样明确地含有审美的意思。

换句话说,"艺术""工艺"甚至还有美术的概念都不是一成不变的,而是有其各自的历史处境。例如在拉丁语中,"*ars*"(art 的词根)一词是"craft"的同义词,指一种技能或能力的专门形式,包括制作我们今天将其视为工艺和美术的物品以及开展木工、锻造和外科手术的工作。③ "Ars"和"craft"基本上被用来区分人造物和自然物;换言之,它们为这种对立所标定的界限并不在于高级艺术与低级艺术之间,而是在于自

① 尽管这种态度即使在今天也依然存在,但是术语在各种压力下已经发生了变化,其中就包括来自工艺领域和女性主义理论的压力,它们经常觉得工艺是低人一等的,因为大家都认为这是"女人的工作。"在海伦·加德纳(Helen Gardner)1936 年的第二版《艺术通史》(*Art Through the Ages*)中,她把部分章节以"次要艺术"来命名,以对应建筑、绘画和雕塑的章节内容,即便是到 1980 年的第七版中,也只不过代之以"工艺艺术"一词而已;两个领域的差别仍然暗示着旧的等级关系。有关女性主义对这种术语进行回应的内容,参见乔安娜·弗鲁(Joanna Frueh)的《向艺术批判主义的性别理论前进》,第 153—166 页。

② 如保罗·克里斯特勒所说,"为所有现代美学奠基的五种主要艺术的体系在十八世纪以前都还没有完全成形"。虽然其中的很多元素能溯源自古典的、中世纪的、文艺复兴时期的思想。见其《艺术的现代体系》一文,第一及第二部分。

③ 见科林伍德《艺术的原则》,第 5 页。

然和文化之间。罗马人从古希腊那里沿袭了"*ars*"的概念,并使用"*technē*"一词同时指艺术和工艺。但是,在海德格尔看来,"*technē*"并不单指某种"实用性能"(practical performance),还有一些更类似于"了解模式"的东西;它把工艺和艺术一起归类到"使某物出现"的想法之下。①

211

在中世纪,"*ars*"和"craft"的含义都有所扩展,但随之而来的结果是它们不再具体指与实用性能有关的知识。"Craft"和"*ars*"开始指某个行业(trade)或职业(profession)的工作中所需的实用技能以及该行业或职业所要求的必备知识。它们也开始包括一种比如像书本知识那样的更加理论化的知识——因此把魔法和超自然的知识也包含在其含义之中。所以,尽管在中世纪的拉丁语中,"*ars*"和"craft"仍指行业性职业(trade professions),但它们此前对于实用技能乃至字面意义上的"使某物出现"的想法的强调都被极大地淡化了,以至于中世纪大学的各种经院科目都开始以七艺(Seven Arts)或七技(Seven Crafts)而闻名。② 诞生于中世纪的 *Artista* 一词很明显就是以 ars 为词根的,指工匠或者人文学科的学生。③ 如科林伍德所言,"中世纪拉丁语中的 *ars*,就像'art'在现代早期的英语中对文字和意义的双重借用一样,指各种特殊形式的书本知识,比如语法或逻辑,魔法或占星术。它在莎士比亚时代也仍然是这个含义:'躺在那里吧,我的法术(art),'普洛斯彼罗(Prospero)一边说,一边脱下他的魔法长袍"。但科林伍德继续指出,在文艺复兴时期的意大利以及随后的各个地方,原有的含义被重构以便

① 海德格尔,《构建居住思维》,第 159 页,以及《艺术品的起源》,第 59 页。

② 这些研究领域出现在公元六世纪,由语法、逻辑学、修辞学三学科(trivium)和算术、几何、音乐、天文四学科(quadrivium)所共同组成;这些学科领域现在已经作为人文学科在大学中普及了。在中世纪,圣维克多的雨果(Hugo St. Victor)就曾制定过一个七种手工技艺的方案,以对应上述七种人文学科。尽管人们很乐意把这七种技艺和今天的现代工艺联系起来,但事实上二者并不存在对应关系,这七种技艺包括羊毛加工、航海、农业、医药、戏剧等。见保罗·克里斯特勒的《艺术的现代体系》第二部分,第 507 页。

③ 同上,第 508 页。

使得艺术家们能像古代社会的工匠所做的那样去再一次地思考自身。①

科林伍德准确无误地注意到文艺复兴确实对"艺术"和"工艺"这两个词的原有意义做了弥补——在这种意义中，人们会从古代的平等和熟练工作的角度上去理解它们。但这并不表明文艺复兴就是工艺占据高位的时代。美术家和工匠处境相似的这一现实状况，意味着二者都在社会等级中沦落到了仅仅是技工的地步。就像他们此前与人文科学的联系被切断了一样，他们的工作也相应地只剩下了地位较低的手工劳动。这也是但丁(Dante)由于让视觉艺术家们名垂千古而受到批评的原因，批评家们称这些人是"微不足道的手艺人"或者"默默无闻地从事低级职业的人"。② 与此同时，中世纪的"ars"与七艺及书本知识的关联大致持续到了文艺复兴，这就仍然让文学艺术，尤其是诗歌，累积了巨大的声望。

文艺复兴时期的这种工艺和美术被仅仅认为是某种行业的情况，或多或少反映了二者在古代社会里也同样有着普遍较低的社会地位。在古希腊，特别是公元前四世纪到前一世纪的希腊化时代(Hellenistic times)，手工工作主要由奴隶来完成；画家和雕塑家，就像技工和工匠一样，理论上如果不是一直从事这一行的话，就很难获得社会等级的提升，因为他们还不得不依靠双手的艰苦劳动来养活自己。③ 在希腊，视觉艺术之所以和数学及科学结盟，就像在文艺复兴时期的意大利那样，可能就是为了改变这种状况并试图把视觉艺术提升到更接近于人文科学/学术的职业地位的尝试。④ 对于生活在古代社会底层的艺术家来说，能够摆脱规则约束的幸运儿显然都是那些受过文学与几何学教育

① 见科林伍德的《艺术的原则》，第6页。

② 见鲁道夫·维特科夫尔(Rudolf Wittkower)和玛戈·维特科夫尔(Margot Wittkower)的《土星之命：艺术家性格和行为的文献史》(Born under Saturn: The Character and Conduct of Artists)，第8页。

③ 同上，第4页。

④ 意大利于十六世纪晚期在艺术研究中加入了几何学和解剖学可能也与这种尝试有关；见保罗·克里斯特勒的《艺术的现代体系》第二部分，第514页。

工艺理论：功能和美学表达

的人。古希腊的波留克列特斯(Polykleitos)以其雕塑和讨论数学与艺术关系的著作而闻名——他的名著《法则》("Canon")就是有关雕塑和人体比例的论述。希腊化时期的阿佩利斯(Apelles)是亚历山大大帝(Alexander the Great)的好友,同时也是一位艺术家和理论家。① 尽管有这些例子,但是美术家和工匠的社会地位在十八世纪晚期和工业革命兴起之前,除了极少数人以外几乎没有任何变化。在那之前,困扰工艺和所有视觉艺术的难题主要来自他们需要运用手工技能来操控物质材料进而创造出真实的有形物这一现实情况;尽管制作有技术含量的作品保留了一种惊奇感,但显然他们所参与的加工材料的体力劳动更类似于普通技工的劳动,工匠和美术家们正是通过与这种身份的联系来跨越阶级的藩篱的。

为了改变人们对其工作的看法并提升社会地位,文艺复兴时期的艺术家们以强调艺术中所需要的智力因素的方式,来努力将自身从确切地说是体力劳动的技艺概念中分离出来。莱昂纳多·达·芬奇努力把绘画的声望提升到了文学和诗歌所享有的高度,他认为绘画是一门科学,画家以数学的人文艺术(liberal art of mathematics)为依托是为了构建透视的空间。为了说明绘画是一项绅士般的活动而不是脏兮兮的谋生手段,他指出,画家的工作环境需要安静清幽,保持整洁,甚至可以有音乐相伴;简单地说,他认为绘画是一项博学的、智力的、高雅的(refined)活动,非常像诗歌写作。为了突出这一点,莱昂纳多指出,雕塑离不开粗暴的手工技能,是一种需要大量肌肉力量和体力并主要以常见的技术方式来加工的嘈杂而肮脏的职业;这项工作不需要智力上

213

<hr />

① 有关艺术理论著作和艺术家地位提升的综合讨论,参见鲁道夫·维特科夫尔和玛戈·维特科夫尔的《土星之命:艺术家性格和行为的文献史》,第 2 - 7 页,以及古希腊历史学家普鲁塔赫(Plutarch)的观点,参见波利特(J. J. Pollitt)的《古希腊艺术:来源与文献》(Art of Ancient Greece: Sources and Documents),第 227 页;有关波留克列特斯的讨论,参见波利特的《希腊古典时期的艺术与经验》(Art and Experience in Classical Greece),第 75 - 79 页,第 105 - 108 页,有关阿佩利斯的讨论,参见波利特的《古希腊艺术:来源与文献》,第 158 - 163 页。

的敏锐。①

很明显莱昂纳多所强调的不是工艺和美术之间的差距,而是社会地位较高的人文科学与包括工艺在内的各种社会地位较低的视觉艺术之间的对立。② 嵌入在莱昂纳多以及像莱昂·巴蒂斯塔·阿尔伯蒂(Leon Battista Alberti)和乔尔乔·瓦萨里这类艺术家观念中的是经济和社会方面的阶级问题,尽管不是很深。那些具有最高社会地位的职业和艺术种类是所谓的"博学职业"(learned professions),包括数学、文学和诗歌。要想进入这些领域中的任何一个都离不开教育。但是教育都被留给了富裕阶级和上层人士,因为当时并无我们现在所知的公共教育体系。除了某些宗教阶级外,只有富人才付得起子女们学习文学艺术的花费。因此能够在文学艺术中拥有一席之地被视为一个人属于上层阶级的标志。与此相反,工匠、美术家和技工一样,通过在学徒制体系中的劳作来进行学习,这种做法在工艺中很好地一直延续到了二十世纪中叶。基于这些原因,正是这些职业把工匠和美术家在社会上的社会地位和经济地位都降低了到偏下的层次。这就解释了莱昂纳多为何坚持认为绘画是一项博学而文雅的职业,同时也说明了米开朗琪罗为何以写作十四行诗为荣。③

① 有关莱昂纳多的观点以及想要解决画家和雕塑家之间冲突的本尼德托·瓦尔奇(Benedetto Varchi)的观点,参见安东尼·布兰特(Anthony Blunt)的《意大利艺术理论》(*Artistic Theory in Italy*),第48-55页。早在1450年,莱昂·巴蒂斯塔·阿尔伯蒂就在其《论建筑》(*De Re Aedificatoria*)一书中提出,建筑师和画家一样都需要很好的教育,特别是在历史、诗歌、数学方面(他的论述参见安东尼·布兰特的《1450—1600年间的意大利艺术理论》,第10页)。

② 正如安东尼·布兰特所指出的,最晚到十五世纪九十年代,当平图里基奥(Bernardino Pinturicchio)在梵蒂冈的博尔吉亚(Borgia)公寓绘制人文学科的壁画时就已经开始回避绘画和雕塑了。见上述著作,第48页。

③ 莱昂纳多的观点部分地反映了当时认为绘画是因为与诗歌的关联才获得了社会地位的提升这一普遍看法。古罗马诗人霍勒斯(Horace)著名的"诗如画"(*ut pictura poesis*,即诗歌像绘画一样)的比喻逐渐被文艺复兴时期的画家们理解为是指"绘画像诗歌一样",这样,诗意(*ars poetica*)就变成了画意(*ars pictoria*)。见伦斯勒·李(Rensselaer W. Lee)的《诗如画:人文主义绘画理论》(*Ut Pictura Poesis*:*The Humanistic Theory of Painting*),分别在第3页和第7页。

但是,在努力表明画家不是技工而是知识分子,进而表明绘画是和文学艺术一样崇高的事业的过程中,莱昂纳多开启了一个手工技能几乎完全从属于智力能力的进程(这一进程在现代工业化生产的时代得以完全实现)。由于手工技能是手艺的基础,所以他的理由直接或间接地贬低了工艺和雕塑,把雕塑说成是一种在其三维性和体力要求的流程方面最接近于工艺的美术形式。

视觉艺术家们为了争取更高的社会地位的斗争也反映在艺术学院的创办上。使用"学院"(academy)这一术语代表美术家的组织来取代此前在意大利用"arti"称呼行会的做法,最早出现在十六世纪六十年代的佛罗伦萨;1563 年,这一机构在佛罗伦萨画家兼艺术史家乔尔乔·瓦萨里的个人努力下获得了美第奇政府的官方赞助。由于这些社团自称为"学院",所以这个最早的学院是一次精心策划的、以提升当时文学社团在知识界声望为目的的尝试。[①] 创立艺术学院的想法也有一些把画家和雕塑家从长期受制于传统的工艺或行业行会的约束中解放出来的实际目的。所以瓦萨里将其艺术家社团取名为"设计学院"(Accademia del Disegno),就像他在《艺苑名人传》一书中用**"设计艺术"**(*arti del disegno*)来指绘画、雕塑和建筑一样。[②] 在传统的行会体系中,技艺高超的制作者都和他们所使用的材料关系紧密。所以画家就被归入了玻璃工、镀金工、木雕工、细木工等这一类,而雕塑家和建筑师则被和石匠、泥瓦匠放在一起。[③] 就艺术学院的体制而言,视觉艺术家的确从行业行会的权威中获得了有效的解放,而工匠们则不同,他们

215

① 见巴兹曼(K. E. Barzman)的《佛罗伦萨的"设计学院"》,第 14 页。在瓦萨里学院之前的一位先行者是十五世纪后期在科西莫和勒伦佐·梅第奇的影响下赞助成立的所谓佛罗伦萨的柏拉图学园(Platonic Academy);正是在这个"学园"中,米开朗琪罗据说学习了新柏拉图主义的内容,见安东尼·布兰特的《意大利艺术理论》,第 20 页。

② 见保罗·克里斯特勒的《艺术的现代体系:审美历史的研究》,第二部分,第514 页。瓦萨里 1550 年出版著作的标题全文是《最优秀的画家、雕塑家和建筑师的生活》(*The Lives of the Most Excellent Painter，Sculptors，and Architects*)。

③ 见鲁道夫·维特科夫尔和玛戈·维特科夫尔的《土星之命:艺术家性格和行为的文献史》,第 9 页。

的自由还有待于打破对材料的恪守。在其第二版《艺苑名人传》(1568年)的序言中,瓦萨里大方地承认,受过**设计**(*disegno*)训练的艺术家们可以运用任何介质来工作。同样在法国,1648年以"自由社团"名义成立的皇家绘画与雕塑学院(Académie Royale de Peinture et Sculpture)意味着它将不受仍然把控着技术工作的行会的各种规章制度的约束。① 当这一切发生时,美术开始另谋出路以便脱离工艺,随着熟练的手、技艺和手艺所曾经具有的声望在不断地降低,美术却在不断地把自身提升为一种主要围绕智力而展开的活动。②

在美术脱离了行业行会而行会也最终变成行业联盟之后,珠宝制造、染色玻璃以及绝大部分其他的非建构性活动(nonconstruction activities)被单独留下,并最终按照"工艺是各种在材料加工的过程中需要大量技术知识和技术手工技能的物品制作活动"的想法而把它们合并到了一起。这又反过来强化了"此类活动的整体结果或在任意结果上基本都是一样的,也就是说,它们都是工艺"的观念。但在我看来这种观念是完全错误的。

尽管把美术作为人文科学的提升是为了提高艺术家的地位而不是刻意贬低工匠,但这导致人们在看待美术和工艺的方式上出现了分歧,并且在随后的几个世纪中变得日益极端化。这种区别首先从立足于蛮力的使用还是与之相对的高雅的手工技能开始,最终逐渐变成手工和非手工的区别,也就是一种手工被剥夺了所有的智力共鸣,智力也被切断了与手工的所有联系的区别。最终,曾经位于各种视觉艺术产品核

① 法国的情况和意大利不同,一旦学院作为独立于行会之外的机构成立之后,很快就落入王权的掌控之中。见豪泽尔的《艺术的社会史》第二卷,第194页及以后。

② 这种转变的烈度反映在惠斯勒(James McNeill Whistler)1878年参与法庭审判时的言论上,他因为约翰·罗斯金(John Ruskin)对于其画作《蓝色和银色的夜曲》(*Nocturne in Blue and Silver*)的不当批评而控告他诽谤;当惠斯勒说他花了两天时间来画这幅作品时,辩护律师问他一件只花了两天的作品是否不太值200几尼,惠斯勒回答说:"不,画的价格包含了我用一生所获得的知识。"见威廉·冈特(William Gaunt)的《美的历险》(*Aesthetic Adventure*),第90页。

心的"手与心"与"心与手"之间的联系，被作为不相干的或者不应存在的东西而遭到摒弃。这可能就是很多美术家们假定工艺没有智力基础的主要原因。

到十八世纪晚期时，当美的问题和"审美"的概念开始进入关于艺术的现代哲学话语时，这种区别也开始获得理论支持，特别是康德提出的看法，他从理论上把审美的概念和美的概念联系起来。最终的结果是不仅把美术和工艺之间的分歧形式化了，也把所有功能物之间的分歧形式化了；之所以能如此，所采用的方法便是将物品分为有用或无用、有实用目的或无实用目的两类。在这种情况下，就像康德在其1790 年出版的《判断力批判》(Critique of Judgment)一书中《美的分析》那篇文章所指出的那样，只有无用的东西才被认为能够用来判断美不美。康德说："就其形式在物体中被不带目的概念地感知而言，美是物体中的目的性的形式。"他继续说，"有一些东西是我们可以从中感知其目的性形式却不知其目的是什么的，比如有些石器带有孔洞可能是为了装柄……并且，虽然其形状显然泄露了一种无人知晓其目的的目的性，但这种没有目的的目的性却并没有让我们断言它们就是美的。然而，我们的确把它们当作人造物看待；这足以迫使我们承认，我们把形状和某种意图或其他东西以及有限的目的联系在了一起"①。康德的说法回应了莱昂纳多在两个世纪前所说的话，即"实用不能成为美"。②

康德把人造物的世界划分成这两个由有用和无用所组成的不对等

217

① 伊曼努尔·康德，《美的分析》，第 45 页，包括后续的 41 页（着重部分为笔者所标注）。

② 莱昂纳多的观点见潘诺夫斯基《视觉艺术的含义》一书第 13 页及后续 10 页中的引用。莱昂纳多关于美和审美是统一的这种假设尽管后来已经被许多哲学家所接受，但是当时仍是富有争议性的。尽管《蒙娜丽莎》(Mona Lisa)可能会被人既看作是一幅美丽的绘画，按理说也会被当成一个关于美的题材，但我们无法以这样的标准去评价他另一幅已经损毁的壁画《安吉里之战》(The Battle of Anghiari)，这是他开始为佛罗伦萨市政厅创作但最终大概未能完成的作品；从现存的画稿来看，画面中残酷暴虐的题材和人物形象从任何一种传统意义上来看都肯定不是美的。

大类的做法获得了广泛的智力支持，但仍有一些显而易见的前后不一，比如建筑就是最明显的例子。甚至连詹森在认为建筑也许是一种应用艺术但"它也是一种主要艺术（相对于我们通常称之为'次要艺术'的其他艺术而言）"时，他也是在重申这种矛盾，尽管他随后对此表示接受。①

在接下来的若干年里，随着工业化生产的发展，形容词"精美的"（fine）被放到"艺术"（art）一词前面从而变成了"美术"（fine art），这就使得机械的或有用的艺术和美术之间的区别，也就是"那些更关注手和身体而不是心灵"的艺术和"那些主要关注心灵和想象"的艺术之间的区别，得以产生。现在，"fine"一词已经不再是指精美的或高技术含量的或者精美的艺术而是指"美丽的"艺术（可能还有"纯粹的"这一含义，译者注）。到十九世纪初，"美术"一词仍表示美丽的艺术，但也开始被用来特指绘画、雕刻、雕塑和建筑。最终它被和"艺术"一词互换使用，并直到今天仍然保留着这层含义。② 而在另一方面，工艺继续同以与"心灵和想象力"相对的"手和身体"为中心的技能联系在一起。从这里距离把工艺定位成"次要艺术"或"装饰艺术"只差一小步了。

正是出于以上历史背景，才使得工艺和美术之间的角力在不断地持续着，不时地以围绕社会地位和批评价值的激烈争论的方式露个头，动不动还会带上经济利益的潜台词。可惜的是，就像历史背景所清晰表明的那样，这种二元对立的演进更多的是来自美术家们想让自己的工作在人文科学中获得更高地位的内心渴望，最早是在希腊化时代，随后是文艺复兴，而不是来自任何同工艺在理论上或观念上的严肃分歧或者甚至是任何一种在理论上对于工艺的理解。即便是康德以"目的/无目的"为基础的观点也几乎没有考虑到世界上有各式各样的目的性物品的情况，或者就像派伊所观察到的那样，人们总是"在有用的事物

① 詹森，《艺术史》，第 16 页。
② 相关讨论见《精编版牛津英语词典》第 117 页"Art"词目，以及科林伍德的《艺术的原则》，第 6 页。

上做大量的无用功"①。而且康德的观点也对美术提出疑问。人们只要记得杜尚的《泉》(图 3)就行;作为一个小便池,它是最平常的那种实用性的功能物。那么它又怎么能属于被称为雕塑的那类美术品呢?

　　然而,尽管有像杜尚的《泉》那样的作品给美术理论所带来的矛盾,但以康德的"无目的性"为基础的艺术争论仍在继续,并且已经极大地影响了我们在当下的措辞以及我们做出富有理论性的以及审美的判断的方式。我们之所以讨论工艺,并不是就其本身而言或者基于其自身的美学词汇和品质特征,而是针对它和美术的比较。今天,有用/无用之间的区别仍然壁垒森严,这使得美术理论为包括工艺在内的所有视觉艺术的论争都设定了批评的/审美的措辞。而且,尽管工艺已经不仅仅只作为一项活动而继续存在着,但是一旦用这种方式来做出判断,就要付出把工艺看成一项富有艺术表现力的努力的代价,以至于近期想要提高工艺社会地位的企图都显然被迫要仰仗美术社会地位的提高。如我已经提到过的,一些工艺的倡导者们宣称工艺和美术这两个类别之间没有差别。他们认为工艺和美术不是两个独立的个体。但是我认为,在其物质性和"物性"方面,工艺和美术的不同是显而易见的。我认为,正是因为这些差别而不是对它们熟视无睹,才使得工艺在其自身的意义范围之内就其本身来说能够成为一种艺术形式,一种富有艺术表现力的努力。一旦人们认识到与美术和工艺有关的美学观念都有着并不久远的起源时,那么不加批判地接受这些具有历史必然性的看法就变得不那么强人所难了,而选择也会变得更加有趣。

　　①　戴维·派伊,《设计的本质和审美》(*The Nature and Aesthetics of Design*),第 13 页。

第二十一章　美学与功能/非功能的二分法

康德关于有用和美的观点尽管是三百年前提出的，但现在已经深深地扎根在我们的思想中，以至于判断一个物体是否具有审美性或表现力时一般会取决于它是否有功能。库布勒在 1962 年出版了《时间的形状》这本重要的著作，该书在四十年后仍在重版，当他在该书有关洛多利（Carlo Lodoli）的问题上采纳了康德的观点时也一并重申了这一看法。库布勒写道，"洛多利在十八世纪时就在这一观点的基础上预言了我们这个时代［二十世纪］的教条的功能主义者们会认为必要的（也就是有用）就是美的。但是康德也基于同样的观点却更加正确地认为必要的并不能用来判断是否是美的，而只能用来判断其是否良好而持久"①。库布勒的断言非常有力地表明了功能/非功能的二分已经成为一种区分艺术和非艺术的试金石，尤其是用来区分美术和工艺。我们要问的是，这种促使康德做出此类无条件的绝对陈述的观念背后有什么逻辑？

康德之所以说这样的话，是因为他正在以推理（reasoning）而不是通过与实际艺术品的接触来构建一套有关艺术和美学特质（aesthetic

①　引文出自库布勒的《时间的形状：造物史研究简论》，第 16 页。洛多利指的是卡洛·洛多利（1690—1761），一位来自威尼斯的方济会修士，他反对巴洛克的过度放纵，赞成一种用形式来表达功能的理性化的"设计"。他的学生记录并传播了他的思想，特别是在佛罗伦萨。

properties)的哲学观点。由于其一生中的大部分时间都在东普鲁士的柯尼斯堡附近度过,所以他在任何真正意义上都不算是视觉艺术的内行人士;而且他不可能把工艺想象成一种协调一致的个性化表达形式,这种形式已经在非西方的社会里存在了好几个世纪,并已在二十世纪的当代工作室工艺运动中得到了发展。尽管如此,康德的观点由于其在哲学观和历史观上的重要性,仍然需要我们认真对待。

康德关于目的性物品只能用于判断"良好而持久"(right or consistent)的论断暗示着所有可以被这样称谓(判断)的物品都取决于它如何执行其功能。这一推论的基础是假设功能物都是他律的(heteronomous)。也就是说它们都是服从或受制于外部规则和法则的物品。就像我已经表明的那样,对工艺品来说,外部规则就是要求容纳、遮盖和支撑,而法则就是与材料和技术有关的物质的物理法则。与他律物品相对的是自律物(autonomous objects)。美术作品就被认为是自律物,因为它们不打算服从由外力所强加的法则,比如我们前面说过的冷酷的自然现实。相反,它们产生出自己的规则和条件,这些规则和条件产生的过程也正是艺术家创作作品的过程。在这个意义上,美术作品可以被称为完全是自立和自律的。[1]

康德似乎包罗万象地设想了功能的所有要求,以至于并没有给制作者的想象力留下太多自由发挥的空间;制作者几乎无法控制物品最终的形式,他们所能控制的只有功能。在这个意义上,目的性/功能性物品没有给制作者提供任何美的表达(aesthetic expression)的选择——除了目的/功能以外其他的一无所有。而在另一方面,美术品则准备为创作者提供充分的想象自由——在服务于美的表达的过程中,它们没有给艺术家设置任何形式上或材料上的条件或限制。因此,看起来似乎判断物品的表达的/美学的品质的最大可能性相对于仅仅评

① 当美术品和目的性物品并置时,美术作品的自足性和自主性就成为一种更具说服力的理由。但是一旦对它们本身做仔细研究的话就会发现,如果它们总是服从于外在于它们的表意系统而没有别的目的的话,这种观点就变得不那么令人信服了。

估其"功能性"而言,取决于是否允许制作者拥有控制形式的充分自由以便任意地发挥想象力。这似乎是康德有关艺术和美之判断的影响深远的立场中未曾言明的关键所在。[①] 迦达默尔在 1973 年重申这一点时说,艺术品"总是意指某物,却又不是所意指之物。它不是一种**由其效用来决定的装备物**,就像所有此类物品或人工制品那样。"[②]

借助这些定义,我可以把所有目的性物品都肯定地称为决定物(deterministic objects)——即其物理特性百分之百地由功能要求所决定的物品。这类物品就像康德说的那样,只能以认知性的和工具性的词汇来辨识和判断,也就是说,由其功能和执行功能的效果来决定。在近几十年中,这种假设已经成为区别美术和工艺的主要理论武器,也是一个充分的理由。如果制作者被剥夺了制作过程中的选择权或者自由意志的话,他也就不会获得任何表达的机会;也就没有了自由而任意地"塑造"物品从而让其成为制作者用来表达艺术意义的意向载体的可能性。这样的完成品仍然可以是有价值的,但是意义和价值并不是一回事。一切有意义的东西都有价值,但是站在人类用以表示"交流"某物而进行有意地"言说"的角度上看,所有有价值的东西并不都有意义。要想表达意义就要进行说明,而一件物品要去说明某样东西,而不是仅仅执行一项物理功能,那就有两方面需要注意。第一,其形式的要求必须是它们允许制作者这一方以表达的名义来控制;第二,这种对于表达的允许必须由制作者出于表达某事的愿望而有意地加以利用。否则物品就不可能是作为表意符号的意义载体。结果,物品不但要提供意义的可能性,而且如德国哲学家埃德蒙德·胡塞尔(1859—1938)所言,还要有表达意义的意向。表达意义的意向是和意义的可能性一样重要

① 对康德来说,自由选择是其哲学的根本。如以赛亚·柏林(Isaiah Berlin)所言,"人之所以为人,在康德看来,只是因为他可以选择。人与自然界的其他部分之间的差别在于,不管是动物、无生命还是植物,其他事物是处于因果律的法则之下,严格遵守某种先定的因果模式,而人是可以自由地选择自己想要的东西"。见以赛亚·柏林(Isaiah Berlin)的《浪漫主义的根源》(*The Roots of Romanticism*),第 69-70 页。
② 伽达默尔,《艺术游戏》,第 77 页(着重部分为笔者所标注)。

的。这也是为何我认为像漫不经心的重复性工作那样地一味做某事是有别于制作一件艺术品的原因所在。

在《逻辑研究》(*Logical Investigations*)第二卷开篇的《表述与含义》(Expression and Meaning)一文中,胡塞尔根据含义和意向上的意义来探讨符号的概念。在他看来,在指示的符号和表达的符号之间存在着差别。佩吉·卡穆夫(Peggy Kamuf)在谈到这一问题时认为,"胡塞尔主要关心把表达意义上的**符号**(*Zeichen*)从其它指示意义上的符号中区别出来。在他看来,只有前者才能被认为是一个有意义的符号,因为**意义**(*Bedeutung*)的概念被留给了意向来进行表达。另一方面,指示的符号也是表意的,但它们本身并不是生动意向的载体,不能赋予符号体以生命"①。她举了一个乌云聚集的例子。我们都知道乌云预示着风暴即将到来。但云并不是要警示风暴才变得阴暗;云之所以阴暗是因为其中所含的水蒸气阻碍了阳光的穿透。因此,在乌云想要告诉我们某些事情的角度上,它绝不能成为表达性的或者有意义的符号。但是在另一方面,当一个艺术家在绘画中画出乌云时,他有着要表达某些东西的意向。它们不是真正的云这一点暴露了这种意向,而观看者将其当作表达性的、有意义的符号来加以"解读"。

在这一层意思上,我赞同胡塞尔所说的意义需要被单独留给意向来表达的观点;意义一定总是生动的人类智慧的产物,也是一种说明的

① 佩吉·卡穆夫,《德里达读本:拨开迷雾》(*A Derrida Reader:Between the Blinds*),第6页。胡塞尔的《逻辑研究》有两卷在德国出版,第一卷出版于1900年,第二卷出版于次年。胡塞尔对于意图的关注超出了生活哲学之外,这一点对于任何一个文明社会来讲都是极其重要的。每当我们谈到与纵火相对的意外失火或者与杀人相对的过失致死时,都是在依据意向而做出区分,因此我们经常会听到这样的托词,"我不是故意的"。

意愿。① 而且,我认为艺术是一种带有主观意愿的、意向性的人类表达行为,而不像来自自然中的某种行为那样是随意或自然的。我打算举几个关于意义的例子来说明这一点,它们看上去似乎和我刚才有关意向的叙述有点自相矛盾。这些例子中的意义,显然都出现在没有艺术家的意向的情况下:一个是所谓的直觉意义(intuitive meaning),另一个是所谓的朴素意义(naive meaning)。在艺术中,"朴素"一词暗示了一种因为缺少训练或技巧而在表现力上的简化,经常出现在儿童、民间艺术家或者艺术门外汉的作品中。所以当我们谈到朴素艺术时,我们指的是作品的视觉品质。但是一件作品表现力的实际水平并不能等同于作者所追求的预期表现力水准,将二者等同起来是不对的。同样,把表现力的简化和意向性含义的深度等同起来也是不对的。真正的朴素艺术家想让自己的作品看上去出自老练艺术家之手,就像儿童想让自己的画作看起来像是出自成人之手一样;二者都只是因为能力不足而做不到这一点而已。此外,就像儿童艺术的例子所表明的,尽管他们在表现能力上可能是不老练的,但他们照样想要表达包括爱和悲伤在内的最深刻的情感。也有作品被有意做成看起来朴素的样子,这种情况则另当别论。这类作品采用一种伪朴素(pseudo-naive)的风格作为和光鲜亮丽的学院派现实主义传统进行对抗的意向上的反应。如果不看外观的话,伪朴素作品在表现力和意向上都是非常老练的。如果我们就此开始把它们当作"真诚"和"真实"来欣赏的话,也没什么不好,因为这正是艺术家所想要的。它们被人用一种朴素的风格来表现,以反映现代主义文化的特定价值,尤其是一些告诫弱者们向更"原始的"社会

① 库布勒在《时间的形状:造物史研究简论》一书中指出,"目的对于生物学来说没有价值,但历史如果少了它则变得毫无意义",他在这里是说,历史是有关意志力、有关人类行动的动机的,生物学则不是(见该书第8页)。同样,只有与人类事件和行动有关的书写才可以恰如其分地被认为是历史;有关生物学、地质学、宇宙学以及其他所有此类领域发展演变和发生事件的书写都是在写一部事件记录,因为这些发展和事件没有意志力、动机和意向。这就是我们为何在谈到统计学、树木年代学甚至牙科学的时候,都把它们的文件称为记录的原因所在。

中所谓的纯洁和直接进行回归的内容。但我们要非常小心，因为把特定的价值归因在伪朴素作品上和把这些同样的价值归因在真正的朴素作品中所发现的形式特征上，二者是完全不同的两回事，对于前者而言我们可能是将其空间的扁平性和扭曲的视角解读为原始现代性本身的隐喻，而后者则意味着似乎朴素艺术家实际上想要让这类作品承载起相同的隐喻意义。

而对于直觉意义的问题来说，它真的就像许多"原始的"现代主义者们所主张的那样发生在意向的边界之外吗？我们是否应该接受它的表面价值？就像法国野兽派艺术家弗拉芒克（Maurice de Vlaminck）所说的"我努力用我的心和我的身体作画而与风格无关"吗？[①] 我不这么认为。一方面，我们知道弗拉芒克在其艺术生涯的学生时代就以认真出名，尤其是师从于塞尚（Cezanne）期间，另一方面，他也在不断地与好友亨利·马蒂斯（Henri Matisse）进行着艺术讨论。我认为，要想了解直觉意义大概是什么的话，我们可以把它看作是思想和想法的产物，这些思想和想法深刻地根植于艺术家的内心之中而不需要在作品本身的讲述之外再附加任何额外的表达；它有点像音乐家、工匠以及像波洛克这样的艺术家身上的机械记忆技能。这可能也是艺术家们通常都不愿意讨论其作品的原因——他们不想脱离了创作过程本身来表达作品的意义，也许是担心扼杀了灵感或者是因为这种表达就在创作行为当中。[②]

现在回到我们的主题上，即意向在创造一个有意义的物品过程中所扮演的角色。因为工艺品扎根在自然模型中，其功能形式也是遵循物质的自然法则的，所以似乎它们只能被看作是指示的符号。但我们

<div style="margin-left:2em;">224</div>

① 弗拉芒克的说法见赫谢尔·奇普（Herschel B. Chipp）主编的《现代艺术理论：艺术家和批评家源本》（*Theories of Modern Art：A Source Book by Artists and Critics*）一书的引用，第125页。

② "直觉"这个词来源于拉丁语"*intueri*"，意思是观看；而且，它在德语中对应的词是康德所使用的"*anschauung*"，也表示"洞悉""感知"的意思，几乎不含无意义、非故意的性质。见彼得·安杰利斯的《哲学词典》，第137页。

一定记得，工艺品实际上并不是像椰壳、兽皮覆盖物或岩壁那样的自然物。工艺品仍然是人造物，即便它们是从自然界中已有的容纳、遮盖和支撑的条件中获得灵感的，也依然不能改变这一点。像动物到水塘边饮水这样地利用这些条件是一回事。而把它们作为想法—概念加以概念化，然后再将其作为形式—概念与功能相联系，最终再将物质材料通过技术加以形式化而使得这些条件得以被实现成为物品，则是一种制造和世界化的带有主观意愿的创造性行动。简单来说，工艺品是通过人类意志和人类智力而从自然中获取的现成物质形式的抽象概念。就这一点而言，它们应该被看作是半自然和半文化的。带着突破自我的决心，我认为这一点极其重要，我之所以强调这一点是因为这种"半自然、半文化"使得工艺品与美术品截然不同。前面我已经说过，美术品是完全文化的，因为它嵌入在社会决定的表意系统中。但是工艺品则横跨了自然和文化分界线的两边，至少它们在其由自然决定、由人所造的这层意义上是这样的。

我们这样说工艺品，也必须承认那些带着某种意向要做某事的人造物，特别是那些要执行物理功能的物品，和那些带有某种意向要表达某事的人造物不是一回事。表达意义的意向和执行功能的意向是完全不同的。这正是为何康德认为目的性物品是他律的推论对于工艺而言至关重要的原因所在。如果自然法则使得有关工艺的一切都是先定的话，那我们就只能承认所有的工艺品都剥夺了制作者带有表达意义的意向的可能性，并因此只能像指示的符号那样了。所以真正要解决的问题是，是否只要具有了目的性功能便会自然而然地把所有工艺品都变成他律的？有关功能的外部法则有没有剥夺制作者为了表达性的目的而"塑造"物品形式的可能性？尽管连我们所生活的世界中像自律物（免于所有外部规则约束）和他律物（完全由外部规则约束）这么绝对的划分都是值得怀疑的，但这些问题必须解决。

对康德来说，物品和功能是合一的，也是一样的，他对此非常坚信，以至于把功能和物品都视为共同终点。他难以接受像一件物品能够多

好地执行了功能这件事是可以脱离物质物本身这样的判断,也就是脱离了它的视觉外观,它的触觉,以及它与身体性的相适性。他认为没有中间的立场。但是把物品和功能完全合并在一起的话便会让人完全看不到物品;他们只会把注意力都放在结果上,把物品简单地当作工具来对待,成为一种达成结果的手段。① 这样的做法也许适合于工具,但是对于像所有工艺品那样自身就是结果或以自身为结果的物品来说,则是不合适的。

在哲学上我们认为,功能事实上可以决定一件物品到这件物品可以百分之百地由其功能来决定的程度,我将这样的物品称为"决定物"。对于各种为功能需要所事先决定的东西来说,并没有给制作者的想象力留下多少自由发挥的空间——没有了对于材料、技术、形式或者任何东西的选择。在这类物品中只剩下通过功能来实现目的的意向,从而会阻止表达并阻止意义,就像胡塞尔所说的"意义的概念被留给意向来表达。"所以我们可以得出的结论是,**因为其功能性的存在使得此类物品也许是有功能的,也许也是有价值的,但是它们没有意义;它们不说明任何东西。**

因为功能的存在,使得我们对于工艺品的反应只能是客观的,对此康德也许会表示同意;它们不可能是主观的,也无法同他会称为品味评判(judgements of taste)的东西联系起来。但是,要相信工艺品的客观性方面就等于把形式和功能统一起来了,就好像工艺品实际上就是决定性的一样。但它们真的是吗?细想一下三把一模一样的椅子(图25)。如果有人把其中的一把漆成黄色,另一把漆成红色,它们比那把没上漆的椅子在功能性上有所欠缺吗?我们能说那把黄色的椅子比那把红色的椅子的功能性更强或更弱吗?有人可能会更喜欢那把没上漆

226

① 马特兰德在谈到画家布鲁格尔(Brueghel)时重申了这种态度,她说,"在开始'行动'前他就知道工作的结果,除了让作品变成现实以外,他没有任何必要,也没有余地为'所做的东西'贡献力量"。见她的《艺术与工艺:差别》一文,第234页。这种态度至少可以追溯到柏拉图的《理想国》第十卷。

的椅子而不喜欢那两把上了漆的椅子,但这只是个人喜好的问题,是有
关品味的主观评判,而不是对于"良好而持久"的表现功能所做的定量
判断或客观评判。

图 25 查尔斯·耶格尔(Charles Yaeger),《无题椅》(*Untitled Chair*),1994 年,白蜡树木,红色染料(29 英寸×20 英寸×20 英寸)。照片由艺术家本人友情提供。
由于我们不想违背艺术家的初衷,所以需要想象一下这把椅子的黄色外观和天然木色外观会是什么样。

由于难以看出椅子颜色的变化会如何改变其物理功能,所以我们不得不承认颜色并没有遵从既定的(pre-given)的法则,也就是说,工艺品中的颜色是自律的、主观的,因此也是表达性的。当然,有人会认为改变颜色对于一种表达行为来说太没有意义了,所以不能反驳对于表达性/非表达性物品的种类做绝对划分的想法。但我不这么认为,因为任何物品都不可能是绝对地目的性的(百分之百地由功能所决定),总会有某些表达性的特征。只要它具有表达性特征,就不可能是决定性的,因为表达性特征允许我们对物品做出品味方面的主观评判——例

如"相比红色而言,我更喜欢黄色,因为黄色是一种更让人高兴也更像春天的颜色"。这样的说法是和物品功能有多么地"良好而持久"无关的。①

但是请先让我们允许颜色改变一下以便于讨论。在那种情况下,康德的推论在我们的例子中仍然成立。按照康德的观点,所有具有相同功能的物品,即便不是看起来或者实际上非常相像的话,也至少是极其近似的,这是由于它们的形式大概已经由其功能所事先决定了,我们难道不也是这么想的吗? 我想我们不得不说,是的。让我举几个例子,一个是 3500 年前出现在埃及新王国时期的椅子,现存于巴黎卢浮宫(图 26);一个是约翰·邓尼根(John Dunnigan)于 1990 年制作的《矮脚软垫椅》(Slipper Chairs),现存于华盛顿伦威克画廊(图 27);还有一个是密斯·凡德罗于 1929 年为巴塞罗那国际博览会的德国馆所设计的《巴塞罗那椅》(图 24)。这三把椅子都有很高的辨识度,尽管它们的制作相隔了几千年,并且其背后的地理、气候、政治和社会价值等文化因素都大相径庭。事实上,这三张椅子在其椅式的基本观念和结构方面非常地相似,以至于很难否认它们之间共享的家族亲缘关系。但是这不等于说它们是非常相像的。没有人会看不出它们在形式、材料和技术上的明显差别。这些差别暴露了它们的文化起源并成为我们所说的艺术历史风格的基石。通过对这些风格的研究,人们不仅能够辨识出卢浮宫的椅子是埃及的,而且能够具体到大约公元前 1570 年到公元前 1085 年的新王国时期,如果有足够数量的这一时期的椅子存世的话,我们也许还同样能辨识出不同制作者的"手工"。对于邓尼根的《矮脚软垫椅》和密斯的《巴塞罗那椅》来说,也是一样的。这种风格上的

① 有人或许会说物体的颜色可以让物体起到变暖或冷却的功能,这完全视条件和需要而定。也有人可能会说颜色可以帮助把物体从其周围的环境中区别出来,比如把一个篮子拿到田里,这就让它不会在草丛中找不到。但是,这些只是非常特殊的情况,而且仍然没有明确规定哪种颜色是必需的,在第一种情况中只有某种浅色或深黑色才是有价值的,而在第二种情况中只有那些与背景不同的颜色才具有优势。

图 26　蓝腿椅,埃及新王国时期,约公元前 1570 年—公元前 1085 年,椅子腿的形状为狮爪形,背后饰有荷花形图案,木头和镶嵌物,颜料(91 厘米×47.5 厘米×59 厘米)。现藏于法国卢浮宫。摄影:Erich Lessing/纽约艺术资源。

图 27　约翰·邓尼根,《矮脚软垫椅》,1990 年,紫檀木加丝绸装饰(左:26.75 英寸×25.5 英寸×23 英寸;右:43.5 英寸×26.25 英寸×24 英寸)。詹姆斯·伦威克联盟(James Renwick Alliance)捐赠(1995 年第 52 号 1-2 项),现藏于华盛顿特区史密森美国艺术博物馆伦威克陈列厅。

　　　　　　　　　　　　　　工艺理论:功能和美学表达

差异与"功能物无论是工艺还是设计都是决定性的"的观念背道而驰。这些差异也逐渐瓦解了自律和他律概念体现了绝对性这样的哲学命题。

我想,有人或许会认为这些椅子的不同外观与材料有关。埃及的制椅师得不到密斯制作椅子时用到的钢铁。但这也就意味着如果他们得到钢铁的话就能做出密斯的椅子来。邓尼根和埃及制椅师一样使用木头,但仍然没有做出埃及椅。进一步说,由于邓尼根和密斯都有钢铁和木头可供选择,也由于二者尽管选择了不同的材料,但他们制作的椅子都完美地发挥了功能,所以材料的选择必定只能算作是非功能性因素。因此,很明显像椅子(不管是手工的还是设计的)这样的功能物的制作者在决定它们看起来会是什么样子的过程中有很大的自由度。当然这也没有回答为什么选择木头或钢铁的问题,只是回答了可以对材料进行选择的问题。在两种情况下,选择都和喜好有关。但是在我们的例子中,喜好并非只是任意的或盲目的决定;它是一种以表达意义的渴望为基础的决定,也可以说是出于表达意义的意向。由于全部三张椅子都具有功能,所以最终它们的不同材料和外在形式都不是由功能驱使的,而是由社会学和文化方面的因素造成的。这里我想要表达的意思在于,外在形式源自社会需要,源自外在形式被认为承担起了意义以便物品而不只是一个"纯粹"的事物可以在富有意义的符号的社会系统中取得一席之地的需要。这就是为何全部三张都是椅子,但彼此又完全不同的原因所在。它们的差别在于对期待做了不同的回应,也就是以不同的方式在满足了人们生理需要的同时也表达了所处年代的社会(艺术)变化背后的推动力;①就像二十世纪二十至三十年代的流线型设计一样,人们需要它们既有符号价值又有功能价值。

当我们从不同社会的角度来看待工艺品时,并非只看我们在三把

230

231

① 这些区别与美术品中的区别并无二致,比如像文艺复兴和巴洛克这些不同时期的肖像之间也存在着差别;所有这些都是被公认的肖像,但同时也是被公认有差异的肖像。

椅子的例子中提及的那些，很明显它们都享有共同的形式特征，我们将之定义为功能形式（functional form）。它们也明显具有形式上的差异，我们将之定义为不同的风格形式（stylistic form）或风格。工艺品的风格或风格形式总是伴随着功能形式而存在的；但与功能形式不同的是，风格形式来源于文化领域以及想要表达意义的意向。而且，因为工艺品是功能形式和风格形式二者的体现，所以它们必定被认为是具有物质物和社会物的双重生命力的。它们既被认为是从扎根自然中获得的以实际有形事物的方式而存在的物品，同时也是从文化风格的社会系统中获得的以标志符号的方式而存在的物品。正是通过其风格，它们才得以参与到属于美感和艺术感的表意系统中来。在这个意义上，在二者都具有一种作为美的物品的社会存在的意义上，工艺品和美术联系到了一起。然而工艺品又不同于美术品，因为它扎根于自然之中。正是这种对于自然的扎根使得它们特别，因为这意味着它们既是自然的，同时也是文化的。在这个重要的意义上，它们在人造物的世界中占据了一个独一无二的位置，因为它们在自然世界和文化世界的鸿沟上架起了沟通的桥梁。它们既跨越了二者的界限，又共享了二者的某种属性。

第二十二章 康德与美术中的目的

我想要表达这样一个论点，即某样东西如何发挥功能和某样东西看起来是什么样子并不是同一个命题。可能更好的做法是，不要在意物质形式及物理功能与社会形式及社会功能之间的关系，就像康德论及工具和装备时所说的那样（他举了失去把柄的石斧或石锤的例子），因为此类事物是作为纯粹的功能物来制造的；它们未必打算拥有生机勃勃的社会的/美学的生命力。但如我已经表明的那样，工艺品是区别于工具和机器的物品类别。而且，从历史及史前的记录中可以明显看出，总是有一些不打算仅仅满足于功能性的工艺品，总有一些工艺品会让人在有用的事物上耗费大量无用功。就像那些椅子的案例所表明的那样，人们是有可能这样做的，因为工艺品在满足其功能需要的过程中留出了很大的形式自由度。

这种内在于工艺品的自由度显然来自材料、技术和形式可以被用来制作成容器、遮盖物和支撑物的多样性之中。它也同样显然来自在若干个世纪里被创造出来的工艺品上所具有的各种不同的风格之中——埃及新王国时期的风格和约翰·邓尼根的当代工作室工艺风格就是众多案例中的两个代表（图26和图27）。仅从这种多样性里就可以看出，工艺作为一项事业，它既关心功能也关心表达。与工具和机器不同，工艺品外在形式上的历史性差异不能说主要是由于改进功能而引起的。材料和技术的发展可能会随着功能的改进而改变工具和机器，但是对于真正的工艺品来说，这种发展有助于转变生产方式和降低

成本,却几乎不能改进功能——新王国时期的椅子在功能上和邓尼根几千年后制造的当代椅子几乎完全一样。① 对于工艺品来说,改变通常是诸如成本和表达意向这些与功能并无直接关系的因素起作用的结果。

如果工艺品是那种在不干扰功能的前提下仍然能给形式留出表达性操控空间的目的性物品,那么它们就不能被视为他律的、决定性的物品了。这就引起人们对于康德的目的性物品只能被评判为"良好而持久"的论点的质疑,即在这些物品中,形式都是严格追随着功能的。但是美术作品又该作何解释:它们是自律性物品吗?就像康德反对它们是目的性物品时所暗示的那样?它们是否已经实际上完全从各种类别和主题的限制中独立出来,进而只遵循其自身的内部法则,以便让制作者可以不受约束地自由发挥想象力了?这种看法在二十世纪获得了有力的支持;其早期的提倡者是英国美学家罗杰·弗莱(Roger Fry)和克莱夫·贝尔(Clive Bell),他们认为艺术品的形式特性应该都交由艺术家来考虑;贝尔称之为"有重大意义的形式"(significant form),而弗莱把它称为在"对于结构性设计和协调的原则进行重新发现"的过程中找到的"美的统一体"。② 在二十世纪中叶前后,美国评论家克莱门特·格林伯格赞成一种类似的看法,他甚至援引康德的观点并据此发展出了一套我们所知的形式主义艺术理论。③康德的看法显然很重要,因为它仍然可以在当代的艺术理论界里引起共鸣;它对于我们的讨论也很重要,因为它从与工艺相对的美术那一边划分出了功能/非功能的界线,并由此把美术定义为工艺的对立面。工艺是目的性的,美术则不

① 通常对于一次性的容器、遮盖物和支撑物来说,成本/制造因素决定着外观;但这可能更接近于一种与价格和便利性相匹配的商业"文化"特征,而不是传统的工艺文化。

② 见克莱夫·贝尔的《艺术》(Art),第177页,及罗杰·弗莱的《视觉和设计》(Vision and Design),第12页。

③ 关于格林伯格理论的一些具有说服力的看法,参见其本人的《现代主义绘画》一文,引自霍华德·里萨蒂的《后现代主义视角:当代艺术问题》,第12-19页。

是;工艺是功能性的,美术也不是。

尽管美术作品因为缺乏实用的物理功能而不是器具性的,但它们的确有目的。如我所说,美术中的目的在某样东西与观看者进行"交流"的意义上是交流性的——不管是想法、感受、表达还是情感都没有关系。但是,正因为美术的目的不是那种物理意义上的器具性的,那么是否就会按照康德所主张的那样,它们也是完全自由的,以至于到了美术家们可以不受任何规范性依据来约束的地步?美术家们是否自由到了可以用他们想要使用的任何方式来操控形式元素并仍然能够像贝尔、弗莱和格林伯格等人所建议的那样去"交流"的地步?我坚决认为不是这样,这种情况也从未发生过。

如果"交流"(无论我们多么想去定义它)是美术作品的本质方面的话,正如我认为的那样,那么艺术家可以自由地给自己订立规则的想法就要被人质疑了。对于交流需要的满足会不知不觉地把约束施加到艺术家的身上,因为所有的美术都必定是作为一种符号而在某种符号系统内运行。同时,为了艺术的符号能够交流,美术家们不得不遵循这些符号存在于其中的这个系统的规则,就像人们在说各种语言时的情况那样。不管你是说英语还是法语、斯瓦希里语(Swahili)还是纳瓦特尔语(Nahuatl)、韩语还是俄语,各种语言作为交流系统都有一套必须遵守的句法和语法结构。无视这一系统,就好像试图用某种借助于大家都不懂的语言来和人交流,这种情形经常会让沮丧的观光客们不得不使用面部表情和打手势来问路。[①] 这样说并不意味着人会像被监禁时那样受到语言的束缚;我们可以"推""拉"或者"伸展"一套语言系统;但我们必须总是在一套共享的语言系统*之内*运行才能保证交流的进行。

如果美术家不遵从现有的符号系统,他或她的作品就显然不能进

① 我们经常靠打手势来与人沟通,因为这似乎是一种通用的语言。微笑和皱眉可能也是手势,但并非所有的从手发出的信号都是手势:许多都是有特定文化含义的,需要通过学习才能理解。比如,重复地把手指向手心弯曲对于美国人来说代表"过来这里";而对于意大利人来说则意味着相反的"再见"。

行交流。因此美术家只能接受这套系统并在这套符号的语言之内进行创作,除此之外别无选择。换句话说,艺术家的象征制造力就像工匠的形式制造力一样(在工艺的物理功能和社会功能两个方面),总是和某个共同体的象征制造的传统及习俗联系在一起。

　　显然,美术的表意系统是以视觉为基础的,如我所言,它由象征式的、索引式的和图标式的符号所共同组成。在西方,美术的传统是建立在通过与自然物相似的图标式符号来呈现的视觉外观的基础之上的。① 这样,自然的视觉外观就算制作得再美妙,也是与西方美术联系在一起的规范化依据的一个关键组件,从史前的岩洞艺术到现代艺术的诞生都是如此,也只有按照这一系统来进行的创作才能让符号被建构起来进行表意。在这个意义上,不仅美术家需要在体裁形式上遵循传统(比如"风景""肖像""静物""圣母圣子"),而且自文艺复兴以来的此类体裁也有了在物理外观上更加贴近于主题的需要。在宗教作品中还必须遵守以宗教教条、信念和传统为基础的严格的教规。要想让作品能够进行交流,美术家除了这样做之外别无选择。

　　社会结构和符号系统也会随时间而改变,就像语言的改变一样——莎士比亚时代的英语已经和今天的英语大不相同。当这种情况出现时,在美术中构成意义的基础并让意义成为可能的表意系统也随之改变。文艺复兴时期的意大利与二十世纪的美国之间的差异如此之大,就如同莱昂纳多·达·芬奇和米开朗琪罗碰上了杰克逊·波洛克或与他同时代画家的抽象画那样。巴内特·纽曼(Barnett Newman)也会变得难以理解且没有意义,就像安迪·沃霍尔的作品和许多当代二十一世纪艺术家的作品那样。而且,不管是莱昂纳多还是米开朗琪罗都无法创作出此类作品。原因不在于他们不会以波洛克的方式去滴洒和抛掷颜料或者以纽曼的方式去画出巨幅的单色块,或者以日本动

　　① 就像亚瑟·丹托所观察到的,"视觉性已经深入地渗透到了我们的艺术意识中,以至于我们除了通过眼睛之外,没有其他途径来接触[非西方艺术]"。见丹托的《非洲的艺术和人工制品》一文,第111页。

漫艺术家的方式去完成卡通形象；他们之所以画不出来，是因为这些现代作品表意的符号系统已经不是文艺复兴时期的艺术家们所运行于其中的那个系统了。就像其他所有的艺术家一样，莱昂纳多和米开朗琪罗深知，要想让某样东西成为符号并能够表意，要想让它实际上向观众表达某些意义，它就必须成为作者和观看者所共享的表意系统的一部分。这也解释了为何当有人在莱昂纳多的画室里发现一块单色画布时，把它看作早期的抽象艺术作品而非一块等待画家动笔的空白帆布是没有任何意义的。

我们有理由得出结论，任何意义系统都是一个控制和调节的中介，也包括支持美术的那个系统在内。美术家和工艺艺术家可以自由施展的就是去"推""拉"或"伸展"它的规则；去操控由其所处的社会为达成美学的表达性目标而赋予他们的结构；只要他们还想要交流，就彻底放弃了这个系统的自由。简单来说，艺术家们所获得的自由（就像我们其他人所获得的）总是有限的，而不是完全的。

考虑到这些意见，康德有关包括工艺品在内的目的性物品都只能被评判为"良好而持久"，而绝不能被评判为美的观点就有了两方面的问题。首先，它暗示了美术是自律的，并且其自律只服从于自身的规则而没有任何带来冲击的外部制约；它暗示了美术家可以自由地运用想象力做任何自己想做的事。这似乎是康德对于那些想要成为艺术的东西以及将要被创作出来的艺术所必须具备的可能性而订立的标准，这一标准反映在他对于目的性物品的看法中。① 其次，要证明目的性物品只能做"良好而持久"的评判，就等于要相信它们完全是由功能所事先决定的，也就是说，形式在它们身上完全成了功能的一个决定因素。

无论是第一点还是第二点，都不是我们生活于其中并且制造美术品和工艺品的这个世界的真实反映。当二十世纪"形式遵循着功能"的

① 康德本人似乎对此作了限定，他说，涵盖了美的品味判断是通过想象与理性和谐统一来决定的。"理性"是关键词，在我看来，不管它指的是工具性目的还是意识形态的/社会的目的，都是适用的。见康德的《美的分析》，第65页。

口号唤醒了一个功能绝对优先于形式的世界时,它同时也给我们带来了具有完美"设计性/功能性"的建筑、车辆、电器设备和机器等这些现实中的东西,就像我们在流线型设计的例子中已经看到的那样。尽管也有与之相对的口号,但是在制造功能物的过程中,对于形式的大量考虑不断地被用在了如何提升表现力上,就像此前一贯的那样。因此对于功能物中的形式创造来说,不管是经由机器还是双手,都应该被看成是既包含了功能需要又包含了社会需要的双管齐下的事情。两种需要都影响到物品的外观;一种影响其功能价值,另一种影响其符号价值。就像艺术史学家欧文·潘诺夫斯基在二十世纪中叶时指出的那样:"相比于设计师热衷于让汽车和火车的去功能化而言,我们现在的房屋和家具很少会让工程师来进行功能化。"[①]他所注意到的问题是,有些东西的样子比它能发挥什么样的功能更重要,有些时候还会变本加厉。举例来说,我们可以看看二十世纪二十至三十年代,这时的"功能主义"风头正健,潘诺夫斯基发现让一些东西看起来似乎可以高效地发挥功能,也就是更符合空气动力学,往往比它们是否具有实际功用更加重要。我们也可以再来看看著名的流线型风格;它演变成使功能对象去**表达**空气动力学功能。只要在功能物、非功能物甚至工艺品上加个类似空气动力学的外观就可以做到这一点。这样,流线型就变成一个符号学的标志,一个被加之于物品之上让其来表达空气动力学却不一定是也不需要具有空气动力性的视觉性的风格化象征(style-symbol)。像烤面包机和建筑物这样的静止物也被设计成流线型以对抗大气压;一些二十世纪三十年代的建筑甚至还会以远洋轮船的方式来体现流线型。流线型风格也在语言系统中把功能性变成了符号,即它否认实际的功能性是一种蕴藏在物品能够表现物理功能的这种能力之中的一种

① 见潘诺夫斯基的《视觉艺术的含义》,第13页。

特性。①

　　潘诺夫斯基所定义的这种"去功能化"（de-functionalizing）的趋势是一种示范性的说明，即功能物既服从于功能又能够不只限于功能，也就是说，在它们身上形式并未严格地遵循着功能；这一点也表明，有一些非功能的力量影响着功能物呈现外观的方式。这一点同时适用于工艺品和机制的功能物。所以某件东西是或不是艺术的问题，就不能像康德所暗示的那样，被简化成要么是功能物**或者**要么是非功能物的简单情形，因为如果是前者，就会彻底失去了表达的可能性，而如果是后者，就可以自由地进行充分的表达。就像符号系统是美术的"语言"一样，材料的功能性也是工匠必须用来加工的基础。它并不是牢笼；人们可以对它"推""拉""伸展"以便让工艺品能够在进入表达领域的同时仍然保留自身的功能，这样才能让制作者可以通过作为符号的社会维度而意识到物品想要表达的意向。② 带着这种想法，我将乐于研究工艺品超出功能领域而进入意义领域的那些特征。

238

① 同上，第 13 页及后续 10 页。美国流线型化领域的重要设计师包括：哈维·厄尔（Harvey Earl），通用汽车造型部负责人；诺曼·格迪斯（Norman Bel Geddes），早年是一位舞台设计师，同时为通用公司工作，负责线条流畅的、有机统一的和未来主义产品的设计；还有雷蒙德·洛伊威，早年从事陈列设计工作，此后其设计覆盖了从家用电器到火车头的众多领域。更多相关内容参见约翰·赫斯科特的《工业设计》一书。

② 需要重申的是，符号会自动预先假定一套规则和结构系统。没有既定的规则和结构，也就不会有意义。只有当人们已经知道在自然界中乌云预示着大雨时，画家笔下的乌云才会具有表达的意义。而且，对于居住在撒哈拉沙漠中的人和居住在阴雨绵绵的不列颠群岛的人来说，他们所获得的含义/意义也不太可能完全相同。

第二十三章　纯工艺、纯艺术、纯设计

借助后启蒙时期（post-Enlightenment）的美学理论按照严格的功能/非功能的界线来将美术和工艺分开的做法，是一个非常简洁乃至井然有序的命题。但是在以功能的缺席来定义艺术时，无论其是否精美，都存在一个问题，那就是并非所有缺乏功能的物品实际上都是艺术品。另一个问题是，这种做法把一个人造物的世界想象成了没有审美品质的纯粹功能物与彻底出让给审美的完全的非功能物之间的简单的二元对立。① 最终，这条路径中所蕴含的假设就是，人造物实际上可以被分成两组——其中一组是纯粹审美的，另一组就是完全非审美的。

考虑到在椅子的案例中提到的内容，我们无法假设工艺品是完全功能性的，也就是它们的任何其他属性都无法超出功能——形式、重量、材料、质地，甚至颜色都不行。显然，这种决定性的功能物除了存在于柏拉图式的纯粹概念世界中，就从来没有在其他地方出现过。这就

① 在现实中，设计领域的很多物品都被工业化大生产的思想意识所控制，它们只不过是为迎合欲望的商品。如何才能不让这些物品在二十世纪六十年代的意大利反设计和激进设计运动中越陷越深呢？在彭妮·斯帕克（Penny Sparke）看来，激进的意大利设计师们认为设计师的责任在于"让作品更加人性化而不是满足经济效益，要运用他们的创造力去改善生活的品质而不是仅仅去协助不可避免的资本积累进程"。见其《二十世纪设计与文化概论》一书，第 200 页。正是在这种情况下，被称为意大利激进设计之父及担任激进的米兰设计工作室孟菲斯派合伙人的埃托·索特萨斯（Ettore Sottsass）说："我只是认为，在设计物品的过程中出现的所有灵感都应该被用来帮助人们以某种方式去更好地生活，我指的是去帮助人们以某种方式去认识自己，解放自己。"索特萨斯的话引自斯帕克的《小埃托·索特萨斯》（*Ettore Sottsass Jnr*），第63 页。

意味着，就算我们可以轻易地识别出某种完全非功能性的东西，但要去想象某个纯粹功能性的东西就不那么容易了，更不用说去识别它们了。所以在现实中，除非我们拥有了一件决定性的/纯粹的功能物，否则每一件功能物都将会具有非功能性的特征。那么，问题就变成："这些特征的本质是什么？它们又如何与功能形式共存？"

在整个研究过程中，我一直主张并不断完善的一个论点就是，意向（intention）是理解物品的一个决定性因素。我认为意向会把物品的很多信息透露给我们——为何制造它们以及为何它们具有特定的物质形式。如果我们忽视了意向而把理解的立足点放到使用上的话，那么我们可能会认为，比如说绘画是具有物理功能性的物品，因为它们可以被用来放在泥泞的花园里当"垫脚石"，或者用来遮盖墙上的洞。接着我们便会得出结论——世界上不存在非功能性的物品，因为显然每样东西都能被用在这里或那里，就算只被当作门挡或镇纸。所以，意向不但可以防止我们掉入万物最终皆同的陷阱，而且还有助于解释为何物品被造成它们现有的样子。

但是，意向也迫使我们怀疑是否在功能物中找到的非功能性特征实际上都是有意而为的，以及是否这些特征是在制作者不知情的状况下"渗入"物品中的。我认为这是一个极其重要的问题，因为它把我们的讨论从作为艺术试金石的功能/非功能二元论上转移开来而可以进入更加切题且富有成效的问题上："非功能性特征在所有物品中发挥着什么作用？功能性和非功能性相似吗？"就像戴维·派伊所准确指出的那样，在几乎所有工艺品中，在赋予我们要讨论的物品以功能时，技艺的水平都远远超出了必要性的需要。派伊说，"每当人们设计或制造出一件有用的东西时，他们就会毫不例外地花费许多没有必要且可以轻易避免的工夫在它上面，而这些工夫并不能提高物品的使用性"。他说，人们总是会"在有用的东西上做无用功"①。

① 派伊，《设计的本质和审美》，第13页。

除非我们相信有柏拉图式的理想化世界存在,否则我们就必须承认所有功能物在不同程度上都具有非功能性特征。而且,如果这些非功能性特征不是偶然而是有意为之,那么它们就一定会被认为是为了服务于审美而存在的。不然我们还能怎么描述这种对有用事物所做的"无用"功呢?这就意味着,审美品质可以被功能物的制作者获得并被用于为艺术表达服务。这也意味着,我认为这一点极其重要,各种物品都有成为艺术品的可能,而不仅仅是那些像绘画和雕塑那样的非功能性物品。① 唯一需要的就是要让物品拥有足够的审美品质以便让制作者收集起来去为艺术表达服务。

有鉴于这一结论,即使非功能/功能的二分法也许有助于我们区分美术和工艺,它也无法帮助我们认识到当前的真正问题,也就是如何在审美物(aesthetic objects)和非审美物(non-aesthetic objects)之间进行区分;也就是说如何区分艺术和非艺术,考虑到绝大部分物品甚至是非审美物(非艺术品)都具有审美品质,所以这是一个特别难解的问题。我们如何才能把真正的审美物/艺术品加以概念化并进行定义,以便将它们从那些具有审美品质但实际上不是审美物/艺术品的物品中区别出来?比如想一想我们经常会在工具和机器上发现的精美雕刻,却不能用一定是人们故意对外观做了强化或让它看起来多么具有美学效果以便增强其实用功能来解释。从品质中一定也可以得出同样的结论,即这些品质不是为了"应用"在此类物品的表面,而是存在于一个包含了工具把手及其机械部分的优美外形,甚至是对于外露金属的仔细抛光等在内的微妙

242

① 库布勒自己也认为,"人类产品总是把实用性和艺术都并入到不同的混合物中,我们能想到的物品中没有一件不是这两者的混合物"。见其《时间的形状:造物史研究简论》,第14页。我们必须意识到有些工艺品可能是非常基本的(rudimentary),以至于连一些意向性的非功能特征都找不到。而且,或许我们可以把此类特征的缺乏说成是基于审美的——比如说作为一种"原始"的表达——但这种解释不仅有悖于物品及其制作者的初衷,也很有可能会让我们以狄更斯小说的人物形象为基础来从审美的角度看待伦敦的贫民;这样做会美化他们的贫困。

工艺理论:功能和美学表达

的层面上。① 这些显然是对外观的有意强化，让其成为美的。但是这些特征所进行的在美学上的表达是否足以让这些事物成为艺术品呢？

要回答这个问题，我认为我们必须想象一个有梯度变化(gradient)的物品谱系出来。库布勒提出过这样一个梯度变化，但当他表示"让我们在绝对功用和绝对艺术之间设想一个梯度变化"时，他的观念明显仍然停留在功能与非功能的传统对立上。而且，尽管他承认"纯粹的极端情况只存在于我们的想象中"，②我却不认为这种观点的确在暗示功能物都具有功能，所以其中的审美品质是不纯粹的、受污染的，因此也不意味着非功能物(也就是美术)中的审美品质就一定是纯粹的。首先，我不认为会有像不纯粹的审美品质这样的东西存在；审美品质只有是或不是的问题。贝奈戴托·克罗齐(Benedetto Croce)甚至认为某样东西要么是艺术，要么不是艺术。但我的看法与克罗齐不同，我正要在具有审美品质和实际上是一件审美物/艺术品之间进行区分。③ 其次，美术是一种纯粹审美物的观点并不很能让人信服。不仅我们之前已经表明了美术必须遵从一套符号系统；而且如果它是纯粹的话，它的纯粹性便会让所有人都看得清清楚楚，而无须去经常涉足那些显然是从浩如烟海的美术批评文学中获得启发的尖刻的主观结论。④

① 举个例子来说，有人可能会认为把一把凿子的金属部抛光可能会减少腐蚀(就这一点而言，上油可能更好)并让其更锋利；但因为抛光并不局限于凿子的开口处，所以这种做法也必须被看成是在具有功能价值的同时也具有符号价值(也就是说，对于工具的精心护理意味着这也是一个认真仔细的人，他尊重工艺和材料；此外，它们看上去状态良好，也会让人更愿意去使用它们)。

② 库布勒，《时间的形状：造物史研究简论》，第14页。

③ 有关克罗齐的观点参见其《美学纲要》(Guide to Aesthetics)一书。

④ 当然，有人可以主张说艺术杂志和期刊上的批评意见都是针对艺术品的质量的，不管是好是坏，都和它们是不是艺术品无关。但是在我看来，这种看法并不准确。在《美学纲要》一书中，克罗齐认为艺术并无好坏之分；只有是与不是的差别！这句话我在一定程度上是赞同的，即一些经常被评论家判死刑的作品很快就会和其他艺术品一起被扔到一边；它们从观众的视野中消失了，被锁到壁橱、阁楼或者博物馆的地下室里，不再会被人谈起或成为写作的主题，也不再会被展出。但是，这也仍然会留下大量充满争议的作品，它们或者被某些评论家们所接受，或者受到另一些人的反对。

因此，相较于库布勒的"绝对功用与绝对艺术"的梯度变化而言，我提出的梯度则是从完全的非审美到完全的审美。就算这一谱系的两端都不太可能在现实中存在，但只要我们认识到并非所有拥有审美品质的物品都是审美物/艺术品，这一梯度就仍然是一个有用的概念框架；就像经验告诉我们的，仅仅拥有某些审美品质并不足以让一件物品成为艺术。梯度变化的意义在于提醒我们，必须找到一条区分审美物/艺术品和非审美物/非艺术品的道路，但是这条道路不能自然而然地以功能为基础；必须以客观的依据（object basis）针对一件物品做出的主观判断——在期刊和杂志上，关于艺术地位的相对价值的大量批判性评论，即使不是在理论上，也已经在实践中证明了这一点。

这就把我们带回了原来的问题："如果存在审美物与非审美物，并且非审美物也拥有审美品质的话，那么我们该如何区分它们？"库布勒在尝试解决这个问题时的回答是："当我们面前的一件物品没有主要的器具性用途时，当它的技术和理性的基础不那么卓越时，它就是艺术品。当一个事物的技术组织或理性秩序征服了我们的注意力时，它就是有用物（object of use）。"虽然这种说法把问题从物品转移到了观看者的接受上，我认为确实该如此，但库布勒不但自己反悔了并且还在这一段的结尾处混淆了问题，他说，"简单来说，艺术品是无用的正如工具是有用的"①。在我看来，这无疑反映出他对于有用的态度，其中大概已经让工艺品因为其自身的功能性基础而被排除在外了，除非它们能够假扮成其他某种缺乏理性秩序的东西。如果我们可以用意向作为衡量尺度，至少可以明确地把那些制作者有意创作的美学的/艺术的东西和那些不是那么有意地制作的东西相互区别开来，而不用在意其"技术

① 库布勒，《时间的形状：造物史研究简论》，第16页。

或理性的基础"是否卓越。① 我认为,意向对于美感来说就像把物品理解为艺术一样地重要,因为实现物理功能的意向正是为了要从目的的方面来理解物品。

被称作工艺的这一类物品是由"容器""遮盖物"和"支撑物"三部分组成的,可以通过把某种在"精美的/纯粹的"(fine)一词中所体现的寓意延伸到它们中间的方式来加以凝练(refine),就像它们在有关美术的发展过程中所做的那样。把"精美的"这个形容词放到"艺术"一词的前面是为了把艺术确立为一个类别从而排除那些具有许多相同显著特征的密切相关物。在"fine"一词的众多意义中,除了对于形式的凝练和优化外,还有"具备优雅的、精细的品质""在洞察力和鉴赏力上的敏锐或敏感"以及"极其小心和精确地做某个东西"等意思。在与艺术有关的运用中,它被赋予了似乎带有分类或者循环特性的定性的含义:它把绘画和雕塑定义为属于"艺术"类,并暗示该类别中的所有成员,所有的绘画和雕塑,都具备属于这一类所需的足够的审美品质。显然,这种分类中所隐含的确定性是有误导性的,因为艺术评论家们正在不断地给出某些绘画和雕塑作品在美学上好到足以被认为是美术的主观评价。而且,就像我已经说过的,所有描绘和雕琢出来的作品不但不是美术的范例;它们中的许多作品甚至也不打算成为美术。这并不意味着它们不具备美术的普遍特征,尽管"精致的/纯粹的"一词似乎暗示了一种本身独特且完全独立的物品类别。比如许多不打算成为美术的作品除了被描绘和雕琢,它们也和美术一起共享着借助视觉手段来

① 值得注意的是,在西方的博物馆中有很多非西方的功能物被当成审美物来展出,包括古埃及王朝时期以前的陶器和非洲家具。这些物品最早在西方被看作人类学的材料。现在它们被认定为是艺术,虽然该物品的物理形式本身并未发生任何改变。这表明我们对于它们的观念发生了改变,特别是与功能有关的观念,但是这种改变的观念总是无法顺延到更近期的工艺品上,这一点令人费解。这种改变的观念并不以和非西方的制作者制造审美物的意向有关的知识为基础,而是反映了西方的审美价值观对于物品的强加,这也许和"审美原始主义"理论在二十世纪的流行有关。更多有关这一从人类学材料到艺术的转型过程的内容,参见罗伯特·戈德华特(Robert Goldwater)的《现代艺术中的原始主义》(*Primitivism in Modern Art*),特别是第一章。

进行交流的意向；它们通常也共用着同一套构成视觉语言系统的风格化词汇。

如果我们再来看看人造物的领域就会发现，它们基本上可以分成那种通过物理的/器具的功能来实现目的的人造物和那种通过视觉符号的系统化词汇来实现目的的人造物，如图 28 所示。① 把美术归类到"视觉交流功能"之下至少会让两个方面变得明确：第一，美术属于视觉物品这一更大的类别；第二，"美术"一词变得更加有约束力和选择性，从而可以把包括商业艺术在内的视觉形象的庞大主体从那些被认为具备了足够的审美品质从而在事实上成为艺术的作品中区分出来。对于像"平面造型艺术""艺术与设计""沟通艺术""广告艺术"等这些与艺术相关的词汇的不断运用暴露了美术与这些更富商业性的活动之间的紧

图 28　人造物分类结构图（1）

① 我并没有正式地把珠宝加入这个图表以及下一张图表中，其中涉及的许多原因我已经在第二章中做了解释。珠宝和所有的饰品及装饰物一样，并不能独立地成为一种自立、自足的"事物"，它也不具备一种物体性感。如果我把珠宝归入到这一张或下一张图表中的话，它可能就要作为单独的一类而被冠之以"修饰/装饰"的名称而位于"实用性物理功能"和"视觉性交流功能"之间，因为它可能同时适用于这两大类中的物品。

密联系,这种联系紧密到了总是让人难以区分二者的地步。①

这类商业活动以十九世纪的工业革命作为正式开场,毫不奇怪,人们同时也开始使用"美术"一词。这一情形支持了我的论点,即这个词的创造是为了回应这些商业性的工业活动,尤其是因为它们"看上去"非常像艺术,尽管它们缺乏艺术的"更高的"意向、动机和所有审美品质。"美术"一词的使用成为一种让所谓的高级艺术的传统与这些新出现的商业活动之间拉开距离的方法。这种方法通过把一种具体的视觉图像指为**高雅**而美丽的方式来将它们区分出来。所以,尽管"艺术"一词被不断地同时用作商业和非商业活动的涵盖性术语,但附加的形容词"精美的/纯粹的"则为那些被视为"严肃的"绘画和雕塑作品构建了一个单独的种类;它成为一种区分的方法,让我们辨别出哪些是带有想要成为艺术的意向的作品,哪些是具有同宗相似性(family resemblance)却主要是出于商业目的而制作的外观酷似物。②

为了阐明并进一步延伸这个术语的逻辑,我建议把未经**凝练**但打算服务于商业需求的视觉作品称为实用的(utilitarian),尽管它们也拥有某些审美品质。就像有些描绘和雕琢的作品仅仅是作为交流的工具

① 美国国会在 1990 年的《视觉艺术家权利法案》(*The Visual Artists Rights Act*)中明文规定了美术和商业艺术之间的差别,这一法案与美国在 1988 年开始遵守的《伯纳公约》(*Berna Convention*)有关。美国法律对美术和美术家的道德权利保护不包括"如海报、地图、模型、实用艺术、动画或其他音视频作品、期刊、数据库以及主要出于商业目的而制作的艺术,比如广告、包装及促销材料等"作品。见杰弗里·库纳德(Jeffrey Cunard)的《视觉艺术家的道德权利:视觉艺术家权利法案》,第 6 页。

② 维特根斯坦(Wittgenstein)在针对其《哲学研究》第一部分中所指的"语言游戏"的讨论中,提出了把"同宗相似性"作为一种方法来识别和归类那些表现出重叠相似性网络的活动。尽管我们还无法对维特根斯坦所说的"游戏"概念进行定义,但我们仍然能看出其中一层意思并理解它——维特根斯坦引用了单人纸牌游戏和摔跤的例子。如果我们知道单人纸牌游戏是怎么玩的,就会明白他是在玩一种形式的游戏。同样,一旦我们理解了艺术,我们就能够认出它并区分出它和那些非艺术的事物之间的显著特征。当我们比较商业艺术和美术时,仅仅考虑其相似性是不够的,还需要其他更多的东西。意向是艺术最本质的东西,而"纯的"(fine)这个词是用来让意向更加清晰明确的。有关针对维特根斯坦的反对意见,参见莫里斯·曼德尔鲍姆的《关于艺术的同宗相似性和普遍性》,第 192-201 页。

那样,有些工艺品虽然也具备某些审美品质,但它们只不过打算发挥最简单和最基本的功能而已。这并不是说,它们打算成为决定性物品。相反,尽管这些工艺品中展示出一种超出功能需要之外的高水平的技艺,也就是派伊所说的"在有用事物上所花费的无用功",但它们只打算以一种简单而实用的方式来成为手工的和有用的东西——既不想更多也不愿更少。这类物品以一种随时在手边准备为人类服务的方式展示了一种谦卑的尊严;因此,尽管它们无疑拥有某些审美品质,但我们将其称为实用工艺(utilitarian craft)。依据这类物品,我们会发现那些带有更丰富的意向的作品;其制作过程蕴含了人们对于审美品质的认真思考。这类作品被人们用形容词"精美的/纯粹的"来加以命名,就像"高雅的"(refined)这个词。因此,"纯工艺"(fine craft)这个词就被按照类似"纯艺术"(fine art)一词的方式来使用,并被留给那些从一开始就打算与众不同并在美学上远远超出纯粹实用功能之要求的工艺品。只有那些用手制作的物品才能被认为是工艺品——用手制作的传统毕竟也是工艺的传统。①

和工艺品一样,设计物也可以被分成纯的(fine)和实用的两类,纯的是指那些因其审美品质而打算变得特别的物品,而那些打算简单地服务于日常需要的物品则是实用的。不管纯设计物是否像实用设计物那样完全是工业化大生产的产物或者是否被大量制造出来以满足大众消费,它们总是信奉工业化生产的理念,这一点蕴藏在设计的真正本质之中。因此,顺着纯艺术(美术)和纯工艺,人们也一定意识到了纯设计物作为一个独立群体的存在方式。这样,我们便可以对这三种物品做一个分类与定性的表述,即它们的社会需要正在和它们的功能需要变

① 工艺的这种想让自身与美术结盟的愿望部分地与手工生产对于机器制造的抵制有关;它还必须被看作是一种让工艺远离设计的尝试,因为后者已经侵犯到工艺的传统活动领域。遗憾的是,与美术的结合并没有能够解决设计在工业生产将注意力从工艺和手转移到别处的过程中扮演了什么角色的问题。

得一样重要。①

这些不同种类的物品之间的关系可以用图 29 的图表来表示。② 248
图 28 和图 29 的两张图表除了提供一个对其所展示的各种要素之间基本关系的构想外,还准备强调两点。第一点是,美术只是一个更大的视觉交流图像类别的一部分,在这个类别中,有一部分是以商业为目的的(平面设计、商业设计、广告牌),另一部分则完全是提供信息的(街道标志、地图),还有一些则是在更深层次的艺术以及美学意义上进行"交流"的。

图 29　人造物分类结构图(2)

两张图表(图 28 和图 29)所要强调的第二点是,尽管纯工艺品和

① 有人可能会用"工作室工艺"这个词来取代"纯工艺"。小爱德华·库克 (Edward S. Cooke Jr.)就使用"工作室家具"这个词来指那些仍然保留着独立的工作室习惯的人所做的家具。这是一个以"工作室抵制工作坊和工厂"的观念为基础来区分独立工作室作品和机器制造家具的有效方法。但是,对于一般意义上的工艺而言,它未能像"纯的"与美术之间的关联所做到的那样去和审美的品质/目的之间建立联系。有关库克的讨论见其《定义该领域》一文,第 8-11 页。

② 摄影和印刷是两种典型的既可能是美术性的也可能是实用性的机制视觉图像。

纯设计物在功能上都是器具性的，但它们也是非常认真和有意地加以凝练过的；它们是艺术家而不只是物品制作者的产品。对于纯工艺、纯设计和美术来说，这种凝练也许可以通过不同的途径达成，却总要带着一种观念，即物品想要成为的东西总是不止于它在字面上所呈现的或者成为的那个东西。从美术中借用"精致的/纯粹的"这个词并把它用来指具有最高艺术与审美品质的工艺品和设计物的这种做法，会为这类物品保留一个空间，并让人明白有一些功能物从目的上讲就是打算要成为美学的/表达性的物品的。我在这里说的是功能物的美学成分，它们是一种就其本身而言是某个美学的/表达性的物品的东西；也就是说，这是一种打算成为艺术品的物品。我这里既包括工艺品也包括设计物；只要具备了恰当的审美品质，这两种物品都有成为艺术品的潜力。

对于这张以"纯粹"物和"实用"物（图 29）为特征的图表的最后一点观察是：它让我们更容易理解为何像"次等"和"低级"这样的词会逐渐被大家使用。随着工业革命的发展，适用于商业的视觉形象开始激增。虽然它们主要被赋予了商业功能，但是绘制这些图像所需要的技能几乎和美术创作所需要的技能完全一样。但是，由于商业并不被认为是高尚的目的，为了将这些图像与其非商业的近亲区别开来，所以像"高级""低级""次要""精美"这样的形容词便被人们根据制作者的意向和作品的本质而添加到物品中。这种做法最终导致了技能作为一种有价值的艺术品质而不断地遭到贬低，功能也一样。伴随着这种情况，功能逐渐被视为和商业工具差不多，商业艺术和工艺都被人投以轻蔑的目光；因此，像"次要"艺术或"低级"艺术这样的词就变得司空见惯。法国的泰奥菲尔·戈蒂耶（Theophile Gautier）、波德莱尔（Baudelaire）、福楼拜（Flaubert）等人与英国的惠斯勒（Whistler）、沃尔特·佩特（Walter Pater）、奥斯卡·王尔德（Oscar Wilde）等人都主张"为艺术而艺术"（art for art's sake）的态度，在十九世纪中后期的英国还兴起了唯美主义运动（the English Aesthetic Movement），正是在这些人的坚持下，艺术除了提供审美体验（这就是艺术）之外并没有任何其他目的的

观点,才能够至少部分地被看作是一种针对商业化的庸俗物及其对现有政治、社会和文化价值的影响力不断泛滥的极端式回应。① 对于品味的凝练成为一种反对商业文化和反对庸俗的立场,甚至在对待工艺品时也是如此。

我们今天可以把使用功能/非功能的二分法来区分艺术和非艺术的做法看成是上述情形的延续。这种情形并不单单只出现在哲学领域里,而是已经嵌入社会、政治、文化和阶级的价值观中。鉴别出实用工艺和纯工艺这两种类别,有助于我们鼓起勇气带着更大的敏锐性去研究所有工艺物品的内在价值。特别是要鼓起勇气去鉴识那些从一开始就拥有最高的艺术与审美品质意向的工艺品。

<div style="text-align: right">250</div>

① 对于暴发户(*nouveau riche*)和"逾越生活中所处位置"的普遍关注再一次提了等级问题,并且引发了一个因中产阶级工业家们运用以制造为基础的全新的商业系统而创造出巨大财富的剧变,这一剧变是今日社会症结之所在。即使在今天,工艺在非工业化/商业化的国家里也没有贬值,这一点并非毫无意义。

第二十四章　意向性、意义和审美

　　由于仅靠物品(无论是否是功能物)中审美品质的存在并不足以将其定义为审美物/艺术品,所以我们要退回到如何识别审美物/艺术品并将其从我们身边大量的非审美物/非艺术品中区别出来的老问题上。一种方法是考虑美学因素在开始创作物品时的重要性和突出性。对于功能物来说,如果制作者按字面意思把关注点都放在功能上的话,就不太可能会让完成品具有足够的品质去超越实用的范围。而对于以交流为目的的作品来说,如果制作者按字面意思把关注点都放在交流上的话,也不太可能让会让完成品具有在美学上超越阐释范围的能力。但是,如果审美的关注在物品创造过程中起到了足够突出的作用,那么就有可能会让物品超越纯粹的实用性而成为审美物/艺术品。所以,无论在理论上还是在实践中,**任何类型的物品都具有成为一件审美物/艺术品的可能性;这种可能性不依赖于材料或媒介,也不依赖于功能的存在或缺失。**

　　尽管以上设想为艺术开启了巨大的可能性,但我们仍然必须判断出哪些是艺术品,哪些不是艺术品。这种判断总是从考虑制作者制作物品的意向(intention)开始。意向是艺术得以形成的本质要素。没有了艺术创作的意向,物品就不能成为艺术;艺术身份绝不可能简单地被放置于物品之上,就像杜尚似乎想用他的《泉》去尝试做的那样。为什么会这样? 这是因为艺术创作是一个人的表达性行为,是一种被艺术品占据或者也可以说嵌入在其中的话语表达。这种表达性行为只能作

为制作者一方有意识的意向性制作行为的结果而出现,就像我们在视觉艺术作品中看到的那样。

如我所言,理解了使用和意向之间的差别,对于识别物品来说至关重要;意向是人造物成为物的核心,其使用则根本不必和人造物存在的理由之间有任何关系。想一想木质家具:不能仅仅因为其可被用作柴火,就认为它是引火物。现在我要考虑作为一种有意的制作行为的意向性(intentionality)所具有的哲学寓意,以便进一步把相关的探讨延伸到意义领域。如我所言,这一层意义上的意向性是胡塞尔《逻辑研究》一书中的重要内容。胡塞尔证明了区分指示性符号和表达性符号这一观点的正确性。与符号本身相比,胡塞尔更关注意义和交流,更关注意义和想要表达意义的意向。[①] 在他看来,意向性就是指所有意识都是物品的意识这一命题——不管是物理物还是人的想法都不影响。他认为,就像人不能有一个什么都没有的想法那样,人也不可能不借助想起、信仰、希望、盼望某个具体的东西来进行思考、相信、希望和盼望:"我一定是在想某些东西,我不可能什么都不想。"因此我们会说,"我**觉得**天要下雨了","我**希望**我的车没坏","我**盼着**我能中奖"或者"我**相信**上帝"。进而,当意识行为具有创造性时,它会以一种"觉得可能要下雨"或"希望我的车没坏"所达不到的方式来改变它的对象。

胡塞尔从中得出结论认为,笛卡尔的"我思"或"我思故我在"(*cogito ergo sum*)尽管正确但仍有不足,因为他对于这样的事实没有给予足够的重视,也就是"了解(awareness)总是与一个意识一旦产生就会被呈现出来的'意义'世界有关。'我思'从来都不是空洞无物的;它总是越过自身(也越过最直接的存在,也就是感觉)而指向一个对象"。意识的行为(我的想法)是一种意向性行为,我想的东西也就是意

① 正如法国哲学家杜夫海纳所指出的那样,"为了知道意义,人们除了要知道语言的要素及其组合系统外,还需要了解更多。所指的是什么内容和指示意味着什么二者之间有着不同的顺序"。见其《语言与哲学》一书,第 32 页。有关伽达默尔的相同立场,见其《美学与解释学》一文,第 96 页。

向性对象。并且,当这种意向性行为具有创造力时,它和其对象的关系也就开始具有变革力了。①

如果意向性的"对象"是思考者的思想载体,那么制作者所制作的东西也一定是制作者的思想载体,当我们意识到这一点时就会发现意向性这个哲学概念对于纯工艺和纯艺术来说都是有启发性的。所以,笛卡尔的"我思故我在"就可以被运用到**作为创造者的人**(*homo faber*)身上,变成"我做"或"**我做故我在**"(*facio ergo sum*)。但是,仅仅像对意识的存在做一个笛卡尔式的宣布那样并不足以理解"我做故我在";我们必须要在一个"成为一个制作者"意味着"我正在做某件**东西**"的这种对于意识的意向性行为更加广泛的意义上来理解它。并且制作行为和思想行为一样从来都不是空洞无物的;它也总是越过自身而必定指向某个意向性对象;就我们的讨论而言更重要的地方在于,当这种行为也具有创造力时,它就变成了一种改变其对象的行为。

在这个意义上,工艺品的制作者就和其他物品的制作者一样,变成了一个制作世界的人,变成了制作出与自然并立的文化领域的人。但所有的人造物都是把自然和文化分开的,所以它们才一样;它们都不是自然的,人造物也正是在这个意义上来构建世界的。因此,仅仅认识到意向性对象对于**作为创造者的人**来说始终都是人造物,这还远远不够。我们还必须认识到当意向性被理解成一种像纯工艺和纯艺术那样让对

① 有关胡塞尔意向性思想的简短讨论,参见理查德·维克利(Richard Velkley)的《埃德蒙德·胡塞尔》一文,第 870 - 887 页,尤其是第 876 页。意向性问题,尤其是胡塞尔对其所做的定义,已经成为很多法国解构主义哲学的思想基础。雅克·德里达(Jacques Derrida)在其《论文字学》(*Of Grammatology*)和《声音与现象》(*Speech and Phenomena*)两本书中质疑了胡塞尔关于意识、符号和未分化的存在的思想。在德里达看来,胡塞尔所提出的核心问题在于意义是否通过符号而立即呈现给意识,对于这里的符号,德里达有些疑惑——他用了"延异"(differance)这个词表示这一"差异/延缓"的类别,以此来表达他的怀疑。尽管德里达对于符号持有一种怀疑的立场,他也用了一个复杂的论证来对这种立场做了说明,但是对于我们此处的目的而言,胡塞尔关于符号和意向性论点的主旨非常重要,因为它可以成为一种区分物品是不是审美物/艺术品的方式。

　　　　　　　　　　　　工艺理论:功能和美学表达

象发生改变的创造性行为时，它也会不由自主地把制作者引向"我正在制作什么"的问题，而把观看者引向"我正在观看什么"的问题。就工艺和艺术而言，这既是一个现实问题也是一个哲学问题，因为它要解决的是制作者的思想（作为改变性的行为）与该思想（作为意向）被以何种物质形式来提供给观看者观看这二者之间的关系问题。

进一步说，观看者也总是被牵扯到这种情形之中，因为这个"我"，也就是艺术自我（artistic self），绝不是封闭和孤立的，它总是和观看者一起组成一个共同体——这也是标志的符号系统能够发挥功能的唯一途径。在这个意义上"我正在制作什么"的问题就变成对于观看共同体和艺术自我的一种言说。对于那些有待于观看者去理解的物品来说，艺术家就和所有希望交流的人一样，必须使用他或她所属的这个艺术共同体的语言；无论这个观看者的共同体是本地的、地区的、国家的还是全球的都无所谓。

但是，意向性作为一种富有创造力和变革力的行为并未止步于把纯工艺和纯艺术与作为文化领域的所有其他人造物联系在一起。通过被嵌入其对象之中的方式，意向性这种创造性变革性的行为指引我们提出新的问题，即"制作者在制作行为中的意向是什么？"这个问题在根本上与意义的概念有关，因为就像胡塞尔所洞察到的那样，"意义是留给意向去表达的"①。意义不会碰巧发生，也不会自动发生。它必须通过一种带有主观意愿的行为来制造，在这里就是一种改变其对象的有意的创造性制作行为。

我想在这里澄清一些问题，以便为接下来可能出现的有针对性的批评意见做好准备。我在说"表达意义的意向"时，并未想过让自己和二十世纪四十年代新批评主义派的文学批评家们并肩作战。他们的观点对应着二十世纪五六十年代克莱门特·格林伯格的形式主义艺术批评理论，意在为艺术品的自给自足而辩护。在把艺术品看成是自立物的

① 佩吉·卡穆夫，《德里达读本：拨开迷雾》，第6页。

基础上,他们同意维姆塞特(W. K. Wimsatt)和比尔兹利(Monroe C. Beardsley)的观点,即后者在《意图谬误》("The Intentional Fallacy")一文中对那些援引外部资源来论证作者想要表达的意义的做法所贴的标签。在维姆塞特和比尔兹利看来,"把作者的设计或意向当作评判一件文学作品成功与否的标准,这样的做法既不好用也不可取"①。就像我反对只通过外观来进行理解一样,我在这一问题上的立场应该是明确的。因为就算两个物品看上去完全一样,当我们知道其中一个是手工制作而另一个是机器生产时,我们还能认为它们一样吗? 尽管它们的外观并没有暴露其制作过程,但事实是,其中一方的制作者有意地采用了流传千年的与手相关的技术,所有这一切都暗示着技能和历史,而另一方则有意地排斥传统和历史转而采用现代的工业化方法,这其中也是有所暗示的,这些事实显然都与这些物品想要表达的意向有关! 如果我们想要在制作者和物品之间保持中立,就不应该轻易地忽视这些与物品制作有关的事实。

与此同时,我对近期那种认为所有的意义都是外在于对象的观点也持反对态度。该观点最近几十年来一直在文学批评界大行其道,它们把塑造意义过程中的关注点从艺术品转移到读者所扮演的角色上。比如像众所周知的读者反应批评理论(Reader-Response criticism)已经成为最新的流行时尚,它认为意义实际上是由读者/观众而不是作者"创造"的,并因此经常把"作者之死"的想法与法国作家兼批评家罗兰·巴特(Roland Barthes)联系起来。② 我认为这一观点有几个方面值得怀疑。尽管读者/观众在理解作品的过程中无疑会带入一定程度的个人意见,但如果就因此认为他们实际上创造了意义,便无异于暗示作品可以具有读者/观众所希望它们具有的任何意义了;这就等于是在

① 比尔兹利和维姆塞特最早在 1946 年的同名文章中提出了这一理论。见他们的《意图谬误》一文,第 1-13 页。

② 见珍妮·汤普金斯的《读者反应批评理论:从形式主义到后结构主义》,特别是前言第 9-26 页。

假设每一个文本在同一个时间点上都会具有各种意义,因为意义并不在作品之中,也不在由读者/观众和艺术家一起组成的共同体之中。

近年来由这种立场引发的问题已经相当明显。美洲原住民们不但控诉艺术博物馆把他们的圣物当作纯粹的审美物进行展出,而且对于那些目前在法律许可下被陈列在人类学博物馆里的祖先遗骨,他们也要求重新安葬。1984 年围绕纽约现代艺术博物馆举办的"二十世纪艺术中的原始主义"(Primitivism in 20th Century Art)展览中所爆发的争议就与此不无关系,就像学者和批评家们所说的那样,在把当地历史和文化背景进行去语境化(decontextualize)之后,西方的意义便被完全地强加到美洲、非洲的原住民以及非西方的艺术品头上。这场风波表明人们头脑中对于艺术品的概念存在着巨大的差异。无独有偶,1989 年在巴黎蓬皮杜艺术中心举办的"地球魔术师"(Magiciens de la Terre)展览中最引人注目的《全球秀》(Whole Earth Show)节目又引发了论战,因为人们再一次地认为主办方以同样的方式对待西方艺术和非西方艺术,就好像所有作品都是一样以视觉外观战胜了意向似的。[1] 很明显,不管观看者对于作品的爱憎到底有没有道理,那种意义只属于观看者,并且按照他们的爱憎而轻易生成的假设可能或者已经正在受到挑战。[2]

这些争论中隐含的信念就是观看者有一种对于制作者的义务和责

256

① 更多有关现代艺术博物馆论战的内容参见第八章的注释。有关魔术师的论战参见本杰明·布赫劳(Benjamin H. D. Buchloh)的《全球秀:让-于贝尔·马尔丹访谈》,第 158 页,以及迈克尔·布伦森(Michael Brenson)的《品质是一个已经过时的概念吗?》,第 1 页、第 27 页。

② 为了讨好读者/观众,让他们可以在不考虑作者意向的情况下就获得意义,这对于文学和艺术批评来说可能会很让人感到陌生,但是对于很早之前就引发了严重伦理与道德问题的极权主义社会来说,一点都不稀奇。比如希特勒在 1937 年举办的"堕落艺术展"(Degenerate Art)上展示了他所认为的"反人类"的作品,二十世纪三十年代斯大林在莫斯科的"公开审判"(Show Trials)中以叛国罪的指控清洗了无数无辜的人,以及像迪米特里·肖斯塔科维奇(Dimitri Shostakovich)这样的苏联作曲家的命运等,这些例子应该向所有认为可以无视作者的声音却不用承担任何后果的人发出警告,特别是在我们当下的后 9·11 社会中。

任,因为艺术品是人类表达的意向性对象。对于艺术家来说,重点是要打算成为艺术家并制作出有意义的东西来;而对于观看者来说,也许有时会搞不清艺术家的意向,但这不是重点。观看者必须与艺术家一道出于善意而行动,而且必须接受理解作品的挑战。这种理解必须来自同时也孕育了艺术的双方的共同框架;正是这一框架生成了"艺术品"的概念。我认为读者反应批评理论经常低估了读者在从其所处的文化背景出发去观看作品时可以自然而然地领会到意向的能力。举例来说,彼得·沃克斯(Peter Voulkos)的大浅盘可以立刻被人看出来是盘子(图30);与此同时,也有观看者可以立刻看出它们是被有意地刮过、凿过和砍过的——这两个事实都是作品意义的核心。没有几个西方人在画廊或博物馆中看到它们时,凭我们对这些机构的了解,会被告知这些作品是意向性的行为而不是能力不足或者破坏文物的结果。①

回到意义留给意向去表达这个主要论点上,如我所说,自然物是没有意义的,因为它们没有要表达意义或进行表达的意向。乌云不是创造性变革性行为的结果。尽管我们可能会赋予其价值并以之为乐或因其破坏力而恐惧退缩,但是我们必须认识到,认为自然富有价值并将其作为想法和灵感的源泉与指派一个意向来对其加以表示,二者之间是有显著区别的。另一方面,人造物的意义也不该是随心所欲或无缘无故的;也不该被人从外部指派或强加到它们头上。意义应该被看成是制作者**做**到对象中的意向性行动。当我从胡塞尔那里借用意向性这个想法时,我并没有仅仅把它当作一个哲学上的抽象概念,而是当成了一部重要的概念法典,正是它构成了我们的社会以及日常世界的基础。这个由法官和陪审团组成的复杂系统强调了社会的前提条件,即不管事物和行动之间多么相似,意向都在给它们下定义时起决定性作用。

① 其他的例子可能还有德·库宁于二十世纪五十年代创作的接近抽象式的女性绘画;会有人认为这不是作者有意为之而是在创作安格尔风格的现实主义肖像时搞砸了吗?还是有人会相信达利(Dali)绘画中梦幻般的场景不是有意创作而是缺乏透视知识的结果呢?

工艺理论:功能和美学表达

图 30　彼得·沃科斯,《无题圆盘》(*Untitled Platter*, 2000),柴木炻器(直径约 15 英寸)。弗吉尼亚州阿波麦托克斯幼崽溪陶瓷艺术基金会(Cub Creek Foundation for the Ceramic Arts)约翰·杰西曼(John Jessiman)个人收藏。

在这部作品中,沃科斯以传统的盘子形式(一个带凸起边缘的浅碗)作为作品的基本外形,以此为基础来施展他那风格化的行动。由于盘子的身份非常明确,所以他可以自由地凿、刮、打破边缘或者用其他方式来"损毁"它,而不用担心会让其丧失作为盘子的身份进而打回到制作盘子时的黏土状态,即某种类似于未成形的自然物的状态。这样,沃科斯既重新巩固了手工艺作为一种超越了时间的传统所具有的持续性,同时又通过对其发起物理攻击的方式来对这种传统的连续性发起挑战。正是由于这些原因,让观看者很容易地就能注意到作品作为一个盘子的身份,这是极其重要的,否则艺术家故意的"损毁"行为将难以被人察觉,这样的话就会在视觉上变得毫无意义了。

这也是法官和陪审团要做的事:对意向做出裁定。①

只有在这个意义上,我们才能看出杜尚的《泉》所具有的启发性。这个东西当然不能被当作任何传统术语意义上的雕塑作品;事实上,也许它在任何其他意义上都不是雕塑品。杜尚有意把它带到雕塑展上是在向公众展示一个物品所蕴含的美学(雕塑的)意义。他这样为它辩

①　更多有关意向的问题以及经典作品中涉及的相关问题,参见伽达默尔的《真理与方法》和《哲学解释学》两本书。

护:"穆特先生是否亲自动手做了《泉》这个作品并不重要。他**选择**了它。他拿了一件普通的生活用品放在这里,从而让其有用的意义消失在新的头衔和观点之下——为那个东西创造一种新思想。"①就像他在辩护词中说的,他正在让人们看一件**似乎**其形式是雕塑意向的产物并拥有足以成为艺术的审美品质的物品。但实际上他想要"暗示"的意思并不在于物品这部分(也不在于物质形式或者制作者的意向)。这也许就是杜尚选择它的原因;它基本上回避了审美的意向,并且作为小便池来说,他知道它会冒犯到观看者的礼节感和"好品味";通过这种方式,它也将同时具有政治上的维度。杜尚也许是在故意利用这件东西作为小便池的身份,因为它相对于雕塑而言更具有震撼价值。②

　　这有助于解释《泉》为什么那么富有争议性,以及为什么这个作品及其引发的事件从那时到现在都一直在艺术界那么引人注目;不管杜尚怎么努力都不能让它作为一件"日常生活用品"的身份消失;简言之,他不能为它创造一种新思想。③ 但是我们必须记住《泉》的有趣之处在

　　① 更多有关内容参见道恩·艾兹(Dawn Ades)等人的《马塞尔·杜尚》(*Marcel Duchamp*),第 127-128 页。迪克曼(Dickerman)等人在展览目录《达达》(*Dada*,第 489 页)中,把在 1917 年出版的《盲人》(*The Blindman*)一书中出现的这句话归功于碧翠斯·伍德(Beatrice Wood);如果真是这样的话,因为她是杜尚的好朋友,他们和赫里-皮埃尔·罗奇(Heri-Pierre Roche)一起出版了《盲人》,所以如果没有征得杜尚同意,她几乎不可能做到这一点(引文加重符号同杂志原文)。

　　② 多年以后,杜尚在接受奥托·哈恩(Otto Hahn)采访时说:"选择最不可能被人喜欢的物品。小便池——很少有人认为小便池有什么了不起的地方。而审美的愉悦正是我要努力避免的危险。"(见泰勒在展览目录《达达》第 287 页说的话)。说它是个简单的"管道"有点误导人,因为小便池肯定是经过设计的,不但具有实用功能,而且具有某些可靠的特征,这样它的外观才能吸引顾客和用户。尽管如此,它的制造并不带有像艺术品那样进行意义表达的意向,它也不需要在审美意义上被凝练为艺术品。

　　③ 比如,当《泉》于 1993 年在法国尼姆美术馆展出时,法国行为艺术家皮埃尔·皮诺塞利(Pierre Pinoncelli)就向里面小便,并说他试图让其回到原有的功能,然后用一把锤子砸它。2006 年 1 月 4 日当同一款《泉》在巴黎蓬皮杜中心展出时,他又拿一把榔头去对它发起攻击。尽管皮诺塞利坚称自己的行为是一种达达主义行动的表达方式,但是他两次都被逮捕并被法庭罚以重金。2000 年,两位中国艺术家也向泰特现代美术馆(Tate Modern)里和图 3 同款的作品《泉》中小便。见无名者的《杜尚的达达主义小便池遭袭》,《美国艺术》,第 35 页。

于其历史背景,在于其历史语境,而不在于任何由观看者通过对物品有意配置的视觉属性的理解而附加上去的意义。毕竟作为一个蕴含于自身之中或者就是其自身的物品而言,当它被放在一场艺术展中展出时,可能的确冒犯了他人的礼节感,但它不是一件具有冒犯性的物品,也不会像给《蒙娜丽莎》加上胡子的图片那样具有震撼性;它只是一件卫生间的用具,是某种男士们每天都会遇到的东西。这就是为什么它更像是历史文物而不像是雕塑品。^① 然而,《泉》的确代表着现代艺术史上一个重要的乃至影响深远的事件,但并不是在于其作为小便池本身。杜尚把它带进展览让它看起来**似乎**是雕塑品的这一行为是如此重要,如此激进。正是这个挑战了雕塑的艺术概念的行为充满了意义;**作为一种行为**,它有意地唤起了人们对于艺术的雕塑语言所使用的表意系统的质疑。当我们看到这一点时,就会发现杜尚留给后人的庞大遗产中不仅有现成品(readymade)和借助辅助的现成品的装配艺术,而且还有作为各种突发事件和表演之基础的美学手法或审美行为。

260

如果我们不对制作者原初的意向进行认真思考的话,就会被现成品的概念寓意和对于物品及材料的再语境化(recontextualizations)所困扰。尽管小便池只是一个纯粹的实用物,但被杜尚添加了胡须和"*L.H.O.O.Q.*"(法语"她的屁股很性感"的快读谐音)字母的蒙娜丽莎形象则不是。它身上已经潜藏了寓意,杜尚随后将其作为一种达达主义手法加以利用,来对抗容忍了一战中各种无意义的毁灭行为的西方社会。因此,"*L.H.O.O.Q.*"这几个字母也不是随意的、无意义的手法。^② 尽管如此,随意地把意义指派到某人的创造物之上的做法也就是在颠覆他人的思想和作品。我认为,这正是杜尚在做的事,也是这

① 为此,直到多年后的1950年左右,杜尚才似乎对保留《泉》及其他许多现成品起了兴趣。更多与此相关的内容,参见查尔斯·斯图基(Charles Stuckey)的《达达主义的生活》,第145-147页以及注释。

② 当罗伯特·劳森伯格把他的被子加入作品《床》中的时候,这个被子的含义就不仅仅只是一个被子/工艺品了,它的意义和《床》的成功都依赖于它是一个被子的状态。在这方面,他将作品命名为《床》这一事实本身就显得耐人寻味。

类作品让观看者们如此不安的原因；与其说问题出在了误读上，还不如说是出在了对于作品的过度解读上。①

基于以上论述，我想强调的是，并不是所有不在乎是否具有器具性功能而意在成为艺术的物品都能成为艺术。也不是所有制作者进行艺术创作的意向都能获得成功。那就是我建议把那些不打算成为艺术的物品称为"实用的"，而把那些打算成为艺术并且已经在美学上成功地做到这一点的物品称为"纯的"的原因所在，就像在纯工艺、纯设计和纯艺术中那样。所以，在世界上所有具有审美品质的物品当中，只有那些制作时怀着进入艺术领域的意向的物品才有可能被认为是艺术。而在那些物品中，只有那部分具有足以引人注目的审美品质的物品才能成为艺术。这就意味着，在物品的梯度表里，所有物品都具有某些审美品质。当我们也许想要从其他物品中区分出像纯艺术、纯工艺、纯设计这样的类别时，正是这些必须做出主观判断的个体的观看者和旁观者决定了梯度上的哪些物品拥有足够的审美品质从而可以被判定为是艺术。我们所能期望的最好情况是，这些观看者对于艺术见多识广并且知识渊博，而且有人教过他们养成严肃认真的习惯。不管这种教育是来自正式的还是非正式的途径，都没有关系。真正有关系的是，观看者们能否从美学的角度把艺术作品当成一种沉思的、冥想的东西来进行观看；这会决定他们的审美体验将达到何种深度，就像他们在决定哪些作品是艺术品时那样。如果人们还对艺术的社会与文化价值怀有信

① 我们通常难以得知意向，但这不是问题。如果法官和陪审团可以很容易地在法律案件中判定意向的话，那么评论家、策展人和有思想的观看者等都可以轻而易举地了解艺术了。艺术的意向有时是出于信念，例如几年前在华盛顿特区的赫施霍恩博物馆与雕塑园（Hirshhorn Museum and Sculpture Garden）的一场展览中，雕塑家马丁·普伊尔（Martin Puryear）把几件无名氏制作的老式农具和他的雕塑放在一起展出，就好像前者也是艺术品一样。另一方面，关于意向，有人认为我们可以在没有对象的情况下就能轻易地从艺术家的口中得知他们的意向，这是完全错误的；视觉艺术作品是通过它们在感知观看者中产生的审美体验而不是通过书面或口头语言来"交流"的。艺术家或评论家的话只能将观众的注意力引向作品；他们的观点永远无法取代作品本身。

仰，那么我们的这些选择显然就是事关重大的。因为，尽管每个个体的观看者/旁观者所做出的决定都是个人的、主观的，但是从总体上看，正是这些决定塑造了我们的文化景观。

第二十五章　美、沉思和审美维度

在西方文化中,有一种判断某样东西是不是艺术品的经久不衰的做法,那就是用它的美(beauty)来进行衡量。① 事实上,美在西方文化中被看作是审美和艺术品的先决条件的历史非常悠久,以至于在韦伯斯特词典中对"美学"的定义就是"属于或关于美的感受""拥有对于美的热爱"以及"为美的事物和美术提供理论的哲学分支"。出于这些原因,了解一些关于美和"美的事物"的理论同样有助于我们理解那些有关艺术品的判断是如何做出的。

这些定义暴露出的潜在看法就是,艺术在物质方面是美的,而那些拥有物质美的事物也一定是艺术——二者之间没有不同。这些定义虽然已经明显和艺术史之间产生了矛盾,但一直流传到了现在。② 如果
263　《米洛斯的维纳斯》(Venus de Milo,公元前 150 年—公元前 125 年)可

① 有关美的理论的讨论,参见詹姆斯·基万(James Kirwan)的《美》(Beauty)一书。在法语、意大利语和德语中,美术都被称为"美的艺术"。

② 美的问题通常都会受到女性主义者的质疑,尤其是在艺术领域,因为它被男性视为女性身体的物化,也就是说,女性的身体在男性看来是美的。见凯瑟琳·希克森(Kathryn Hixon)和安娜·韦恩斯(Anna Weins)的《编者的话》,第 7 页;更多有关美的讨论,可参考彼得·普拉庚斯(Peter Plagens)的《善、恶与美》,第 18 - 20 页;巴里·施瓦伯斯基(Barry Schwabsky)的《崇高、美和绘画的性别:男性凝视的自白》,第 21 - 24 页,第 55 页;劳拉·科汀汉姆(Laura Cottingham)的《那该死的美》,第 25 - 29 页,第 54 页;霍华德·里萨蒂的《题材问题:政治、共鸣和视觉体验》,第 30 - 35 页等文章,以及两本近期出版的著作,戴夫·希基(Dave Hickey)的《神龙:美学论文集》(The Invisible Dragon：Four Essays on Beauty)和温迪·斯泰诺(Wendy Steiner)的《放逐的维纳斯:二十世纪艺术中对美的拒绝》(Venus in Exile：The Rejection of Beauty in Twentieth Century Art)。

以被认为是古典意义上的身体美的形象的话，那么与它同时代（公元前二世纪）的《市场老妇》则或多或少不太够格。如果说波提切利（Botticelli）的《维纳斯的诞生》（*Birth of Venus*，1483）体现了柏拉图式的理想化的美的话，那么我们就不能说米开朗琪罗在西斯廷教堂创作的《最后审判》和它一样。甚至米开朗琪罗的同侪们都看出了其中的差异，并认为在他的很多作品中都有**可怖**（*terribilita*）的感觉。类似的案例在现代并不少见，这些艺术被认为不具备任何传统意义上的审美，包括二十世纪早期德国表现主义和法国野兽派艺术家的作品以及二十世纪中叶前后那些运用了美国抽象表现主义手法的画家的作品。

在十八世纪晚期的后启蒙美学理论的哲学范畴中，艺术和美还是互相关联的。就算"美学"（aesthetics）这个词来自希腊文"*aisthetikos*"，原意不是指艺术和美而是指"一个人通过他的知觉、感觉和直觉来感知事物"时，情况也仍然如此。这是德国哲学家亚历山大·鲍姆嘉通在十八世纪中期最早把美学作为一个独立的学科引入现代哲学时所要表达的基本意思；他将其定义为感性认识（sensitive knowing）的科学。[①] 但就像我在前文中提到的，康德在《美的分析》（作为《判断力批判》一书的一部分发表于1790年）一文中，把美学的含义从鲍姆嘉通的观点转向了美和品味判断。而且在对美的系统理论进行阐述的过程中，他并未区分艺术中的美和自然中的美；他把二者都放在一个平等的立足点上。这样做的逻辑后果是把像落日或瀑布这样我们认为美的事物和艺术品当成是一回事，并把审美和美等同起来。

德国哲学家威廉·弗里德里希·黑格尔注意到了这种观点所带来的问题，并在《美学导论》一书中提醒人们"已经对于谈论美的颜色、美

① 鲍姆嘉通的两卷版《美学》（*Aesthetica*）于1750年在法兰克福出版，四十年后，康德的《判断力批判》才问世。关于这一问题的批判性讨论，参见詹姆斯·基万的《美》，第93–118页。

的天空、美的河流，还有美的花朵、美的动物，尤其是美的人都习以为常了"①。他认为需要对自然中的美和艺术中的美进行区分。他把艺术中的美称为"艺术之美"（artistic beauty）并认为它具有独特性，因为"它的层次高于自然。艺术之美是从心灵中诞生的美；就像心灵及其产物高于自然及其外观一样，艺术之美也高于自然之美"②。意大利哲学家贝奈戴托·克罗齐在其 1913 年出版的《美学纲要》一书中重申了黑格尔的观点并且毫不含糊地说："我们主张'自然'相较于艺术来说是笨拙的，如果人类不给它机会开口，它就是'无声的'。"③

　　如果不考虑长期以来的传统，我相信我们一定会支持黑格尔和克罗齐。我们不但一定要把艺术和自然分开，不管二者可能会美到何种程度，而且也一定不能顺理成章地把物质的美与艺术或审美等同起来。就像我所说的那样，历朝历代流传下来的数量庞大的艺术品不能简单地在任何传统术语的意义上被拿来评判是美还是不美。它们有的可怕，有的壮观，有的难看，甚至有的怪诞，这些都是有意而为的。而且就像黑格尔和克罗齐所认为的，艺术和审美都有一种通过其物质形式来表达的智力动机，而这种物质形式正是这种有待表达的意向的结果。有鉴于此，我们有理由坚持艺术和审美总是密不可分，而美不是。就像艺术史所展现的那样，美对于艺术或审美来说并不是一个先决条件。

　　如果美的存在或缺失不能被用来作为审美或艺术的定义特征，如果审美用不着受美的事物这种想法来约束，④那么我们又怎样才能识

　　① 黑格尔，《美学导论》，第 3 - 4 页。伽达默尔以及包括谢林（F. W. Schelling）和奥斯卡·王尔德在内的其他几位同样在艺术和自然问题上与康德意见不合的人在黑格尔之后主张"自然美是艺术美的一种反映"；参见伽达默尔的《哲学解释学》，第 98 页及以后，以及参见詹姆斯·基万《美》，第 99 - 118 页。

　　② 黑格尔，《美学导论》，第 4 页。

　　③ 贝奈戴托·克罗齐，《美学纲要》，第 37 页。

　　④ 与定义审美的一些问题有关的讨论，见上注书目，特别是第 11 - 12 页。同时可参见康德的《美的分析》；黑格尔的《美学导论》，第 3 页；威廉·埃尔顿（William Elton）的《介绍》，第 1 - 12 页；以及詹姆斯·基万的《美》一书。

别一件审美物/艺术品呢？我们区分普通的非审美物和一件审美物之间的立足点又是什么呢？在一篇纪念德国作曲家康拉丁·克鲁泽(Conradin Kreutzer)诞辰175周年的讲话中，海德格尔在其所提出的"计算思维"和"冥想思维"之间做了区分。他的这种区分为我们提供了一条思路。在海德格尔看来，计算思维是为了满足具体目标而对经济和实用的结果所进行的计算、计划、组织和调查；它总是"在对已有的条件进行计算"。与这种思维相对应的是冥想思维，是"会去沉思在万物中起支配作用的意义"的思维。冥想思维试图站在人类的角度上去理解事件的意义和事物的价值。①

海德格尔对于计算思维的看法非常契合我们所说的实用物品的概念。对于实用工艺、实用设计和实用视觉艺术来说，我们会不自觉地去计算它们是否在提供实用性优势方面保持着良好而持久的状态；②而且，这就是它们想要被人理解的方式。与此相对的纯工艺、纯设计和纯艺术品则恰恰相反。它们在观看者面前打开了一个冥想和沉思的空间；这就是制作它们的预期理由。根据《牛津英语词典》，"沉思"的定义是"观看或带着注意力、思考来看以及精神观察的行动；连续不断地想某件事物；专心地思考"。而"冥想"的定义是"沉思或回想；把注意力一心一意地放到……上"。正是在这个意义上，各式各样的纯粹物都可以被概括为"冥想的或沉思的"，并且可以通过它们向观看者打开一个冥想和沉思空间的方式被识别出来。

然而，还有许多物品虽然不是艺术，但是也打开了冥想和沉思的领域——比如各种怀旧物，包括旧相片和传家宝以及历史文物、文献档案和哲学手稿等，这里只不过举几个例子。这些东西都能引发观看者的"冥想和沉思"，但它们未必是出于沉思的意向而制作的，当然也就不能被当作艺术品来沉思。艺术品之所以特殊是因为它们通过审美维度

① 海德格尔，《纪念讲话》(*Memorial Address*)，第45-47页。

② 纯粹"为满足欲望的商业性物品"也应该算是计算性物品，因为它们存在的方式和看上去的样子都是以畅销为目的的，并且随时可以进行调整。

(aesthetic dimension)来打开沉思空间，或者换种说法，借助了自身的美学特质。而这些特质之所以使它们独一无二，是因为审美体验在影响观众和物品之间的密切关系时采用了不同的作用方式。美和艺术之间有着紧密关联的一个原因就是，对于美的事物的体验以一种类似于审美体验的方式影响到了观看者和物品之间的关系。德国哲学家中持悲观立场的亚瑟·叔本华解释说，美使我们从无尽的意志之流中解脱出来，使知识从意志的奴役中解脱出来，[因此]……注意力不再指向意愿的动机，而是去理解与意志无关的事物，并且因此在不带个人兴趣、没有主观性、纯粹客观的情况下观察这些事物，[因此注意力]就事物作为想法[或概念]而言把自己完全地委心于它们，而不是把它们作为动机。① 如叔本华所言，观众在美面前体验到了物品的"铁面沉思"（disinterested contemplation），进而会从物品本身的角度来看待它，而不会主要关心它可能会给观看者带来哪些实用价值或经济利益。这就意味着我们并没有用计算思维来看待美的物品；我们并不看重它的经济价值或实用功能，而是公正地看重其本身的方面。如果我们确实看重那些经济或实用价值的话，就无法体验到它的美了。

实际上，审美的特殊力量对我们的影响非常像美的特殊力量对我们的影响；这就是艺术、审美和美很早之前就在美学理论中被等同起来的原因。审美和美一样影响着我们以什么样的方式去体验周围这个平凡且日常的世界，也就是胡塞尔所说的"生活世界"。面对着通过我们感官获得的源源不断的数据流，我们自然而然地倾向于把这些数据解

① 叔本华，《作为意志和表象的世界》，第118－119页。与之前的康德一样，叔本华也将美与艺术等同起来。我认为有一点很重要值得注意，那就是爱的影响很像美和艺术的影响。真爱会打乱一个人正常的生活轨迹，即使是最现实的人，也会以一种近乎超现实的方式暂时把时间和责任扔到一边。爱情常常迫使那些在其他方面通情达理的人放弃已经到手的经济利益，并且对家庭、宗教和社会/阶级的限制和禁忌不屑一顾。在这个意义上，我们说某人热爱艺术品或酷爱音乐是有其深刻的内涵的。参考叔本华的《作为意志和表象的世界》，石冲白译，商务印书馆，1982年。

释成可能的行动指令和实用的功能性案例。① 如果我们未能立刻发现事物的有用之处的话,就会把它们从有意识的思考中忽略掉。如斯图亚特·汉普希尔(Stuart Hampshire)所言,"一直把注意力集中在任何具体的东西上是不自然的;通常我们把物品当作可能的行动符号和某些可用类型的例子;我们仔细研究其可能的使用,并且根据它们的使用将其分类"。他接着说道:"并没实际的理由来说明为何要把注意力集中在一个单独的东西上,把它框起来,再和其他东西隔开……我们也许总是仔细地查看一幅画,就好像它是一张地图似的,我们会仔细地察看地形以便找到目的地;因为通过我们的感官所呈现的每样东西都会唤起预期,并被当作某种可能的反应信号。"②

这种情况并不难理解。如果不能立刻在实用的、有用的和无用的、不实用的之间做出区分的话,我们就会被感官过载所拖累;就好像我们在开车下班的途中仔细观察路旁的每一户人家的话,就会给其他驾车人带来危险一样。因此,出于某个物品自身的原因而把注意力集中在它身上,并把那个物品从组成日常经验的"生活世界"中源源不断的数据流里分离出来单独归为一类,这是有悖于我们在逻辑上优先考虑经济和实用目的的生存本能的。但这也正是美和审美的体验让我们去做的事,让我们去暂时中止我们运用计算思维的自然倾向。就像汉普希尔所说的,拥有一种审美体验,意味着"观察者/批评家……需要暂时关闭他们关于目的和意义的自然感觉。……除了通过一件物体本身或对其本身始终保持关注,否则都不能算是对它有了审美兴趣"③。

这种审美体验和美一样,是反常的,甚至就其打断我们体验世界的

① 与此相关的更多内容,参见博登的《工艺,感知和身体的可能性》,第 289 - 301 页。

② 见汉普希尔的《逻辑与欣赏》,第 166 页。汉普希尔重申了来自海德格尔《艺术品的起源》一文中的思想,特别是第 26 页。

③ 汉普希尔,《逻辑与欣赏》,第 166 - 167 页。

日常习惯来说，是不自然的。一次"铁面的沉思"可以让观看者不得不把注意力放到其对象上，从而使得在打开这一领域的过程中该对象的本质也就能够被掌握和理解。在继续讨论这种情形的复杂影响之前，有几点必须牢记在心。第一，"铁面的沉思"并不意味着和其他所有体验之间保持了密封式的隔离，就像我此前提到过的"意图谬误"理论和二十世纪四十年代的新批评主义所暗示的那样。它代表的是一种无偏见的、不偏不倚的关注；一种将其从直接而实用的兴趣和关注中分离出来并单独归类的关注。任何一种想要变得沉思般富有意义的体验在和实用的功能性体验或者纯粹的身体体验进行对抗时，都必须要在社会环境中和人的体验发生关联；公正而无私的观看离不开有关物品想要做什么或者参考了什么的知识。在这个意义上，作品的主题（subject matter）作为它是什么的一个特征总是和观看者相关。

268　　　此外，并非所有对于日常体验的打断都是美学的或者是美的。一场惨烈的车祸或者被雪崩吞噬的山村也是对正常生活模式的打断。但这些既不是美学的也不是美的；它们是灾难，它们在一个感性的人身上唤起的想法应该是对于生命消逝的巨大悲痛。

　　　就像我已经说过的，我们有一个将美的事物等同于艺术的悠久传统，包括在人类形象和自然中的自然之美。这是因为美是诱人的、让人着迷的，甚至是让人陶醉的，就像艺术中的审美维度那样；它也会让观看者停下脚步，并让日常世界停止运转。① 但是美的东西和艺术仍然是不同的，因为艺术品的形式和内容在本质上总是不可分割的。就艺术品而言，总有一些东西需要理解，即便这些东西从未能被转换成文字也从未借助过物品自身以外的其他媒介（比如说语言）来加以延伸。美丽的日落和一幅描绘这场日落的绘画之间显然是具有视觉关联的，但它们又是不同的，因为绘画是意在"交流"的表意物；它是人类用意向性的表达内容来制作的物品。虽然我们也许会被怂恿着因为它们的美而

① 我再次强调，我们通常用美来形容我们所爱的人，这一点绝非毫无意义。

去观看风景和各种具有自然美的物品，但它们身上并没有想要表达的内容，也没有想要表达的意向。然而，绘画作品中的审美维度会迫使观看者以专注于作品以便让其本身来决定观看者身上所产生的沉思性思想的方式，来与作品的内容发生互动。换句话说，风景画就和各种艺术品一样以这种生成关于其自身思想的方式来迫使我们把注意力投注到它上面，也就是说，投注到关于其内容的思想上面。就算风景画艺术家的意向是为了忠实地捕捉自然界的物质之美，情况也依然如此，因为绘画总是想要表达某些描画之外的东西；在这种情况下，绘画作为对于自然之美的有意描绘就暗示了自然之美和自然本身所具有的沉思与观看的价值。喷发的火山不管有多美都不能将自身付诸沉思，因为它不能打断我们逃离危险和寻求安全的正常倾向和本能。但是描绘火山喷发的伟大画作能带领我们对其进行沉思，把这种辉煌灿烂之美的壮观景象进行视觉化，以对抗其让人生畏的破坏力量，因为这些画作不是其所描绘的真正的火山，也不是它们在字面上想要再现的东西。

非常笼统地对待美并把它和艺术等同起来，就等于是忽视了它们的差别。[①] 和美的自然物不同，艺术品总是被人的某种有目的地通过物品的物理构造来传递给观看者的艺术智慧所驱动的。任何可以在自然或自然物中被感知的美（或同样也可以是丑或恐惧感）都是纯粹的偶然事件，因为这是一种不带有目的和意向的意思表达。这也回答了为什么不应该用美学的眼光来看待自然和自然物的问题；这种做法是要去解释一种在其视觉形式中并不存在的生动的艺术智慧；也就是要通过将其当作超越自身存在的方式来把纯粹的自然提升到一个更高的层

269

① 康德在 1763 年撰写的有关美和崇高的早期作品中，意识到了不同的情感，也就是崇高，也包括高尚；他将这些归入到蕴含在自然和艺术之中的美的形式里，但不幸的是，当他在 1790 年写《判断力批判》一书时似乎改变了主意。参见他的《论美感与崇高感》（*Observations on the Feelings of the Beautiful and Sublime*）一书。另可参见伽达默尔的《哲学解释学》一书，第 97 页及以后。

次,一个纯粹指示性符号的层次(图 31)。[①]

图 31 日本京都龙安寺庭院(Ryoan-ji Garden),室町时代,1499 年,相阿弥(Soami, 1471 - 1523)设计。照片由 Peter Lau 友情提供。

在中国和日本,创造园林以作为沉思景观的传统由来已久。京都的龙安寺禅宗庭院就是这样一个例子,它周围的墙壁和 15 块孤立的石头"漂浮"在一片被耙梳过的碎石海中。在西方,将自然视为艺术已经是十八世纪末英国"风景如画"之传统的一个特征,当时的人们习惯于将现实中的乡村别墅和其他不规则的自然及人造元素的搭配视为一幅画。在十九世纪中叶,人们也以同样的方式看待美国的日落。与这种做法形成鲜明对比的是英国浪漫主义花园和像龙安寺这样的日本庭院。尽管这些人造的自然元素本身是没有意向的,但因为这些元素是出于表达的目的而被精心地、有意地重新排列的,所以这些庭院也就具有审美意义并进而可以被称为艺术(某种不能称其为原始自然的东西)。在这种情况下,我们不是把自然当作艺术来看待,而是把艺术当作自然来看待,这确实是一个完全不同的命题。

① 在西方艺术和理论中,自然美的概念无疑是在后启蒙时期相对晚近的时候才逐渐显现出来的,这一事实支持了这样一种观点,即自然美是审美观念从艺术向自然的转移,人们从观看艺术作品中学会了用审美的眼光来看待自然。根据第四版《美国传统词典》(*The American Heritage Dictionary*)的说法,"至少就感官发展而言,我们似乎在'**风景**'(landscape)一词中获得了一个自然模仿艺术的案例。最早出现于 1598 年的风景一词,是十六世纪时从荷兰人那里转借过来给画家专用的术语,当时在荷兰涌现出的一大批艺术家后来都成了风景画流派的大师。荷兰语中的 *landschap* 一词以前只不过是指'地区、一片土地',但现在它已经获得了一种'用图画来描绘大地上的景色'的艺术感,并将其带到了英语世界中。有趣的是,自英语中第一次有使用风景一词的记录起,到这个词被用来表示自然景色的场面感或场景,中间间隔了 34 年。这种延迟表明,人们是首先在绘画中接受了风景的观念,然后才在现实生活中看到了风景"。有关伽达默尔在这个问题上与康德及黑格尔的关系的讨论,参见其《哲学解释学》,第 97 页及以后。

工艺理论:功能和美学表达

出于同样的原因,我们也必须小心地不要把所有的人造物都当成是审美的,尽管它们就像我说的那样都具有某些审美品质。审美物,是那些审美品质经过制作者的有意设定而凝聚在物品之中以便迫使专注的观看者带着"聚精会神"(intense)和"铁面的沉思"去看待物品的那类271东西。主要以功能性和实用性为意向的人造物不是审美物;它们也不是艺术。这就意味着商业艺术、平面艺术、工业艺术、实用工艺和实用设计等产品以及各种类型的工具、机器、设备中的绝大部分,都会被排除到艺术的类别之外。只有那些在审美品质上成功地摒弃了计算思维转而拥护在专注的观众身上找到沉思、冥想思维和回想的物品才能成为艺术;当专注的观众获得了这样一种体验时,他或她也就正在获得一种审美体验。这就带来了一种能够证明这一点的有趣情况。当插图、平面设计、广告、视频、电视购物这类作品以及任何一种想要兜售商品或观念的实用性作品在美学上太过于夺人眼球时,反而会在商业上变得无效。那是因为强行把广告当作审美物而赋予其铁面的沉思和冥想思维的做法,使得观众把注意力从广告想要售卖的产品上转移到别处去了。商业艺术家必须在实用和审美之间小心行事:太缺乏审美的作品会因为乏味而被人忽视,而那些在美学上太过出色的作品也不太会让观看者自掏腰包。

通过艺术品生成的审美体验来识别它们,意味着难以在实用物和纯物之间画出一条绝对的分界线——审美体验的性质和水平本身就是主观的。但这并不代表我们不能给一件传统的工艺品下定义,或者不能列举那些在传统上被称为美术的物品所拥有的特性。它真正代表的是我们不能仅凭诸如功能/非功能这样简单(或方便)的分类就来区分艺术和非艺术。所有的反对意见先放在一边,我们必须接受艺术品不是由缺乏功能或是由介质来决定的这个事实;一件物品,即便它具有功能并且由金属、黏土、纤维、玻璃或木材等传统工艺材料制成,一样可以是艺术品。同样的道理,即使是由像大理石、青铜、油彩或丙烯酸颜料等传统纯艺术材料制成的物品,也不一定能保证它就是艺术品。真正

重要的是作品在观看者身上所生成的审美体验,正是这些观众接受了作品所发出的渴望被人理解的挑战。[①]

272 如果艺术品可以简单地用缺乏功能或者仅仅用材料就能识别,事情也许会变得容易多了。但正因为不能如此,我们的任务就是要去判断作品是不是带着成为艺术的意向而被制作的,以及它是否成功地生成了一种审美体验;这样做需要有能力的观看者做出主观的判定。如果他对这些问题的答案是肯定的,那么这时,也只有在这时,一件艺术品就在我们面前诞生了。

[①] 曾经在一段时间里,这样的观众/观看者会被认为是一些有"高雅品味"的人。今天,有些人认为"品味"这个词似乎有些精英主义了。但是,伽达默尔认为在过去的几百年中,品位都一直包含着道德维度和共有意识这两层含义,拉丁语中称之为一种**共通感**(*sensus communis*)。虽然它的意义在今天已经流失了很多,但它某些之前的含义依然还在,这反映在这样一个事实中,即我们社会里的某些东西尽管数量不多,这让人有些遗憾,但仍然被认为是无礼而令人反感的,原因就在于它们的"品味很差"。参见伽达默尔的《真理与方法》,特别是第 35 页及以后。

第二十六章 审美沉思如何运作

审美沉思怎么运作是一个我们现在需要来探讨的重要问题。因为尽管工艺品是通过审美维度才能超越简单的实用领域而变成艺术品的,但正是通过审美沉思,才使得它们作为艺术品和纯工艺品的身份被展现给观看者;对于美术品来说,情况也是一样的。

审美维度赋予了艺术品一种近乎神奇的品质,让其可以提升一个专注观看者的感官知觉,推动其产生集中而公正的沉思和回想,并以这种方式把艺术品和所有其他物品区别开来;审美维度使艺术品能够投射那些普通物品所不具备的含义和目的。之所以如此是因为,在对物体报以持续关注的过程中,审美维度生成的思想总是直接反馈到它的对象上,反馈到艺术品上。

有人可能会认为,像旧的全家福照片、文物甚至哲学手稿这样的东西也能起到类似的效果,所以这并不是只能在艺术品上找到的特征。事实却不是这样。家庭合影、文物和哲学手稿的确会触发沉思和回想,但是它们其实并未把自身作为物品沉思和回想的焦点;它们并未把注意力持续地投放在物质物的方面。这些东西反而会把观看者带到其他的某个地方去。例如在阅读哲学手稿时,它并没有让我们去对作为物质物的书本进行沉思;我们也不会把书的封面或者纸张的材质和重量 当成是著作中哲学思想的体现而对其展开沉思。在这一重要意义上,甚至是作为文学的书籍都和视觉艺术有着根本的不同;它们是用文学作品来进行娱乐的操作指南,就像乐谱是一套用音乐作品来娱乐的操

作指南一样;无论是书本还是谱子,都不是作品本身的物质体现。相比之下,视觉艺术品就不会被当成一套用于自身娱乐的行动指南;它直接以作品的形式存在于物品本身之中;艺术品本身就是艺术的体现。

但是如果我们看得不够专注,就算是视觉艺术品也会被降低到非艺术的层次上;也就是说,这时是在用一种阻碍审美沉思的方式去观看。这就解释了为何我们必须总是要去区分专注的观看者和不够专注的观看者的反应;同时也解释了为何艺术家心目中理想的观看者是那种专注的观看者。以西斯廷教堂的天花板为例;如果某人观看后所引发的反应只是勾起了上次罗马之行的美好回忆,那么这就不能被算作是专注地观看或者是和作品之间有了审美的默契;他并没有把西斯廷的天花板当作艺术品而给予持续的关注。这只是一次怀旧记忆罢了。怀旧记忆可以被任何物品或体验所触发,不管是一次罗马假日还是某个其他事件,甚至是像一盘意大利面或一张老照片这样简单的东西。只要是触发了某种联想的关系就可以。

审美的运作方式则不同。不像联想的触发释放了怀旧沉思或幻想那样,在把艺术品本身带进密切关注(intense focus)的过程中,审美维度事实上阻止了怀旧反应的发生;它阻止了在专注的观看者身上出现某种生发怀旧幻想的精神漫游。同样,在一个专注的人身上,审美也打断了那种由哲学手稿唤起的沉思,因为那种沉思会让人把注意力都放在作为物质物而不是书写本文的手稿上。而且,由于这些手稿作为物质客体来说并不能体现其哲学思想,由于其中的形式和内容也没有像在视觉艺术品中那样融合在一起,所以这会是一个毫无意义且具有破坏性的干扰。这就是部分书籍的物理结构和平面设计极具美感,却并未很好地体现出作者意向的原因所在。

很大程度上出于同样的原因,当涉及艺术品时,审美也阻止了无限的沉思去生成一般化的审美体验。当我们在观看那些由于其本身或是想借助其本身而投以持续关注的艺术品时,因为审美作用于其对象之上的自反性本质(self-reflexive nature),使得即使是专注的观看者所产

工艺理论:功能和美学表达

生的随便什么想法，都不会变成漫无目的的沉思；对于一个一丝不苟的艺术品观看者来说，这并不是一个开放的选项。这就解释了为何相对于读者反应理论的批评家们所主张的"作者之死"——意义只能由读者/观众来创造——而言，我想说的正好相反，即对于专注的观看者来说，并不是随便什么意义都是可得的。意义必须始终都要和所讨论的作品相适应，因为成为一个专注的观众就意味着正在对作品本身做出回应，正在对投注了注意力于其上的物品做出回应；这样的话，意义就不得不和对象相适应了。①

我认为这种情况给艺术带来了具有普遍性的重要影响，但它在理解纯工艺和美术之间差别上的作用带有特殊性。在对艺术品聚焦以形成关注的过程中，审美维度为物品打开了一个可以进来观看并向观看者进行言说的空间，在变成观众思想的密切关注对象的这个意义上进行言说。在这一过程中，艺术品本身便会阻止一丝不苟的观看者对其强加任意的、外在的解读。这种解读并不是随便什么都可以的解读，而是指那种由能够进入意识而产生沉思的物品所带来的解读。在一定意义上，观看者以这种作为物品的现场观众的方式被"呈现给"艺术品，由此而让艺术品对旁观者开放其空间以便让他们"进入"。当然，观看者也必须愿意进入这个空间去接受理解这件作品的挑战才行。事实上，接受这个挑战也就意味着要成为一名专注的、一丝不苟的观看者。

由此我认为，我们可以看出为何与制作者有关的意向性问题对于我们的讨论如此重要了。从制作者的角度来看，艺术品是一种意向性物品，这就意味着它可以在其他的表达性符号中占有一席之地。但它也是通过把含义嵌入物理结构中这样富有创造性和变革性的制作活动

276

① 这意味着读者/观众通过对象来和作者/艺术家进行对话。这种对话通过与他人的交流来交换思想，从而使参与者在自己和他人之间的理解和认识上达到新的水平。我觉得这是一种社会互动的模式。坚持意义仅是由读者/观众所创造的做法，不仅排斥了这种对话，而且是反社会的，因为它意味着在自我之外不存在意义，而自我是全知全能和自给自足的。更多有关读者反应批评理论的内容，参见简·汤普金斯的《读者反应批评理论：从形式主义到后结构主义》一书。

而被人有意地意识到它是艺术品的。因此，它的意义空间是奠定在物品中或通过物品来表达的，所以物品也就成为其制作者表达艺术思想的物质体现。在作为制作者意向的对象这方面它是引人注目的。在这个意义上，即便是在众多的表达性符号中，艺术品也是特别的。尽管除此之外还有很多东西也会让艺术品变得特别。就其在审美上让观看者陷入其中并直接将观看者暴露在制作者的意向中的这种运作方式而言，它也不同于任何其他表达性符号的表达方式。

但是，这本身并没有能够从艺术家和观看者两个角度来对"艺术品中的意向性究竟有何独特之处"的问题给出充分的回答。考虑到胡塞尔曾做出"每种思想都必须有对象"的假设，那么作为兼具意识和意向的制作者，美术家和能工巧匠（fine craftsman）就一定是在做某样**东西**，而他们制作的这样**东西**也一定是蕴含其思想的物品。如果我们要问这里的某样**东西**究竟是什么、承载了艺术思想的载体又是什么的话，对于画家和雕塑家来说当然就是他们的绘画和雕塑。但是到底又是什么让画家为了画出图画而去绘画？又是什么让雕塑家为了雕塑出塑像而去雕刻呢？画家所画的以及雕塑家所雕塑的都是作品的主题；正是在绘制和雕刻主题的过程中，作品才得以形成。因此在某种意义上，作品的主题才是制作者思想的直接的意向性对象。

工匠也一定要制作某些**东西**，他们不能做什么都不是的东西。但是仅仅说"工匠们制作工艺品"是不够的，因为要制作工艺品的话，工匠们就必须用手工精心制作这样东西。当然，我们可以说，工匠用手工操纵材料就像画家涂抹颜料以及雕塑家雕刻木头或石头一样。在二十世纪五十年代美国抽象表现主义式绘画的浪潮中，当艺术家们在某个存在主义的时刻直接在画布上作画时，用这种方式来解释某位画家和陶艺家的作品就成了一种时髦——我们只要想想画家杰克逊·波洛克、威廉·德·库宁和陶艺家彼得·沃科斯（见图 30）以及材料加工艺术家吉姆·利迪（Jim Leedy）就可以了。但这只是绕开了问题，因为绘画必须被画成要成为绘画的那个东西，就像木头和石头必须被雕刻成要

277

　　　　　　　　　　　　工艺理论：功能和美学表达

成为雕塑的那个东西、黏土需要被制成或拉坯成要成为工艺品的那个东西一样——我们不能去画、去雕刻、去手制、去把材料拉坯成一件什么都不是的东西。①

所以我们可以从中得出的结论就是，工匠用手精心制作了物品的功能。功能作为工匠思想的直接对象而出现；它成为体现和承载制作者思想的载体。在这个意义上，功能是工艺传统的一部分，我们称之为"事先理解的传统"，就像绘画和雕塑的主题就是美术的"事先理解的传统"的组成部分一样。我所说的"事先理解"，指的是想法、概念、形象、作品、价值、预测等一组相关的东西，正是这些东西构成了一个人的理解范围；它也是更广泛意义上的惯例（practice）这个传统的组成部分，并且被制作者带入了制作过程，同时也被观看者带入了观看过程。对于美术家来说，惯例将会包括"肖像""风景"，宗教场景与题材，甚至"抽象概念"等种类。而对于工艺来说，则包括像"茶壶""椅子""被子"以及为数众多的其他种类。

从这个角度看，我们先前有关工艺品起源于对自然和材料进行概念化的讨论，显然只是试图去表达或延伸工艺的"事先理解"的起点而已，这是一个迄今为止与工艺相关的文献中尚未加以探索的领域。这种由制作者和观看者共享的"事先理解"的传统解释了制作者和观看者是如何能够带着理解与表达意义的能力来接近物品的。这种"事先理解"的本质和被人分享的程度决定了理解的能力，它也就是先锋艺术家们在过去的 150 年左右的时段里所作的探索，他们不断把作品推向他们所在的这个共同体所共享的传统的边界，有时甚至会越过这种边界，

278

————————

① 必须强调的是，在说画家画某个主题就像雕刻家雕刻某个主题时，我并不是严格地特指具象艺术（representational art）。因为即使是不依赖具象形式的抽象艺术作品也会有主题；对于优秀的艺术家来说，主题甚至可能就是"绘画即图画"或"雕塑即物体"的观念；对沃科斯和利迪这样的陶艺家来说，则可能是"大浅盘"或"器皿"这样的概念。我认为这实际上是克莱门特·格林伯格关于形式主义艺术自我批判命题的不言而喻的立足点，因为一个人不能操纵绘画中的形式，就像除非他已经对什么是"绘画"和画面怎么构成有了一个先入之见和"事先理解"一样，否则他是无法作画的。

当然似乎这也就是杜尚的《泉》(图3)所遇到的情况。

尽管工艺和美术在传统上是从相反的方向来接近思想/内容的想法的,但它们都把功能/主题当作直接的意向性对象。① 这样看来我们可以认为功能和主题是类似的,功能让能工巧匠的表达成为可能,正如主题让美术家的表达成为可能一样。但是我需要再一次地提醒,仅仅意识到了想要的功能/主题仍不足以让某件东西成为艺术品。它还必须要拥有足够的审美品质;否则任何一件用规定的材料制成并具有功能/主题的东西就都能成为艺术了。我们仅凭经验就可以知道事情绝对不会这么简单。② 就美术而言,并非每一件十字架上的基督或者圣母圣子的绘画以及坐佛的雕塑都是艺术品。如果我们认为只要把功能当作工艺的"主题"便足以把任意工艺品都变为艺术品的话,那么每一件茶壶、被子和椅子都将是艺术了。这种观点是站不住脚的,反过来说的话也一样站不住脚——也就是所有容纳、遮盖、支撑的东西都不可能是艺术,这明显也不对。我们必须要在通过技术对功能进行有意的形式化和物质化而得出的审美结果的基础上来对其进行区分。③

胡塞尔提出的每种思想都必须有对象的论点仅仅代表着,如果想要成为一个制作者的话,就必须要做点什么东西出来。但这一观察立

① 工艺为已经构思好的功能概念提供了物理形式,而美术为已经存在的物理形式提供了思想/内容。原则上,这就是杜尚现成品背后的想法——拿一个已经存在的物品,并试图为它注入意义/内容。在这个意义上,现成品反映了一个非常传统的美术实践;其新奇之处在于,因为物品是从另一种存在状态中被挪用而来的,所以有时它会抗拒这一过程并拒绝被转化;有时也会在新旧两种意义之间产生冲突,让物品沉浸在一种原本不存在的张力之中。

② 在十八世纪,法国艺术学院试图根据主题来将艺术品分出等级,他们把宗教和历史题材放在等级序列的顶端,而将静物写生置于最低层。

③ 同样重要的是,并非所有具有相同主题或功能并具有足够审美属性从而被视为艺术的作品都具有相同的表达内容。我们注意到具有相同主题的美术作品在表达方式上的差异,因为不同的材料、形式和技术使得对于主题进行广泛的思想表达成为可能。工艺品也是如此——它们通过技术对材料进行不同方式的形式化,这也使得广泛地表达成为可能——只需对比一下沃科斯的圆盘和罗布·巴纳德的柴木圆盘就会一目了然。

即引发了问题，在制作者这方面就是"我正在制作什么"，而在观众这方面则是"我正在观看什么"。换句话说，制作的行为和观看的行为总是会不断带来问题。这些来自两方面的问题都与理解有关。只要是人造的作品，不管是不是艺术，总是希望他人来理解。这是它对于制作者和观众提出的挑战。

就实用性的作品来说，无论是工艺、工具还是机器，它们所要求的理解就是简单的如何发挥功能。当我了解商业作品或平面艺术在说什么或者如何正确使用工具或机器时，我就正确理解它了。从一个非常现实的角度来说，我已经穷尽了它的"意义"。对于这些物品来说，字面意义上的功能就是制作者意向上的极限；因此它们只能暗示使用就是其目的。也正是这些种类的物品对应了康德的"目的性物品"的概念，因为我们对其能做的所有评判就是它们的功能是否"良好而持久"。对于美术品来说，因为其制作意向并不局限于有严格用途的物品，所以它们所带来的理解问题就不仅仅是有关如何发挥功能的了：从字面意义上去理解功能并不能穷尽它们。在这类物品中，如果站在把某件东西理解成是一个包括自然和文化、材料和技术、功能和形式的复杂矩阵的组成部分的角度上看的话，那么功能就是作品的主题。

审美维度就位于这一矩阵的核心，因为它让物品去不断地提出对于理解的质疑从而劝阻了观看者，让他们的自然倾向不要**轻易**地在最实用的意义上去使用物品；审美鼓励观看者去把一件作为功能的物质体现的物品当作一个负载着含义的观念来加以沉思。精致工艺品中的审美维度也正是在这个意义上来对专注的观众/观看者提出要求的。它要求那些接受了挑战来理解作品的人不只是把作品当作成一件实用物。它要求那些愿意在某个概念框架内来理解物品的观看者带着所有对于创造性想象的变革性事件的暗示——有关材料、技术、形式、功能，甚至是手——去创造一个在自然和生理需要之外的文化的世界。

要做到这一点，纯工艺品就必须被定位在一个对于围绕其概念化和创造的历史性产物有着清晰认识的"事先理解"的传统中。为了自身

280

和借助自身而对物品投以关注的做法必然是一种通过心灵之眼而进行理解的活动，它打开一个关于物品作为意向性意义的物的载体的沉思空间。对纯工艺和纯艺术来说，这种体验的组成部分包括了对于主题、技术、过程、材料还有形式的敏感性。所以，尽管工艺中的功能类似于美术中的主题，但功能必须被理解为与作为载体的形式、材料、技术相联结的劳动，正是通过这一载体，物品的形成才能为意义的发生提供汇聚的场所。当这种关联生产了物品，其审美品质聚集在一起并开启了一个集中的沉思空间时，那么一件真正的艺术品便出现在我们面前了。

就纯工艺品而言，当这种情况发生时物品便会主动进入观看者的意识。这会依次把观众的沉思聚焦到物品上，并为观众的沉思性思考提供明确的空间。于是，一件物品可以向观众进行言说的非常具体的场合就被创造出来，并且回想和沉思都得以从中涌现出来。① 它们一起引导观众沿着制作者思想的意向前进，从而让一种深刻的个人与个人之间的关系得以在观看者和制作者之间伴随着纯工艺品这个中介而产生。正是通过这种方式，纯工艺品言说了艺术家的意向并开启了与观看者之间的对话。

① 回到我们所列举的米开朗琪罗创作西斯廷教堂天花板的例子，特别是对《创造亚当》（*Creation of Adam*）的描绘，这个场景中的主题将我们的思想引向一个特定的轨迹（创造人类的轨迹），但该主题的形式在其几乎令人昏昏欲睡的线条中，这一点完全区别于其他对于亚当的刻画，将这一轨迹凝练到了一个非常特定的领域，即作为上帝的礼物的人类意识的开端以及我们作为有意识的人类的后续存在的问题。这就成了作品通过其主题连同对于这一主题的形式化一起为专注的观看者们所开启的让我们进行沉思和反思的特定场合。更多有关语言和内容之间关系的讨论，参见保罗·利科（Paul Ricoeur）的《解释的冲突》（*The Conflict of Interpretations*），第48页。

第二十七章 批判性工作室工艺品的发展

在整个研究中,我一直都在强调功能的重要性,它对于工艺的身份来说至关重要。我认为,正是围绕着功能,形式、材料和技术作为一系列相关的必备因素才让工艺品得以形成。然而在 1961 年,萝斯·斯里夫卡在一篇关于被其贴上"陶艺画师"标签的后辈的文章中认为他们规避了作品中"与功能的直接联系",从而使得"使用的价值成为次要的甚至是随意的属性"。她继续写道,这些作品一旦"切断所有与功能观念的联系",就不再是工艺了。[1] 斯里夫卡怎么会认为功能的想法可以取代实际功能而物品却仍能保留其作为工艺的身份呢?对于上一代人来说,这种意见可能没什么意义,因为工艺总是功能性的。但是对于很多新生代的工匠来说,她的话直接反映了当代的工艺实践。为了理解她的观点,我们需要简单回顾一下这些人出现在什么样的社会、政治和艺术环境的变迁之中。因为正是在这种工艺的智力身份(intellectual standing)相较于美术而言成为一个尖锐问题的环境中,才最终使得一些人得出结论认为:斯里夫卡的立场走得还不够远,原因是她仍然承认"功能的想法"是工艺的先决条件。那些对她的立场持反对态度的人则正在努力为工艺赢得像美术那样的声望,所以他们认为如果不能把功能完全丢到一边的话,还不如把它彻底忽略掉。

[1] 斯里夫卡,《新陶瓷形态》,第 36 页。

在二战结束后的几年中发生了许多变化，其中之一是文化版图的变迁，纽约取代巴黎成为世界艺术的中心。这段时间也见证了美国高等教育史无前例的扩张。随着《军人安置法案》(The Servicemen's Readjustment Act of 1944)的通过，也就是保障二战老兵利益的著名的《退伍军人权利法案》(G. I. Bill)，学院和大学的招生人数不断上涨，教授美术和工艺的学院数量也随之增加。[①] 到二十世纪六十年代初，也就是斯里夫卡写那篇文章的时候，包括像吉姆·利迪和彼得·沃科斯这样的陶艺家在内的新一代艺术家们已经跨入了艺术领域的大门。和那些自学成才或者在学徒体系中**训练**出来的人不同，这批工艺艺术家是带着成为艺术家或艺术学者的目标而在正规化的学院背景中**教育**出来的。我认为不应低估这一情况变化所带来的深远影响，因为这关系到他们如何去理解自己的作品与美术以及与过去的工艺实践之间的关系。

至少从古代起，工匠和美术家都在学徒/行会体系中接受训练。到了文艺复兴时期，美术家们从这种体系的束缚中挣脱出来，得以自由地相互组织起来，成立艺术学院。他们之所以能如此的一个前提条件就是，他们的作品在提升其经济与社会地位方面所具有的智力基础(intellectual foundations)日益受到重视。工艺则仍然落后地从属于行会体系，工匠继续按照学徒和技工的模式来训练。因此，这种从古代社会就已经设定的、影响了工艺的经济、社会和艺术地位的模式经过文艺复兴一直持续到二战以后的教育扩张时期，才把工艺带入一种由研究院、学院和大学组成的全新体系之中。随着这种扩张，工艺以美术曾经采用过的方式最终在知识领域中取得了一席之地，至少在原则上如此，这一过程花了将近400年。我们所讨论的工艺/美术之争的许多方面都可以被视为是一种由工艺发起的尝试，即新的知识与社会环境让工

① 《退伍军人权利法案》于1944年6月获得国会两院的一致通过，并一直生效至1956年。尽管并非所有的退伍军人都进入了学院或大学，但总计有近800万退伍军人从该法案中获益，其中包括6.5万名女性。

艺现在可以找到自我了,而它已经认识到了这种意义,剩下的问题就是准备怎么实现。

身处这种新式的学院环境对于那些想要成为工艺从业者的人来说很重要,因为即便艺术理论还不是艺术院校的主要课程,仍有各式各样的抽象概念在不断生成和被人提出,这和学徒体系完全不同。学院和大学的典型课目要求所有学生广泛地学习从文学到科学的各种课程。这些课程要求将观念和数据向外延伸到形式原理和概念之中。文学课程强调象征主义和隐喻作为表达的工具,而社会和自然科学课程则围绕建立理论模型来解释行为和事件。在这种环境中进行工艺学习的方式此前从未出现过。
283

还有其他一些原因使得身处学院的知识环境对于工艺来说非常重要。其中之一就是它让工艺学员处在和美术学员一样的艺术环境中,这样他们就可以和美术学员一起分享许多艺术见解,包括成为艺术家意味着什么。这当然有力地促成了工艺和美术之间的了解和讨论,并至少在原则上有助于模糊两个领域之间的界限。在正规化的学院环境中学习工艺的另一个直接后果就是实践方式从工作坊到工作室的转变。也就是说,受过学院式教育的工匠们现在更愿意采用工作室而不是工作坊的方式来工作。①

这一转变预示着工艺思维中的一场影响深远的观念变迁。在原来的体系中,工作坊或商行(firm)的名号比个体艺术家的名字更优先。如果个别艺术家确实想在作品上署名的话,那么他的名字也总是排在工作坊的名号之后,他的名声也将为工作坊所有。而且,对于工作坊,特别是那些与蒂凡尼、洛克伍德、罗伊克罗夫特这样大公司有业务往来的工作坊来说,艺术家和设计师的艺术风格要服从于公司的品牌和风格;这就意味着工作坊里的任何人都不能任意施展他们与众不同的艺

① 关于工作室家具运动中的工作室的讨论,参见爱德华·库克(Edward S. Cooke)的《定义该领域》,第8-11页。

第二十七章 批判性工作室工艺品的发展 275

术想象力。与此相反,采用工作室的方式则意味艺术家的名字优先,而工作室只是艺术家的创造性身份的有形延伸。由此我们可以想见,不同于以像蒂凡尼和罗伊克罗夫特这样雇用了数百名不同领域艺术家的公司为代表的运用各种媒介、材料和技术进行加工的典型做法,[①]工作室仅限于个体艺术家自己的专业技能和兴趣。如果工作室中有助手参与,他们会得到一笔报酬去完成一些大多与技艺有关而与手艺无关的具体任务。创造性的职责只集中在工艺艺术家一个人的身上。助手们也可以逐步地学习并获得提升,就像在老式学徒制体系中那样凭自己的本事而成为"师傅",但这不是工作室的目的,也不是工作室艺术家们所关心的问题。

今天的当代工艺主要就是指"工作室工艺",而这正反映了这种变化。但是,工作空间的变化仅仅是这一领域所发生的更加深远的变化的一个信号。在这种立足于学院化的全新艺术环境的早期,视觉艺术家们(既有工艺也有美术)致力于制定更多的概念化术语。这对于工艺来说具有特殊意义,因为它意味着一些以前只能在字面上表达的东西(比如说,功能)现在可以用比喻的方式来理解了,也可以用抽象的方式来使用了。当功能不再局限于字面时,便向工艺艺术家们开放了表达的全新可能性。更加意味深长的是,尽管这些可能性受到美术家和美术实践的观念模式的影响——特别是作为经久不衰的先锋派之组成部分的抽象概念的想法——但他们不是从美术品的概念发展而来的。这是另一个需要强调的地方,如前文所言,美术品不管是现实主义的,还是抽象主义的,始终都是图像,是不在场的某样东西的再现。因此,在意象上从现实主义到抽象主义的转变,并没有从根本上改变美术的本质,当然也就与其基于符号的操作策略无关了。这一结论既适用于绘

① 有趣的是,工作坊的实践方式今天仍在延续,像阿莱西(Alessi)这样的设计公司提供了一整套家居用品系列,但其中大部分(如果不是全部的话)物品其实都不是他们自己生产的。作为一个品牌,阿莱西拥有一些专为它设计的东西,代表着一定水平的风格和品质。

画也适用于雕塑。[①] 但是对于工作室工艺而言,从坚持物品具有字面上的功能意义,到允许物品具有功能(但实际上不需要它发挥功能),这二者之间的改变是非常具有戏剧性的,它从根本上扭转了人们理解工艺物自身的方式。这是一次特别的观念转变,学院和大学的工艺与艺术系扮演了主要角色。这一转变为广泛的表达带来了全新的可能性,其重要性不可低估。

首先,这一转变提出了"这种具有功能又实际上不发挥功能的当代工艺品是什么?"的问题。因为按照绘画可以表现某种东西的说法,这类工艺品不能表现功能,那么它就不是完全意义上的图像,即不是传统的美术意义上的符号。另一方面,因为它并没有在实际上发挥功能,所以它也不是传统工艺意义上的工艺品。那么它是什么呢? 是工艺**次品**吗? 也许吧,但"**次品**"代表着某种程度的欠缺和未完成,而这些工艺品如果从概念层面上去理解也并不欠缺多少功能。如果非要对它们进行这种或那种的归类的话,我认为它们可以考虑作为"批判性工艺品"(critical object of crafts),也就是那种美学的/艺术的潜能集中在**示范性上**而不是在"**无法实现的功能**"上的物品。[②]

如果拿杜尚的《泉》来和这类物品作对比的话,将有助于我们从根本上理解它们的全新寓意。有人可能会认为,《泉》在 1917 年已经是一件激进的批判性物品了,因为它激起了当时有关雕塑现状的批判性对话。在我看来,尽管《泉》具有批判性,但是当我们对它进行仔细研究的时候就会清楚地看到,它并不属于我所归纳的"批判式工艺品"意义上

① 极简主义(Minimalism)在二十世纪六十年代对视觉艺术形成了强有力的挑战,因为它试图在不变成雕塑的情况下实现三维。在此过程中,它试图彻底改变/避免人们用于理解雕塑的那些术语。这就解释了为什么像唐纳德·贾德这样的艺术家甚至会拒绝在其作品中使用"雕塑"这个词。随着表演、装置甚至视频投影都开始被指称为雕塑,这个词的定义变得更加难以捉摸。事实上,今天的雕塑常常被定义为"任何不是绘画的东西!"关于贾德和极简主义作品,参见迈克尔·弗雷德的《艺术与物体性》("Art & Objecthood"),第 12-23 页。

② 更多有关无法实现的功能之思想的信息,参见博登的《工艺,知觉和身体的可能性》一文,第 289 页及以后。

的批判物。这是因为《泉》源自一种完全不同的策略,即一种在雕塑领域之外运作的策略,也就是说,其批判性既不在于雕塑作为一种艺术性专门技能本身的"功能",也不在于这种"功能"潜藏在其物性之中;毕竟《泉》这个物品只不过是一件平常的管道装置罢了。事实上,其批判性在于它作为一件异于雕塑的物品(商店购买的小便池)的直接结果,它是直接被加入称为雕塑的物品行列中的。如果我们想较个真,有意把《泉》和雕塑放在一起进行比较的话就会发现,因为《泉》是如此"另类",如此与雕塑当时所在的处境缺乏历史关联性,所以才会不禁提出有关那些处境的批判性问题。但是其他物品也可能会引发类似的批判性反应,因为不是作为物品本身的小便池成为批判性意义的载体;而是这种加入的行为,正是这一点有助于解释为何没有艺术家会去保留《泉》和杜尚的其他现成品。这也同样解释了为何随着现代条件下雕塑处境的改变,以《泉》的方式来进行表达将变得缺乏象征性并会让结果变得更加难测,《泉》变得越来越不令人陌生了,不再那么"另类"了,也不再能引起历史以外的有关雕塑处境的批判性话语了。简而言之,《泉》胜在其加入,这一点极大地改变了雕塑的范畴,其结果就让《泉》这个物质物本身也渐渐地看起来像是个不那么另类的新式雕塑了。

在这个角度上,"批判性工艺品"就在类别上不同于《泉》了,因为它们不能从工艺领域的外部来产生对话。作为物品,它们看上去并不像"另类"的工艺,反而让人感觉有点熟悉,因为二者都具备了传统工艺作为一种围绕功能而开展的形式化及物质化的艺术抱负的主要条件。所以,或多或少地完全融入传统上定义为"工艺"的物品行列,使得它们能够以自己的方式来从这个领域的内部与工艺之间建立起一种批判性的关联。

这就清楚地表明,尽管在工作室工艺运动和美术中都发生了观念的转变且二者并行不悖,比如后者中最有名的要属二十世纪六十至七十年代的极简主义,但是相互之间仍有显著的差异。工作室工艺探索的是传统的工艺实践和传统的工艺问题;它的概念化过程来自有关工

艺作为一种对材料进行形式化的实践活动而有待掌握的实际知识。很明显,对于工作室工艺艺术家的训练仍然是从制作实际的功能物开始的。这样会让受训者对于材料性质的学问了然于胸,以便在采用合适的技术把材料加工成功能形式的同时,还能锻炼出一双对于材料和技术保持敏感的手。就我所了解的情况而言,即便是在最高级的学院和大学中,实际制作仍然是工艺课程的主要支柱,因此,概念化总是和对于形式的物质化相伴出现的。从这个角度来看,绝大部分对于当代工作室工艺的观念探索,不管是不是从功能性的角度出发,都和传统的工艺实践有着深刻的关联,这并不让人感到奇怪。山口汝恁(Yamaguchi Ryuun)的作品《潮汐》(*Tide Wave*,约 1990 年,图 32)和比尔·哈默斯利(Bill Hammersley)的作品《C 壳》(*C-Shell*,1992 年,图 33)就是这样的例子。山口的作品是一个源自传统日本篮子形状的竹编构造;它既捕捉到了篮子的质感和延伸与流动的线条,同时也抓住了蕴含自然的运动能量的某种东西。与此类似,哈默斯利的《C 壳》对于传统长凳的基本外形作了艺术上的演绎;但它呈现出一种更加有机也更复杂的面向,其顶部在一边折叠以形成一条支撑腿,而一系列彼此不同又非常难看的部件似乎在顶部被拼贴到一起并最终下降到另一边以形成另一对 支撑腿;这些支撑以这种奇怪的方式让长凳看起来像一只运动中的甲壳类动物。

288

山口和哈默斯利以及其他当代工作室工艺艺术家们的探索应该被看作是工艺的一部分。这些非功能性的工作室工艺品并不是对工艺领域的遗弃,相反,它们是对工艺中所蕴含的特殊情感与关怀的当代探索。这些作品表明,功能不需要从字面上来理解,就像传统上曾经把一个物品识别为工艺领域的一部分时所做过的那样。功能可以是抽象的和隐喻的,而未必需要让物品失去其身份,因为即便功能是抽象的和隐喻的,它也仍然是作品的主题;物品也仍然会围绕着功能而涌入观众的意识之中。这种源自功能的涌入就是"物品具有来自工艺领域的批判性"意味着什么的例证。

289

图 32　山口汝恁,《潮汐》,竹(20 英寸×19 英寸×16 英寸)。由 Lloyd E. Cotsen 收藏。图片来源:Pat Pollard。

山口的《潮汐》所采用的是一种可以像抽象雕塑家纳乌姆·加博(Naum Gabo)的某些作品那样对应着现代工业技术环境的复杂的形式。但是,由于它是用竹子而不是塑料单丝或金属丝制成的,因此它是扎根在有机物的自然世界中的。此外,它的材料将其与日本编制篮子的传统联系起来,而后者又将技术凸显了出来,从而强调了这个作品的手工性。通过这种方式,手工艺本身就被嵌入了山口的作品中,使其在相对于包括功能/非功能性和手/机器等在内的传统意义之余,又具有了更深一层的潜在意义。从这个角度来说,它被嵌入一种与现代主义雕塑完全不同的话语之中。

当代的工作室工艺在对于功能的理解方式上的变化有助于模糊工艺和美术之间的界限,并提出“这些作品是工艺还是雕塑?”的问题。这是一个重要问题,因为它关系到两个领域的边界在哪里,也关系到工艺到哪里为止,而雕塑及其他的美术形式又是从哪里开始。但是,这个问题并不总是容易回答的,甚至当我们对于雕塑的认识仍停留在传统的作为符号的物品时更是如此,因为这个问题所围绕的核心是人们对于一个有着悠久历史的事物会有什么样的知觉。例如,工艺和雕塑之间

　　　　　　　　　　　　　工艺理论:功能和美学表达

图33　比尔·哈默斯利，《C壳》，木材，铜片和彩饰（宽30英寸、高22英寸、长50英寸）。由凯瑟琳·韦策尔（Katherine Wetzel）摄影。

《C壳》在形式上的立足点是传统的长椅，针对其可以让人在感到舒适的地方休息和落座这一点而展开。但是，因为其特殊的有机形式曲线和这种显然是把各种不同的材料元素随意拼贴的结构式样及表面处理方式，它也会让人怀疑落座的可能性有多大，甚至会让人连试都不想试。弯曲的元素在结构上好像"不太理想"，几乎可以说是笨拙的，而之所以这样组合拼贴元素是在说明：它们不太看重那种凸显其强度的结构形式，而是以一种似乎会破坏它的方式来回移动。

的界限经常看起来模糊不清，即使当工艺艺术家转行去制作雕塑时也依然如此。虽然这时他们不是在制作工艺品，但是由于他们已经在工艺实践中受过了训练，这通常会让一些有关材料和流程、外观和形式的专业技术知识显露在他们的雕塑作品中，而这正是绝大部分的当代雕塑所不具备的；这就让他们的作品获得了一种工艺品的外观和感觉，让人感觉它们是来自工艺世界的，尽管它们和工艺在概念上并不相关。我可以举出好多例子，比如艾伦·罗森鲍姆（图1）、金子润（图16）、崔素珍（Suk-Jin Choi，图34）和道格拉斯·芬克尔（Douglas Finkel，图35）等人的作品；他们的作品尽管在使用材料方面显得极其复杂，但它们显然是雕塑。

图 34　崔素珍,《进化 1－2》(*Evolution I－II*),2004 年,火烧黏土和纸张(进化 1:22 英寸×24 英寸×12.5 英寸;进化 2:22 英寸×21 英寸×15 英寸)。由理查德·海恩斯(Richard Haynes)摄影。

崔素珍和道格拉斯·芬克尔的作品(图 35)在形式和材料的处理上显示了手工及技术方面的高超技艺。举例来说,崔的作品是手工制作的,使用了由多个部分组成的管状结构,其中添加了模板图案和厚重的釉彩。这种对材料和表面的高超处理反映了传统的工艺实践,并诱使人们将这些作品视为工艺而不是雕塑,尽管它们的形式显然更像是雕塑而不是工艺。人们必须抵制住这种(认为是工艺的)诱惑,因为这些作品显然属于雕塑领域而不是工艺。

有些作品则有意利用了这种工艺能唤起雕塑感的印象,比如在毕加索的一些彩绘花瓶中就是如此(图 36)。也仍然有其他人搞不清工艺和雕塑的实际差别,这在古代秘鲁的莫奇卡和奇穆文化(Mochica and Chimu cultures)所制造的许多人物头像容器中有所体现(图 37)。要回答"这是肖像还是容器?"的问题,就需要观众去判断他所看到的究竟是以容器形式出现的肖像,还是以肖像形式出现的容器。显然,这个问题只有在这件物品同时展现出这两种特征时才会出现。哪种特征在观众的眼中占主导地位将决定他们会如何去理解它。在一些肖像/容

图 35　道格拉斯·芬克尔,《欲望雌蕊》(*Sex Pistil*, 1999),橙桑木和白杨木(6 英寸×6 英寸×高 12 英寸)。Taylor Dabney 摄影,艺术家本人友情支持。

这件作品是系列作品中的一个,其创作过程包括了几个复杂的技术步骤。首先,所有的尖刺和中间核心部分是在车床上打磨完成的;中间的其余部分是手工雕刻的,从而让其看起来既形态优雅又充满生机。最后,为了给观众留下这些尖刺是从中间核心有机生长出来印象,艺术家不得不借助一个特殊的钢制钻头来进行钻孔。

器中,和一些动物/容器一样,这种情况显而易见(图 11)。另一些可能会以一种看起来似乎在二者之间的拉锯地带徘徊的方式来跨越界限,这就让判断物品变得更加困难。与其说这是一个难题,我倒是认为这些物品很有意思,因为它们充满了有待挑战的美学潜能,甚至会让观众进行观看和理解的传统习惯发生动摇。

当代的工作室工艺品的差异性非常明显,虽然绝大部分都离不开功能作为其批判性/表达性的词汇,但也并非都会采用同样的方式来实现功能或让其具有抽象的隐喻的意义。一些涉及功能表达的可能性是通过我们可以称之为"异常尺度"(transgressions of scale)的形式来实

图36 巴勃罗·毕加索,《拟人花瓶》(*Anthropomorphus Vase*),约1960年,陶瓷。奥地利维也纳私人收藏。摄影:埃里克·莱辛(Erich Lessing)/纽约艺术资源。版权© 2007 Estate of Pablo Picasso/Artists Rights Society (ARS),N. Y.。

　　花瓶的一般形状包括把手、瓶颈和开口,这些都清楚地表明它是一个容器。然而,毕加索通过强调它们与人体联系的方式在花瓶的瓶身、把手和瓶颈上作画,从而表现了花瓶与人物形象在形式上的关系;在一定意义上,他指出了这些部分以人体部位来命名其形式和功能的原因。尽管如此,花瓶还是不愿意被这些幻觉所吞没。我们所看到的暗示着有手臂和头部的人体躯干被画在一个容器上;正是这种暗示使原本平凡的花瓶在视觉上如此有趣。

现的,即工艺品的制作在尺度上不在手或身体的实际使用所能控制的范围内,就像霍华德·本·特雷(Howard Ben Tré)的作品中展现的那样(图38)。不管是太大还是太小,因为其具有物品的外形,所以它们仍然有发挥功能的可能性,并保留了手和身体的感觉作为其衡量标准。它们通过这种方式唤起了人体有关大小、尺寸和比例的意识。尽管由于大小和重量已经使功能也许在事实上变得难以实现,但仍然存在一

　　　　　　　　　　　　　　　工艺理论:功能和美学表达

图 37 《马镫口陶罐》(*Stirrup-Spouted Pottery Vessel*),莫奇卡文化中期,约公元 200—500 年,浇铸制作,彩绘陶瓷(6 英寸×12 英寸)。秘鲁利伯塔德的特鲁希略出土。由阿瑟·M. 萨克勒(Arthur M. Sackler)博士和夫人提供(编号 23/6889),史密森学会美国印第安人国家博物馆(NMAI)友情赞助。照片由 NMAI 图像服务部工作人员友情赞助。

与图 36 中毕加索花瓶的把手不同,这把莫奇卡头像容器上的马镫口把手看起来是一个脸部被绘画或是文身的人物肖像,其结构安排是如此怪异,以至于像是从头像上突出的某种附加物。这样所引发的感觉就是,尽管观众们从理智上知道这是一个容器,但他们更愿意把它看作是一个雕塑,因为把手的形状和它们的连接方式并不能让作品摆脱其作为雕塑的特质。由此,作品在物理和心理两个层面都产生了视觉的张力。

种在物品内部产生某种来自工艺领域的特定张力的理论可能性;这种张力提升了我们在面对世界上的这些与人类(身体)相称的事物时对于其尺寸方面的批判性意识。在此过程中,有关什么是漂亮和庄重,什么 295 是恰当和得体,也许还有什么是好品味和适度等等一系列的问题都被提了出来。

其他的方式还包括,先制作一件功能物然后再以某种方式颠覆这种功能。要想让这种颠覆发挥批判性的作用,就必须使功能仍然作为

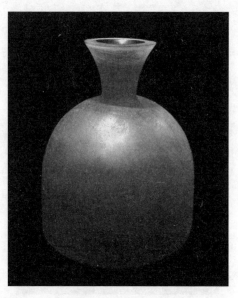

图 38　霍华德·本·特雷,《1 号花瓶》(*First Vase*, 1989),铸造玻璃、金片和铅(55.75 英寸×43.875 英寸)。詹姆斯·伦威克联盟和博物馆通过史密森学会收藏品收购计划购买并捐赠(1992 年第 52 号),现藏于华盛顿特区史密森学会美国艺术博物馆伦威克陈列厅。

　　霍华德·本·特雷的《1 号花瓶》就是一个能够说明尺度如何被用来让我们对现实中遇到的所有人造物的大小保持敏感的例子。它的高度超过 55 英寸,相当于一个孩子的身高,对普通成年人来说也达到了胸部的高度。但是它的形状显然是容器而不是儿童或成人,尽管其喇叭形的颈部为手提供了一个看上去不错的位置,使人们可以在它倾倒之前牢牢地抓住,但是它太大了,让人无法拿起,即使里面什么都不装它也太重了,根本举不起来,也无法放倒。它的圆瓶/花瓶形状和形状所暗示的一切,对于人的手和合适的大小而言,都与现实情况相去甚远,所以,尽管其半透明的玻璃和内部镀金赋予了它神奇的光环,让它显得既美观又诱人,但这件物品上仍有一些令人不安甚至是超乎寻常以及非人性的微妙成分。

作品的一种内在特征而保持显见,尽管同时也会带来问题。切割、挥砍、撕裂甚至部分地毁坏物品,就像彼得·沃科斯对待其作品那样(图30)。这种在本质上有时是暴力的策略,呈现出一种似乎在把物品和工艺当作一种传统来加以攻击的越轨的性质;也许这种攻击是一种针对繁琐的家庭生活仪式而有意展开的抨击,这套仪式从十九世纪维多利

　　　　　　　　　　　　工艺理论:功能和美学表达

亚时代的文化中发展起来，并逐渐成为定义并保证阶级差别的标志。虽然这套仪式可以被看成是使用工艺品的典范，但是我们也必须记得，就其最高、最深远的目的而言，这些精致工艺品在历史上一直在致力于从事一些完全不同的用途。它们为把世俗的生理需要提升到神圣的层次而服务。就像我曾经说过的，在我们最热爱的仪式中有许多都倾向于以食物和饮料为中心，就是这种情形的证明；毕竟，在进食和用餐之间存在的意义深远的差别，触及了人之所以为人的核心——在用餐中我们克制自己生理的或者说是兽性的本能并加入社会交往之中。

还可以采用一些更巧妙的方式来让不同功能物中的功能发生颠覆，那就是让它们在使用中变得不友好、不顺手；比如，只要让物品的外观质地非常粗糙或扎手，就可以让它变得不能用，正如贡吉·拉基（Gyongy Laky）巧妙地命名为《钉刺》（*Spike*）的篮子作品那样（图39）；或者让物品在这种或那种角度看上去对健康有害，也可以让它看起来不能用，就像碧翠丝·伍德的那些上着"看上去有毒"的釉彩作品那样。我们甚至可以制作出完美的功能物，然后把它们简单地组合或堆积到一起，让其相互抵消各自的功能，这样就可以将它们变成非功能物。理查德·马奎斯（Richard Marquis）摞到一起的《茶壶高脚杯》（*Teapot Goblets*，图40）就是一件物品抵消了另一件物品的有用性。这种"爱丽丝梦游仙境式"的物品一边邀请我们去使用它们，一边又在嘲弄地让我们因为失去功能而感到沮丧。我们想要去触摸和使用的倾向是工艺敏感性的核心所在，而这些作品正是通过对这种倾向的有意破坏而把这种敏感性带入批评的视野。

当代工作室工艺艺术家们所采用的另一种开启围绕功能的批评性对话的策略是，让一件物品直接对其外在形式也就是功能性工艺品的外观作出回应，而不考虑功能存在的可能性。我们不能说这类物品实际上颠覆了功能，因为，其实际功能从一开始就不可能实现。在这个意义上，尽管这种"批判性工艺品"在提出外观与现实的问题时呈现出了一种隐喻的性质，但仍然是围绕着视觉形式中所体现的功能问题而展

图39　贡吉·拉基,《钉刺》,1998年,剪下的苹果树枝和涂有乙烯基涂层的钉子(13.375英寸×23.25英寸×22.5英寸)。埃莉诺·弗里德曼(Eleanor Friedman)和乔纳森·科恩(Jonathan Cohen)的捐赠(1998年第143号)。现藏于华盛顿特区史密森学会美国艺术博物馆伦威克陈列厅。

尽管大多数的篮子都可以被描述为或紧密或松散的编织容器,拉基的《钉刺》却不行;它几乎没有可用的内部空间,也不具备篮子的结构,只徒有一个形式上的篮子的骨架而已。而且,她用木头树枝和金属"钉子"紧密结合在一起的创作方式,使得整个作品就像荆棘王冠一样扎手,从而使抓握和举起这件作品看起来的确是一件危险的事。通过这种方式,《钉刺》对我们关于篮子的正常想法表示质疑,甚至是打断,同时它的物质结构也给其外形赋予了一层心理光环,暗示着某种既不祥又危险的萨满仪式或祭祀用品。

开的。这方面的例子可以看看西德尼·哈特(Sidney R. Hutter)的《第65-78号花瓶》(*Vase ＃65-78*,图41),这个瓶子的形状是由透明的平板玻璃水平堆积而成。它是内外通透的,这意味着没有内部空间,作为一件物品,它既存在又不存在,这件幽灵般的物品变成了一个对于容纳的精确隐喻,因为尽管它的外在形式具有功能性,但它发挥不了容纳的功能。

苏珊·库珀(Susan Cooper)的作品《灰色阴影》(*Shades of Gray*,图42)是一对上了漆的木"椅",而乔安妮·西格尔·布兰德福德

　　　　　　　　　　　工艺理论:功能和美学表达

图40　理查德·马奎斯,《茶壶高脚杯》,1991—1994 年,吹制玻璃(从左到右:7.75 英寸×5 英寸×5 英寸,10.25 英寸×4 英寸×3.625 英寸,10.5 英寸×4.5 英寸×3.5 英寸,11 英寸×3.625 英寸×3.625 英寸,7.625英寸×5.75 英寸×5.75 英寸)。詹姆斯·伦威克联盟的捐赠(1995 年第24号第 1-5 项),现藏于华盛顿特区史密森学会美国艺术博物馆伦威克陈列厅。

　　在这些作品中,马奎斯用茶壶作为高脚杯的支撑物,制作出了一系列既不能当茶壶也不能当高脚杯用的精美绝伦而又异想天开的物品。因此,尽管这些作品邀请人们前去使用的意图显而易见,但艺术家故意用剥夺这些物品的正常功能的方式来让我们的本能受挫,因为物品的各种功能之间出现了相互抵消。结果就是,把这些容器装满仍然是一件令人愉快、同时也令人沮丧地无法做到的事——一个爱丽丝梦游仙境般的永远不会实现的想法,但仍然会引发深思。

(Joanne Segal Brandford)的《捆束》(*Bundle*,图 43)则由藤和其他材料制成,二者都想表达类似的意思。库珀呈现了两把存在于真实空间和透视空间之间的正负相对的椅子,以此提出了围绕功能而展开的外观与现实的问题;二者既是有形物又是无形物。布兰德福德的《捆束》以其标题、形式和材料提出了捆绑/捆束作为一种容纳/覆盖了捆绑货物的功能的问题,或者也可以说它更像是一具匆忙捆好等待掩埋的尸体。

图 41　西德尼·哈特,《第 65 - 78 号花瓶》,1990 年,人造平板玻璃（23 英寸×15 英寸）。詹姆斯·伦威克联盟、安妮和罗纳德·艾布拉姆森夫妇（Anne and Ronald Abramson）、莎拉和埃德温·汉森夫妇（Sarah and Edwin Hansen）及博物馆通过史密森学会收藏采购计划（1991 年第 67 号）购买并捐赠,现藏于华盛顿特区史密森学会美国艺术博物馆伦威克陈列厅。

哈特的《第 65 - 78 号花瓶》是一种传统的花瓶形式,其共性和对类型的坚持却几乎一以贯之。然而,它的结构相当巧妙,一系列水平堆叠的玻璃板被用来形成其物理外形,却没有内部空间。这种形式,与其说是一个真正的花瓶,不如说是一种空间上的绘画,由于在结构上使用了透明的玻璃,所以是若隐若现的。这些间隔物围绕中轴逐渐旋转,形成一个单螺旋形状,给人一种借助在空间中的旋转而产生了这种传统花瓶形状的印象。这是一个物品的外在形式暗示了功能而其内在形式的缺乏却否定了这个功能的例子。

但它并未借助字面上的功能性来实现这一点。这有点类似于山口的《潮汐》,它如依赖形式那样最大限度地挖掘材料,从而让其与生命、死亡、抗争甚至瓦解的复杂关联呈现在观众面前。

图42 苏珊·库珀,《灰色阴影》,2005年,丙烯酸树脂/木材(46英寸×30英寸×8.5英寸)。科罗拉多州丹佛的柯克兰美术和装饰艺术博物馆收藏。照片由加利福尼亚州圣莫尼卡市洛伊斯·兰伯特陈列厅(Lois Lambert Gallery)的苏珊·库珀本人友情提供。

苏珊·库珀的作品扩展了巴勃罗·毕加索在1914年左右创作的几件三维拼贴雕塑作品中所涉及的思路,这些作品中有高光和阴影。虽然毕加索从未探索过这些作品的深刻含义,但苏珊·库珀在一系列作品中进行过这样的探索,其中就包括《灰色阴影》。正是作品中的对立和矛盾使它如此令人不安。我们不但看到一把黑色的椅子,旁边是其镜子一般的白色对应物,这让观众试图分辨出哪个是"真正的"椅子,哪个是镜像。而且,库珀还通过将每把椅子置于透视空间中的做法来模糊了真实和虚构之间的界限;也就是说,她把两把椅子都缩短了,仿佛它们是二维平面上的物体,但实际上它们是存在于三维空间中的。似乎这还不够复杂,她又添加了阴影和高光,用任何三维物体都会自然产生的真实阴影和高光来做衬托。当人们看到这些物品时,很难不去想该如何区分真实与虚构,而对于我们这些习惯于把椅子当作功能性物品的观众而言,又该如何融入它们的"空间",这些椅子又该如何融入我们的"空间"。

图 43　乔安妮·西格尔·布兰德福德,《捆束》,1992 年,木材、藤条、皮纸(kozo),尼龙和颜料(24 英寸×28 英寸×23.5 英寸)。博物馆通过伦威克收购基金(1996 年第 58 号)购买,现藏于在华盛顿特区史密森学会美国艺术博物馆的伦威克陈列厅。

最后还有玛拉·米姆利奇·格蕾(Myra Mimlitsch Gray)用铜制作的《糖碗与奶油壶 3》(*Sugar Bowl and Creamer Ⅲ*,图 44)。这两件物品既不是容器也不具有任何功能性,尽管它们的确是和容纳有关的。格蕾在其作品中通过按字面上地给糖碗和奶油壶这两个大家都熟悉的功能物制作相对重合的压模的方式,来唤起人们有关在场与不在场、存在和不存在的意识。因为,这两件东西都起源于一种美国殖民地时期风格的银制奶油壶和银质糖碗,所以它们除了涉及作为社会仪式组成部分的功能与地位问题之外,还提出了时间流逝的问题;它们让历史的岁月几乎变得触手可及,并提醒我们自己曾经短暂地存在过,而这正是我们在面对工艺的永垂不朽时所特别能感受到的富有诗意的地方。它们在提醒我们,我们属于无尽的时间长河,但我们的时间正在慢慢地流逝。

图44　玛拉·米姆利奇·格蕾，《糖碗与奶油壶3》，1996年，浮雕、压模和构造铜（碗：11英寸×7英寸×5英寸；奶油壶：11英寸×9.5英寸×4英寸）。詹姆斯·伦威克联盟于伦威克陈列厅25周年纪念时捐赠（1997年第56号第1-2项）。现藏于在华盛顿特区史密森学会美国艺术博物馆的伦威克陈列厅。

今天，当代的工作室工艺也许会让一些人认为工艺和雕塑之间已经没有差别了。但我对此持谨慎的反对意见，因为如我所希望的那样，工作室工艺包含了广泛的可能性，从延续了传统并通过技术、形式和材料提供历史参考的功能性作品到非功能性作品，也就是我所说的"批判性工艺品"。尽管后者是非功能性的，但我们也不应该就此认为这些批判性作品就是雕塑。如我所说，它们也在技术、材料和形式等方面与传统的功能性工艺有着深厚的渊源。而且，它们还与工艺的概念有着千丝万缕的联系，并通过将相互对立的"功能呈现/功能缺失"或者"功能提供/功能拒绝"作为一种观念策略的方式，来让我们去探索这些概念的意义。这样，这些作品就可以作为工艺领域中的批判性物体，从而让工艺作为一种独一无二的表达人类付出的历史实践得以一直延续下去。

后 记

　　来自当代工作室工艺运动的纯工艺品，不管是不是功能性的，都扩展了向工艺领域开放的表达可能性。但是对于纯工艺来说，更需要将其**作为艺术**来欣赏。艺术观众在如何接受作品的过程中扮演什么角色是至关重要的，也需要进一步加以说明。这类观众期望从艺术尤其是工艺中获得什么？在观看的过程中他们产生了什么样的态度和想法？简而言之，也就是在观看过程甚至都没有开始之前，一贯专注的观众会把什么样的思维框架，也就是"事先理解"，带入纯工艺品中？

　　就像绘画和雕塑所证明的那样，美术所具有的相对于工艺的明显优势，就是在于它们会被人自然而然地认定为艺术。随着美学理论作为关注美的一个特别的哲学分支的发展，这种认定成为美术的知识话语的组成部分。结果便形成了一种倾向，让人们可以在一种不但允许而且鼓励审美发生的思维框架中去接近作为审美物、作为艺术品的绘画和雕塑。工艺的情况恰恰相反。也有一种试图从思维框架中接近工艺的趋势，即便不是完全不在乎审美可能性，也会认为这些可能性极其有限。有一部分原因在于，我希望我已经说清楚了，美术审美理论瓦解了成为艺术的可能性中的功能性因素。在很多方面，这种瓦解现在构成了观众带给工艺品的"事先理解"传统的核心。

　　随着工业革命早期对于商业产品的抨击，这种瓦解变得更加明显。尽管在不同时代都面临着挑战——比如十九世纪晚期的艺术与工艺运动（Arts & Crafts movement）和新艺术运动（Art Nouveau movement）所发起的——但它基本上保持不变，从而让工艺品难以被认为是能够像艺术品那样向观众开放以便进行严肃沉思的领域。尽管在亚洲文化

中，人们非常看重工艺，但是在西方工业设计文化中，人们看重功能物的态度一直如故——这里我想到了像密斯·凡德罗、马塞尔·布劳耶和勒·柯布西耶(Le Corbusier)这样的现代建筑设计师的功能性作品，甚至还包括几位当代后现代主义建筑师和设计师的作品，比如意大利米兰"孟菲斯派"(Memphis Group)的弗兰克·盖里(Frank Gehry)、埃托·索特萨斯(Ettore Sottsass)，以及为阿莱西公司工作的阿尔多·罗西(Aldo Rossi)和迈克尔·格雷夫斯(Michael Graves)。

如果观众们想要从工艺品中得到不同的收获，就必须要对工艺的这种"事先理解"传统加以克服。因为就像迦达默尔所洞察到的，"如果我们不想去理解[艺术品]，就不可能理解，也就是说，'不想去'本身就已经说明了问题"①。就算有人会觉得在近几十年来的当代视觉艺术实践中经常出现的美术与雕塑、绘画、视频、装置、表演、即兴演出、戏剧、文献、文学等之间的跨界也会同样地放宽对于工艺的态度，但是专门针对"作为艺术的工艺"的美学理论的缺乏，依然让这种克服变得困难重重。但总体来说，情况还是在好转的。今天，那种认为所有工艺品基本上都是实用性的倾向依然存在，这样就可以名正言顺地把它们打发到平凡的日常经验领域中去，从而在我们一旦不需要它们的时候，就可以对其视而不见或让它们从眼前消失。从这个意义上讲，工艺品仍然作为一种绝对的功能物深深地嵌入在日常经验的生活世界里，对于大多数人来说，它们的确不能带来审美体验，也不能让人把其本身当作艺术品来给予持续的关注。

尽管学院背景对于工作室工艺运动来说非常重要，但是这种思维态度既反映在学院和大学采取什么方式来组织与讲授工艺和美术上，又从这些方式中得到强化。在大多数艺术院校中，美术是和多种实用性视觉交流形式分开(也许说隔离更合适)的——平面艺术、平面设计、计算机设计、插图——似乎打算否认它们之间的逻辑联系，否认前者本

① 伽达默尔，《哲学解释学》，第101页。

质上是后者的一种更加美学取向的形式。工艺的情况有所不同。有关实用工艺(也就是通常认为的产品工艺)的研究与纯工艺的研究,二者并驾齐驱。虽然这会使它们之间的区别变得模糊,但情况确实如此,因为制作者仍然需要大量的技术知识和技术手工技能,而不管这些物品是纯艺术的还是实用的。尽管有关于工艺工作室中引入了像电动工具这样的省力设备,但是上面提到的情况仍然像存在了几千年的传统那样延续了下来。今天,工艺行业对于技术的高要求,仍然在不断地塑造着整个领域,就像它们在工艺和绘画及雕塑一起组成了老式行会体系时所做到的那样。

从十六世纪开始,美术之所以能成功地脱离老式行会体系,与其说是出于利他主义的动机,还不如说是由经济和阶级问题所推动的。但是它在强调美术的智力和文学方面时所采用的策略无异于是在试图挑战和重塑观众的"事先理解"。我们今天所看到的拍卖行中美术品价格的不断飙升就可以告诉我们这种策略仍是非常有效的。令人遗憾的是,这种情况并未出现在文艺复兴时期的工艺领域,也没有在二战后工艺进入学术圈的时候冒头。由许多工艺倡导者提出的"两个领域不分"的观点就是这样做的一种尝试,但并无明显的效果。问题部分地出在了工艺领域本身对于技术的不断要求上。在人们看来,绘画和雕塑从行会体系中的脱离相对容易,但是"事先理解"的复兴在像壁画、马赛克和蛋彩画这样技术要求高的表现手法已经变得过时,而工业技术可以提供高效的工具和像青铜、钢和管装颜料这样的充足材料之前,实际上都没有彻底完成。这表明了技术要求在塑造观众对于任意一种视觉艺术学科的感知方面所具有的影响力。

撇开这些要求不谈,工艺几百年来并未像美术那样地强调技术的理论和审美方面,这一事实使得纯工艺难以将自身同实用工艺区别开来;如我所说,二者都被归为同一类活动。结果就是当美术开始在观众中培育一种立足于理论性和观念性的复杂的"事先理解"传统时,工艺还在断断续续地进行自我定义,并且还在围绕着功能、材料、技术这些

现实因素以一种仍然停留在老式行会体系的方式来打造着观众的"事先理解"。当然,这种情况是由很多现实原因造成的。这也是为何这种实践不应被废止而应该用理论性和观念性的方式来重铸,只有这样才能从领域内部来扩展工艺的"事先理解",从而鼓励观看者们带着一种不同的感知态度去看待工艺品,这种态度既是理智的,同时也是立足于工艺的。

然而,纯工艺品会一直存在,由于当代工作室工艺运动的兴起,它们现在已经成为这个领域的焦点。但是,这些物品所获得的理论和观念支持没有到美术的那个程度,很明显在观众的"接受"层面上没有达到。工艺作品的"事先理解"传统妨碍着心灵之眼对物品的观看,它不让观众看到作品中所蕴含的审美维度有哪些特定的可能性,它们以这种方式来和物品进行对抗。因此,就算是最令人印象深刻的纯工艺品都经常会让人对其熟视无睹,因为"事先理解"不给观众机会去充分地理解这些物品所要表达的东西。草率地把一些有深度的工作室工艺品(比如隐喻性的功能物)看作是雕塑,这种事已经变得越来越容易得逞。这样,通过单纯地回避问题以及情愿误解也不愿去理解的做法,我们也"解决了"一个问题,即观众要去理解一件作品需要具备什么样的水平。

简单地宣称工艺和美术之间没有差别并不能解决问题。要想让工艺真正地和美术平起平坐,就必须在广度和深度上进一步扩展工艺的"事先理解"传统,让它可以鼓励纯工艺品的观看者想要去理解这些物品所表达的内容,去带着一种专注于其审美可能性的开放心灵来接近它们。必须鼓励专注的观众去接受这种由纯工艺品发出的以其自身的方式而被人理解的挑战。只有这样,纯工艺的表达可能性才会在我们的社会中扮演有意义的角色并成为生活文化的一部分。

参考文献

Abram, David. *The Spell of the Sensuous: Perception and Language in a More-Than-Human World*. New York: Pantheon Books, 1996.

Ades, Dawn, Neil Cox, and David Hopkins. *Marcel Duchamp*. London: Thames and Hudson, 1999.

Allen, Greg. "Rule No. 1: Don't Yell, My 'Kid Could Do That.'" *New York Times*, November 5, 2006, sec. 2.

Allen, R. T. "Mounce and Collingwood on Art and Craft." British Journal of *Aesthetics* 33, no. 2 (April 1993): 173-176.

Angeles, Peter. *Dictionary of Philosophy*. New York: Barnes & Noble Books, 1981.

Anonymous. "Comment: Skill-A Word to Start an Argument." *Crafts*, no. 56 (May/June 1982): 19-21.

Anonymous. "Duchamp's Dada Pissoir Attacked." *Art in America* (March 2006): 35.

Arato, Andrew, and Eike Gebhardt, eds. *The Essential Frankfort School Reader*. New York: Continuum Publishing Company, 1987.

Arnheim, Rudolf. "The Form We Seek." In *Towards a Psychology of Art*, 353-62. Berkeley: University of California Press, 1966.

——. "Style as a Gestalt Problem." In *New Essays on the Psychology of Art*, 261-73. Berkeley: University of California Press, 1986.

工艺理论：功能和美学表达

——. "The Way of the Crafts." In *The Split and the Structure*: *Twenty-Eight Essays*, 33 - 41. Berkeley: University of California Press, 1996.

Bahn, Paul G. *The Cambridge Illustrated History of Prehistoric Art*. Cambridge: Cambridge University Press, 1998.

Barzman, K. E. "The Florentine '*Accademia del Disegno*': Liberal Education and the Renaissance Artist." In *Academies of Art Between Renaissance and Romanticism*, edited by Anton W. A. Boschloo, Edwin J. Hendrikse, Laetitia C. Smit, 14 - 32. Stichting Leids Kunsthistorisch Jaarboek, 5 - 6 (1986 - 87). Leiden: Stichting Leids Kunsthistorisch Jaarboek, 1989.

Baudrillard, Jean. *For a Critique of the Political Economy of the Sign*. Translated with an introduction by Charles Levin. St. Louis: Telos Press, 1981.

Baumgarten, Alexander Gottlieb. *Aesthetica*. (1750 - 1758). 2 volumes. Bari: Modern Latin Edition, 1936.

Baxandall, Michael. *Painting and Experience in 15th Century Italy*. 2nd ed. Oxford: Oxford University Press, 1988.

Bayles, David, and Ted Orland. *Art and Fear: Observations on the Perils (and Rewards) of Artmaking*. Santa Barbara, Calif. : Capra Press, 1993.

Beardsley, Monore C. , and William Kurtz Wimsatt. "The Intentional Fallacy." In *On Literary Intention*, edited by D. Newton de Molina, 1 - I3. Edinburgh: Edinburgh University Press, 1976.

Bell Clive. *Art*. 6th Impression. New York: Capricorn Books, G. P. Putnam's Sons, 1958.

Bell, Daniel. "Modernism and Capitalism." *Partisan Review* 45, no. 2 (1978): 210 - 222.

Benjamin, Walter. "The Work of Art in the Age of Mechanical Reproduction." In *Illuminations Essays and Refection*, translated by Henry Zohn and edited Hannah Arendt, 217 - 251. New York: Schocken Books, 1969.

Berlin, Isaiah. *The Roots of Romanticism*, *A. W. Mellon Lectures in Fine Arts: The National Gallery of Art*, *Washington*, *D. C.*. Edited by Henry Hardy. Princeton: Princeton University Press, 2001.

Blunt, Anthony. *Artistic Theory in Italy 1450 - 1600*. London: Oxford University Press, 1940.

Boden, Margaret A. "Crafts, Perception, and the Possibilities of the Body." *British Journal of Aesthetics* 4 no. 3 (July 2000): 289 - 301.

Brenson, Michael. "Is Quality an Idea Whose Time Has Gone?" *New York Times*, July 22, 1990, sec. 2.

Brown, Glen. "The Ceramic Installation and the Failure of Craft Theory." In *Beyond the Physical: Substance, Space, and Light*, 7 - 10, 14 - 18. Charlottes University of North Carolina Galleries, 2001. Exhibition catalog.

Buchloh, Benjamin H. D. "The Whole Earth Show. An Interview with Jean-Hubert Martin." *Art in America* (May 1989): 15 - 158, 211 - 213.

Cameron, Averil. *The later Roman Empire: AD 284 - 430*. Cambridge, Mass. : Harvard University Press, 1993.

Camfield, William. *Marcel Duchamp: Fountain*. Houston: Menil Collection, 1989. Exhibition catalog.

Chipp, Herschel B, ed. *Theories of Modem Art: A Source Book by Artists and Critics*. Berkeley: University of California Press,

工艺理论:功能和美学表达

1968.

Clifford, James. "Histories of the Tribal and the Modern." *Art in America* (April 1985): 164 – 177.

Coe, Sue D. *America's First Cuisines*. Austin: University of Texas Press. 1994.

Collingwood. R. G. "Art and Craft." In *The Principles of Art*, 15 – 41. Oxford: Oxford University Press, 1972.

Compact Edition of the Oxford English Dictionary. Oxford: Oxford University Press, 1971.

Cooke, Edward S. Jr. "Defining the Field." in *Furniture Studio: The Heart of the Functional Arts*, edited by John Kelsey and Rick Mastelli, 8 – 11. Free Union, Va: Furniture Society, 1999.

Cottingham, Laura. "The Damned Beautiful." *New Art Examiner* (April 1994): 25 – 29, 54.

Crane, Walter. "The Importance of the Applied Arts and Their Relationship to Common Life." In *The Theory of the Decorative Arts: An Anthology of European and American Writings*, *1750 – 1940*, edited by Isabelle Frank, 178 – 183. New Haven: Yale University Press, 2000.

Croce, Benedetto. *Guide to Aesthetics*. Translated by Patrick Romanell. New York: Bobbs-Merrill, 1965.

Cunard, Jeffrey P. "Moral Rights for Visual Artists: The Visual Artist Rights Act." *College Art Association News Letter* (May/ June 2002): 6.

Danto, Arthur C. "Art and Artifact in Africa." In *Beyond the Brillo Box: The Visual Arts in Post-Historical Perspective*, 80 – 112. New York: Noonday Press, Farrar, Straus, Giroux, 1992.

Davey, Nicholas. "Baumgarten." In *A Companion to Aesthetics*, edited

by David Cooper, 40 - 41. Oxford: Blackwell, 1995.

Davi, Klaus. "Hans-Georg Gadamer: A Conversation in Hermeneutics and the Situation of Art." *Flash Art*, no. 136 (October 1987): 78 - 80.

Derrida, Jacques. *Of Grammatology*. Translated by Gayatri Chakravorty Spivak. Baltimore: Johns Hopkins University Press, 1967.

———. *Speech and Phenomena and Other Essays on Husserl's Theory of Signs*. Translated and edited by David B. Allison. Evanston, Ill. : Northwestern University Press, 1973.

Dondero, Congressman George A. "Modern Art Shackled to Communism." In *Theories of Modern Art: A Source Book for Artists and Critics*, edited by Herschel B. Chipp, 496 - 500. Berkeley: University of California Press, 1968.

Dufrenne, Mikel. *In the Presence of the Sensuous*. Translated and edited by Mark S. Roberts and Dennis Gallagher. Atlantic Highlands, N. J: Humanities Press International, 1987.

———. *Language and Philosophy*. Translated by Henry B. Veatch. Bloomington: University of Indiana Press, 1963

Elton, William. "Introduction." In *Aesthetics and Language*, edited by William Elton. Oxford: Basil Blackwell, 1970.

Fleming, John, and HughHonour. "Gobelins Tapestry Factory." In *Dictionary of the Decorative Arts*, 334 - 335. New York: Harper & Row, 1977.

———. "Gustavl(e) Stickely." In *Dictionary of the Decorative Arts*, 758 - 759. New York: Harper & Row, 1977.

Flusser, Vilem. *Towards a Philosophy of Photography*. London: Reaktion Books, 2001.

Frank, Isabelle, ed. *The Theory of Decorative Art : An Anthology of European and American Writings*, *1750 - 1940*. New Haven: Yale University Press, 2000.

Freud, Sigmund. *Civilization and Its Discontents*. Translated by Joan Riviere. London: Hogarth Press, 1951.

——. *Introductory Lectures on Psychoanalysis*. Translated and edited by James Strachey. New York: W. W. Norton, 1966.

——. *An Outline of Psycho-Analysis*. Translated and edited by lames Strachey. New York: W. W. Norton, 1949.

Fried, Michael. "Art and Objecthood. " *Artforum* 5, no. 10 (June 1967): 122 - 23.

——. "Shape as Form: Frank Stella's New Paintings. " *Artforum* 5, no. 3 (November 1966): 18 - 27.

Frueh, Joanma. "Towards a Feminist Theory of Art Criticism. " In *Feminist Art Criticism : An Anthology*, edited by Arlene Raven, Cassandra Langer, and Joanna Frueh, 153 - 166. Ann Arbor: UMI Research Press, 1988.

Fry, Roger. *Vision and Design*. New York: Brentano's, n. d.

Gadamer, Hans-Georg. " Aesthetics and Hermeneutics. " In *Philosophical Hermeneutics*, translated and edited by David E Linge, 95 - 104. Berkeley: University of California Press, 1976.

——. *Philosophical Hermeneutics*. Translated and edited by David E. Linge. Berkeley: University of California Press, 1976.

——. "The play of Art. " In *The Philosophy of Art* , *Readings Ancient and Modern*, edited by Alex Neill and Aaron Ridley, 75 - 81. New York: McGraw-Hill, 1995.

——. *Truth and Method*. 2nd ed. Translation revised by Joel Weinsheimer and Donald G. Marshall. New York: Continuum,

1999.

Gardner, Hlelen. *Art through the Ages*. 2nd ed. New York: Harcourt, Brace, 1936.

Gaunt, Walliam. *The Aesthetic Adventure*. New York: Schoocken Books, 1967.

Goldwater, Robert. *Primitivism in Modern Art*. New York: Vintage Books, 1967.

Gorys, Boris. "On the Ethics of the Avant-Garde." *Art in America* (May 1993): 110 – 113.

Greenberg, Clement. *Art and Culture*. Boston: Beacon Press, 1961.

Grennblatt, Stephen. "Resonance and Wonder." In *Exhibiting Cultures: The Poetics and Politics of Museum Display*, edited by Ivan Karp and Steven D. Lavine, 42 – 56. Washington, D. C.: Smithsonian Institution Press, 1991.

[Pope]Gregory I. "Letter to Bishop Serenus of Marseille." Reprint in *Early Medieval Art*, 300 – 1150: *Sources and Documents*, edited by Caecilia Davis-Weyer, 47 – 49. Englewood Cliffs, N. J.: Prentice-Hall, 1971.

Hampshire, Stuart. "Logic and Appreciation." In *Aesthetics and Language*, edited with an introduction by William Elton, 161 – 169. Oxford: Basil Blackwell, 1967.

Hartt, Frederick. *History of Italian Renaissance Art: Painting, Sculpture, Architecture*. New York: Harry N. Abrams, 1974.

Harvey, John. *Mediaeval Craftsmen*. London: B. T. Batsford, 1975.

Hauser, Arnold. *The Social History of Art*, vol. 2: *Renaissance, Mannerism, Baroque*, Translated by Stanley Godman. New York: Vintage Books, 1985.

　　　　　　　　　　　　　工艺理论：功能和美学表达

Hawkes, Terence. *Structuralism and Semiotics*. Berkeley: University of California Press, 1977.

Hegel, Georg Wilhelm Friedrich. *Introductory Lectures on Aesthetics*. Translated by Bernard Bosanquet and edited by Michael Wood, London: Penguin Books, 1993.

Heidegger, Martin. "Building Dwelling Thinking." In *Poetry, Language, Thought*, translated by Albert Hofstadter, 145 – 161. New York: Harper & Row, 1971.

——. "Memorial Address." In *Discourse on Thinking*, translated by John M. Anderson and E. Hans Freund with an introduction by John M. Anderson, 43 – 57. New York: Harper & Row, 1966.

——. "The Origin of the Work of Art." In *Poetry, Language, Thought*, translated by Albert Hofstadter, 17 – 87. New York: Harper & Row, 1971.

——. "The Thing." In *Poetry, Language, Thought*, translated by Albert Hofstadter, 165 – 86. New York: Harper & Row, 1971.

Heimann, Nora. "Rob Barnard." In *Inheritors of a Legacy: Charles Lang Freer and the Washington Avant-Garde*, 7. Washington, D. C. : Japanese Information and Culture Center Gallery, 1999. Exhibition catalog.

Heskett, John. *Industrial Design*. New York: Thames and Hudson, 1980.

Hickey, Dave. *The Invisible Dragon: Four Essays on Beauty*. Los Angeles: Art Issues Press, 1993.

Hill, Rosemary. "The 2001 Peter Dormer Lecture: The Eye of the Beholder: Criticism and Crats." *Crafts: The Magazine of the Decorative and Applied Arts* (May/June 2002): 44 – 49.

Hixon, Kathryn, and AnnWeins. "Editorial." *New Art Examiner*

(April 1994): 7.

Honour, Hugh. *The New Golden Land: European Images of America from the Discoveries to the Present Time*. New York: Pantheon, 1975.

Husserl, Edmund. *Logical Investigations*. 2 volumes. Translated by J. N. Findlay. London: Routledge, 1973.

Janson, H. W. *The History of Art*. Englewood Cliffs, N. J.: Prentice-Hall, 1962.

Jauss, Hans Robert. *Towards an Aesthetics of Reception*. Minneapolis: University of Minnesota Press, 1982.

Judd, Donald. "Specific objects." Arts Yearbook 8 (1965). Reprinted in *Donald Judd: Complete Writings, 1959 - 1975*, 181 - 189. Halifax: The Press of the Nova Scotia College of Art and Design and New York University, 1975.

Kamuf, Peggy, ed. *A Derrida Reader: Between the Blinds*. New York: Columbia University Press, 1991.

Kangas, Matthew. "Comment: The Myth of the Neglected Ceramics Artist: A Brief History of Clay Criticism." *Ceramics Monthly* (October 2004): 107 - 112.

——. "The State of the Crafts." New Art Examiner (September 1990): 28 - 30.

Kant, Immanuel. *Analytic of the Beautiful*. Translated by Walter Cerf. New York: Bobbs-Merrill, 1963.

——. *Anthropology from a Pragmatic Viewpoint* (1798). Reprinted in *Analytic of the Beautiful*, edited by Walter Cerf, 59 - 98. New York: Bobbs-Merrill, 1963.

——. *Observations on the Feelings of the Beautiful and Sublime*. Translated by John T. Goldthwait. Berkeley: University of

工艺理论：功能和美学表达

California Press, 1960.

Kemenov, Vladimir. "Aspects of Two Cultures." In *Theories of Modern Art: A Source Book for Artists and Critics*, edited by Herschel B. Chipp, 490 – 96. Berkeley: University of California Press, 1968.

Kirwan, James. *Beauty*. Manchester: Manchester University Press, 1999.

Koplos, Janet. "What Is This Thing Called Craft?" *American Ceramics* II, no. 1 (1993): 12 – 13.

Kristeller, Paul O. "The Modern System of the Arts: A Study in the History of Aesthetics." *Journal of the History of Ideas*, 12, no. 4 (October 1951): 496 – 527; 13, no. 1 (January 1952): 17 – 46.

Kubler, George. *The Shape of Time: Remarks on the History of Things*. New Haven: Yale University Press, 1962.

Kuspit, Donald. "Crowding the Picture: Notes on American Activist Art Today." *Arforum* (May 1988). Reprinted in Postmodern Perspectives: Issues in Contemporary Art, 2nd ed., edited by Howard Risatti, 108 – 120. Upper Saddle River, N. J.: Prentice-Hall, 1998.

——. *The New Subjectivism: Art in the 1980s*. New York: Da Capo Press, 1993.

Lawal, Babatunde. "Aworal: Representing the Self and Its Metaphysical other in Yoruba Art." *Art Bulletin 83*, no. 3 (September 2001): 498 – 526.

Lee, Rensselaer W. *Ut Pictura Poesis: The Humanistic Theory of Painting*. New York: W. W. Norton, 1967.

Loos, Adolf. *Die Form ohne Ornament*. Stuttgart: Deutsche Verlags Anstalt, 1924. Catalog for the exhibition staged by the Deutsche

Werkbund.

———. *Ornament and Crime*: *Selected Essays*. Translated by Michael
Mitchell and edited with an introduction by Adolf Opel. Riverside,
Calif. : Ariadne Press, 1998.

Maclehose, Luisa S. *Vasari on Technique*. New York: Dover, 1960.

Mackenzie, Lynn. *Non-Western Art*: *A Brief Survey*. Upper Sadldle
Rive, N. J. : Prentice-Hall, 1995.

Mandelbaum, Maurice. "Family Resemblances and Generalizations
Concerning the Art. " *American Philosophical Quarterly* (1965).
Reprinted in *The Philosophy of Art*: *Readings Ancient and
Modern*, edited by Alex Neil and Aaron Ridley, 192 – 201. New
York: McGraw Hill, 1995.

Marchese, Pasquale. *L'invenzione della forchetta* (The Invention of
the Fork). Soveria Mannelli, Catanzaro, Italy: Rubbettino
Editore, 1989.

Martland, M. R. "Art and Craft: The Distinction. " *British Journal
of Aesthetics* 14, no. 3 (Summer 1974): 231 – 238.

Marx, Kart. *Capital*. vol. 1. New York: Modern Library. n. d.

McCullough, Malcolm. *Abstracting Craft*: *The Practiced Digital
Hand*. Cambridge, Mass. : MIT Press, 1996.

McDonald, Marcy. "Komar and Melamid. " *New Art Examiner*
(December 1983): 15.

McEvilley, Thomas. "Doctor, Lawyer, Indian Chief: 'Primitivism' at
the Museum of Modern Art in 1984. " *Artforum* (November
1984): 52 – 58. Reprinted in *Art and Otherness*: *Crisis in
Cultural Identity*, 27 – 55. New York: McPherson, 1992.

———. "Letter in Response to Rubin. " *Artforum* (February 1985):
46 – 51.

———. "Second Letter in Response to Rubin. " *Artforum* (May 1985):
65 - 71.

Meikle, Jeffrey L. *Design in the USA*. Oxford: Oxford University
Press, 2005.

———. *Twentieth Century Limited: Industrial Design in America*,
1925 - 1939. 2nd ed. Philadelphia: Temple University, 2001.

Melikian, Souren. "Contemporary Art: More Records Set in Hot
Auction Weeks. " *International Herald Tribune*, November 17,
2006, Culture & More, 10.

Montgomery, Charles F. *American Furniture: The Federal Period*.
New York: Viking Press, 1966.

Moris, Robert. "Note on Sculpture, Part 2. " *Arforum* (October
1966). Reprinted in *Minimal Art: A Critical Anthology*, edited
by Gregory Battcock, 223 - 235. New York: E. P. Dutton, 1968.

Morris, William. "The Arts and Crafts Today. " In *The Theory of the
Decorative Arts: An Anthology of European and American
Writings*, *1750 - 1940*, edited by Isabelle Frank, 61 - 70. New
Haven: Yale University Press, 2000.

Mounce, H. O. "Art and Craft. " *British Journal of Aesthetics* 31,
no. 3 (July 199): 230 - 240.

Nochlin, Linda. "'Matisse' and Its Other. " *Art in America* (May
1993): 88 - 97.

Osborne, Harold. "The Aesthetic Concept of Craftsmanship. " *British
Journal of Aesthetics* 17, no. 2 (Spring 1977): 138 - 48.

Owen, Paula. "Abstract Craft: The Non-Objective Object. " In
Abstract Craft: The Non-Objective Object. San Antonio:
Southwest School of Art and Craft, 1999. Exhibition catalog.

———. "Labels, Lingo, and Legacy: Crafts at a Crossroads. " In

Objects and Meaning: *New Perspectives on Art and Craft*, edited by M. Anna Fariello and Paula Owen, 24 - 34. Lanham, Md.: Scarecrow Press, 2004.

Panofsky, Erwin. *Meaning in the Visual Arts*. Garden City, N. Y.: Doubleday, 1955.

Perlman, Hirsch. "A Wastrel's Progress and the Worm's Retreat." *Art Journal* 64, no. 4 (Winter 2005): 64 - 69.

Perreault, John. "Craft Is Not Sculpture." *Sculpture* (November-December 1993): 32 - 35.

Perry, Greyson. "A Refuge for Artists Who Play It Safe." *The Guardian*, March 5, 2005. <<http://www. guardian. co. uk.>>.

Peterson, Susan. *Jun Kaneko*. Foreword by Arthur C. Danto, London: Laurence King, 2001.

Petroski, Henry. *The Evolution of Useful Things*. New York: Vintage Books, 1999.

Plagens, Peter. "The Good, the Bad, and the Beautiful." *New Art Examiner* (April 1994): 18 - 20.

Plato. "Art as Imitation: From 'The Republic', Book 10." In *Aesthetics: Critical Essays*, edited by George Dickie and R. J. Sclafani, 9 - 12. New York: St. Martin's Press, 1977.

Pollitt, J. J. *The Art of Ancient Greece: Sources and Documents*. Cambridge: Cambridge University Press, 1990.

———. *Art and Experience in Classical Greece*. London: Cambridge University Press, 1972.

Pollock. Jackson. "My Painting." *Possibilities* 1, no. 1 (Winter 1947 - 48): 79.

Pye, David. *The Nature and Aesthetics of Design*. Bethel, Conn.: Cambium Press, 1982.

工艺理论：功能和美学表达

——. *The Nature and Art of Workmanship*. Rev. ed. Edited by James Pye and Elizabeth Balaam. Bethel, Conn: Cambium Press, 1995.

Rebora, Giovanni. *Culture of the Fork : A Brief History of Food in Europe*. Translated by Albert Sonnenfeld. New York: Columbia University Press, 2001.

Rewald, John. *The History of Impressionism*. 4th rev. ed. New York: Museum of Modern Art, 1973.

Richards, M. C. Centering in *Pottery, Poetry, and the Person*. 25th anniversary edition. Hanover, N. H. : University Press of New England, 1980.

Ricoeur, Paul. *The Conflict of Interpretations*. Edited by Don Ihde. Evanston. Ill. : Northwestern University Press, 1974.

Risatti, Howard. "Crafts and Fine Art An Argument in Favor of Boundaries" *Art Criticism* 16, no. 1 (200): 62 - 70.

——. "Eccentric Abstractions. " *Ceramics: Art and Perception*, no. 51 (2003): 57 - 59.

——. *Postmodern Perspectives: Issues in Contemporary Art*. 2nd ed. Upper Saddle River, N. J. : Prentice-Hall, 1998.

——. " The Subject Matters: Politics, Empathy, and the Visual Experience. " *New Art Examiner* (April 1994): 30 - 35.

Robb, Peter. *Midnight in Sicily: On Art, Food, History, Travel, and La Cosa Nostra*. Boston: Faber and Faber, 1996.

Rubin, Wiliam. "Doctor, lawyer, Indian Chief: Part Two. "*Artforum* (May 1985): 63 - 65.

——. "On 'Doctor, Lawyer, Indian Chief. '" *Art forum* (February 1985): 42 - 45.

Rubinstein, Raphael. "Klimt Portrait Priciest Painting Ever Sold. " *Art*

in America (September 2006): 37.

Rutsky, R. L. *High Technē: Art and Technology from the Machine Aesthetic to the Posthuman*. Minneapolis: University of Minnesota Press, 1999.

Sartre, Jean-Paul. *Time and Nothingness*. New York: Philosophical Library, 1957.

Saussure, Ferdinand de. *Course in General Linguistics*. Translated with an introduction and notes by Wade Baskin and edited by Charles Bally and Albert Sechehaye in collaboration with Albert Riedlinger. New York: McGraw-Hill, 1066.

Schopenhauer, Arthur. *The World as Will and Idea*. In *The Works of Arthur Schopenhauer*, translated by R. H. Haldane and J. Kemp and edited by Will Durant, 118 – 119. Garden City, N. Y. : Garden City Publishing Co, 1928.

Schwabsky, Barry. "The Sublime, the Beautiful, the Gender of Painting: Confessions of a Male Gaze. " *New Art Examiner* (April 1994): 21 – 24, 55.

Semper, Gotfried. *Science, Industry, and Art*. In *Art in Theory, 1815 – 1900: An Anthology of Changing Ideas*, translated by Nicholas Walker and edited by Charles Harrison and Paul Wood with Jason Gaiger, 331 – 336. Malden, Mass: Blackwell, 1998.

Seneca, LuciusAnnaeus. *De Otio: De Brevitate Vitae*. Edited by C. D. Williams. Cambridge: Cambridge University Press, 2003.

Shanken, Edward A. "Tele-Agency: Telematics, Telerobotics, and the Art of Meaning. " *Art Journal* 59, no. 2 (Summer 2000): 64 – 77.

Simmel, Georg. *On Individuality and Social Forms*. Translated-and edited with an introduction by D. Levine. Chicago: University of

Chicago Press, 1971.

Slivka, Rose. "The New Ceramic Presence. " *Craft Horizons* (May 1961): 31 – 37.

Soffer, O. , J. M. Adovasio, and D. C. Hyland. "The 'Venus' Figurines: Textiles, Basketry, Gender and Status in the Upper Paleolithic. " *Current Anthropology* 41, no. 4 (August – October 2000): 511 – 537.

Sparke, Penny. *Ettore Sottsass Jnr*. London: Design Council, 1981.

——. An Introduction to Design and Culture in the Twentieth Century. New York: Harper & Row, 1986.

Steiner, Wendy. *Venus in Exile: The Rejection of Beauty in Twentieth Century Art*. New York: Free Press, 2001.

Stockholder, Jessica, and Joe Scanlan. "Dialogue: Art and Labor. " *Art Journal* 64, no. 4 (Winter 2005): 50 – 63.

Stuckey, Charles. "Dada Live. " *Art in America* (June/July 2006): 142 – 151, 206 – 207.

Taylor, Michael R. "New York. " In *Dada*, edited by Leah Dickerman, 275 – 295. Washington, D. C. : National Gallery of Art, 2006. Exhibition catalog.

Thompson, Clive. "Music of the Hemispheres. " *New York Times*, December 31, 2006, sec. 2.

Tompkins, Jane P. , ed. *Reader Response Criticism: From Formalism to Post-Structuralism*. Baltimore: Johns Hopkins University Press, 1980.

Varnedoe Kirk. "Letter in Response to McEvilley. " *Artforum* (February 1985): 45 – 46.

Velkley, Richard. "Edmund Husserl. " In *History of Political Philosophy*, 3rd ed. , edited by Leo Strauss and Joseph Cropsey,

870 - 887. Chicago: University of Chicago Press, 1987.

Vitruvius. *The Ten Books on Architecture*. Translated by Morris Hicky Morgan. New York: Dover, 1960.

White, Morton. *The Ag of Analysis: 20th Century Philosophers*. New York: Mentor, The New American Library, 1955.

Whittick, Arnold. "Towards Precise Distinctions of Art and Craft." *British Journal of Aesthetics* 24, no. 1 (Winter 1984): 47.

Wills, Christopher. *The Runaway Brain: The Evolution of Human Uniqueness*. London: HarperCollins, 1994.

Wilson, Frank R. *The Hand: How Its Use Shapes the Brain, Language, and Haman Culture*. New York: Pantheon Books, 1998.

Wittkower, Rudolf, and Margot Wittkower. *Born under Saturn: The Character and Conduct of Artists*. New York: W. W. Norton, 1962.

Wolf, Kurt H. *Essays on Sociology, Philosophy and Aesthetics*. New York: Harper & Row, 1959.

索 引

（索引中的数字为原著页码，n 为注释，ill. 为插图，
部分作者和书名有简写，检索时请查本书边码）

"Abstract Craft" exhibition，"抽象工艺"展览，4

Academia，学院，282‐83; and craft，学院和工艺，282‐83，286，305

Académie Royale de Peinture et Sculpture，皇家绘画与雕塑学院，154，215，278n4

Accademia del Disegno，设计学院，154，214n16，215; origin of，"设计学院"的起源，214

Acconci，Vito，维托·阿肯锡，94

Active touch，主动触觉，109n2，125‐26，147‐48

Adams，Ansel，安塞尔·亚当斯，176n6

Adams，Robert and James，罗伯特·亚当和詹姆斯·亚当兄弟，154

"Adaptive stage"，"适应阶段"，44

Aesthetic Movement，唯美主义运动，249

Aesthetic object，审美物，67，231，240‐43，249，251，264，267‐69，271‐72，303‐4

Aesthetic parity，审美平等，4‐5，306

Aesthetic primitivism，审美原始主义，243n9

Aesthetics，美学/审美，71‐72，209‐10，216，218，262，266; absolute utility/absolute art gradient，绝对功用/绝对艺术的梯度，242‐43; aesthetic/non-aesthetic gradient，审美/非审美的梯度，243; aesthetic dimension，审美维度，20，273‐74，279; aesthetic experience，审美体验，18; aesthetic expression，美的表达，xiv; aesthetic intention，审美意

向，259；aesthetic judgments，审美的判断，218，226 – 31；aesthetic properties，美学特质，219，264；aesthetic qualities，审美品质，18 – 19，73，241 – 42，246 – 47，249，259，261，278，280；aesthetic value，美学价值，82；and judgments of taste，品味的评判，263；and landscape/nature，风景/自然，263 – 64，269nn15 – 16，270；systems of，美学体系，231；theory of，美学理论，2 – 3，67，263，303

African art，非洲艺术，75，117，207；furniture，家具，243n9

Aisthētikos，美学，263

Alberti, Leon Batista，莱昂·巴蒂斯塔·阿尔伯蒂，195n2，213；*De Re Aedificatoria*，《论建筑》，231n13

Alessi，阿莱西，283n4，304

Alexander the Great，亚历山大大帝，212

American art：Abstract Expressionism，美国艺术：抽象表现主义，116，182n1；Action Painting，行动派绘画，165；Funk Art，放克艺术，6；gesture painting，动作派绘画，102，263，276；Minimalism，极简主义，116，145 – 46，182n1，

284n5，286；process art，过程艺术，151n1

American Crafts Museum，美国工艺博物馆，153

Analytic of the Beautiful. *See* Kant, Immanuel《美的分析》，参见伊曼努尔·康德

Anime：Japanese artists and，动漫：日本动漫艺术家，235

Anti-Design，反设计，239n1

Anti-intellectualism，反智主义，3

Apelles，阿佩利斯，212

Appearance and reality，外表和现实，32，127，129 – 32，140 – 41，146，188 – 91，223，237，258；*Blade Runner*，《银翼杀手》，93n5

Applied art，应用艺术，19 – 20，25 – 28，33 – 34，209；advertising arts，广告艺术，245；billboards，广告牌，248；commercial art/design，商业艺术/设计，245，248；communication art，沟通艺术，245；graphic art/design，平面艺术/设计，34，245，248；industrial arts，工业艺术，245；maps，地图，248；street signs，街道标志，248

Apprentice system，学徒体系，241，282

Architecture，建筑，33 – 34，78，81 –

工艺理论：功能和美学表达

84，130，137，195n2，209

Aristotle，亚里士多德，8，129，162，190

Arnheim, Rudolf，鲁道夫·阿恩海姆，111，129，169，184 - 85，187; cubic coffeepot，立方体咖啡壶，184，185（ill.），187

"Ars"，技能，210 - 12

"Ars longa, vita brevis"，"生命短暂，但艺术长存"，85

Ars Poetica，诗意，214n15

Art: commercial and noncommercial，艺术：商业的和非商业的，246; fine，精致的/纯粹的，247，248（diagram），253 - 54，260; refined，高雅的，246 - 47; utilitarian，实用的，246，248（diagram）

"Arti"，"行会"，214

Artifact，人工制品，207 - 8，265，273

"Artista"，工匠，211

Art/non-art，艺术/非艺术，241，251，271

Art Nouveau movement，新艺术运动，303

"Art": origin of word，"法术"：词源，210 - 11

Arts & Crafts movement，艺术与工艺运动，303

Autonomous objects，自律物，220，224，227，233，236

Avant-garde，先锋，284

Barcelona Chair. 巴塞罗那椅，See Mies van der Rohe, Ludwig 参见路德维希·密斯·凡德罗

Barnard, Rob，罗布·巴纳德，191n12，278n5

Barthes, Roland："Death of the Author"，罗兰·巴特："作者之死"，255，275

Bartlett, FlorenceDibell，佛罗伦萨·迪贝尔·巴特利特，xiv - xv

Baskets，篮子，208，226，296

Baudelaire, Charles，夏尔·波德莱尔，249

Baumgarten, Alexander，亚历山大·鲍姆嘉通，2，71 - 72，263; Aesthetica，《美学》，263n3

Beardsley, Monroe C.："The Intentional Fallacy"，门罗·比尔兹利："意图谬误"，254

Beautiful arts，美丽的艺术，71 - 72，210，217

Beauty，美，xii - xiv，110，216，219，221，262 - 69，303; bellezza，美的东西，217; and judgments of taste，美和品味评判，236; and nature，美与自然，268 - 69; theory of，美的理论，262

Bel Geddes, Norman，诺曼·格迪斯，

237n8

Bell, Clive, 克莱夫·贝尔, 233 - 34; and theory of "significant form", "有重大意义的形式"的理论, 233

Bell, Daniel, 丹尼尔·贝尔, 159n4

Benjamin, Walter, 瓦尔特·本雅明, 176n7

Berlin, Isaiah, 以赛亚·柏林, 221n3

Berne Convention, 伯纳公约, 245n11

Bernini, Gian Lorenzo: *Cathedra Petri*, 吉安·洛伦佐·贝尼尼: 《圣彼得宝座椅》, 68n2

Bertholdi, Federic Auguste: *Statue of Liberty*, 弗雷德里克·奥古斯特·巴托尔迪: 《自由女神像》, 75

Blade Runner, 《银翼杀手》, 93n5

Blindman, The, 《盲人》, 258n10

Blunt, Anthony, 安东尼·布兰特, 213n14

Bodily senses, 身体感, 148 - 49

Body, human, 身体, 人, 18, 48 - 53, 108 - 15, 117, 118 - 26; and humanness, 身体和人性, 186 - 93, 198; issues of scale in, 人体中的尺寸问题, 108, 111 - 13, 120 - 26, 186, 197, 198n7, 200 - 201, 290, 292, 294

Botticelli: *Birth of Venus*, 波提切利: 《维纳斯的诞生》, 263

Bracchium, 手臂, 114n8

Bracketing: concept of, 归类: 概念, 94, 136 - 37

Brandford, Joanne Segal, 乔安妮·西格尔·布兰德福德, 298; *Bundle*, 《捆束》, 301(ill.)

Breuer, Marcel, 马歇·布劳耶, 204, 303; *Wassily Chair*, 《瓦西里椅》, 204

Brown, Glenn, 格伦·布朗, 3

Burden, Chris, 克里斯·伯顿, 145n8

Burke, Edmund, 埃德蒙·伯克, 2

Burton, Scott, 斯格特·伯顿, 68

Byzantium: emperor of, 拜占庭的: 拜占庭的皇帝, 120n5; icons of, 拜占庭的标志, 94; idolatry of, 拜占庭的偶像崇拜, 137

Calculative thinking, 计算思维, 264 - 67

California College of Arts, 加州艺术学院, 169

Carre d'Art, Nimes, 尼姆·卡雷美术馆, 259n12

Cartesian dualism, 笛卡尔式二元论, 166, 168

Cézanne, Paul, 保罗·塞尚, 224

Chartres Cathedral, 沙特尔大教堂, 73, 81 - 82, 83 (ill.), 130, 137

Children's art, 儿童艺术, 223

Chinese art, 中国艺术, 7, 68; *Duck-*

工艺理论: 功能和美学表达

shaped Ewer，《鸭形陶罐》，95
（ill.）

Choi. Suk-Jin，崔素珍，289，290；
Evolution I and II，《进化 1 - 2》，
290（ill.）

Chomsky, Noam，诺姆·乔姆斯基，
129

Cluny, Abbey of，克卢尼修道院，
195n2

Colbert, Jean-Baptiste (French minister)，
让-巴普蒂斯特·柯尔贝尔（法国
大臣），154

Collegia, Roman system of，罗马时代
的互助协会体系，16

Collingwood, R. G.，罗宾·乔治·
科林伍德，13 - 14，52n5，71n2，
163n4，210n4，211，217n24；*The
Principles of Art*，《艺术原理》，
13

Commercial art，商业艺术，271

Commercial culture，商业文化，249

Consciousness: as creative act，意识：
作为创造性行动，252 - 54；and
subjectivity，主观性，57 - 58，
63 - 65

Contemplation，沉思，265，268，273 -
75，279 - 80，303；disinterested，
公正的，266 - 67，271

Contemplative object，沉思的东西，
261

Cooke, Edward S., Jr.，小爱德华·
库克，247n14，283n3

Cooper, Susan，苏珊·库珀，298；
Shades of Gray，《灰色阴影》，
300（ill.）

Copies，临摹品，174 - 76，194

Counter-Reformation，反宗教改革，
148

Craft: conceptualization of，工艺：概
念化，61 - 65，182 - 83；fine，精
致的/纯的，247，248（diagram），
250，253 - 54，261，265；as
form-concepts，形式概念，224；
as idea-concepts，观念概念，224；
origin of word，词语的起源，16 -
17，210 - 11；utilitarian，实用的，
247，248（diagram），250，265，
279

Craftsmanship，手艺，xiv，14 - 15，
157，163 - 65，167 - 68，170，
177，181，183，185，188，200，
202，214 - 15；and the hand，手
艺和手，204；and humanness，手
艺和人性，196；process of，手艺
的流程，172，189，196；of risk，
有风险的手艺，164，168，169，
202

Crane, Walter，瓦尔特·克兰，19n4

Crates and packaging，板条箱和包装，
113，184

"Critical objects of craft", 批判性工艺品, 285 - 86, 302

Croce, Benedetto, 贝奈戴托·克罗齐, 242; *Guide to Aesthetics*, 《美学纲要》, 242n7, 264

Cubic coffeepot, 立方体咖啡壶, 184, 185 (ill.), 187

Cubism, 立体主义, 182n1

Culler, Jonathan, 乔纳森·库勒, 9n14

Cutlery (flatware), 餐具, 26n3, 41, 47, 51

Dali, Salvador, 萨尔瓦多·达利, 258n8

Danto, Arthur C., 亚瑟·科尔曼·丹托, 42 - 43, 207 - 8, 212, 325n5

De Andrea, John, 约翰·德·安德里亚, 93

Decoration, 装饰, 35 - 40, 96, 245 (diagram)

Decorative arts, 装饰艺术, 209, 217

"Deep structure", "深层结构", 129, 131, 191, 204

Degas, Edgar, 埃德加·德加, 91

"Degenerate Art" exhibition, "堕落艺术"展览, 256n7

De Kooning, Willem, 威廉·德·库宁, 92, 165, 258n8, 276

Delacroix, Eugène: *Liberty Leading the People*, 尤金·德拉克洛瓦:《自由领导人民》, 75

Derrida, Jacques, 雅克·德里达, 253n2

Descartes, 笛卡尔, 252 - 53; Cartesian dualism, 笛卡尔式二元论, 166, 168; *cogito ergo sum*, 我思故我在, 252 - 53

Design, 设计, 151 - 56, 202; fine, 精细的/纯的, 247, 248 (diagram), 260, 265; graphic, 平面的, 274; process of, 设计流程, 162 - 64, 166 - 68, 71 - 72, 184; utilitarian, 实用的, 247, 248 (diagram), 265

"Design-man-ship", "设计手法", 166 - 67, 177, 202

Design objects, 设计物, 151, 193

Desire, 期待, 23 - 25, 54

Dessin, Le, 绘图, 155, 162

Deterministic objects, 决定物, 221, 225 - 26, 240

Deutsche Werkbund, 德意志制造联盟, 166n8 -

Dialogical/dialectical process, 辩证与对话过程, 169, 171, 184, 202

Dickens, Charles, 查尔斯·狄更斯, 241n3

Die Form ohne Ornament (form

without Ornament）（Loos），《无装饰的形式》（路斯），19n5 -

Diffusion theory，扩散理论，57，61

Disegno，Il，设计，106，155，162，215

Distance senses，距离感，148

Domes，穹顶，189

Dondero，George A.，乔治·唐德罗，74n7

Doppelgänger，幽灵，117

Dreyfuss，Henry，亨利·德雷弗斯，179 - 80；*20th Century Limited Locomotive.*，《20 世纪有限公司的机车》，179（ill.）

Duchamp，Marcel，马塞尔·杜尚，10 - 11，251，258 - 60；*Fountain*，《泉》，10，11（ill.），94，33，141，218，252，258 - 60，278，285 - 86；L. H. O. O. Q.，"她的屁股很性感"，260；*Why Not Sneeze Rose Sélavy?*《为什么不打喷嚏，罗斯·塞拉维？》，141

Dufrenne，Mikel，米盖尔·杜夫海纳，57，182n2，252n1

Dunnigan，john，约翰·邓尼根，227，232 - 33：*Slipper Chairs*，《矮脚软垫椅》，227，230（ill.）

Dürer，Albrecht，阿尔布雷希特·丢勒，84 - 85，104，196，197n3

Earl，Harvey，哈维·厄尔，237n8

Egyptian art，古埃及艺术，68，80，107，195 - 96；New Kingdom chair，新王国时期的蓝腿椅，199，227，229（ill.），232 - 33；pottery，陶器，243n9

Electricians，电工，160 - 61

Endell，August，奥古斯特·恩德尔，178

Etruscan art：*Apollo of Veii*，伊特鲁里亚艺术：《维伊的阿波罗》，7（ill.），68

Expression，表达，218，220 - 21，225 - 26，232 - 33，258；human，人，223

Expressive act，表达性行为，252

Expressive intention，表达性意向，268

Expressive objects，表达性物品，249

Facio ergo sum，我作故我在，253

Fauvism，野兽派，224，263

Feminism，女性主义，210n2，262n2

Ferguson，Ken，肯·佛格森，68

Fetishism of material，材料的拜物教，106

Figurines，小雕像，5，18，125 - 26

"Fine art"：origin of term，精美的艺术/纯艺术：词源，210，244，246 - 47

Fine craft，精致工艺/纯工艺，275，279，280，303-6

Finkel, Doug，道格拉斯·芬克尔，289-90；*Sex Pistil*，《欲望雌蕊》，291 (ill.)

Flaubert, Gustave，古斯塔夫·福楼拜，249

Flusser, Vilém，威廉·弗卢塞尔，50

Folk art，民间艺术，104n7

"Fore-understanding": concept of，"事先理解"：概念，277，280，303，305-6

Form and content，形式和内容，9，268

"Formed-object stage"，"成形物阶段"，44-45

"Form follows function"，"形式遵循着功能"，236

Form giving，形式赋予，27，135，182-83，202，224

Fountain. See Duchamp, Marcel《泉》，参见马塞尔·杜尚

Franco-Prussian War，普法战争，76

Frankenthaler, Helen，海伦·弗兰肯瑟勒，142

Fresco，湿壁画，103

Freud, Sigmund，西格蒙德·弗洛伊德，106n13，148n12

Fry, Roger，罗杰·弗莱，233-34；and theory of "aesthetic unity"，"美的统一体"理论，233

Function: aerodynamic，功能：空气动力学的，237；applied，应用的，41-47，54-55，58，60-65，67，183，226，277-78，281；commercial，商业的，249；communicative，交流的，72-77，79，85，127；metaphorical，隐喻的，200，284-86，288，306；social，社会的，80，230，232，234

Functionalism，功能主义，237

Function and nonfunction，功能和非功能，20-21，67-69，91，149，153，207，219，220，233，237，239，240-42，249，271，287，302

Function-concept，功能-概念，278n3

Funk Art，放克艺术，6

Furniture making，家具制作，16，29；chairs，椅子，198

Futurism，未来主义，182n1

Gabo, Naum，纳乌姆·加博，287

Gadamer, Hans-Georg，汉斯-格奥尔格·伽达默尔，84n6，129，258n9；on beauty in nature，关于美的本质，269nn15-16；on games, mimesis, and recognition，关于游戏，模仿和认识，5，8-

工艺理论：功能和美学表达

10，14，88 - 89，252n1；and science，关于科学，187n5，192 - 93，221；on taste，关于品味，271n17；on understanding，关于理解，304

Games：concept of，游戏：概念，5，8 - 9；"language games"，"语言游戏"，246n12

Gardner，Helen：*Art Through the Ages*，海伦·加德纳：《艺术通史》，210n2

Gautier，Theophile，泰奥菲尔·戈蒂耶，249

Gehry，Frank，弗兰克·盖里，304

German art，德国艺术，68；and expressionism，德国艺术和表现主义，263

Gestalt，格式塔，129

Giacometi，Alberto：*Hand*，阿尔贝托·贾科梅蒂：《手》，119n2

G. I. Bill（Servicemen's Readjustment Act），《退伍军人权利法案》（军人安置法案），282

Gilbert & George，吉尔伯特与乔治双人组，94，145n8

Giotto，乔托，144n5

Glass blowing，玻璃吹塑，16

Gobelins，高布兰，154 - 55

Gothic art，哥特式艺术，75n9，81 - 82，83（ill.），113n7；Bamberg Cathedral，班贝格大教堂，84；Chartres Cathedral，沙特尔大教堂，73，81 - 82，83（ill.），130，137

Graves，Michael，迈克尔·格雷夫斯，304

Gray，MyraMimlitsch，玛拉·米姆利奇·格蕾，298；*Sugar Bowl and Creamer III*，《糖碗与奶油壶3》，302（ill.）

Greek art，古希腊艺术，117，130，137；burials，墓葬，198n7；Classical，古典的，72，82，113；Paestum，帕埃斯图姆，84；sculpture，雕塑，207

Greenberg，Clement，克莱门特·格林伯格，144n5，233 - 34，277n2；and formalist theory of art，艺术的形式主义理论，233，254

Gropius，Walter，瓦尔特·格罗皮乌斯，178

Grotesque，怪诞的，264

Guilds，行会，38，47，154，159，214 - 15，282，305；and medieval trade，行会和中世纪行业，17，

Hals，Franz，弗兰兹·哈尔斯，137

Hammersley，Bill，比尔·哈默斯利，286，288；*C-Shell*，《C 壳》，288（ill.）

Hampshire, Stuart, 斯图亚特·汉普希尔, 266-67

Hand, The. See Wilson, Frank R. 《手》,参见弗兰克·威尔森

"Hand-eye" coordination, "手-眼"协调, 103, 105

Hand in craft,工艺中的手, 108-15, 183-84, 186, 195-98

"Handmade-ness", "手工性", 152-53, 159, 183, 189, 191-92, 195, 197, 255

"Hand-material" coordination, "手-材料协调", 103

Hands and body, 手和身体, 217

"Handsomeness", "漂亮", 110-11, 290

Hanson, Duane, 杜安·汉森, 93, 125n10

Haptic, 触觉的, 148

Harris, John, 约翰·哈里斯, 49

Harvey, John, 约翰·哈维, 164-65

Heskett, John, 约翰·赫斯科特, 178

Hauser, Arnold, 阿诺德·豪泽尔, 154-55, 215n19

Hegel, Georg Wilhelm Friedrich, 乔治·威廉·弗里德里希·黑格尔, 207; on beauty and nature, 关于美和自然, 263-64, 269n16; and bodily senses, 身体感, 148; Introductory Lectures on Aesthetics, 《美学导论》, 263

Heidegger, Martin: on appearance and reality, 马丁·海德格尔:关于表象与现实, 190-91; on calculative and meditative thinking, 关于计算思维和冥想思维, 264-65; on "the jug", 关于《壶》, 46n5, 128-29, 140n1, 205; on material, 关于材料, 132, 135; on technē, 关于技术, 210-11n5; on tools, 关于工具, 42-43, 207; and "world-withdrawal", 关于"世界退缩", 84

Heizer, Michael: Double Negative, 迈克尔·海泽:《双重否定》, 94

Hellenistic art, 希腊化时代的艺术, 72, 212; Old Market Woman, 《市场老妇》, 72, 262; Venus de Milo, 《米洛斯的维纳斯》, 262

Heteronomous objects, 他律物, 220, 224, 227, 233

"High art", "高级艺术", 209, 249

Hindu Gods, 印度教诸神, 81

Hirshhorn Museum and Sculpture Garden, 赫施霍恩博物馆与雕塑园, 260n15

History of Art, The. See Janson, H. W. 《艺术史》,参见霍斯特·瓦尔德马·詹森

Hitler, Adolf, 阿道夫·希特勒,

256n7

Homo Faber，作为创造者的人，78，253，275

Horace，霍勒斯，214n15

Hugo of Saint Victor，圣维克多的雨果，211n6

Husserl, Edmund: on the body，埃德蒙德·胡塞尔:，119，123；on intentional object，意向性对象，252，276，279；*Logical Investigations*，《逻辑研究》，222n5，252；on signs and intentionality/meaning，符号和意向性/含义，221 - 22，226，253n2

Hutter, Sidney R.，西德尼·哈特，298；*Vase # 65 - 78*，《第 65 - 78 号花瓶》，299（ill.）

Industrial production，工业生产，151 - 53，155，159 - 61，167 - 68，173，177，181，185 - 86，191 - 93，199，202，214；ideology of，意识形态，204，239n1；and mechano-techno-scientific culture，工业生产和机械-技术-科学文化，112，186 - 88

Industrial Revolution，工业革命，14，152 - 53，213，246，249，303

Intention，意向，24，26，45 - 46，76 - 78，116，131，221 - 23，225，226，230 - 31，238，240 - 41，243，246n12，252 - 55，258，260 - 61，275 - 76；expressive，表达性的，268

Intentional act，意向性行为，253

"Intentional Fallacy"，"意图谬误"，254，267

Intentional objects，意向性对象，275

Italian Radical Design，意大利激进设计运动，239n1

Janson, H. W.，霍斯特·瓦尔德马·詹森，33，209 - 10，217

Japanese art，日本艺术，68

Jewelry，珠宝，18，29，34，37 - 40，254n10

Joining，连接，99

Judd, Donald，唐纳德·贾德，145，284n5

Kaneko, Jun，金子润，123，298；*Untitled*，*Dango*，《无名，团子》，123，124（ill.）

Kangas, Matthew，马修·坎加斯，3

Kant, Immanuel，伊曼努尔·康德，2，208，234；"Analytic of the Beautiful"，《美的分析》，216，236n6，263，264n7；on beauty and judgments of taste，关于美和品位的判断，71 - 72，216 - 21，

226，263；on the body，关于身体，112；on free will，关于自由意志，22；on the sublime，关于崇高感，269n15；on tools/purposive objects，关于 工具物/目的物，25n2，216，225－27，232－34，237，279

Kemenov, Vladimir，弗拉基米尔·凯缅诺夫，73，80n2

Kinesthetics，动觉敏感性，52－53，99，101，147

Kinetic energy，动能，43，45－47，48，135n13

Kitsch，庸俗，249

Knowledge, technical，知识，技术的，16－17，98－107，160，162－63，177，215，304

Komar and Melamid，科马尔和梅拉米德，131

Koplos, Janet，珍妮特·科普洛斯，2－3

Kreutzer,Conradin，康拉丁·克鲁泽，264

Kristeller, Paul O.，保罗·克里斯特勒，71，121n11，210n3，211n6，215n17

Kubler, George，乔治·库布勒，9n14，22n6；and absolute utility/absolute art gradient，绝对功用/绝对艺术的梯度，242－43；on craft education，关于工艺教育，104－5；and desirableness，期望性，23；on Lodoli，洛多利，219

Laky, Gyongy，贡吉·拉基，295；Spike，《钉刺》，296（ill.）

"Landscape": origin of concept，"地区，一片土地"：概念起源，269n16，270

Le Brun, Charles，夏尔·勒布伦，37n4，154－55

Le Corbusier，勒·柯布西耶，303

Leedy, Jim，吉姆·利迪，276，277n2，282

Leonardo da Vinci，达·芬奇，106，116，117n1，213－14，217，235；Battle of Anghiari，《安吉里之战》，217n22；Last Supper，《最后的晚餐》，106n1；Mona Lisa，《蒙娜丽莎》，217n22，260；Saint Anne, Virgin and Child，《圣母子与圣安妮、施洗者圣约翰》，104n7；Vitruvian Man，《维特鲁威人》，120－21，122（ill.）

Les Invalides, Paris，巴黎荣军院，189

Liberal arts and sciences，人文艺术与科学，187，211n6，212

"Life-world"，"生活世界"，304

"Limitlessness"，"无限性"，186，

工艺理论：功能和美学表达

188，194，200－202

Lincoln, Abraham，亚伯拉罕·林肯，90，93；Lincoln Memorial，林肯纪念堂，75

Literary arts，文学艺术，214，216

Lives of the Artists. See Vasari, Giorgio, Lodoli, Carlo，《艺苑名人传》，参见乔尔乔·瓦萨里，卡洛·洛多利，219

Loewy, Raymond，雷蒙德·洛伊威，180，237n8；*Teardrop Pencil Sharpener*，《泪滴卷笔刀》，180（ill.）

Loos, Adolf，阿道夫·路斯，19n5

Louis, Morris，莫里斯·路易斯，142

"Machine-ability"，"机器能力"，197

"Machine-made-ness"，"机制性"，152－53，177－81，184，192，255

Machine-made objects，机制物，183－89，192－93，204，208

Machine production，机器制造，xiii，19，113－14，184；and capitalism，机器制造和资本主义，198n6；of chairs，机制椅子，198；worldview of，机器制造的世界观，193，197，204. *See also* Industrial production 也可参见工业制造

Machines，机器，48－53，107，232－33，241，279；compound，复合性的，47；and material，机器和材料，194－95，197

"Magiciens de la Terre" exhibition，"地球魔术师"展览，256

Maloof, Sam，山姆·马洛夫，199（ill.）

Mandelbaum, Maurice，莫里斯·曼德尔鲍姆，130n7；"Family Resemblances"，"同宗相似性"，246n12

Man Ray，曼·雷，175

Manufacture Royale desMeubles de la Couronne (Gobelins)．皇家家具制造厂（高布兰），154－55

Manus，手，112

Marquis, Richard，理查德·马奎斯，295；*Teapot Goblets*，《茶壶高脚杯》，297（ill.）

Marx, Karl，卡尔·马克思，50，103n6，158n2，198n6

Mass production，大生产，155，165，176－77

Material，材料，105－6；reuse of (*spoglie*)，重复利用（材料），195n2；technical knowledge of，技术性知识，195

Mathematics，数学，212－13

Matisse, Henri，亨利·马蒂斯，224

McEvilley, Thomas，托马斯·麦克艾

维利，86n10

Meaning：intention to，意义：意向性的，221 - 22，226，230 - 31；intuitive，直觉的，223；naive，朴素的，223

Mechanical advantage，机械效益，49 - 52

Mediaeval Craftsmen. See Harvey, John《中世纪的工匠》，参见约翰·哈维

Medici government，美第奇政府，214

Meditative object，冥想的东西，261

Meditative thinking，冥想思维，264 - 65

Medium versus material，媒介与材料，105 - 6

Memory：declarative，记忆：陈述性的，99；motor/procedural，运动性的/程序性的，100

Meso-American Indians，中美洲印第安人，164

Michelangelo，米开朗琪罗，106，214，235；*Creation of Adam*，《创造亚当》，280n6；*David*，《大卫》，117，118（ill.），123，214；*Last Judgment*，《最后审判》，77，148，263；Sistine Ceiling，西斯廷教堂的天花板画廊，274

Middle Ages，中世纪，68，75n9，82，83（ill.），159，211；and idolatry，偶像崇拜，137

Mies van der Rohe, Ludwig，路德维希·密斯·凡德罗，188，202，204，227，303；Barcelona Chair，巴塞罗那椅，174n4，188，202，203（ill.），277

Mimesis，模仿，8

Minimalism，极简主义，116，145 - 46，182n1，284n5，286

"Minor arts"，"次要艺术"，209，217，249

Misuse，误用，76 - 77，136，240

Mochica culture：*Stirrup Spout Vessel*，莫奇卡文化：《马镫口容器》，289，293（ill.）

Modern art：Abstract Expressionism，现代艺术：抽象表现主义，102，116；abstraction，抽象派，74，80；Cubism，立体主义，182n1；*Fauvism*，野兽派，224，263；Futurism，未来主义，182n1；German Expressionism，德国表现主义，263；Minimalism，极简主义，116，145 - 46，18a2n1，284n5，286；process art，过程艺术，151n1；Soviet Realism，苏维埃现实主义，74；Surrealism，超现实主义，102，182n1

Monet, Claude，奥斯卡-克劳德·莫奈，130 - 31，188

工艺理论：功能和美学表达

Morris，Robert，罗伯特·莫里斯，145

Morris，William，威廉·莫里斯，19n4

Mosaic，马赛克，35，103

Moscow "Show Trials"，莫斯科的"公开审判"，256n7

Multiples，批量生产品，173 - 76，184，193，197，202，204

Museum of Arts and Design（MAD），艺术与设计博物馆，153，169

Museum of Modern Art（MoMA），纽约现代艺术博物馆，86n10，153，168，255

Mutt，R. *See* Duchamp，Marcel 穆特，参见马塞尔·杜尚

National Endowment for the Arts，国家艺术基金会，81

Native American art，84 - 86；*Stirrup Spout Vessel*（Mochica），《马镫口容器》（莫奇卡），289，293（ill.）

Nature：and culture，自然：和文化，202，224 - 25，231，253，258，269n16，270，279；man's confrontation with，人与自然的对抗，56 - 59；physical laws of，自然的物理法则，78，87，98 - 99，182

Necessity：physiological，需求：社会心理学的，55 - 60，69，78；social，社会的，79

Need versus desire，需要与期望，23 - 24

Neo-Platonism，新柏拉图主义，214n16

"New Ceramic Presence，The." *See* Slivka，Rose "新陶瓷形态"，参见萝斯·斯里夫卡

New Criticism，新批评主义，254，267

Newman，Barnett，巴内特·纽曼，235

Non-aesthetic objects，非审美物，240 - 43

"No separation" argument，"不区分"论，4 - 5，12，218

Nouveau riche，暴发户，249n16

Object *manqué*，工艺次品，285

"Object-matching stage"，"物品匹配阶段"，44 - 45

"Objectness"，物体性，34 - 36，38 - 39，44，46，97，121，139 - 49，190，205，285

Objects：aesthetic，物：审美的，67，231，240 - 43，249，251，264，267 - 69，271 - 72，303 - 4；autonomous，自律的，220，224，227，233，236；deterministic，决定性的，221，225 - 26，240；expressive，表达的，249；

heteronomous，他律的，220，224，227，233；non-aesthetic，非审美的，240 - 43；pseudo-，伪的，140；"purposive"，目的性的，220，224，233，236；real，真实的，86，183，213，279；social，社会的，80，86，88，231

Ofili, Chris, 克里斯·奥菲利, 81

Old Market Woman,《市场老妇》, 262

Olitski, Jules, 朱尔斯·奥利茨基, 142

"One-of-a-kind." *See* Originals "独一无二的"，参见原作品

Opticality, 视觉性, 127 - 38, 146, 235n5

Originals, 原作品, 173 - 76, 184, 191 - 92

Ornament und Verbrechen（Ornament and Crime）（Loos）.《装饰与罪恶》（路斯）, 19n5

Osborne, Harold, 哈罗德·奥斯本, 164

Owen, Paula, 葆拉·欧文, 4

Paalen, Wolfgang, 沃尔夫冈·帕伦, 92

"Painter-potters," "陶艺画师", 1, 281

Paleolithic art, 旧石器时代的艺术, 87, 88（ill.）, 90, 93

Panofsky, Erwin, 埃尔文·潘诺夫斯基, 62n4, 81 - 82, 217n22, 237

Pater, Walter, 沃尔特·佩特, 249

"Pattern & Decoration" art, "图案与装饰"艺术, 35

Perrault, John, 约翰·佩罗特, 2n3, 3 - 4, 10n16

Perry, Greyson, 格雷森·佩里, 1 - 2

Phenotypes versus genotypes, 表型分类与基因型分类, 129

Philosophical tracts, 哲学手稿, 273 - 74

Photographs, 摄影, 175 - 76, 187n6, 248n15, 265, 273 - 74

Physicality, 物质性, 127 - 38

Physical laws of matter, 自然的物理法则, 78 - 80, 87, 220, 224

Physiological necessity, 生理需要, 55 - 60, 69, 78, 279, 295

Picasso, Pablo, 巴勃罗·毕加索, 289, 292 - 93. 300；*Anthropomorphus Vase*,《拟人花瓶》, 292（ill.）；*Guernica*,《格尔尼卡》, 75

Picturesque tradition, 风景如画的传统, 270

Peirce, C. S., 查尔斯·桑德斯·皮尔斯, 174n4

Pinoncelli, Pierre, 皮埃尔·皮诺塞利, 259n12

Pinturicchio, 平图里基奥, 231n14

工艺理论：功能和美学表达

Pissarro, Camille，卡米耶·毕沙罗，76，80

Plasterers，粉刷工，159 - 60

Plato，柏拉图，129，190；*Republic*，《理想国》，93n4，225n9

Platonic Academy，柏拉图学园，214n16

Platonic World，柏拉图式的世界，240 - 41

Plumbers，管道工，160 - 61

Plumbum，铅，161

Plutarch，普鲁塔赫，212n12

Poetry，诗歌，212 - 13

Poiēsis，创造性知识，162，167 - 69，172，202

Political science，政治学，187

Pollock, Jackson，杰克逊·波洛克，102 - 3，130 - 31，142，165，188，235，276

Polykleitos，波留克列特斯，212

Pompidou Center，蓬皮杜艺术中心，256，259n12

Praxis，实践性知识，9，162，167 - 70，172，195，202

Pre-Columbian art，前哥伦布艺术，84 - 85，117，196；*Coatlique* (Aztec)，《考特里克女神》（阿兹特克），75；*Stirrup Spout Vessel* (Mochica)，《马镫口容器》（莫奇卡），289，293 (ill.)

Pre-Industrial age，前工业时代，152，202

"Primitivism in Twentieth Century Art" exhibition，"20 世纪艺术中的原始主义"展览，255

Principles of Art, The (Collingwood)，《艺术原理》（科林伍德），13

Process art，过程艺术，151n1

Protagoras，普罗泰戈拉，112

Pseudo-objects，伪物品，140

Purpose，目的，24 - 28，46，54 - 55，59，63 - 65，67，69，233；communicative，交流的，72 - 77，139，234，236，251；social，社会的，79 - 80

"Purposive objects"，"目的性物品"，220，224，233，236，279

Puryear, Martin，马丁·普伊尔，260n15

Pye, David，戴维·派伊，162，164 - 69，172，202，218，240 - 41

Quadrivium，四学科，211n6

Quilts and quilting，被子和制被，15 - 16，29，132 - 33，260n14

Raphael，拉斐尔，14，144n5

Rauschenberg, Robert，罗伯特·劳森伯格，132 - 34，136；*Bed*，《床》，133 (ill.)，260n14；combine，结

合，133（ill.）

Reader-Response criticism，读者反应
批评理论，255 - 56，275

Readymades，现成品，260，278n3，
285

Real objects，现实物，86，183，213，
279

Reception aesthetics，接受美学，243

Recognition，认识，8 - 10，246n12

Reformation，宗教改革，148

Rembrandt，伦勃朗，14，104

Renaissance，文艺复兴，82，96，
113n7，211 - 12，218，235，282，
305

Repetition，重复，101 - 5，170，192 -
93，197

Representations，再现，87，92 - 93，
139 - 40，146，163n3，284

Reproductions，复制品，174 - 76，184

Richards，M. C.：*Centering*，*In
Pottery Poetry*，*and the Person*，
玛丽·卡罗琳·理查兹：《专注：
陶器、诗歌和人》，102

Ricoeur，Paul：*Conflict of Interpretations*，
保罗·利科：《解释的冲突》，
280n6

Riemenschneider，Tilman，蒂尔曼·
雷姆施奈德，68n

Riemenschmid，Richard，理查德·里
默施密德，178

Rookwood，洛克伍德，77n11，283

Rosenbaum，Allan：*Tale*，艾伦·罗森
鲍姆：《故事》，6（ill.），298

Rossi，Aldo，阿尔多·罗西，304

Roycroft，罗伊克罗夫特，155，283

Rubin，William，威廉·鲁宾，86n10

Rucellai Palace，鲁切莱宫，195n2

Runaway Brain，*The. See* Wills，
Christopher《脱离控制的大脑》，
参见克里斯托弗·威尔斯

Ruskin，John，约翰·罗斯金，215n20

Ryoan-ji Garden，龙安寺庭院，270
（ill.）

Saint Augustine，圣奥古斯丁，148

Saint Gregory（Pope），教皇圣格里高
利一世，74

Saint Peter's Cathedral，圣彼得大教
堂，189

Sartre，Jean-Paul，让-保罗·萨特，
204n8

Saussure，Ferdinand de，费尔迪南·
德·索绪尔，79，89 - 90

Saxe，Adrian，阿德里安·萨克斯，3

Schelling，F. W. J.，弗里德里希·
威廉·约瑟夫·冯·谢林，
263n4

Schjeldahl，Peter，彼得·施尔达尔，3

Schopenhauer，Arthur，亚瑟·叔本华，
136，265 - 66；and "disinterested

contemplation", "公正的沉思", 266 - 67

Schrader, Donald, 唐纳德·施拉德, 197n3

Science, 科学, 212 - 13

Scientific method, 科学方法, 192 - 93

Sculpture, 雕塑, 5, 18, 94 - 96, 285 - 86; Assyrian, 亚述的, 72; Chinese, 中国的, 7, 68; Egyptian, 埃及的, 68, 17; Etruscan, 伊特鲁利亚的, 7 (ill.); German, 德国的, 68; Japanese, 日本的, 68; Pre-Columbian, 前哥伦布的, 75, 84 - 85, 117, 196

Self-awareness/self-understanding, 自我意识/自我理解, 196

self-sufficiency/self-reliance, 自给自足的/自我支持的, 36 - 39, 42 - 43, 46, 53

Semper, Gottfried, 戈特弗里德·森佩尔, 107, 194 - 95

Seneca, 塞涅卡, 86n9

senses: bodily, 感觉: 身体的, 148 - 49; distance, 距离, 148

Sensus Communis, 共通感, 271n17

Seven Arts, 七艺, 211 - 12

Shakespeare, 莎士比亚, 211

"Shape-matching stage", 外形匹配阶段, 27

Sheraton, Thomas, 托马斯·谢拉顿, 153 - 54

Sherlock, Maureen, 莫林·夏洛克, 106

Shostakovich, Dimitri, 迪米特里·肖斯塔科维奇, 256n7

Shroud of Turin, 都灵圣体裹尸布, 120

Sign and sign theory, 符号和符号理论, 79, 88 - 97, 132, 136, 140, 231, 238, 289; concept of, 概念, 222; conceptual-perceptual sign concepts, 观念-知觉的形象符号, 145 - 44; expressive, 表达性的, 252, 275 - 76; iconic, 图标的, 90, 138, 235; indexical/indicative, 索引式的/指示性的, 90 - 91, 222, 224 - 25, 235, 252, 269; semiotic, 符号的, 237, 254; signification, 意义/含义, 230; symbolic, 象征的, 80, 235; systems of, 系统, 220n2, 234; visual, 视觉的, 245

Simmel, Georg, 格奥尔格·齐美尔, 191 - 92

Simulations, 模拟仿真品, 174n5

Skill: manual, 技能: 手工的, xiv, 47, 51 - 52, 157 - 61, 167, 189, 211, 214; technical, 技术的, 16 - 17, 47, 51, 99, 108; "technical manual", "技术性手工的", 98 -

108，158 - 59，162 - 63，166，170，177，216，304

Slivka, Rose: "The New Ceramic Presence"，萝斯·斯里夫卡:《新陶瓷形态》,1，20，281 - 82

Smith, Tony，托尼·史密斯，20 - 25；*Die*,《死亡》，121（ill.）

Smithing，锻造，16，29，99

Social class and status，社会等级和地位，212 - 14，216，250，295，305

Social objects，社会物，80，86，88，231

Social requirements，社会需要，247

Social science，社会科学，187

Society of Independent Artists，独立艺术家社群，10，11

Sottsass, Ettore，埃托·索特萨斯，239n1，304

Sparke, Penny，彭妮·斯帕克，155，239n1

Stained glass，染色玻璃，35 - 37

Stalin, Joseph，约瑟夫·斯大林，256n7

Standardization，标准化，161，192，197

"Standing forth"，引人注目，204；Heidegger's concept of，海德格尔的概念，190 - 91；Simmel's concept of，齐美尔的概念，193

Steinbach, Haim，海姆·斯坦巴克，134n10

Stella, Frank，弗兰克·斯特拉,145

Stickley, Gustave: *The Craftsman*，古斯塔夫·斯蒂克利:《工匠》，178

Streamlining，流线型化，178 - 81，199，231，236 - 37

Studio Craft，工作室工艺，21，220，232，247n14，284，286，288 - 89，295，298，302 - 6

Studio Craft objects，工作室手工艺品，288 - 89

Studio furniture，工作室家具，247n14

Studio Furniture movement，工作室家具运动，283n3

Studio Memphis，孟菲斯工作室，239n1，304

Studio practice，工作室实践，283

Style，风格，129，231 - 32

Subject matter，主题，276，278，280

Sublime，崇高，264，269n15

SukJin Choi，崔素珍，289；*Evolution I & II*,《进化1 - 2》，290（ill.）

Surrealism,超现实主义，102，182n1

Taliban，塔利班，80

Tapestry，挂毯，18 - 19，35，37

Taste，品味，271n17

Tate Modern Gallery，泰特现代美术馆，259n12

Taxonomies, 分类学, 29 - 40; functional, 功能的, 32 - 33, 128, 131; and genotype, 基因型, 129; material, 材料的, 30; morphological, 形态的, 31, 131; and phenotype, 表型, 129; process or technique-based, 基于流程或技术的, 30; sculptural, 雕塑的, 143 - 45; three-dimensional, 三维的, 31; two-dimensional, 二维的, 31

Technē, 技术, 99, 210

Technical knowledge, 技术性的知识, 16 - 17, 98 - 107, 160, 162 - 63, 177, 215, 304

Technology, 164 - 66, 169, 178; technological mindset, 技术观念模式, 164

Theōria, 理论性知识, 162, 167 - 68, 170, 172, 202

"Thingness", 物性, 34 - 36, 38 - 39, 44, 46, 97, 121, 139 - 49, 190, 218. *See also* "Objectness" 也可参见"物体性"

Throwing, 拉坯, 99, 108

Tiffany, 蒂凡尼, 155, 283; stained glass, 染色玻璃, 37

Tile, ceramic, 瓦片, 陶瓷的, 35

Titian, 提香, 137

"Tooling" potential, 工具性潜力, 43 - 46

Tools, 工具, xiv, 41 - 47, 48, 51, 65n6, 76, 170, 184, 232, 241, 279; and "adaptive stage", "适应阶段", 44

Trades and trade unions, 行业和行业工会, 17, 158 - 59, 211, 215

Tradesmen, 技工, 161, 212 - 14, 282

Transformative act, 变革性的行动, 252 - 54, 276

Transgressions of scale, 异常尺度, 290

Tré, Howard Ben, 霍华德·本·特雷, 290; *First Vase*, 《1 号花瓶》, 294 (ill.)

Trivium, 三学科, 211n6

Trompel'oeil, 视错觉, 93, 132 - 34, 137

Turning, 车削, 15 - 16, 99, 108

Understanding: challenge of, 理解: 被人理解的挑战, 271, 275, 279, 289, 304, 306

Use, 使用, 217, 243; and function, 使用和功能, 24 - 28, 42 - 47, 218

Useful, 有用的, 207; and nonuseful, 无用的, 266 - 67

Utilitarian craft, 实用工艺, 304

Utopian world, 乌托邦世界, 204

Ut pictura poesis，诗如画，214n15

Van Eyck, Jan，扬·凡·艾克，137；
　　Ghent Altarpiece，《根特祭坛
　　画》，148

Varchi, Benedetto，本尼德托·瓦尔
　　奇，213n13

Vasari, Giorgio，乔尔乔·瓦萨里，
　　106，16，154，213 - 15；*Lives of
　　the Artists*，《艺苑名人传》，106，
　　215

Velázquez，委拉斯凯兹，137

Venus de Milo，《米洛斯的维纳斯》，
　　262

"Vintage"：as term，"古董"：用作词
　　汇，175 - 76

Visual art：fine，视觉艺术：纯的，248
　　（diagram），265：utilitarian，实用
　　的，248（diagram），265

Visual Artists Rights Act，《视觉艺术
　　家权利法案》，245n11

Vitruvius：*Ten Books on Architecture*，
　　维特鲁威：《建筑十书》，113n7；
　　The Vitruvian Man，《维特鲁威
　　人》，120 - 21，123（ill.）

Vlaminck, Maurice de，莫里斯·德·
　　弗拉芒克，224

Voulkos, Peter，彼得·沃科斯，256 -
　　57，276，277n2，278n5，282，
　　295；*Untitled Platter*，《无题圆
　　盘》，257（ill.）

Warhol, Andy，安迪·沃霍尔，142，
　　235

Washington Monument，华盛顿纪念
　　碑，75

Waxworks，蜡像，136

Weaving，编织，15 - 16，29，61 - 62，
　　99，108；baskets，篮子，60 - 62，
　　64，109，134，208，226，296

Weber, Max，马克斯·韦伯，186n4

Wedgwood, Josiah，乔舒亚·威基伍
　　德，77

"Well-made-ness"，制作精良性，14 -
　　15

Whistler, James Abbott McNeill，詹
　　姆斯·艾伯特·麦克尼尔·惠斯
　　勒，215n20，249

Wilde, Oscar，奥斯卡·王尔德，249，
　　263n4

Wills, Christopher：*The Runaway
　　Brain*，克里斯托弗·威尔斯：《脱
　　离控制的大脑：人类独特性的进
　　化》，45n4，56n2，65n6

Wilson, Frank R.：*The Hand*，弗兰
　　克·威尔森：《手：它的使用如何
　　塑造了语言、大脑和人类文化》，
　　45n4，56n2，100n2，147，149n3

Wimsatt, W. K.："The Intentional
　　Fallacy"，威廉·维姆塞特："意图

谬误", 254

Witchcraft, 巫术, 17, 160

Wittgenstein, Ludwig, 路德维希·维特根斯坦, 130n7, 246n12

Wittkower, Rudolf and Margot: *Born under Saturn*, 鲁道夫·维特科夫尔和玛戈·维特科夫尔:《土星之命:艺术家性格和行为的文献史》, 212n12, 215n18

Wood, Beatrice, 碧翠丝·伍德, 258n10, 295

Wood working, 木料加工, 16, 29

Workmanship, 技艺, xiv, 51, 157, 162 - 66, 177, 181, 215; of certainty, 确定性的技艺, 165 - 67, 169, 202; process of, 技艺的流程, 13

World War I, 第一次世界大战, 260;

World War II, 第二次世界大战, 282, 305

Yaeger, Charles, 查尔斯·耶格尔, 226; *Untitled Chair*, 《无题椅》, 228 (ill.)

Yamaguchi Ryuun, 山口汝恁, 286, 298; *Tide Wave*, 《潮汐》, 287 (ill.)

译后记

　　工艺品是理解我们与这个世界的关系的另一条路径，这是本书中最先让我有所触动的一句话，随着阅读和翻译的深入，这样的触动越来越多。作者通篇紧扣什么是工艺品的问题，但其实也是在借助对于工艺品定义的讨论，向内探讨我们是谁、我们为何如此、我们将来怎样，向外探讨我们与自然的关系、与他人的关系、与社会的关系、与文化的关系、与艺术的关系，以及最根本的，与这个世界的关系等问题。对于这些问题的思考，离开了敏锐的洞察力、贯通古今的知识储备、跨越诸领域的学术视野，特别是离开了对于工艺和人类未来命运的忧虑心和责任感，是不可能完成和实现的。因此，本书在其直面问题、启发思考的智慧价值方面，是当之无愧的学术大家之作。

　　中国有着几千年制作工艺品的悠久历史，各种类型的工艺珍品不胜枚举，记录工艺品种和制作流程的著述广为流传，当下国家也在弘扬传统文化的旗帜下大力发掘推广工艺技术和工艺文化。但遗憾的是，我们鲜有对于工艺和工艺品本质的思考，也鲜有将工艺与艺术、设计的特征进行对比，将手工劳作与机器生产的优劣进行比较，将人类制作工艺品与欣赏工艺品背后的审美需求和心理动因进行剖析这样的思考，遑论还有很多是从哲学角度的反诘和自问。这对于今天仍流连于农耕手工时代的文化传统和沉醉于享受工业化红利的我们来说，本书所提出的问题和作者解析这些问题的方式，显然都是值得学习的教科书。西方社会发展中的经验和教训值得我们借鉴和警醒，更值得我们对照和反思。从这一点来说，本书也是当之无愧的理论指南。

　　最先向我推荐这本书的是南京大学艺术学院的周宪教授，他无疑

是我最先要感谢的人。那是 2019 年的夏天,当时我接触工艺这个领域不过才几个月的时间,是某种求知(或者说是无知)的热情激励着我开始阅读和翻译的工作,并一直坚持到完成。戴维·派伊曾说"手艺是冒险的技艺",因为不到完成时很难知道制作的结果。尽管周宪教授凭借其深厚的美学功底和广博的艺术理论视野,早已洞察到本书的价值,但我估计他在向我发出翻译邀约时,仍体验了类似手艺的冒险心境,希望目前呈现的这个结果没有让他失望。

本书第一部分的翻译工作是从加拿大的蒙特利尔开始的。2019 年暑假,我借助探亲的机会走访了著名的麦吉尔大学,该校的华人学者(也是我妻子访学的导师)刘均利教授和孙小燕女士夫妇为我们介绍了蒙城的历史文化特别是麦大的博物馆,也是在孙老师的帮助下,我在麦大图书馆里第一次看到了《工艺理论》这本书的原著。同年 10 月,在带学生赴法国阿尔多瓦大学访学期间,我也在继续本书的翻译工作,甚至有机会亲身领略了巴黎卢浮宫和阿哈斯美术馆的藏品,这为我理解本书中的很多重要论述提供了难得的现场体验。旅馆窗外就是小城阿哈斯的蓝天和日落,这幅图景至今仍不时浮现在我脑际。2020 年春节期间,本书初稿的翻译工作接近尾声,突然而起的疫情让我更加感受到时间的紧迫和生命的无常,也对作者在书中提到的工艺品所面对的历史之流逝和岁月之沧桑有了某种更加直观的体验和共鸣。

我要特别感谢中国美术学院的杭间教授,2019 年 10 月中旬,他邀请我参加了"三重阶:当代中国手工艺学术提名展研讨会",会议期间得以和诸多业界前辈及青年同侪们就工艺问题展开讨论,这让我受益匪浅。我于会上做的《当代英美工艺理论的几个问题及其文献》的发言就与本书部分内容有关,该发言后来也被收入会议论文集中出版。值得一提的是,我对于中国手工艺发展之历史现状及理论研究等相关问题的了解,也是从杭间教授的著作起步的(相应的,对于西方工艺理论概况的认知,则是来源于周宪教授大量慷慨的学术馈赠和讨论指导)。我还要特别感谢南京大学外国语学院的王符博士,他不辞辛劳以极高的

效率帮我校对了全书的语法和文字,保证了译文的准确性。南京大学艺术学院的陈静副教授和吴维忆副教授也是我想重点感谢的人,我曾不止一次地向她们请教过书中涉及的有关美国当代艺术、西方艺术流派、典型艺术家及其作品等多方面的问题,她们详尽而及时的解答给了我很大帮助和启发。我还要着重感谢南京大学出版社的郑蔚莉主任、王冠蕤编辑和李静宜编辑,正是在她们的策划、联络和辛勤工作下,才能让我以较为自由愉快的方式完成本书篇幅浩大的翻译工作,衷心感谢她们在背后的默默付出,没有她们的努力,本书是不可能问世的。我还要感谢我的家人,妻子袁晓琳博士是最早通读全书译稿并提出大量修改意见的人,对于她的支持和帮助,我铭记于心。两个小家伙以口头上鼓励且行动上没有太捣乱的方式表达了对本次翻译的支持,我将此书献给他们。感谢所有为此书的问世给予我无私帮助的人们。

本书作者霍华德·里萨蒂教授不止一次提到人类有"在有用物上做无用功"的天性,希望本书的翻译和出版不只是制作了一件有用物,而且也不是无用功。

<div align="right">

陈 勇

2021 辛丑岁末于南京仙林

</div>

《当代学术棱镜译丛》
已出书目

媒介文化系列

第二媒介时代 [美]马克·波斯特

电视与社会 [英]尼古拉斯·阿伯克龙比

思想无羁 [美]保罗·莱文森

媒介建构:流行文化中的大众媒介 [美]劳伦斯·格罗斯伯格 等

揣测与媒介:媒介现象学 [德]鲍里斯·格罗伊斯

媒介学宣言 [法]雷吉斯·德布雷

媒介研究批评术语集 [美]W.J.T.米歇尔 马克·B.N.汉森

解码广告:广告的意识形态与含义 [英]朱迪斯·威廉森

全球文化系列

认同的空间——全球媒介、电子世界景观与文化边界 [英]戴维·莫利

全球化的文化 [美]弗雷德里克·杰姆逊 三好将夫

全球化与文化 [英]约翰·汤姆林森

后现代转向 [美]斯蒂芬·贝斯特 道格拉斯·科尔纳

文化地理学 [英]迈克·克朗

文化的观念 [英]特瑞·伊格尔顿

主体的退隐 [德]彼得·毕尔格

反"日语论" [日]莲实重彦

酷的征服——商业文化、反主流文化与嬉皮消费主义的兴起 [美]托马斯·弗兰克

超越文化转向 [美]理查德·比尔纳其 等

全球现代性:全球资本主义时代的现代性 [美]阿里夫·德里克

文化政策 [澳]托比·米勒 [美]乔治·尤迪思

通俗文化系列

解读大众文化 [美]约翰·菲斯克

文化理论与通俗文化导论(第二版) [英]约翰·斯道雷

通俗文化、媒介和日常生活中的叙事 [美]阿瑟·阿萨·伯格

文化民粹主义 [英]吉姆·麦克盖根

詹姆斯·邦德:时代精神的特工 [德]维尔纳·格雷夫

消费文化系列

消费社会 [法]让·鲍德里亚

消费文化——20世纪后期英国男性气质和社会空间 [英]弗兰克·莫特

消费文化 [英]西莉娅·卢瑞

大师精粹系列

麦克卢汉精粹 [加]埃里克·麦克卢汉 弗兰克·秦格龙

卡尔·曼海姆精粹 [德]卡尔·曼海姆

沃勒斯坦精粹 [美]伊曼纽尔·沃勒斯坦

哈贝马斯精粹 [德]尤尔根·哈贝马斯

赫斯精粹 [德]莫泽斯·赫斯

九鬼周造著作精粹 [日]九鬼周造

社会学系列

孤独的人群 [美]大卫·理斯曼

世界风险社会 [德]乌尔里希·贝克

权力精英 [美]查尔斯·赖特·米尔斯

科学的社会用途——写给科学场的临床社会学 [法]皮埃尔·布尔迪厄

文化社会学——浮现中的理论视野 [美]戴安娜·克兰

白领:美国的中产阶级 [美]C.莱特·米尔斯

论文明、权力与知识 [德]诺贝特·埃利亚斯

解析社会：分析社会学原理 [瑞典]彼得·赫斯特洛姆

局外人：越轨的社会学研究 [美]霍华德·S. 贝克尔

社会的构建 [美]爱德华·希尔斯

新学科系列

后殖民理论——语境 实践 政治 [英]巴特·穆尔-吉尔伯特

趣味社会学 [芬]尤卡·格罗瑙

跨越边界——知识学科 学科互涉 [美]朱丽·汤普森·克莱恩

人文地理学导论：21世纪的议题 [英]彼得·丹尼尔斯 等

文化学研究导论：理论基础·方法思路·研究视角 [德]安斯加·纽宁 [德]维拉·纽宁主编

世纪学术论争系列

"索卡尔事件"与科学大战 [美]艾伦·索卡尔 [法]雅克·德里达 等

沙滩上的房子 [美]诺里塔·克瑞杰

被困的普罗米修斯 [美]诺曼·列维特

科学知识：一种社会学的分析 [英]巴里·巴恩斯 大卫·布鲁尔 约翰·亨利

实践的冲撞——时间、力量与科学 [美]安德鲁·皮克林

爱因斯坦、历史与其他激情——20世纪末对科学的反叛 [美]杰拉尔德·霍尔顿

真理的代价：金钱如何影响科学规范 [美]戴维·雷斯尼克

科学的转型：有关"跨时代断裂论题"的争论 [德]艾尔弗拉德·诺德曼 [荷]汉斯·拉德 [德]格雷戈·希尔曼

广松哲学系列

物象化论的构图 [日]广松涉

事的世界观的前哨 [日]广松涉

文献学语境中的《德意志意识形态》 [日]广松涉

存在与意义（第一卷）[日]广松涉

存在与意义（第二卷）[日]广松涉

唯物史观的原像 [日]广松涉

哲学家广松涉的自白式回忆录 [日]广松涉

资本论的哲学 [日]广松涉

马克思主义的哲学 [日]广松涉

世界交互主体的存在结构 [日]广松涉

国外马克思主义与后马克思思潮系列

图绘意识形态 [斯洛文尼亚]斯拉沃热·齐泽克 等

自然的理由——生态学马克思主义研究 [美]詹姆斯·奥康纳

希望的空间 [美]大卫·哈维

甜蜜的暴力——悲剧的观念 [英]特里·伊格尔顿

晚期马克思主义 [美]弗雷德里克·杰姆逊

符号政治经济学批判 [法]让·鲍德里亚

世纪 [法]阿兰·巴迪欧

列宁、黑格尔和西方马克思主义：一种批判性研究 [美]凯文·安德森

列宁主义 [英]尼尔·哈丁

福柯、马克思主义与历史：生产方式与信息方式 [美]马克·波斯特

战后法国的存在主义马克思主义：从萨特到阿尔都塞 [美]马克·波斯特

反映 [德]汉斯·海因茨·霍尔茨

为什么是阿甘本？ [英]亚历克斯·默里

未来思想导论：关于马克思和海德格尔 [法]科斯塔斯·阿克塞洛斯

无尽的焦虑之梦：梦的记录(1941—1967) 附《一桩两人共谋的凶杀案》

(1985) [法]路易·阿尔都塞

马克思：技术思想家——从人的异化到征服世界 [法]科斯塔斯·阿克塞洛斯

经典补遗系列

卢卡奇早期文选 [匈]格奥尔格·卢卡奇

胡塞尔《几何学的起源》引论 [法]雅克·德里达

黑格尔的幽灵——政治哲学论文集[Ⅰ] [法]路易·阿尔都塞

语言与生命 [法]沙尔·巴依

意识的奥秘 [美]约翰·塞尔

论现象学流派 [法]保罗·利科

脑力劳动与体力劳动:西方历史的认识论 [德]阿尔弗雷德·索恩-雷特尔

黑格尔 [德]马丁·海德格尔

黑格尔的精神现象学 [德]马丁·海德格尔

生产运动:从历史统计学方面论国家和社会的一种新科学的基础的建立 [德]弗里德里希·威廉·舒尔茨

先锋派系列

先锋派散论——现代主义、表现主义和后现代性问题 [英]理查德·墨菲

诗歌的先锋派:博尔赫斯、奥登和布列东团体 [美]贝雷泰·E. 斯特朗

情境主义国际系列

日常生活实践 1. 实践的艺术 [法]米歇尔·德·塞托

日常生活实践 2. 居住与烹饪 [法]米歇尔·德·塞托 吕斯·贾尔 皮埃尔·梅约尔

日常生活的革命 [法]鲁尔·瓦纳格姆

居伊·德波——诗歌革命 [法]樊尚·考夫曼

景观社会 [法]居伊·德波

当代文学理论系列

怎样做理论 [德]沃尔夫冈·伊瑟尔

21 世纪批评述介 [英]朱利安·沃尔弗雷斯

后现代主义诗学:历史·理论·小说 [加]琳达·哈琴

大分野之后:现代主义、大众文化、后现代主义 [美]安德列亚斯·胡伊森

理论的幽灵:文学与常识 [法]安托万·孔帕尼翁

反抗的文化:拒绝表征 [美]贝尔·胡克斯

戏仿:古代、现代与后现代 [英]玛格丽特·A.罗斯

理论入门 [英]彼得·巴里

现代主义 [英]蒂姆·阿姆斯特朗

叙事的本质 [美]罗伯特·斯科尔斯　詹姆斯·费伦　罗伯特·凯洛格

文学制度 [美]杰弗里·J.威廉斯

新批评之后 [美]弗兰克·伦特里奇亚

文学批评史:从柏拉图到现在 [美]M.A.R.哈比布

德国浪漫主义文学理论 [美]恩斯特·贝勒尔

萌在他乡:米勒中国演讲集 [美]J.希利斯·米勒

文学的类别:文类和模态理论导论 [英]阿拉斯泰尔·福勒

思想絮语:文学批评自选集(1958—2002) [英]弗兰克·克默德

叙事的虚构性:有关历史、文学和理论的论文(1957—2007) [美]海登·
怀特

21世纪的文学批评:理论的复兴 [美]文森特·B.里奇

核心概念系列

文化 [英]弗雷德·英格利斯

风险 [澳大利亚]狄波拉·勒普顿

学术研究指南系列

美学指南 [美]彼得·基维

文化研究指南 [美]托比·米勒

文化社会学指南 [美]马克·D.雅各布斯　南希·韦斯·汉拉恩

艺术理论指南 [英]保罗·史密斯　卡罗琳·瓦尔德

《德意志意识形态》与文献学系列

梁赞诺夫版《德意志意识形态·费尔巴哈》[苏]大卫·鲍里索维奇·梁赞诺夫

《德意志意识形态》与MEGA文献研究 [韩]郑文吉

巴加图利亚版《德意志意识形态·费尔巴哈》[俄]巴加图利亚

MEGA:陶伯特版《德意志意识形态·费尔巴哈》 [德]英格·陶伯特

当代美学理论系列

今日艺术理论 [美]诺埃尔·卡罗尔

艺术与社会理论——美学中的社会学论争 [英]奥斯汀·哈灵顿

艺术哲学:当代分析美学导论 [美]诺埃尔·卡罗尔

美的六种命名 [美]克里斯平·萨特韦尔

文化的政治及其他 [英]罗杰·斯克鲁顿

当代意大利美学精粹 周 宪 [意]蒂齐亚娜·安迪娜

现代日本学术系列

带你踏上知识之旅 [日]中村雄二郎 山口昌男

反·哲学入门 [日]高桥哲哉

作为事件的阅读 [日]小森阳一

超越民族与历史 [日]小森阳一 高桥哲哉

现代思想史系列

现代主义的先驱:20世纪思潮里的群英谱 [美]威廉·R.埃弗德尔

现代哲学简史 [英]罗杰·斯克拉顿

美国人对哲学的逃避:实用主义的谱系 [美]康乃尔·韦斯特

时空文化:1880—1918 [美]斯蒂芬·科恩

视觉文化与艺术史系列

可见的签名 [美]弗雷德里克·詹姆逊

摄影与电影 [英]戴维·卡帕尼

艺术史向导 [意]朱利奥·卡洛·阿尔甘 毛里齐奥·法焦洛

电影的虚拟生命 [美]D.N.罗德维克

绘画中的世界观 [美]迈耶·夏皮罗

缪斯之艺:泛美学研究 [美]丹尼尔·奥尔布赖特

视觉艺术的现象学 [英]保罗·克劳瑟

总体屏幕:从电影到智能手机 [法]吉尔·利波维茨基
[法]让·塞鲁瓦

艺术史批评术语 [美]罗伯特·S.纳尔逊 [美]理查德·希夫

设计美学 [加拿大]简·福希

工艺理论:功能和美学表达 [美]霍华德·里萨蒂

艺术并非你想的那样 [美]唐纳德·普雷齐奥西 [美]克莱尔·法拉戈

艺术批评入门:历史、策略与声音 [美]克尔·休斯顿

当代逻辑理论与应用研究系列

重塑实在论:关于因果、目的和心智的精密理论 [美]罗伯特·C.孔斯

情境与态度 [美]乔恩·巴威斯 约翰·佩里

逻辑与社会:矛盾与可能世界 [美]乔恩·埃尔斯特

指称与意向性 [挪威]奥拉夫·阿斯海姆

说谎者悖论:真与循环 [美]乔恩·巴威斯 约翰·埃切曼迪

波兰尼意会哲学系列

认知与存在:迈克尔·波兰尼文集 [英]迈克尔·波兰尼

科学、信仰与社会 [英]迈克尔·波兰尼

现象学系列

伦理与无限:与菲利普·尼莫的对话 [法]伊曼努尔·列维纳斯

新马克思阅读系列

政治经济学批判:马克思《资本论》导论 [德]米夏埃尔·海因里希

西蒙东思想系列

论技术物的存在模式 [法]吉尔贝·西蒙东

A THEORY OF CRAFT: Function and Aesthetic Expression by Howard Risatti
Copyright © 2007 by The University of North Carolina Press
Published by arrangement with The University of North Carolina Press
Simplified Chinese translation copyright © 2024
by Nanjing University Press Co., Ltd.
ALL RIGHTS RESERVED

江苏省版权局著作权合同登记　图字：10 - 2020 - 312 号

图书在版编目(CIP)数据

工艺理论：功能和美学表达 /（美）霍华德·里萨
蒂著；陈勇译. — 南京：南京大学出版社，2024.3
（当代学术棱镜译丛 / 张一兵主编）
书名原文：A Theory of Craft：Function and
Aesthetic Expression
ISBN 978 - 7 - 305 - 25850 - 3

Ⅰ. ①工… Ⅱ. ①霍… ②陈… Ⅲ. ①工艺美术－研
究 Ⅳ. ①J5

中国版本图书馆 CIP 数据核字(2022)第 104163 号

出版发行　南京大学出版社
社　　址　南京市汉口路 22 号　　　　邮　编　210093
丛 书 名　当代学术棱镜译丛
书　　名　工艺理论：功能和美学表达
　　　　　GONGYI LILUN: GONGNENG HE MEIXUE BIAODA
著　　者　[美]霍华德·里萨蒂
译　　者　陈　勇
责任编辑　王冠蕤

照　　排　南京南琳图文制作有限公司
印　　刷　江苏凤凰盐城印刷有限公司
开　　本　635 mm×965 mm　1/16　印张 23.75　字数 360 千
版　　次　2024 年 3 月第 1 版　2024 年 3 月第 1 次印刷
ISBN 978 - 7 - 305 - 25850 - 3
定　　价　79.00 元

网　　址　http://njupco.com
官方微博　http://weibo.com/njupco
官方微信　njupress
销售热线　025 - 83594756

* 版权所有，侵权必究
* 凡购买南大版图书，如有印装质量问题，请与所购
　图书销售部门联系调换